디자이너를 위한 시각 언어

지은이 코니 말라메드

코니 말라메드는 미국의 발티모어 워싱턴 D.C.에 소재한 코니 말라메드 컨설팅 대표이다.

저자는 이러닝 코스 디자인, 뉴미디어 디자인, 정보와 유저 인터페이스 디자인 분야를 전문으로 하고 있다.

예술과 인지심리학 전공을 배경으로 시각디자인의 원리와 인지 이론의 결합을 통해

시각 커뮤니케이션에 대한 연구와 컨설팅을 하고 있다.

옮긴이 오병근

뉴욕대와 서울대에서 정보와 미디어 디자인 분야로 석·박사를 취득하였으며

현재 연세대학교 디자인예술학부 시각디자인전공 교수로 정보디자인, 그래픽디자인, 멀티미디어개론 등을 강의하고 있다.

정보의 시각화, 정보콘텐츠, 경험디자인 분야에 관심이 있으며 저서로는 《정보디자인 교과서(2008)》, 《웹저작(2005)》 등이 있다.

디자이너를 위한 시각언어

지은이 코니 말라메드

옮긴이 오병근

초판 인쇄 2011년 1월 3일

초판 발행 2011년 1월 10일

발행인 한병화

편집인 박옥순, 최미혜, 김채은

디자인 정희진

발행처 도서출판 예경

출판등록 1980년 1월 30일 (제300-1980-3호)

주소 서울시 종로구 평창동 296-2

전화 02-396-3040

팩스 02-396-3044

전자우편 webmaster@yekyong.com

홈페이지 http://www.yekyong.com

ISBN 978-89-7084-441-1(03600)

VISUAL LANGUAGE FOR DESIGNERS

디자이너를 위한 시각 언어

PRINCIPLES FOR
CREATING GRAPHICS THAT
PEOPLE UNDERSTAND

코니 말라메드 지음
오병근 옮김

예경

그동안 시각언어에 대한 설명은 순수미술이나 인지과학 등의 분야에서 많이 다루어 왔습니다. 그런데《디자이너를 위한 시각언어》는 이전까지 디자인 분야에서는 다루지 않았던 새로운 연구 성과들을 제시합니다. 이 책은 시각언어를 이해하기 위해 우리의 정신과 마음이 어떻게 작용하는지에 대한 다양한 연구 논문과 자료를 근거로 디자인의 원리를 체계적으로 설명합니다. 이를 바탕으로 디자인을 공부하는 학생이나 실무 디자이너에게 시각언어를 다루는 방법을 알려주고 자신의 디자인에 대한 확신을 하게 합니다. 그뿐만 아니라 세계 각국의 디자이너들이 제작한 다양한 시각 디자인 작품들을 소개해 사용자가 정보를 이해하는 원리를 설명하고, 정보의 시각화에 대한 새로운 영감을 얻을 수 있도록 돕고 있습니다.

우리는 의사소통을 위해 말과 문자로 된 언어를 배웁니다. 언어는 의사소통을 하고 정보를 저장하는 과정에서 중요한 역할을 담당합니다. 그런데 우리가 외부로부터 얻는 정보의 3분의 2 이상은 시각체계를 통해 뇌에 전달됩니다. 이미지를 통해 정보를 얻고 소통하는 것입니다. 이런 측면에서 볼 때 의사소통이 모두 문자로 된 언어로 이루어지며, 사고는 곧 언어와 동일하다는 생각은 인습적인 오류에 지나지 않습니다. 문자언어가 전적으로 사고방식을 형성한다는 확실한 증거가 없기 때문입니다. 우리의 사고와 의사소통을 위해 기호의 체계를 갖춘 것이 언어입니다. 문자가 체계화된 것이 문자언어이고 이미지 같은 시각적 요소를 체계화한 것이 시각언어입니다. 그러므로 시각언어 요소인 이미지는 인간이 생각할 수 있는 근원이자 의사소통을 위한 또 다른 언어라고 하겠습니다.

시각언어는 이미지, 형태, 색채, 크기, 위치, 움직임 같은 시각적 요소를 구성하여 언어화됩니다. 그러므로 시각언어를 다루는 일은 어떤 메시지를 전달하기 위해 특정 의도를 가지고 시각적 요소를 조작하는 것입니다. 그리고 그 메시지는 다양한 매체를 통해 사용자에게 전달되어 사용자의 머리에 새겨집니다. 문자언어와 달리 시각언어는 단어 사용에 제한이 없습니다. 문자언어로는 표현하기 어려운 미묘한 감성도 얼마든지 보충할 수 있습니다. 이렇듯 시각언어는 활용 방법이 무궁무진합니다. 공공언어로서 우리가 시각언어를 주목하는 까닭이 여기 있습니다.

문자언어를 사용하기 위해 단어와 문법을 배워야 하듯 시각언어로 소통하기 위해서는 체계적 형식이 필요합니다. 시각 요소는 단어이고 시각 요소의 사용체계는 문법입니다. 그런데 문자언어와 달리 시각 문법은 정해진 것이 없습니다. 일정한 체계가 있어 누가 가르쳐 주는 것도 아니어서 디자이너는 막연하게 시각언어를 다루기 쉽습니다. 디자이

너는 시각 요소로 디자인하는 것에 흥미는 갖지만 사용자가 그것을 어떻게 이해하는지는 별로 관심이 없을 수 있습니다. 어떤 시각적 이미지는 무슨 의도를 나타내려고 하는지, 무슨 말을 하는지, 이해할 수 없고 단지 소음처럼 느껴지는데, 이는 디자이너가 사용자의 지각perception과 인지cognition와 감성emotion적 요인을 고려하지 않았기 때문입니다. 곧 시각언어로서 문법적 형식이 결여된 것입니다. 메시지와 정보를 효율적으로 전달하기 위해서는 시각 문법을 이해한 다음 이미지를 다루어야 합니다. 시각 문법은 우리의 뇌가 정보를 어떻게 처리하는지, 지각과 인지장치가 어떻게 힘을 발휘하는지, 감성이 어떻게 작용하는지에 그 기반을 두고 있기 때문입니다.

이 책에서 저자는 정보와 메시지를 빠르고 효과적으로 전달하는 디자인 방법에 대해 설명하였습니다. 사용자의 인지적 한계를 디자인으로 어떻게 보완할 수 있는지, 어떻게 디자인해야 사용자의 정보 해석 능력이 높아지는지에 대한 방법을 제시하고 있습니다. 흔히 디자인을 배우거나 수행하는 과정에서 사용자 중심으로 생각하라는 말을 자주 합니다. 디자이너는 사용자의 인지기능이나 감성 같은 정신작용이 어떻게 이루어지는지 분명히 이해해야 합니다. 이미지의 내용과 구성은 사용자에 초점이 맞춰져야 하고, 자신이 생산해 낸 시각언어의 멋진 모습보다 그것이 정보와 메시지를 어떻게 전달하는지, 그것을 접하는 사용자는 잘 이해할 수 있는지에 대한 생각이 앞서야 합니다. 이미지라고 해서 모두 메시지를 전달하는 것은 아닙니다. 문자언어와 같이 체계를 갖출 때만 가능한 것입니다. 그리고 그 체계는 사용자가 디자인의 중심에 있을 때만이 갖춰질 수 있습니다.

아무쪼록 이 책을 보는 독자들이 시각정보 처리에 대한 메커니즘을 이해하고, 왜 그렇게 디자인해야 하는지 나름의 원칙을 세웠으면 좋겠습니다. 또한 정보와 메시지를 새롭고 독창적으로 전달하는 방법에 대한 영감을 얻기를 바랍니다. 끝으로 부족한 번역임에도 불구하고 교정 및 편집을 위해 애써주신 도서출판 예경의 관계자 여러분과 이 책을 읽어 주시는 모든 독자 여러분께 진심으로 고마움을 전합니다.

오병근 올림

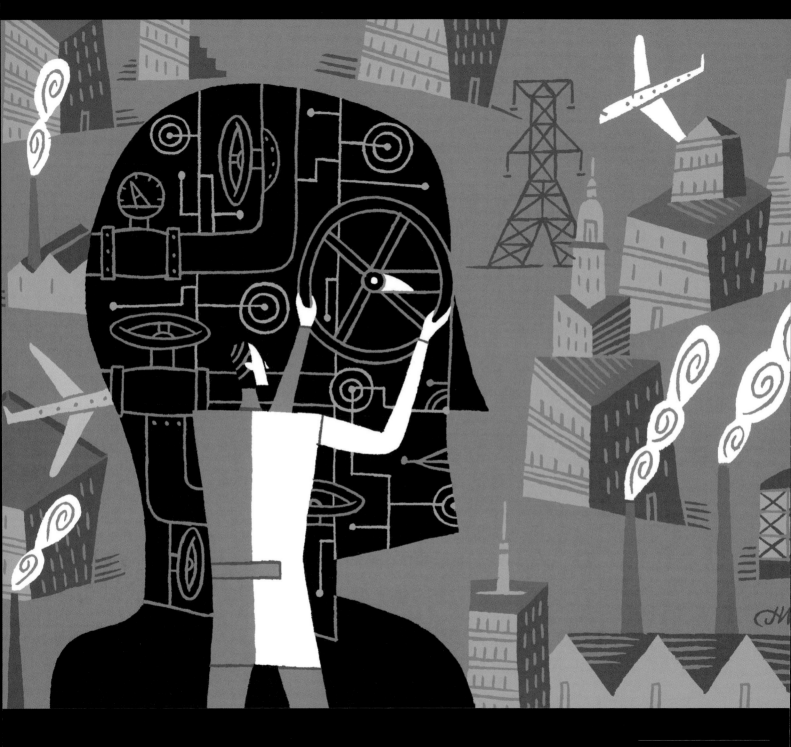

CONTENTS

옮긴이의 말 ································· 4

들어가며 ································· 9

SECTION ONE GETTING GRAPHICS 그래픽의 창작 ············· 19

시각 정보는 어떻게 처리되는가 ··········· 20

SECTION TWO PRINCIPLES 디자인의 원리 ············· 43

1 지각의 조직화 ························· **45**

팝아웃의 특성 ························· 54

텍스처의 분리 ························· 58

그룹핑 ························· 66

2 시선의 유도 ························· **71**

위치 ························· 80

강조 ························· 82

운동감 ························· 86

시선의 응시 ························· 92

시각적 암시 ························· 96

3 사실감의 생략 ························· **103**

시각적 잡음 ························· 110

실루엣 ························· 113

아이콘의 형태 ························· 118

선의 형태 ························· 122

요소들의 생략 ························· 125

4 추상적인 것의 구체화 ················· **129**

통합적 관점 ························· 140

데이터의 표현 ························· 144

정보의 시각화 ························· 150

지리 정보를 넘어서 ··················· 156

시간의 표현 ························· 162

5 명쾌한 복잡성 ························· **169**

정보의 분리와 연속 배열 ··············· 178

강조된 시각 정보 ····················· 184

내재된 구조 ························· 196

6 감성의 보충 ························· **203**

감성적 특징 ························· 210

내러티브 ························· 214

시각적 메타포 ························· 220

독특함과 유머 ························· 224

참고문헌 ························· **228**

용어해설 ························· **229**

인용문헌 ························· **230**

도움 주신 분들 ························· **235**

> " 시각은 즉각적이고 이해가 빠르며, 분석적인 동시에 통합적이다. 힘들이지 않고도 빛의 속도와 같이 작동하여 우리의 두뇌에 무한한 정보를 순식간에 전달하고 이해할 수 있게 한다. "

칼레브 가텐고, 《시각 문화를 향하여》 중에서

우리는 본능적으로 이미지에 이끌릴 수밖에 없다. 우리의 두뇌 구조는 시각적 경험을 위해 매우 정교하게 조직되어 있다. 시각은 우리가 갖고 있는 시각 정보 처리 시스템을 위해 정보를 지각하는 절대적인 감각이라고 할 수 있다. 우리의 눈에서부터 두뇌까지 시각 정보가 보내지는 신경망은 약 100만 개 이상이며, 우리의 두뇌에는 정보를 매우 빠른 속도로 분석하고 통합하는 약 200억 개의 신경조직이 있다.[1] 또한 수많은 시각 정보를 저장할 수 있는 엄청난 저장능력이 있으며, 수천 개나 되는 이미지를 기억해낼 수도 있다.[2]

우리는 본능적으로 이미지를 이해할 수도 있다. 어떤 이미지를 보면 곧바로 '저것이 무엇일까?' '어떤 의미가 있을까?' 하는 의문이 생긴다. 우리의 정신은 항상 외부세계를 향해 열려 있고, 그것을 이해하기 위해 작동한다. 어떠한 대상을 이해하기 위해 그 대상과 관련이 있는 감성을 기억 속에서 이끌어내고, 그에 대한 의미를 해석하기 위해 이미 알고 있는 정보를 활용하기도 한다. 또한 어떤 것을 이해하면서 누리는 기쁨과 만족, 그리고 능력을 얻음으로써 더 많은 것을 이해하려고 노력한다.

사람들은 누구나 정신작용 능력과 시각적 감각을 타고난다. 그렇기 때문에 디자이너는 그것을 통해 분명한 의도를 가진 메시지를 표현하고 전달할 수 있다. 예를 들어 어떤 개념이나 과정에 대해 시각적으로 설명해야 한다면, 디자이너는 먼저 사람들이 정보를 어떻게 해석하고 기억하는지를 이해해야 한다. 그래야만 잘 조직화된 정보를 디자인할 수 있을 것이다. 사람들의 강렬한 반응을 이끌어내는 것이 목적이라면, 감성이라는 요인이 어떻게 우리의 기억에 관계하는지를 이해해야 한다. 그래야만 더욱더 실감나는 포스터를 디자인할 수 있을 것이다. 데이터를 시각화하는 것이 목적이라면, 단기 기억의 한계성을 이해해야 한다. 그래야만 그래프나 차트 같은 정보를 활용하여 도식화된 디자인을 할 수 있을 것이다.

〈시작은 점이었다〉

마지아르 잔드, 마지아르 잔드 스튜디오,
이란

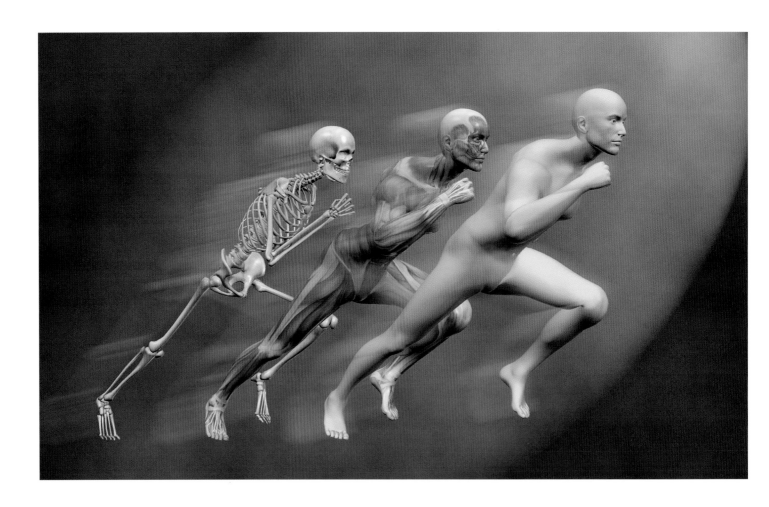

우리의 뇌는 어떻게 시각 정보를 처리하는가. 이 책에서 우리는 인지장치가 힘을 발휘하는 원리와 그것의 한계를 보완하는 방법, 정보를 담고, 이해하며, 기억할 수 있는 디자인의 원리에 대해 탐색할 수 있다. 그리고 시각언어를 통해 논리적이고 감성적인 의미를 제공하는 특별한 방법을 습득할 수 있다. 무엇보다 중요한 것은 이 책이 정보를 새롭고 독창적으로 전달하는 방법에 대한 영감을 주게 될 것이라는 점이다.

우리는 효율성과 가치 때문에 정보전달의 수단으로서 시각적 언어를 많이 활용한다. 전 세계적으로 엄청난 정보가 생산되는 지금 이 순간에도 우리가 그 많은 정보를 이해할 수 있는 것은 그것이 시각적 이미지로 전달되기 때문이다. 우리는 종종 매우 복잡하고 다양한 기술이나 과학적 정보들이 시각 이미지를 통해서만 설명이 가능하다는 것을 발견하게 된다. 시각언어를 정보의 전달 수단으로 이용하면서부터 전에는 알아차리지 못했던 관계나 콘셉트를 이해하게 된 것이다. 또한 우리의 신경계는 마치 디지털 기류에 플러그인된 것처럼 많은 양의 시각 정보가 지속적으로 들어오는 것에 잘 적응하게 되어 있다. 그런가 하면 디지털 환경 속에서는 다중 윈도우, 스크롤이 되는 텍스트, 뉴미디어, 디지털 이미지, 광고 배너, 팝업 창 등을 활용해 사용자가 디지털 정보에 반응하고 이해하는 시간을 줄여주기도 한다. 이처럼 순수하게 새로운 기술로 전달되는 시각 메시지는 '새로운 공공언어'로서 이미지를 다시금 주목하게 한다.

다중 언어 사용의 글로벌한 문화에서는 시각 커뮤니케이션이 제격이다. 언어와 상징적 지각의 차이점을 극복할 수 있는 이미지를 통해 메시지를 전달하기 때문이다. 이에 대해 영향력 있는 디자이너이자 예술 교육가였던 게오르기 케페스 Gyorgy Kepes는 1944년에 이렇게 썼다. "시각적 커뮤니케이션은 우주적이고 국제적이다. 그것은 문법이나 단어 사용에 제한이 없으며 읽을 수 있을 뿐만 아니라 읽지 못하는 것도 지각한다."

이미지는 우리에게 설명하기 어려운 개념을 이해할 수 있게 해준다. 위 그림은 움직임을 표현하기 위해 흐릿한 이미지를 사용하고, 사람의 신체를 뼈-근육-피부의 세 가지 레이어로 시각화했다. 이로써 달리는 사람의 움직임을 단계별로 볼 수 있다.

다니엘 뮬러, 미국

▲ 유럽에서 주로 사용하는 통신 서비스인 보다폰Vodafone의 그래픽. 기술을 의미하는 복잡한 상징들을 표현했다. '네 손바닥 안의 기술'이란 메시지를 단순한 아이콘을 통해 효과적으로 전달한다.

피터 그룬디, 그룬디니, 영국

▶ 서로 다른 문화권에 있는 4개국의 인사 관습을 표현한 정보 그래픽. 디자이너는 매끈하고 단순한 선과 면이라는 시각 요소의 상징적 표현만으로 메시지를 효과적으로 전달하고 있다.

나이젤 홈즈, 미국

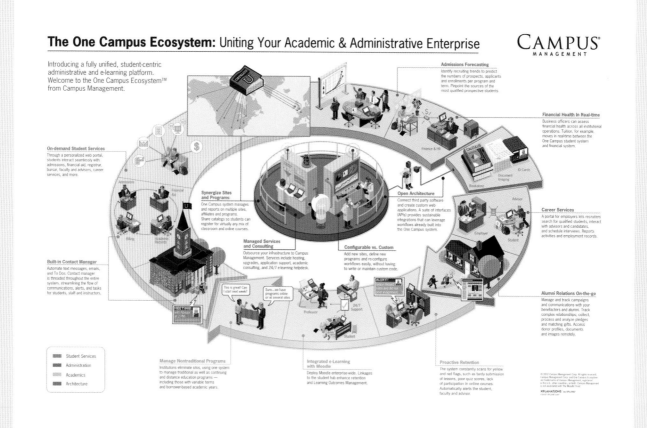

The One Campus Ecosystem: Uniting Your Academic & Administrative Enterprise

CAMPUS
MANAGEMENT

▲ 시각언어를 활용하면 어떤 대상의 시스템이나 작용 과정을 표현할 수 있어 거시적 관점에서 정보를 이해할 수 있다. 캠퍼스 경영 시스템에 대한 이 다이어그램은 전체적인 시스템을 보여주면서 각 부분별 요소를 설명한다.

테일러 마크스, 엑스플레인, 미국

이미지를 통해 커뮤니케이션하는 것은 다양한 이점이 있다. 물체의 단면이나 신체 내부의 특정 부분, 기계 내부의 구조와 같이 숨겨져 있는 것에 대한 정보를 설명할 때 유용하다. 휴대폰의 문자 메시지가 어떻게 전달되는지, 시스템을 설명하기 위해 화살표로 연결되는 아이콘 형태가 무엇이고 어떻게 작동되는지 등 보이지 않는 것에 대한 프로세스를 설명할 때도 유용하게 활용된다. 추상적이고 어려운 개념을 좀 더 분명하게 설명하기 위해, 또는 아이디어를 구체적으로 표현하기 위해서도 시각적 메타포를 사용한다. 또한 차트나 표의 활용은 사용자가 데이터의 상세한 부분까지 이해할 수 있도록 돕는다. 우리는 유머와 독특함이 있는 그래픽이 사용자의 관심을 불러일으켜 동기부여와 흥미를 제공한다는 것을 알고 있다. 특정 상황에서 사용자의 즉각적인 반응이 필요할 때 그래픽은 빠른 이해를 촉진한다. 이렇듯 시각 이미지를 활용한 커뮤니케이션은 그것의 효과를 가늠할 수 없을 정도로 위력이 대단하다.

▶ 미국 《비즈니스 위크》에 실린 인터넷 소셜 미디어 social media의 트렌드에 대한 정보 디자인. 분명하게 보이는 픽셀 그래프를 통해 개별 정보의 분석은 물론, 사용자들의 전체적인 패턴도 읽어낸다.

아르노 겔피, 미국

Social Media as a Percentage of Web Traffic

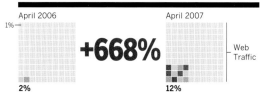

April 2006 — 1% ... 2%
+668%
April 2007 — 12%

Web Traffic

Percentage of Upload/Edit per visit

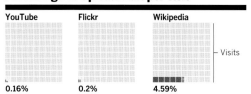

YouTube	Flickr	Wikipedia
0.16%	0.2%	4.59%

Visits

Social Technographics Categories

Percent of each generation in each Social Technographics category

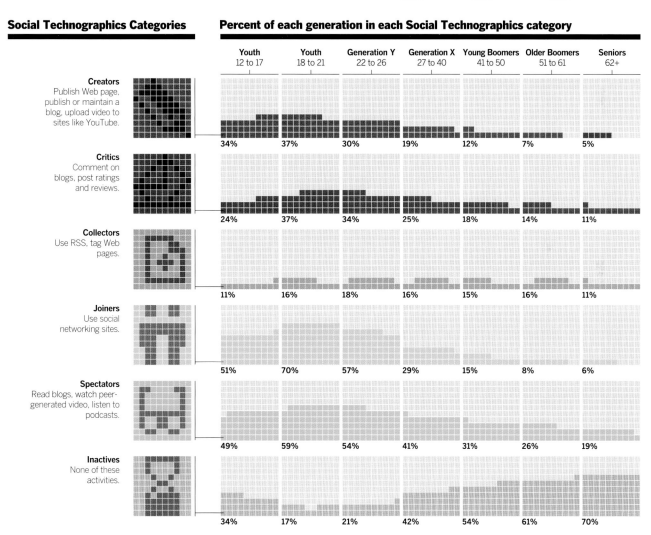

Social Technographics Categories	Youth 12 to 17	Youth 18 to 21	Generation Y 22 to 26	Generation X 27 to 40	Young Boomers 41 to 50	Older Boomers 51 to 61	Seniors 62+
Creators Publish Web page, publish or maintain a blog, upload video to sites like YouTube.	34%	37%	30%	19%	12%	7%	5%
Critics Comment on blogs, post ratings and reviews.	24%	37%	34%	25%	18%	14%	11%
Collectors Use RSS, tag Web pages.	11%	16%	18%	16%	15%	16%	11%
Joiners Use social networking sites.	51%	70%	57%	29%	15%	8%	6%
Spectators Read blogs, watch peer-generated video, listen to podcasts.	49%	59%	54%	41%	31%	26%	19%
Inactives None of these activities.	34%	17%	21%	42%	54%	61%	70%

디자이너의 과제

끊임없이 넘쳐나는 정보의 홍수 속에서 사용자가 어떻게 정보와 관계 맺는가에 대한 패러다임 또한 변하고 있다. 과거에는 주로 지역을 기반으로 정보를 얻기까지 시간이 걸려 전문적 영역으로 취급되었지만, 오늘날에는 누구나 즉각적으로 정보를 얻을 수 있는 일반화된 영역이 되었다. 이제 사용자들은 그들만의 방식과 언어에 맞는 정보와 콘텐츠를 원한다. 사용자는 잘 짜여지고 조직화된 정보에 접근할 수 있어야 한다는 기본적인 권리에 대한 잠재적 믿음도 가지고 있다. 그러므로 정보 디자인은 넘쳐나는 정보 콘텐츠를 어떻게 구조화해서 개인적 차원의 관리를 하게 만들 것인가가 중요하게 되었다. 어떻게 하면 정보를 효과적으로 전달할 수 있을지가 쟁점이 된 시대가 된 것이다. 정보 디자인 전문가인 디노 카라벡Dino Karabeg 교수는 정보 디자인을 "정보를 전달한다는 것은 목적 없이 표류하고 때로는 파괴적이고 기술적으로 진보된 문화와 비전과 방향을 갖고 있는 문화와의 차이를 구별 짓는 것이다."라고 했다.[4]

이는 그래픽 커뮤니케이션에 엄청난 영향을 끼쳤다. 창의적인 해결을 요구하는 복잡한 시각적 문제, 사용자의 시각적 흥미를 위해 심화되는 경쟁, 정보 전달을 위한 적절한 그래픽에 대한 요구도 계속 증가하고 있다. 또한 다원화된 문화를 위해 디자인에 요구되는 것과 최근의 기술 진보에 따른 디자인에 대한 지속적인 요구도 있다.

이러한 새로운 변화의 기로에서 디자이너는 사용자의 인지기능이나 감성 같은 정신작용이 어떻게 이루어지는지 알아야 한다. 효과적인 정보 전달 그래픽은 사용자에 초점이 맞춰져야 하기 때문이다. 디자이너는 감성적 차원과 인지적 차원에서 동시에 이해될 수 있는 의미 있는 메시지를 만들기 위해 사용자가 시각 정보를 처리하는 과정을 알아야 한다. 시각 정보가 잘 디자인된다는 것은 정보 콘텐츠의 감성적 느낌과 의미 해석을 동시에 추구한다는 것이다. 최종 결과물은 사용자가 정보를 받아들이고, 조직화하고, 해석하고, 기억하는 데 영향을 미친다. 그러므로 디자이너들의 새로운 역할은 사용자의 인지적 · 감성적 처리 과정을 잘 유도하는 것이다. 정보가 시각적으로 투사된 공간을 만들기 위해 중요한 것은 효과적이고 정확한 커뮤니케이션이다.

무엇을 다루었는가

이 책은 시각 커뮤니케이션과 그래픽디자인, 학습 이론과 교육 콘텐츠, 인지심리와 신경과학, 정보의 시각화 등을 연계해 연구한 결과를 바탕으로 하고 있다. 이미지는 시각 디자인의 확장된 의미를 포함하며 다양한 분야의 연구로부터 나오는 것을 구체화하고 통합했다. 이러한 내용구성 방식은 구분이 모호하나 상호 관련성이 있고, 협업이 필요한 분야에서는 당연한 것이며, 현대의 디자이너들이 해결해야 할 다양한 요구를 반영한 것이기도 하다.

이 책의 첫째 장은 우리가 어떻게 정보를 받아들이고 이해하며 시각 정보를 지각하는지에 대한 전반적인 내용을 다룬다. 또한 정보 디자인에서 중요하게 고려해야 할 인지적 부담과 같은 개념에 대해서도 설명하고 있다.

둘째 장은 인간의 정신작용과 감성을 조절하는 그래픽을 디자인하는 원리에 대해 설명한다. 이러한 원리들은 딱딱하고 엄격한 것보다는 탐험과 발견을 위한 공간으로서 안내자 역할을 한다. 이는 정보를 잘 전달할 수 있는 시각적 해결책을 찾기 위한 촉매 역할을 의미한다. 가장 중요한 것은 이 책이 정보를 디자인하는 새롭고 창의적인 방법에 대한 영감을 줄 수 있다는 것이다.

▶ 크로아티아의 박물관 포스터. 반사되는 배경 이미지를 통해 주변 환경으로부터 다양하게 변화하는 이미지들을 받아들여 박물관의 경험적 측면을 강조하였으며, 타입의 대칭적 특성을 디자인 요소로 활용했다.

보리스 뤼빅익,
인터내셔널 스튜디오, 크로아티아

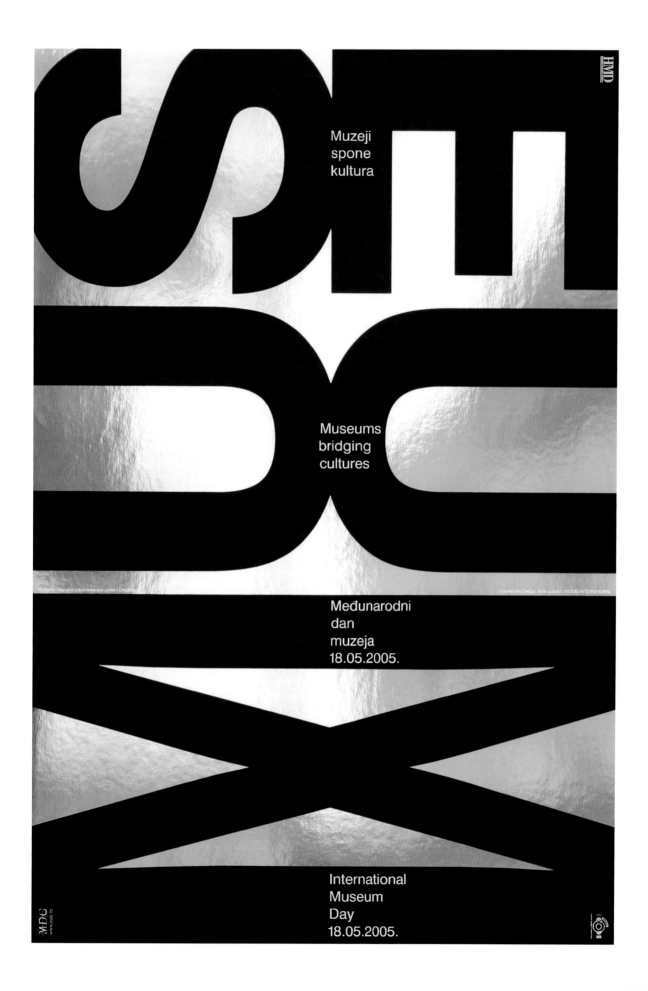

AN Emergent Mosaic OF Wikipedian Activity

Received **Honorable Mention** in 2007 NetSci Visualizing Network Dynamics Competition
http://vw.indiana.edu/07netsci/

AUTHORS

Bruce W. Herr (Visualization Expert)
Todd M. Holloway, (Data Mining Expert)
Elisha Hardy (Graphic Design)
Katy Börner (Advisor & Sponsor)
Kevin Boyack, Sandia Labs (Node Layout)
School of Library and Information Science
Department of Computer Science
Indiana University
Bloomington, IN 47405, USA
{bherr,tohollow,efhardy,katy}@indiana.edu
kboyack@sandia.gov

INTRODUCTION

This emergent mosaic supplies a macro view of all of the English Wikipedia (http://en.wikipedia.org) and reveals those areas that are currently 'hot', meaning, of late, they are being frequently revised.

ARTICLE NETWORK

The provided dataset [1,2] comprises **659,388** interconnected Wikipedia articles. One article (node) is connected to another if it links to it. There are **16,582,425** links.

POSITIONING

Articles are shown close to one another if they are similar, and far apart if they are different. Two articles are said to be similar if articles that link to one often link to the other.

MOSAIC

The **1,869** images were taken directly from Wikipedia. This represents approximately one image for every 300 articles. The images were selected automatically in a three step process. First, the layout was cut into half inch tiles. Next, the articles in each tile were ranked by their indegree, i.e., the number of articles that link to them. Finally, the first image of the highest ranked article that contains a non-icon image was selected for display. All images of controversial subject matter were kept, making it appropriate for mature audiences.

"The mosaic stunningly illustrates the broad spectrum of what I would call the diffuse focus of the masses. Its value is in its all-encompassing overview, and that it allows one to explore and compare this focus. It would be interesting to see how it changes over time, my faith in humankind would be restored to someday see that Albert Einstein and Muhammad generated more interest than Britney Spears."

Daniel Zeller (Visual Artist)
New York City

"Bruce and Todd have shown a volcanic landscape with lava pools, geysers and crusted-over areas. So far the best representation out there to show what moves mankind's minds. A true mindscape of the public."

Ingo Günther (Journalism & Art)
Tokyo National University for Fine Arts & Music, Japan

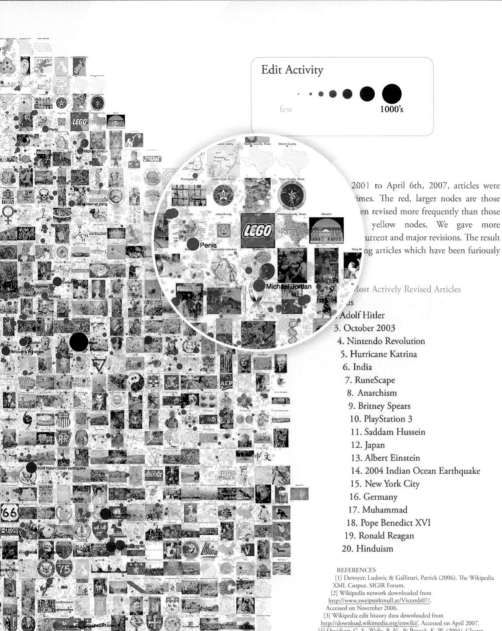

Edit Activity

few 1000's

2001 to April 6th, 2007, articles were
... imes. The red, larger nodes are those
... en revised more frequently than those
... yellow nodes. We gave more
... urrent and major revisions. The result
... ng articles which have been furiously

Most Actively Revised Articles

... us

2. Adolf Hitler
3. October 2003
4. Nintendo Revolution
5. Hurricane Katrina
6. India
7. RuneScape
8. Anarchism
9. Britney Spears
10. PlayStation 3
11. Saddam Hussein
12. Japan
13. Albert Einstein
14. 2004 Indian Ocean Earthquake
15. New York City
16. Germany
17. Muhammad
18. Pope Benedict XVI
19. Ronald Reagan
20. Hinduism

REFERENCES
[1] Denoyer, Ludovic & Gallinari, Patrick (2006). The Wikipedia
XML Corpus. SIGIR Forum.
[2] Wikipedia network downloaded from
http://www.zweipunktnull.at/Viszards07/.
Accessed on November 2006.
[3] Wikipedia edit history data downloaded from
http://download.wikimedia.org/enwiki/. Accessed on April 2007.
[4] Davidson, G. S., Wylie, B. N., & Boyack, K. W. (2001). Cluster
stability and the use of noise in interpretation of clustering. Proc.
IEEE Information Visualization 2001, 23-30.

ACKNOWLEDGEMENTS
We would like to thank the WikiMedia Foundation for freely making data dumps available for research,
the many Wikipedians who have made Wikipedia the useful resource that it is, Vladimir Batagelj for
organizing the Viszards session, Soma Sanyal and Shashikant Penumarthy for their input to this project,
and the Cyberinfrastructure for Network Science Center at Indiana University for hosting our research.
This research is supported by the National Science Foundation under IIS-0513650 and a CAREER grant under
IIS-0238261. Any opinions, findings, and conclusions or recommendations expressed in this material are those of
the author(s) and do not necessarily reflect the views of the NSF.

Online version available at http://scimaps.org

cyberinfrastructure for
NETWORK SCIENCE CENTER

그래픽디자인과 데이터 시각화의 결
합. 1.5미터 길이의 이 정보 그래픽은
온라인 백과사전 사이트인 위키피디
아 Wikipedia에서 일정 시간 동안 이루
어진 활동을 보여준다. 위키피디아에
서 매분 수많은 사용자의 참여로 이
루어지는 시각적 표현을 통해 지식
정보가 편집되는 것을 한눈에 파악
할 수 있다.

시각화 : 브루스 허르 2세
자료 수집 : 토드 홀로웨이
지도 : 케이티 보너

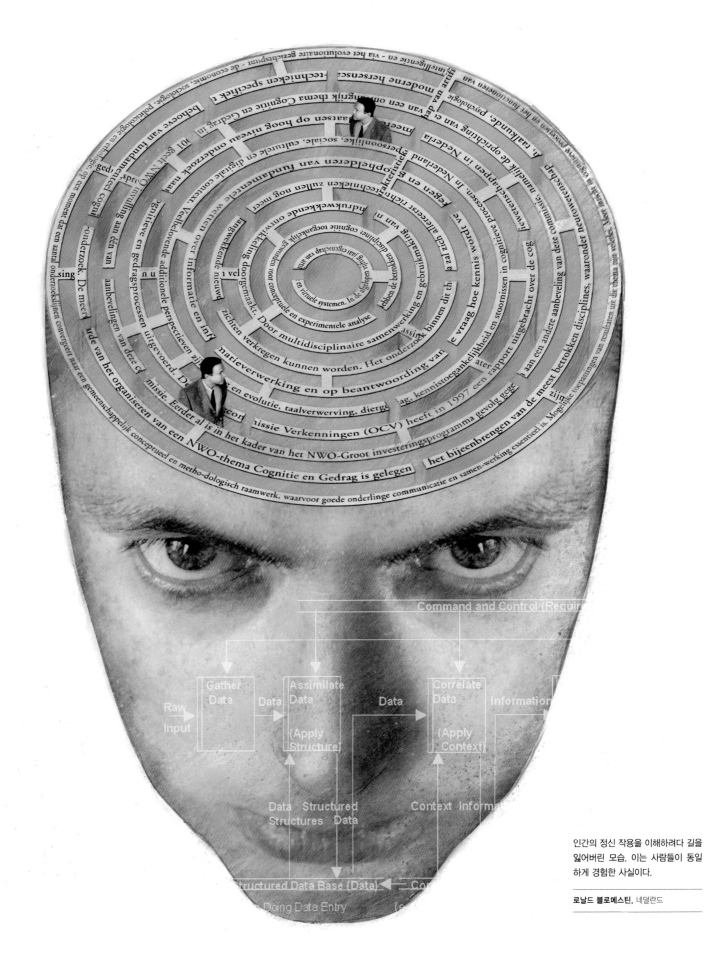

인간의 정신 작용을 이해하려다 길을
잃어버린 모습. 이는 사람들이 동일
하게 경험한 사실이다.

로날드 블로메스틴, 네덜란드

SECTION ONE
GETTING GRAPHICS
그래픽의 창작

" 우리의 뇌는 단순히 자극을 받는 차원을 넘어
의미의 풍부함을 전달하는 순수한 시각적 인상에
정보를 더해준다. "

로버트 솔소, 《인지와 시각예술》 중에서

시각 정보는 어떻게 처리되는가

이미지의 의미

이미지는 단순히 2차원의 면에 표현되는 의미 그 이상이다. 이미지에는 디자이너의 의도가 담겨 있고 전달할 메시지나 의미가 포함되어 있다. 인간의 사고활동과 창조적 놀이의 결과물이자 시각적 경험을 유발하는 것이다. 디자이너는 선, 색채, 형태 등의 시각 요소와 전달해야 하는 정보를 통해 창작한 메시지를 사용자가 이해할 것이라는 가정 아래 디자인을 하게 된다. 사용자는 디자이너의 시각적 위계 표현이 통제한 연속적인 그래픽을 통해 정보를 처리할 것이다.

그러면 시각 정보를 전달하는 과정에서 사용자는 어떻게 의미를 찾을 수 있을까? 디자이너는 사용자가 어떻게 그의 의도를 이해할 것이라 확신할 수 있는가? 결국 이미지에 대한 지각은 교묘한 꾸밈과 같은 것이다. 이미지를 볼 때 사용자는 의식적이든 무의식적이든 지각적 활동을 경험하게 된다. 사용자는 평면상에 있는 2차원 이미지를 보지만 동시에 착시적으로 3차원도 지각하게 된다. 이미지를 해석해서 이해하려고 시도하는 동시에, 이처럼 대립되는 지각과도 타협해야 한다. 이러한 믿음의 유예는 작지만 종종 필요하다.

또한 사용자 개인별로 이미지에 대한 지각과 해석이 매우 다양하게 나타난다. 디자이너는 개인이 그래픽 이미지를 보면서 어떤 생각과 감성을 갖는지, 어떤 지식을 떠올리고, 기대하는 바가 무엇인지 모두 알 수 없다. 사용자가 어떤 그래픽을 접할 때에는 그들이 이전에 경험한 아이디어, 좋아하는것과 싫어하는 것, 가치, 신념 등이 덧칠해지기 때문이다. 이는 잠재적으로 디자인의 의도를 약화시켜 사용자가 보는 것에 대한 선입관으로 작용할 수 있다. 나이, 성별, 교육 환경, 문화 언어 등 여러 요소들이 이미지의 지각에 영향을 준다.

의도했던 것과 받아들이는 것 사이의 차이를 연구해 본 결과, 몇몇 사용자 그룹의 절반 이상은 이미지의 의미에 대해 잘못된 해석을 하는 것으로 밝혀졌다. 연구에서처럼 이미지에 나타난 대상을 이해하기 위해 복합된 문화적 해석능력이 있음에도 불구하고, 일러스트레이션에 대한 시각적 의미가 더욱더 복잡한 의미와 의도를 전달하는 수단이 되기도 한다고 했다. 이러한 의도된 의미가 사용자로 하여금 이미지의 주제나 내용을 잘 이해하지 못하고 오해하게 만들 수 있다고 연구자들은 말한다.[1]

이처럼 디자이너의 의도와 사용자의 해석 사이에 발생하는 불일치는 디자이너가 갖고 있는 높은 차원의 시각적 표현 능력과 일반 대중의 지각 차이에 의해 생길 수 있다. 예술가가 예술을 대할 때는 두뇌의 여러 영역이 동시다발적으로 작동해 통합적이고 분명한 지각력이 생긴다.[2] 이러한 고차원의 시각적 능력은 예술 분야에서 숙련되고 잘 발달된 상상력과 이미지에 대한 자연스러운 기호에 의한 것이다. 예를 들어 회화작품을 볼 때 예술가는 배경의 특성이나 요소들, 곧 색채나 형태와 같은 요소들 간의 관계를 보는 데 더 많은 시간을 들인다. 하지만 일반인은 이미지의 요소나 사물에 초점을 맞추고 중앙이나 전경의 형태들에 주로 관심을 갖는다.[3] 디자인하는 과정에서 사용자가 무엇을 지각하게 될 것인지에 대해 예견하기가 쉽지 않은 것은 이미지에 대한 예술가와 일반인의 지각 차이 때문이다.

《파퓰러 사이언스》 잡지를 위해 제작한 쌍동력 선의 정보 그래픽. 이미지를 보고 있는 동안에 우리는 밋밋한 2차원 이미지와 3차원의 공간 이미지를 동시에 지각하게 된다.

캐빈 핸드, 미국

SEXO? TÔ (POR) DENTRO!

O que é, todo mundo sabe – mesmo quem ainda não fez... Mas explicar tudo o que acontece no corpo humano na hora do rala-e-rola não é tarefa para um dom-juan qualquer. Como o bilau fica duro? De onde vem o líquido que lubrifica a mulher? Como são feitos os espermatozóides? Nas próximas páginas, uma série de infográficos ajuda você a entender essa história excitante

브라질의 유명 잡지인 《문도 에스트란호》에 실린 청소년 성교육을 위한 시각 홍보물. 우리의 지각적 능력은 감성이나 콘셉트에 의해 좌우되고, 문화적 배경과 나이 등에 의해 부분적으로 영향을 받는다. 청소년들은 그들의 부모세대에 비해 이러한 그래픽을 상당히 다르게 받아들이고 반응한다.

레네타 스테펜과 카를로 지오바니,
카를로 지오바니 스튜디오, 브라질

COMO O PÊNIS FICA DURO?

COMO A VAGINA FICA LUBRIFICADA PARA A TRANSA?

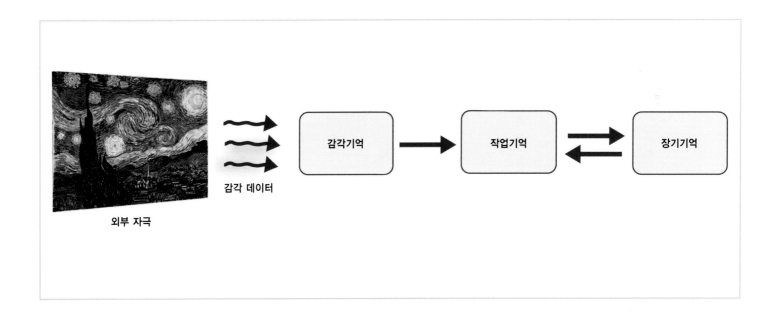

감각 데이터

외부 자극

감각기억 → 작업기억 ⇄ 장기기억

이러한 어려움에도 불구하고 디자이너들은 그들이 전달하려는 정보를 명쾌하게 만들어 사용자가 의도된 메시지를 정확히 해석할 수 있게 한다. "이것은 모든 그래픽디자인이 다양한 분야에 대한 실질적인 성과가 있다는 것이며, 그래픽디자인이 고립되어 이해되는 것이 아니고 정보 전달의 정황 속에서 이해된다는 것을 증명한다."라고 《그래픽디자인 : 순수예술 혹은 사회과학Graphic Design : Fine Art or Social Science》4 에서 조지 프라스카라 Jorge Frascara 가 언급하였다. 디자이너가 사용자들이 시각 정보를 어떻게 받아들이고 처리하는지의 과정을 알게 되는 것은 그들이 디자인한 그래픽이 더 잘 이해될 수 있는 가능성을 높이는 것이다. 이것은 디자인의 모든 요소와 측면이 사용자에게 의미를 전달하는 시각 언어 부분이기 때문이다. 다행히도 우리는 사람들이 이미지를 어떻게 지각하고 이해하는지를 인지과학(우리가 어떻게 사고하고 배우는지에 대한 학문) 분야에서 살펴볼 수 있다.

인간의 정보처리 시스템

인지과학은 인지심리, 컴퓨터공학, 신경과학, 철학, 언어학 등 여러 분야의 학문과 연계되어 있다. 그것은 우리가 어떻게 정보를 처리하는지에 대해 설명하기 위해 주로 컴퓨터를 메타포를 활용한다. 인지과학은 감각으로부터 들어오는 기본 데이터가 의미 있는 정보로 전환되어 그것에 반응하고 또 나중에 사용하려고 저장하는 것을 설명하기 위해 인간의 정보처리 시스템Human Information-processing system이라는 모델을 활용한다. 이는 우리의

신경 시스템이 즉각적이고도 지속적으로 작동을 하지 않는다면 할 수 없는 일일 것이다.

인간의 정보처리 시스템은 감각기억, 작업기억, 장기기억과 같이 3개의 기억처리 장치로 구성되어 있다. 그 시스템에 들어오는 것은 가공되지 않은 감각 데이터로 감각기억에 등록된다. 이 데이터의 작은 부분은 작업기억을 통과해(이 부분은 각성상태와 동일함) 그곳에서 재현된다. 어떤 정보는 코드화되어 새로운 지식으로 장기기억 장치에 저장되기도 한다. 정보가 단순히 어떤 행위를 유발하는 결과라도 저장된다. 그리고 적절한 신호가 오면 장기기억 속에 저장된 정보를 다시 꺼내 사용한다.

예를 들어 고흐의 그림 〈별이 빛나는 밤에〉를 감상할 때 색채나 붓의 터치, 형태들은 감각기억에 등록되고, 장면의 주요 상황과 요소들은 작업기억에 들어간다. 장기기억에서는 작품을 보는 것만으로도 작가의 이름과 제목을 기억해내는 단서가 된다. 또한 이 작품을 보게 된 경험 자체도 장기기억에 저장될 것이다. 이와 같은 인지체계의 예에서 보듯이 우리는 정보처리에 대한 내용을 보다 자세하게 탐색할 수 있는데, 특히 어떻게 이미지를 해석하고 이해해 그것으로부터 시각적 정보를 추출하는지에 대해 알 수 있다.

인지과학자들은 인간이 어떻게 감각적 데이터를 의미 있는 정보로 전달하는지 이해하기 위해 인간의 정보 처리 시스템을 모델로 사용한다.

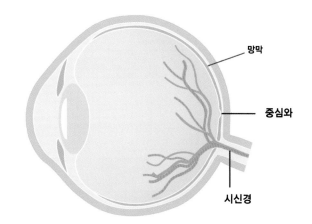

눈의 한 부분인 중심와는 우리에 게 가장 예리한 시각적 능력을 제 공한다.

시지각 : 상향식과 하향식의 상호작용

1억 개가 넘는 빛의 수용계로 구성된 눈의 망막에 물체가 반사되 거나 발산된 빛의 데이터가 맺히면 이미지를 지각하게 된다. 망 막이 하는 일은 빛의 신호를 전기적 신호로 바꿔 우리의 뇌가 이 해할 수 있도록 하는 것이다. 시지각을 담당하는 망막의 뒷부분에 위치한 중심와中心窩는 빛이 들어와 초점이 맺히는 부분이다. 중심 와는 색채나 사물의 디테일, 작은 물체 등을 식별하는데, 그 영역 이 좁고 시각의 일부분만을 투사한다. 망막의 주변 영역에 거의 모든 시각정보들이 맺히는데, 그곳은 중심와보다 시각의 디테일 과 정밀함이 급격히 떨어지는 곳이다.

우리는 계속적으로 눈을 움직여 중심와에 맺히는 가장 관심 있 는 이미지의 대상을 유지하려고 한다. 이러한 신속한 눈의 움직 임을 단속적 운동(독서 중 안구의 순간적 운동 등)이라고 하며 이 것은 매순간 작동된다. 눈이 거의 움직임이 없을 때 단속적 운 동 사이에서 초당 세 번 정도 짧은 멈춤이 있다. 이 순간은 우리 가 시각적 데이터를 이미지로부터 끌어내거나 처리할 때이다. 시 각 시스템은 다른 곳을 응시하면서 이미지 정보를 계속적으로 결 합해 나간다.

컴퓨터의 수동적인 데이터 처리와는 달리 인간은 능동적인 관여 와 활동으로 사물을 지각하게 된다. 우리의 시각적 각성이 외부 의 자극에 의해 일어나는 것을 상향식 처리bottom-up processing라고 하며, 지각 시스템이 우리의 예측, 기 억, 의도 등에 의해 작동하는 것을 하향식 처리top-down processing라고 한다. 시지각은 이러한 두 가지 형 식의 처리 과정이 상호작용하면서 이루어지는 것 이다.

시지각은 상향식과 하향식의 복잡 한 상호작용에 의해 이루어진다.

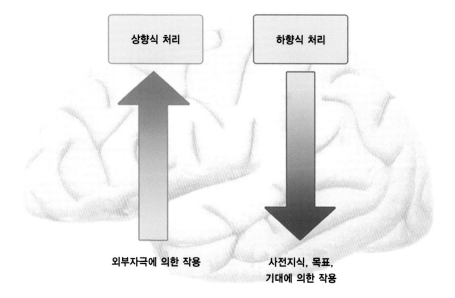

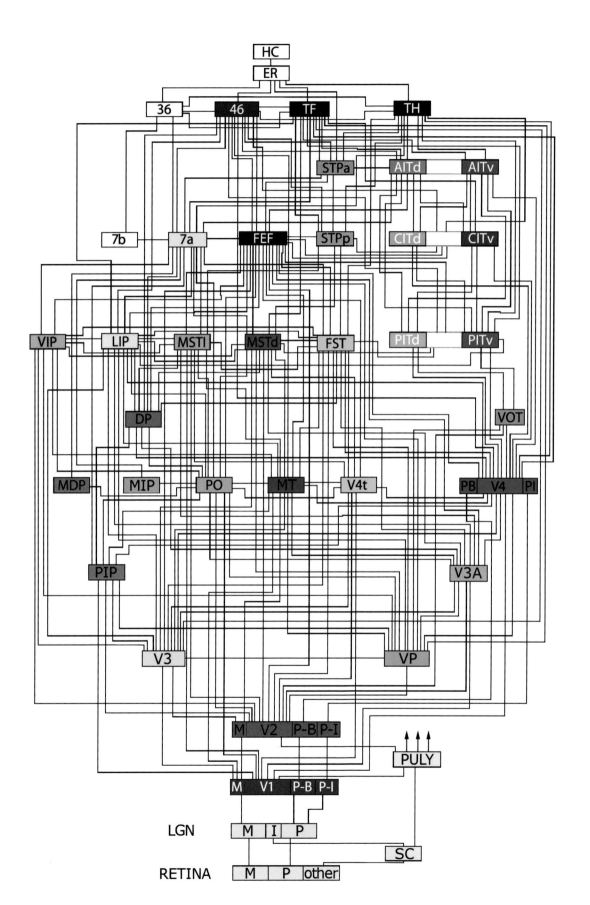

◀ 우리의 시각 시스템은 시각 정보 구성을 섬세하게 조율한다. 이 다이어그램은 대뇌가 관여하는 많은 시각적 영역을 맵핑화한 것으로 움직임, 형태, 색채와 같은 시각적 속성을 처리하는 과정을 보여주고 있다.

《사이언스》 잡지의 다이어그램.
데이비드 반 에센, 찰스 앤더슨,
다니엘 펠레맨의 기사

▶ 힌두의 우주관을 시각적으로 설명한 그래픽. 사용자는 선주의(先注
意)적인 상향식 정보처리 방식에 따라 색채나 형태를 지각할 것이다. 이어서 선택적 주의를 통한 하향식 처리 방식에 의해 이미 갖고 있는 지식과 연계해서 이미지들을 차례로 살펴보고 시각 정보들을 얻을 것이다.

애니비셋, 애니비셋 일러스트레이션,
미국

상향식 처리 방식은 사용자의 의도와는 별개로 초기의 시각 프로세스에서 일어나는 것이며, 시각 환경에서 지속적으로 의미 있는 패턴들을 찾는 우리의 두뇌에 의해 이루어진다. 이미지나 장면을 보게 될 때 의식적 경각심 없이 움직임, 형태의 경계, 색채, 선 등을 상향식 처리를 통해 지각하게 된다.[5] 우리의 뇌가 이러한 기본적 특성을 수행하므로 이미지에서 배경과 전경을 구별하고 요소들을 그룹화하며 기본 형태의 텍스처를 조직화하는 것이다. 이러한 과정은 즉각적으로 처리되어 우리가 물체를 구별하고 인식하는 것을 도와준다. 상향식 처리의 결과물은 뇌의 다른 부분으로 신속하게 전달되어 우리가 어디에 주의하게 될지 결정하는 데 영향을 준다.

두 번째 지각 과정인 하향식 처리 방식은 이미 알고 있는 것, 예측할 수 있는 것, 해야 하는 것 등에 의해 크게 영향을 받는다. 우리는 어떤 상황에서 별로 유용하지 않거나, 의미 없는 것을 무시하는 경향이 있다. 하향식 처리 방식도 우리의 시지각에 크게 영향을 주므로 우리는 눈보다 마음으로 더 많이 본다고 말할 수도 있다.

우리의 정보처리 시스템은 백만 분의 일 초 정도인 엄청난 속도로 정보를 처리해 외부 세계와 상호작용하면서 꾸준히 감각 데이터를 병렬 형식으로 처리한다. 형태나 모양, 색채와 같은 시각적 요소를 조율하는 두뇌의 여러 영역들이 동시에 작동하는 것이다. 이와 같이 시지각은 하나의 신경조직에 집중화된 영역에서 작동하지 않고 두뇌의 다양한 신경 네트워크를 통해서 이루어진다. 수많은 병렬 처리는 지각 행위를 빠르고 효과적으로 작동하게 만든다. 만약 물체 인식이나 지각의 데이터가 신경에서 신경을 통해 순차적 방식으로 전달된다면, 그 처리 속도는 매우 느릴 것이다.

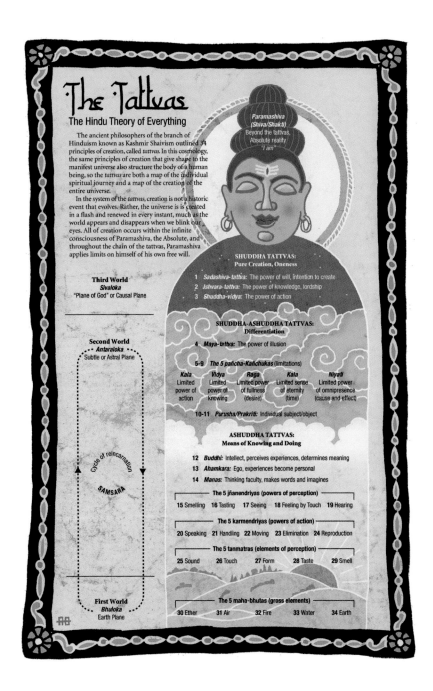

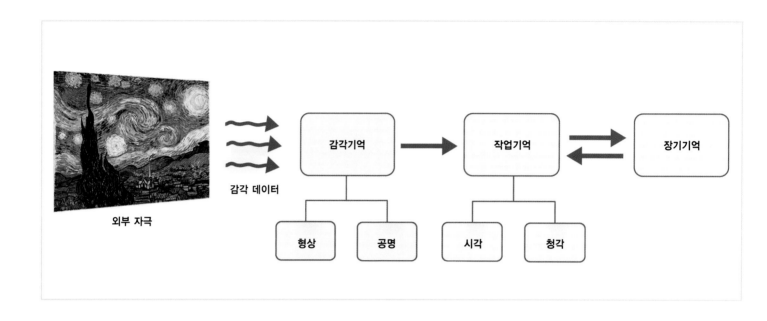

외부 자극 감각 데이터 감각기억 작업기억 장기기억

형상 공명 시각 청각

감각기억 : 순간적 인상

우리가 감각 데이터를 처리할 때 원래의 자극에 대한 순간 기록이나 인상은 감각기억에 등록된다. 감각기억은 시각 정보를 위한 형상적 기억iconic memory과 음성 정보를 위한 공명적 기억echoic memory의 두 가지 구성 체계를 갖고 있는 사고 형태이다. 인상은 순간적이라 금방 사라지지만 일정한 부분은 남아 있어 부가적 처리를 위한 충분한 시간이 필요하다.[6] 이미지의 지각은 이미지의 현저한 특징과 사용자의 의식적인 관심에 덧붙여 무엇을 남길 것인가를 결정하는 데 영향을 준다.

작업기억 : 정신작용의 공간

우리는 본능적으로 보는 것을 이해하려고 하기 때문에 정보를 분석하고 해석하고 종합하는 공간이 필요하다. 이곳에서 인지를 도와주는 의식적인 정신작용이 일어나는 작업기억을 수행한다. 이러한 작업기억에서는 이전에 갖고 있던 지식과 새로운 정보간의 통합, 감각 정보의 조합, 그리고 관심에 초점을 맞추는 정보를 실행하고 유지한다. 감각기억과 마찬가지로 작업기억은 두 개의 시스템으로 정보를 처리하는데 그것은 시각 정보를 다루는 시각 작업기억과 청각 정보를 다루는 청각 작업기억으로 나뉜다.

작업기억의 놀라운 면은 그것이 우리가 외부세계를 지각하는 데 기여한다는 것이다. 어떤 것을 이해하기 위해서는 그것을 이미 알고 있는 것과 비교해 봐야 한다. 그래서 새로운 정보군들이 작업기억에 들어오면 즉각적으로 장기기억 장치에서 연관된 정보를 찾는다. 만약 연관되는 정보가 있으면 그것과 구별되는 개념이나 대상이라는 것을 인지할 수 있다. 그것이 생소하면 연관된 정보를 바탕으로 추론을 하게 된다.

감각기억과 작업기억은 각각 분리된 채널을 통해 시각과 청각 정보를 처리하는 것으로 알려져 있다.

Analyze

Studying The Social Sciences at Holy Cross

Synthesize

Studying the Humanities at Holy Cross

대학 정보 안내를 위한 책자 표지 디자인. 여기에서 적절하게 표현된 것과 같이 인지적 특성에서 분석하고 종합하는 능력이 중요하다.

데이비드 호톤, 필로그래피카, 미국

LEISURE AROUND THE WORLD

People around the world perceive and experience leisure differently. Economic, political, social, cultural and environmental factors influence the type and range of recreational activities in which people participate and to which they have access. Leisure differences are most evident when comparing developed and developing nations.

THE CULTURAL INDUSTRY

What do the following figures suggest regarding aspects of leisure in developing and developed nations?

CULTURAL CONSUMERISM
The United States, the United Kingdom, Germany and France comprise the "Big Four Consumers," importing more than half the international exchange in cultural goods.

The United States is undoubtedly the world's principal market and the biggest single net consumer of cultural goods, ranking first in the list of net importers for newspapers and periodicals, phonographic equipment, musical instruments, paintings, sculpture, antiques, cameras and projectors, television and radio receivers, games and sporting goods. It also ranks high in the list of net exporters for books, newspapers and other printed matter.

The less-developed countries continue to be net exporters of games and sporting equipment, and, since the early 1990s, have begun to benefit from trade in music. China's contribution to world cultural exports has risen from 0.2% in 1985 to 8.9% in 1998 (9.6% including Hong Kong).

INTERNET AND COMPUTER USAGE
94% of all Internet users live in the 40 richest countries in the world.

There has been a worldwide rise in the use of personal computers over the past ten years, from approximately 98 million in use in 1990 to more than 500 million in 2000.

It would cost the average Bangladeshi more than eight years' income and the average American just one month's salary to purchase a computer.

MEDIA
There are approximately 420 radio receivers for every 1,000 people in the world—an average of one radio receiver per person in the developed countries, compared to one for every four persons in less-developed countries.

There is approximately one television set for every four inhabitants in the world—an average of one set for every two persons in developed countries compared to one for every six persons in less-developed countries.

At least five countries in the world do not yet have their own television broadcasting service.

A total of 29 countries in the world do not have daily newspapers.

MUSEUMS
Around 50% of countries worldwide have fewer than 10 museums per million inhabitants and only 10% have 50 or more museums per million inhabitants.

In 86% of the world's countries, an inhabitant will visit a museum on average only once per year. In only 4% of countries do inhabitants visit museums more than twice per year.

INTERNATIONAL LEISURE: A SAMPLING

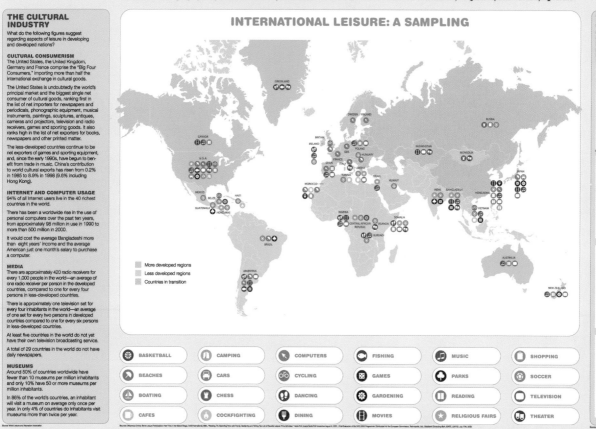

More developed regions
Less developed regions
Countries in transition

BASKETBALL	CAMPING	COMPUTERS	FISHING	MUSIC	SHOPPING
BEACHES	CARS	CYCLING	GAMES	PARKS	SOCCER
BOATING	CHESS	DANCING	GARDENING	READING	TELEVISION
CAFES	COCKFIGHTING	DINING	MOVIES	RELIGIOUS FAIRS	THEATER

TOURISM

Tourism has become one of the fastest-growing sectors of the world economy. Tourism data can serve as economic, environmental, and cultural indicators, especially when comparing the industry in developed nations, such as the United States, and developing nations, such as Africa.

TOURIST ARRIVALS, 2000
Percent of market share

Europe: 57%
Americas: 19
East Asia, Pacific: 16
Africa: 4
Middle East: 3
South Asia: 1

Total arrivals: 698 billion
Total receipts: $475.8 billion

TOP 10 DESTINATIONS, 2000

	Tourist arrivals (millions)		Market share
	1999	2000	2000
France	73.0	75.5	10.8%
United States	48.5	50.9	7.3
Spain	46.8	48.2	6.9
Italy	36.5	41.2	5.9
China	27.0	31.2	4.5
Britain	25.4	24.9	3.6
Russia	18.5	21.2	3.0
Mexico	19.0	20.6	3.0
Canada	19.5	20.4	2.9
Germany	17.1	19.0	2.7

TOP 10 EARNERS, 2000

	Tourism receipts (billions, US$)		Market share
	1999	2000	2000
United States	$74.9	85.2	17.9%
Spain	32.4		
France	31.5		
Italy	28.4	27.4	5.8
Britain	20.2	19.3	4.0
Germany	16.7		
China	14.1	16.2	3.4
Austria	12.5	11.4	2.4
Canada	10.2	10.8	2.3
Greece	8.8	9.3	2.0

TOURIST ARRIVALS IN AFRICA, 1999
Number of arrivals, in millions

North Africa: 9.5
Southern Africa: 8.2
East Africa: 6.0
West Africa: 2.6
Central Africa: 0.5

예를 들어 위와 같은 지도를 볼 때 우리는 배경과 전경을 분리해서 형태를 구분한다. 그리고 신속히 그 형태의 모양과 우리의 장기기억에 들어 있는 지식으로부터 관련되는 것이 있는지 찾는다. 지리나 지도와 관계된 사전 지식을 끌어내는 것이다. 이 형태가 우리의 사전 지식에 들어 있는 것과 관련된 것이라면 커다란 대륙의 모양을 '세계'로 인식하고 범례기호 등을 읽고 이해하게 된다. 만약 지도 읽기에 대한 사전 지식이 없거나 대륙의 형태를 구별할 수 없다면, 이 지도를 이해하지 못할 것이다. 그러므로 어떤 그래픽에 대한 이해는 사용자의 사전 지식과 그것을 끌어낼 수 있는 능력에 따라 달라진다.

두 가지로 잘 알려진 작업기억의 제약 조건은 제한된 수용능력과 짧은 지속시간이다. 작업기억의 처리 능력이 정해진 것은 아니지만 평균적으로 한 번에 3~5개 정도의 정보군을 처리할 수 있다고 한다.[7] 그래서 작업기억은 정보 처리 시스템에서 병목과 같은 것으로 여긴다. 이와 같은 제한은 두 자리 숫자들을 곱셈할 때와 같은 연속적인 정신작용을 수행할 때 쉽게 느낄 수 있다. 곱셈을 하려면 작업기억이 할 수 있는 것 이상으로 그것을 돕는 다른 부분들, 곧 종이와 연필, 계산기 같은 것들이 있어야 할 것이다.

이 통계적 지도는 미국의 《뉴스위크》지가 고등학교 학생들을 대상으로 정보를 분석하고 해석하는 방법을 알려주기 위한 교육 프로그램으로 제작되었다. 전 세계 주요 지역의 레저에 관한 다양한 정보를 담고 있다.

엘리어트 버그만, 일본

제한된 처리 능력과 짧은 지속시간의 작업기억은 우리의 인지 능력에 영향을 줄 수밖에 없다. 작업기억에 들어온 정보는 처리되지 않으면 바로 사라진다. 예를 들어 낯선 곳에서 방향을 물어볼 때 복잡하게 알려준 내용을 바로 기록해 놓지 않으면 기억에서 없어지는 것과 같다. 개인적 특성도 작업기억에 영향을 준다. 작업기억의 처리 능력은 어느 정도 성장하면서 높아지지만 나이가 들수록 감퇴하기 시작한다. 또한 작업기억은 개인별 정보 처리 속도에 따라 달라진다. 정보 처리를 빠르게 하는 사람은 정보를 다루는 능력이 뛰어나다고 할 수 있다. 이것은 작업기억의 과부하 때문에 잘못된 방향으로 처리되는 것을 방지하는 매우 효율적인 능력이다. 마지막으로 개인의 전문성 수준도 작업기억에 영향을 준다. 특정 영역에 대한 전문적인 지식을 가진 사람은 그렇지 않은 사람과 비교해 관련 정보를 더 잘 처리할 수 있기 때문이다.[8]

반대로 작업기억의 제한이 오히려 이점으로 작용할 수도 있다. 작업기억에서는 일시적인 특성의 정보에 대해 지속적으로 인지의 방향을 변화시킬 수 있고, 관심의 초점이나 그 상황에서 가장 중요한 것이 무엇인지에 대해 유연하게 대처할 수 있게 한다. 이미지의 지각과 관련해서는 사용자에게 매우 중요하거나 이해하기 쉬운 새로운 이미지의 발견에 즉각적으로 주의를 기울이거나 지각하게 해 준다. 또한 작업기억의 제한된 처리 능력은 정보를 빠르고 효과적으로 처리할 수 있는 완벽한 상황이 되도록 고도로 집중화되고 정리된 작업 공간을 만들어낸다.[9]

《엘레강스》 잡지의 그래픽은 작업기억의 정보가 순식간에 사라진다는 것을 표현하고 있다.

로날드 블로메스틴, 네덜란드

All About Stem Cells

Stem cells are the origin of all cells in the body (every cell "stems" from this type).
Under the right conditions, stem cells can become any of the body's 200 different cell types.

There are two types of stem cell	EMBRYONIC also called **early** stem cells	ADULT also called **mature** stem cells (much the rarer of the two types— only one of every 10,000 cells in bone marrow, for instance)	
	"Pluripotent" can give rise to all cell types (except cells of the placenta)	**"Multipotent"** can give rise to limited cell types	*"Unipotent" stem cells are cells that can self-replicate but not become a different type of cell.*
First isolated	**1998** at the University of Wisconsin	**1960s**	
Federal funding (1999 to 2004)	**$55 million**	**$2.24 billion**	
Results	**In animal trials** no human trials to date	**50+ human therapies**	

How researchers isolate stem cells

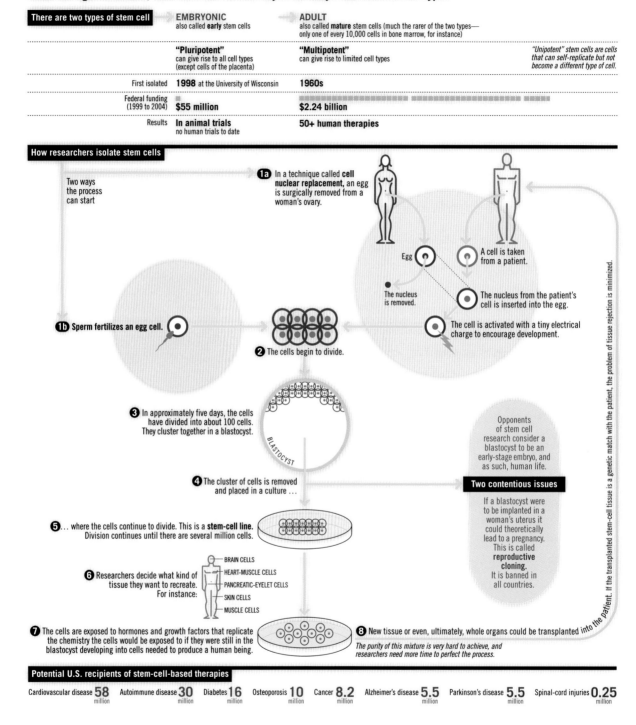

Two ways
the process
can start

1a In a technique called **cell nuclear replacement**, an egg is surgically removed from a woman's ovary.

Egg

A cell is taken from a patient.

The nucleus is removed.

The nucleus from the patient's cell is inserted into the egg.

1b Sperm fertilizes an egg cell.

The cell is activated with a tiny electrical charge to encourage development.

2 The cells begin to divide.

3 In approximately five days, the cells have divided into about 100 cells. They cluster together in a blastocyst.

BLASTOCYST

4 The cluster of cells is removed and placed in a culture …

5 … where the cells continue to divide. This is a **stem-cell line**. Division continues until there are several million cells.

6 Researchers decide what kind of tissue they want to recreate. For instance:
- BRAIN CELLS
- HEART-MUSCLE CELLS
- PANCREATIC-EYELET CELLS
- SKIN CELLS
- MUSCLE CELLS

7 The cells are exposed to hormones and growth factors that replicate the chemistry the cells would be exposed to if they were still in the blastocyst developing into cells needed to produce a human being.

8 New tissue or even, ultimately, whole organs could be transplanted into the patient. If the transplanted stem-cell tissue is a genetic match with the patient, the problem of tissue rejection is minimized.
The purity of this mixture is very hard to achieve, and researchers need more time to perfect the process.

Opponents of stem cell research consider a blastocyst to be an early-stage embryo, and as such, human life.

Two contentious issues

If a blastocyst were to be implanted in a woman's uterus it could theoretically lead to a pregnancy. This is called **reproductive cloning**. It is banned in all countries.

Potential U.S. recipients of stem-cell-based therapies

Cardiovascular disease	Autoimmune disease	Diabetes	Osteoporosis	Cancer	Alzheimer's disease	Parkinson's disease	Spinal-cord injuries
58 million	**30** million	**16** million	**10** million	**8.2** million	**5.5** million	**5.5** million	**0.25** million

▶ 이 일러스트레이션은 한 남자가 피크닉 장면을 보며 기억이 작동하는 것을 보여준다. 장기기억은 수많은 형태의 기억을 보관하고 있다.

조안느 헤더러 뮬러, 헤더러 & 뮬러
바이오메디컬 아트, 미국

◀ 복잡한 정보는 작업기억의 인지부하를 증가시킨다. 줄기세포에 관한 다이어그램은 아이콘, 일러스트레이션과 화살표 같은 시각 요소 등 효과적이고 다양한 방법을 사용해 부하를 줄인다.

나이젤 홈즈, 미국

인지부하 : 작업기억에 대한 요구

우리가 수행하는 많은 인지적 임무 중 계산과 같은 것은 작업기억에 있어 간단한 요구인 반면, 다른 임무는 매우 부담될 수 있다. 새로운 정보를 받아들이는 일이나 문제를 해결하는 것, 중요한 상황을 관리하는 것, 사전 지식을 생각해내는 것, 그리고 관련 없는 정보를 방지하는 것 등이 그러한 임무에 포함된다.[10] 이와 같은 작업기억에 부여된 요구를 충족시키기 위해 우리가 사용하는 에너지를 인지부하cognitive load라고 한다.

작업기억에 인지부하가 높아지면 더 이상 정보를 적절하게 처리할 능력을 갖출 수 없는 과부하 상태가 된다. 이러한 과부하는 종종 정보를 제대로 이해하지 못하거나 잘못 이해하고 중요한 정보를 간과하는 결과를 낳는다. 복잡한 시각 정보와 연관된 많은 도전적인 임무는 작업기억에 많은 요구를 한다. 디자이너들은 이 책을 통해 논의될 접근법과 다양한 그래픽 테크닉을 통해 인지부하를 낮출 수 있을 것이다.

장기기억 : 영구적인 저장

작업기억에서 선택적으로 어떤 정보에 주의를 기울이면 그것은 장기기억으로 전환되고 저장된다. 장기기억은 우리가 알고 있는 모든 것을 보관하는 다이내믹한 구조이다. 무한한 양의 정보를 기능적으로 제한 없이 저장할 수 있는 능력을 가지고 있다. 비록 장기기억에 접근하기는 어렵지만 지식을 영구적으로 저장한다. 교육 심리학자인 존 스웰러John Sweller는 장기기억의 중요성을 이렇게 설명한다. "우리는 작업기억으로 나오는 것을 제외하고는 장기기억의 내용에 대해 의식하지 않기 때문에 이 같은 기억능력의 중요성과 장기기억이 우리의 인지활동에 광범위하게 관여한다는 것이 드러나지 않는 편이다."[11]

모든 종류의 기억이 다 같지 않기 때문에 장기기억은 일원화된 구조가 아니다. 우리는 색의 기초이론이나 어렸을 때 처음 배운 악기 연주, 또한 자전거 타기와 같이 다양한 개념과 사실을 기억하고 있다. 따라서 장기기억은 이러한 다양한 형태의 기억을 수용하는 복합적인 구조로 되어 있다. 의미론적 기억semantic memory은 의미와 관련이 있는데 그것은 외부 세계에 대한 일반적 지식을 구성하는 개념과 사실을 저장한다. 그것은 이미지로부터 나오는 지식도 포함한다. 에피소드적 기억episodic memory은 개인의 자전적 형식으로 저장되며 경험과 관계되는 감성이나 이벤트를 저장한다. 절차적 기억procedural memory은 무엇을 어떻게 하는지에 대한 것으로 어떤 임무를 수행하기 위한 절차와 방법에 대해 저장한다.

정보의 전환 | 어떤 정보들은 작업기억에서 장기기억으로 별다른 의식적 노력 없이 자동적으로 전환되지만, 장기기억으로 전환되는 정보들은 일반적으로 의미 있는 결합이나 의식적인 노력이 수반된다. 유지를 위한 연습은 단순히 그것이 저장될 때까지 새로운 정보를 반복하는 것이고, 노력이 필요한 연습은 새로운 정보의 의미를 분석하고 장기기억에 저장된 사전 지식과 연계해 보는 것이다. 연구에 따르면 오래된 정보에 새로운 정보를 더 많이 연계시킬 수 있는 방법은 더 많은 것을 기억해내는 것과 같다고 한다. 더불어 시각과 청각의 채널로부터 서로 연결된 정보는 장기기억으로 전환되는 것을 가능하게 한다.

처리의 깊이 | 인지과학 연구자들은 정보 처리의 깊이가 장기기억으로부터 정보를 어떻게 불러내는지에 영향을 준다고 생각한다. 사용자가 단지 텍스트나 그래픽의 물리적인 측면만 집중했다면 의미적 측면에 집중한 사용자보다 기억하는 것이 많지 않을 것이다. 예를 들어 사용자가 그래프의 색이나 형태에만 집중한다면 그것의 의미를 이해하거나, 설명의 흐름을 쫓거나 그래프를 공부하는 것과 같이 깊게 처리되지 않을 것이다. 따라서 지각적 수준을 인코딩하는 것보다 의미적 수준을 인코딩encoding하는 것이 더 상위의 차원이라고 할 수 있다. 그러나 중요한 점은 우리가 의미 수준에서 처리되는 것을 위해 상위의 기억을 가지고 있다는 것을 지나치게 강조할 수 없다는 점이다.

인쇄 매체 디자인 과정을 설명한 이 차트를 통해서 처리의 깊이를 이해할 수 있다. 단지 레이아웃, 색채 모양의 요소에만 집중하는 것보다. 수평적으로 연결된 선을 따라 각 과정의 내용을 자세히 이해함으로써 정보를 더 깊게 처리할 수 있다.

고돈 씨에플락, 슈바르츠 브랜드 그룹, 미국

스키마 : 재현을 위한 정신작용

우리가 일생 동안 얻는 지식을 장기기억에 저장하기 위해서는 그 것에 접근할 수 있는 형식이 필요하다. 당연히 우리는 그 지식이 어떤 의미가 있는지에 따라 분류하고 저장하는 것으로 그 형식을 갖추게 된다. "새로운 정보는 그 자체의 사실에 충실하게 기록되는 것이 아니라 우리가 이미 알고 있는 것과 연관시켜 해석함으로써 기억된다. 정보에서 새로운 요소들은 이른바 그것들의 의미와 관련해서는 기억에 잘 들어맞는다."라고 엘리자베스와 로버트 보크Elizabeth and Robert Bjork가 언급했다.[12]

인지과학자들은 장기기억에 있는 지식은 스키마schemas 라는 멘탈 구조에 조직화되어 있다고 했다. 스키마는 우리가 세계를 이해하는 것을 포함하는 광범위하고 정교한 재현의 네트워크를 형성한다. 이것은 새로운 정보를 해석하는 맥락이며, 새로운 지식을 통합하는 틀과 같다. 우리는 문제 해결과 추론을 만들어내는 것과 같은 정신작용을 수행하기 위해 스키마를 신속하게 작동시킨다.

독특한 특징에 초점을 맞추는 지각 경험과는 달리 스키마는 추상적이거나 일반화된 재현과 같은 것이다. 대상이나 장면을 나타내는 스키마가 있고, 개념과 개념 사이의 관계를 나타내는 스키마가 있다. 우리는 집을 볼 때 집의 건축 스타일을 보고 사용한 건축 재료, 색상과 재질, 주변 환경을 파악한다. 각각의 집은 독특하지만 우리가 이러한 구조 중 하나를 접할 때마다 그것이 진흙이나 볏짚으로 지은 오두막인지, 농장의 집인지, 타운하우스인지를 구별할 수 있다. 집이 무엇으로 구성되었는지에 대한 일반적인 스키마를 가지고 있기에 가능한 일이다. 집에 대한 일반적인 스키마는 사람이 사는 장소, 방과 창문, 지붕으로 구성된 것, 그리고 씻고 먹고 잠자는 곳이라는 것이다.

우리의 스키마는 지속적으로 변화되고 적응하고, 새로운 정보를 수용하고 장기기억의 다이내믹한 특성에 기여한다. 새로운 정보를 접할 때마다 그것을 사전 지식에 연계하고 그것을 받아들이기 위해 스키마를 조정하고 있다. 스키마가 변화되고 유추를 통해 새로운 스키마가 형성될 때 이 같은 현상을 학습learning이라고 한다. 그리고 어떤 사람이 특정 분야에 매우 능숙해졌을 때는 그 특정 분야에 수천 가지의 복잡한 스키마를 구성한 것이며, 그런 사람을 전문가라고 여긴다.

정보의 상기력 | 우리가 정보를 인코딩하여 장기기억에 저장하는 주요 목적은 나중에 그 정보가 필요할 때 꺼내 쓰려는 것이다. 불행히도 우리 모두 경험했듯이 이것은 항상 직접적인 프로세스가 아니다. 보크는 "기억해내는 과정은 일정하지 않고 틀리기 쉬우며, 암시에 매우 의존적이다."[13]라고 했다. 정보를 기억하는 것은 장기기억에 저장된 관련 지식을 활성화해서 기억해내는 암시에 따라 이루어진다. 상기력Retrieval에 필요한 암시는 이미지, 사실, 아이디어, 감정, 환경 속의 자극이나 우리가 스스로 던지는 질문 등 어떤 형식이라도 될 수 있다.

장기기억이 저장된 기억을 꺼내려고 할 때 그 암시와 관련된 스키마도 활성화된다. 활동activation은 빠르게 네트워크에 있는 다른 스키마로 퍼져 나간다. 일반적인 경험이 일어날 때, 예를 들어 어떤 사람이 오래된 노래를 듣고 그 곡을 녹음한 밴드를 생각해내려고 하는 것과 같은 이치다. 그 노래는 장기기억 속에 있는 관련된 스키마를 회수하는 암시이다. 만약 그것에 맞는 스키마를 회수했다면 그 사람은 밴드의 이름을 기억해낼 것이다. 무엇인가 기억하는 데 실패하는 경우는 저장된 지식의 부족보다는 부족한 상기력에 대한 암시의 결과인 것이다.

자동적 처리 | 언어 인식과 같은 많은 스키마는 연습에 의해 자동적으로 작동한다. 여러 번 반복된 사용과 연습으로 더욱 복잡한 정신작용도 자동으로 작동되는데 이와 같은 일은 의식적 노력 없이도 처리된다. 작업기억은 의식적인 작업이 일어나는 공간이므로 이러한 자동적인 처리는 작업기억의 부하를 줄여준다.[14]

이러한 일이 일어나는 좋은 사례는 누군가 읽기를 배우는 데에서 볼 수 있다. 'Cat'이라는 단어를 처음 접했을 때 3개의 철자나 3개 지각적 단위들이 이 단어가 해석될 동안 작업기억에 남아 있다. 독자가 이를 경험함에 따라 이 단어는 하나의 지각적 단위로 묶여 지각된다. Cat을 인지하는 것은 작업기억에 거의 부담 없이 인식하게 된다. 이것은 어떤 것에 상당한 주의를 기울일 필요 없이 임무를 수행하는 데 전문성을 가진 사람에게는 일반적인 것이다. 스키마의 자동성은 인지적 요인을 자유롭게 하여 전문가가 문제 해결이나 어려운 상황을 조정하는 좀더 복잡한 임무를 적극적으로 다루는 데 작업기억을 사용할 수 있다. 이는 경험 많은 운동선수나 선생님, 전문 디자이너들에게서 엿볼 수 있다.[15]

멘탈 모델 | 스키마가 기억의 기초가 되는 구조를 형성하는 반면, 멘탈 모델은 사용자의 외부 세계 작용에 대한 광범위한 개념이다. 멘탈 모델은 원인과 결과를 설명하고, 어떤 대상이나 현상이 어떻게 다른 것에서 변화를 유발하는지 설명해 준다. 예를 들어 그래픽 소프트웨어 사용자는 어떻게 레이어가 작동하는지에 대한 멘탈 모델을 가지고 있다. 그

멘탈 모델은 레이어가 다른 레이어의 위아래로 옮기거나 투명도를 높이고 낮추는 효과 등, 소프트웨어에서 레이어의 작동에 대한 지식을 갖고 있다. 이러한 사용자의 멘탈 모델은 다른 소프트웨어에서도 같은 방식으로 작동될 것으로 생각한다. 이렇듯 멘탈 모델은 우리가 예측한 결과를 알 수 있도록 도움을 주는 것이다.

스키마나 멘탈 모델의 이해를 통해 디자이너들은 사용자가 어떻게 시각적 커뮤니케이션을 이해할지를 가늠해 볼 수 있다. 사용자가 어떤 그래픽을 볼 때 그 대상, 모양, 전체적인 장면이 그것과 관련된 멘탈 모델과 스키마를 작동시켜 그 이미지에 대해 추론과 해석을 가능하게 해준다.

◀ NRC 헨델스발드의 그래픽은 우리의 많은 행동에 대한 자동적 처리를 보여준다.

로날드 블로메스틴, 네덜란드

▶ 이 그래픽은 인지 과정에 내재된 상호 관계성을 이해할 수 있는 새로운 방법을 표현한 것이다.

레인 홀, 미국

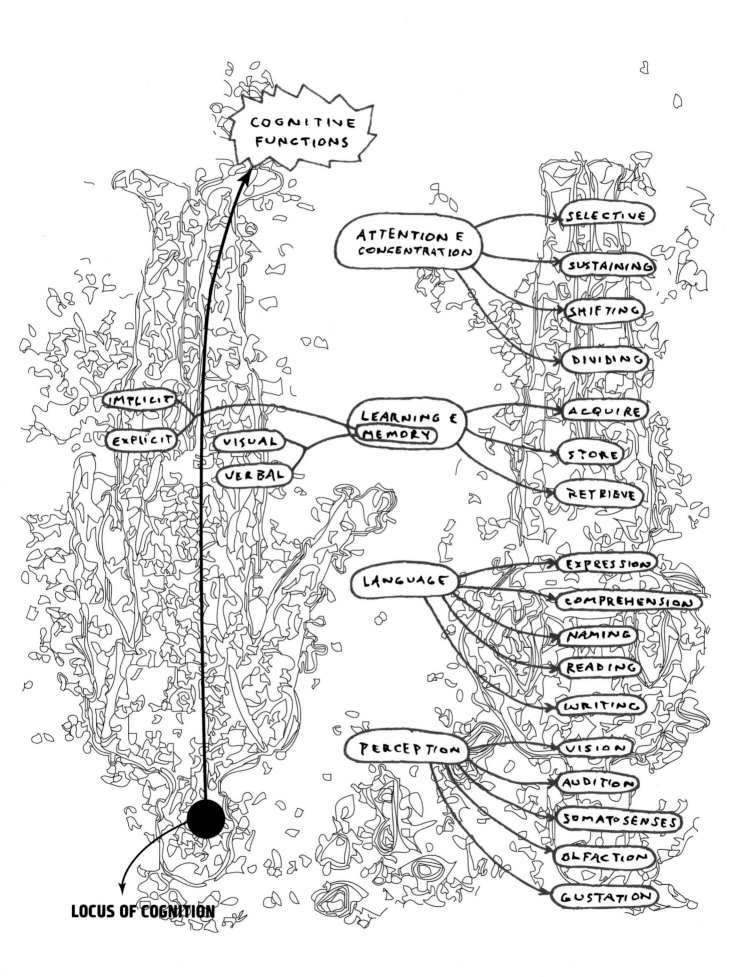

COGNITIVE FUNCTIONS

ATTENTION E CONCENTRATION
- SELECTIVE
- SUSTAINING
- SHIFTING
- DIVIDING

IMPLICIT
EXPLICIT
VISUAL
VERBAL

LEARNING E MEMORY
- ACQUIRE
- STORE
- RETRIEVE

LANGUAGE
- EXPRESSION
- COMPREHENSION
- NAMING
- READING
- WRITING

PERCEPTION
- VISION
- AUDITION
- SOMATOSENSES
- OLFACTION
- GUSTATION

LOCUS OF COGNITION

듀얼코딩 : 시각과 청각의 정보처리

듀얼코딩 이론에 의히면 시각과 청각의 정보는 서로 다른 채널을 통해 처리된다고 한다. 시각 정보를 처리하는 채널은 이미지나 물체의 특징을 지각하고, 청각 정보를 처리하는 채널은 언어로서 정보를 처리하고 보관한다. 각 시스템은 독립적이지만 서로 소통하고 상호작용하는데, 이미지와 개념 지식 모두 장기기억으로부터 가져온다. 예를 들어 우리는 살바도르 달리 Salvador Dalí라는 이름을 들었을 때 장기기억으로부터 언어 정보와 이미지 정보를 동시에 가져오며 이를 통해 그 예술가의 삶과 그의 작품 등으로 멘탈 이미지를 구축할 것이다.

정보처리와 저장의 듀얼코딩 시스템은 언어와 이미지라는 두 형식으로 정보가 저장될 때 더 잘 기억해낼 수 있는 이유를 설명해 준다. 이것은 이미지와 오디오 트랙이 결합한 애니메이션과 같은 것이 정보에 대한 기억력을 더 높게 해주는 것에서 알 수 있다. 이미지를 언어와 함께 배치했을 때 이 같은 두 가지 정보 모델은 상호 관계를 형성하며 더 커다란 스키마 네트워크를 만들어낸다.

사용자의 인지 특성

사용자 개인의 인지 능력이 다양하고 경험의 속성이 복잡하기 때문에 이미지를 어떻게 지각하고 해석하는지 완전하게 예측하는 것은 불가능하다. 하지만 사용자의 인지적 특성을 이해하는 것은 디자이너들이 목표에 좀 더 가까워지게 해줄 수 있을 것이다. 에블린 골드스미스 Evelyn Goldsmith 교수는 《일러스트레이션에 대한 연구 Research into illustration》라는 책에서 사용자 개인이 이미지를 이해하는 능력에 영향을 주는 인지적 원천과 능력을 다음과 같이 분류하였다.

먼저 발달적 단계이다. 발달은 단순한 나이보다 사용자들의 인지적 능력이 더욱 정확히 예견해 준다는 것을 의미한다. 이미지를 볼 때 숙련되지 않은 사용자는 은유적으로 내재된 의미를 잘 간파하지 못하고 보이는 그대로 이해하기 쉽다. 복잡한 내용의 시각적 표현에 대한 해석 능력은 더욱 성숙한 발달로부터 이루어진다. 시각의 깊이에 대한 지각, 색상의 차이, 시각적 예민함 등과 같은 능력은 인지발달 단계에 따라 다양하게 나타난다.

주위 집중력은 주어진 상황이나 정보로부터 다른 것으로 이탈하지 않으면서 그 중요한 것에 집중하는 능력이다. 그래픽 이미지의 이해 과정에서도 사용자 개인의 관심 이탈을 방지할 수 있는 집중력이 있으면 그래픽에 관계된 정보에 더욱 주의할 수 있다. 나이 어린 사용자가 어떤 정보에 집중력을 유지하기 더 어려워하는 것은 흔히 볼 수 있는 일이다.

▶ 발달단계의 인지적 특성과 주의 산만함은 젊은 사용자를 위한 디자인을 할 때 고려해야 할 요인이다. 그림의 전시 디자인은 아쿠아리움을 위해 밝은 색조와 유머러스한 일러스트레이션을 사용하여 집중력을 높이려 했다.

그레그 다이어트젠바크, 맥컬로프
크리에이티브, 미국

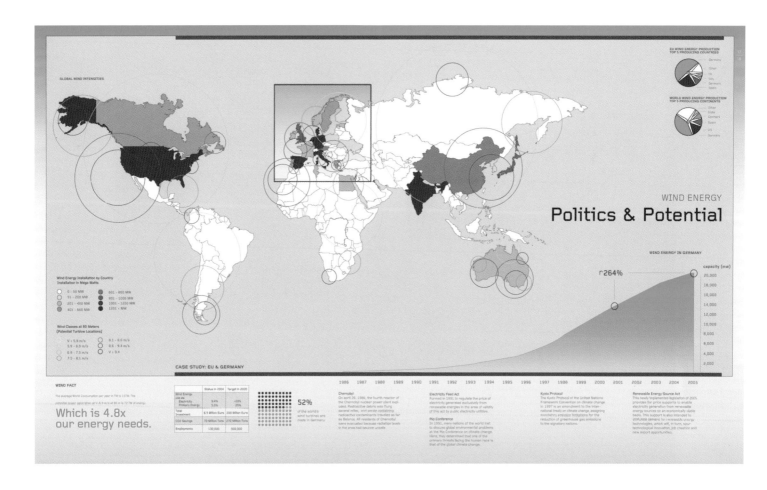

전 세계의 잠재적인 풍력 에너지 사용에 대해 그래프와 지도로 시각화한 정보 그래픽. 복잡한 그래픽을 이해하기 위해서는 높은 수준의 시각 언어 활용을 요구한다.

크리스틴 클루트, 워싱턴대학, 미국

사용자 인지의 또 다른 특성은 비주얼 리터러시visual literacy, 곧 이미지를 읽고 사용하는 능력이다. 비록 이미지에서 어떤 대상들을 인식해내는 훈련을 받은 것은 아니지만 이미지를 포괄적으로 이해하는 것은 시각적 메시지를 완전하게 해독하는 능력과 관련이 있다. 또한 특정 문화 속에서 사용된 상징과 그래픽 이미지에 대한 지식이나 정황에 대한 이해가 필요하다. 이미지를 정확하게 읽는 법을 배우는 것은 교육이나 경험 등에서 비롯한다. 예를 들어 많은 종류의 그래프로 표현되는 정보 그래픽을 이해하고 분석하기 위해서는 고도의 전문화된 비주얼 리터러시를 이용한다.

사용자의 전문적 수준은 디자인 결정에 중대한 영향을 미친다. 이미지 콘텐츠에 대한 경험은 사용자가 그래픽을 이해하는 능력과 같은 중요한 역할을 한다. 전문가들은 시각적 환경에서 복잡한 패턴을 조직화함으로써 정보를 가능한 단순하게 지각해 인지의 부하를 줄이는 것으로 알려져 있다. 그래서 어떤 부분에 특별한 경험을 가진 사용자들은 복잡한 시각 이미지를 받아들일 때 초보자들에 비해 부담을 덜 느끼게 된다.

'동기부여'는 사용자가 특정 이미지에 흥미를 갖는 중요한 계기가 된다. 일반적으로 사용자의 동기부여는 그래픽을 보고 이용하는 목적에 따라 좌우된다. 그래픽이 미적인 감상을 위해 표현된 것인가 아니면 자전거 수리와 같은 어떤 임무를 수행하는 데 필요한 것인가 그래픽은 배워야 할 복잡한 개념들을 잘 설명하고 있는가, 아니면 사용자가 보지도 않는 무관심한 마케팅 메일과 같은 것인가. 충분한 동기부여가 된 사용자는 그래픽에 관심을 나타내고 이해하려고 할 것이다.

Podium

Box office foyer entrance

Public access/ stage door

ABOVE STAGE
Insufficient room to store scenery in fly tower.

South foyer and bar

Grid

STORAGE
All sets have to be stored off the central passage. If the storage area is full, sets have to be stored off-site and returned.

LIFT
Ageing rear lift transports sets up to stage.

AUDITORIUM
A quarter of the seats have only a partial view. Seats in two boxes never sold because of poor sightlines.

ACCESS
Sets are transported in large trucks which enter/exit via a north door.

LOADING BAY
Used for disabled access. Crews unable to use the loading bay and central passage while shows are underway in any of the venues.

ORCHESTRA PIT
Excessive noise for musicians, but poor acoustics in auditorium. Brass players seated inside a perspex box. Some musicians have to watch the conductor on a monitor. Pit cannot hold enough musicians for large-scale operas.

Scenery store

STAGE
Sets and choreography scaled down to fit small stage.

WINGS
Two-metre wings means no room to store scenery or props. Catchers used to aid dancers exiting the stage.

North foyer and bar

Dressing rooms

Northern broadwalk

Bennelong Point

Cutaway section

N

North

'문화'는 그래픽을 제작할 때 또 다른 중요한 요인이 된다. 많은 인지적 능력은 생각의 패턴과 방법, 기호나 색채의 해석, 그리고 언어와 관계되는 시각 이미지 등 문화적 요인에 기반을 둔다. 문화는 이미지를 해석하는 렌즈의 역할과 콘텍스트를 제공하는 것으로, 인지적 처리 과정에도 영향을 준다. 생각이 국제적으로 소통되는 경우가 증가함에 따라 다원적 문화의 인지적 전통이나 특성을 받아들이는 것은 디자인을 위한 기본적인 요구 사항이 되었다.

읽기 능력은 종종 사용자의 그래픽에 대한 이해와 상관관계에 있다. 낮은 수준의 읽기 능력을 지닌 사람은 시각적 계층이나 가장 적절한 정보를 찾는 것에 익숙하지 않다. 그들은 가장 효과적인 방법으로 이미지에 관한 시각적 관심을 둔 경험이 별로 없어 중요한 정보를 놓친다.[16] 읽기의 수준은 사용자들이 어떻게 제목, 설명, 주석, 강조와 같은 것들을 읽을 수 있는지, 이미지와 텍스트를 어떻게 연계시킬 것인지에 영향을 끼친다.

복잡한 그래픽에서 고려해야 할 것은 사용자의 읽기 수준이다. 《시드니 모닝 헤럴드Sydney Morning He-rald》의 정보 그래픽으로 극장의 내부 환경을 텍스트 강조 박스로 설명하고 있다.

니니안 카터, 캐나다

정보의 가치

인지의 또 다른 측면은 그래픽 정보의 목적과 관련되어 있다. 그레고리 바테슨Gregory Bateson은 《마음의 생태학Steps to an Ecology of the Mind》이라는 책에서 "정보는 차이를 만들어내는 것과 같다."고 했다. 이 말은 시각 커뮤니케이션에서 매우 옳은 말이다. 그래픽의 시각 언어와 그것이 갖는 모든 구성적 요소들은 사용자에게 메시지를 전달한다.

정보의 목적이 결정됨에 따라 디자이너들은 가장 적절한 멘탈 프로세스를 유발하기 위해 그래픽을 전략적으로 조직화할 수 있다. 예를 들어 어떤 그래픽은 단지 사용자들로부터 인식되는 것만을 원한다. 그들은 사용자가 유의하기를 원하거나 단체, 이벤트, 제품, 공지 등에 대해 관심을 두기를 원한다. 이러한 그래픽은 사용자의 관심을 끌어낼 수 있어야 하고 가능한 오랫동안 유지하게 해야 하며 사용자의 시선이 가장 중요한 정보를 향하도록 해야 한다. 그리고 그래픽이 기억되기 쉬워 사용자의 장기기억 속에서 메시지로 전환될 수 있어야 한다.

다른 그래픽들은 사용자의 지식과 추론 능력을 확장시키도록 디자인되어야 한다. 지도, 다이어그램, 그래프 그리고 정보의 시각화에 대한 가치는 사용자가 전에 이해했던 것을 넘어 그것에 대해 보다 분명하게 이해할 수 있게 하는 것이다. 이러한 시각물을 볼 때 사용자는 새로운 관계성을 발견할 수 있어야 한다. 그러므로 그래픽은 매우 분명하고 잘 조직화되어 있으며 추론과 해석이 쉽게 되도록 해야 한다. 가구 등을 조립하는 것과 같이 절차와 수행임무를 도와줄 수 있게 디자인되어야 한다. 이미지를 보는 사용자들에게 좀 더 효율적으로 작용하기 위해서는 모호하거나 오해의 소지가 없이 명확해야 한다.

특정 정보의 전달이라는 목적을 달성하기 위해 요구된 멘탈 프로세스를 이해함으로써 디자이너들은 그들의 목적에 가장 잘 맞는 접근법을 찾는 것이다. 이 책의 다음 장부터는 그것을 달성하는 방법을 설명한다.

▶ 홍보용 포스터의 풍부하고 특이한 텍스처가 기억에 남게 한다.

아드리안 라보스, X3 스튜디오, 루마니아

▼ 디지털 카메라가 어떻게 작동하는지를 설명하는 것과 같이 이러한 효과적인 그래픽 설명은 어떤 것에 대해 쉽게 이해할 수 있도록 효율적으로 조직화되어야 한다.

캐빈 핸드, 미국

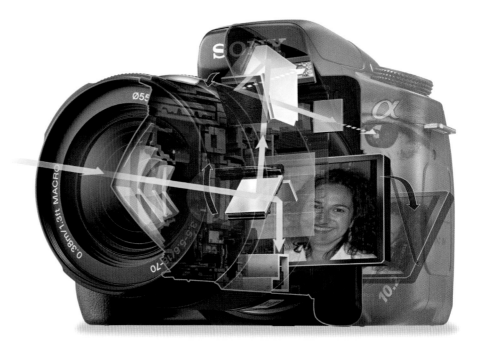

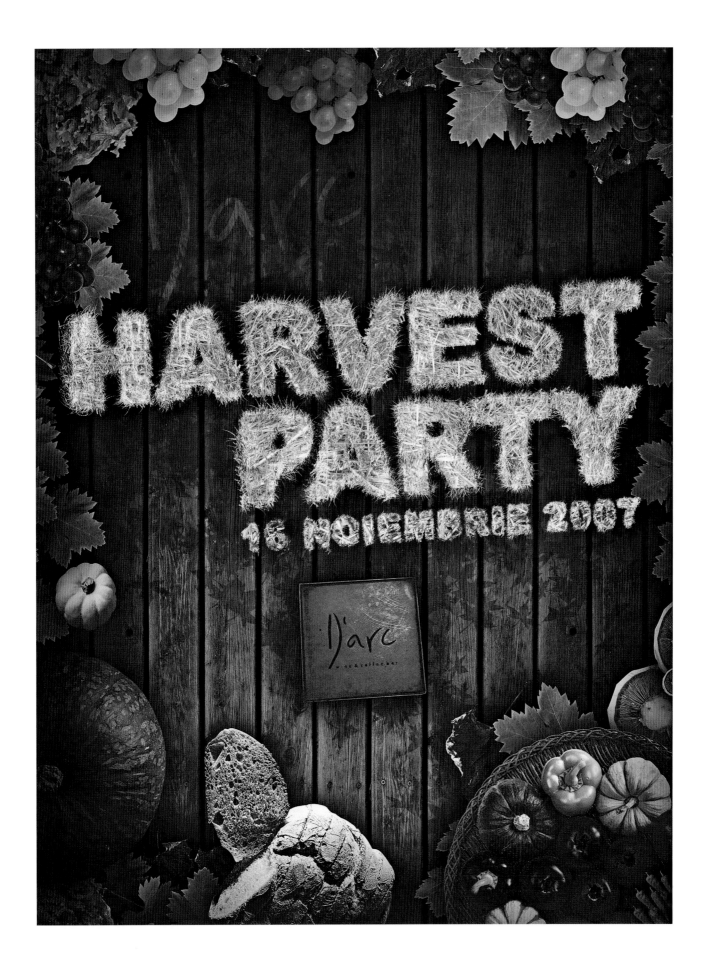

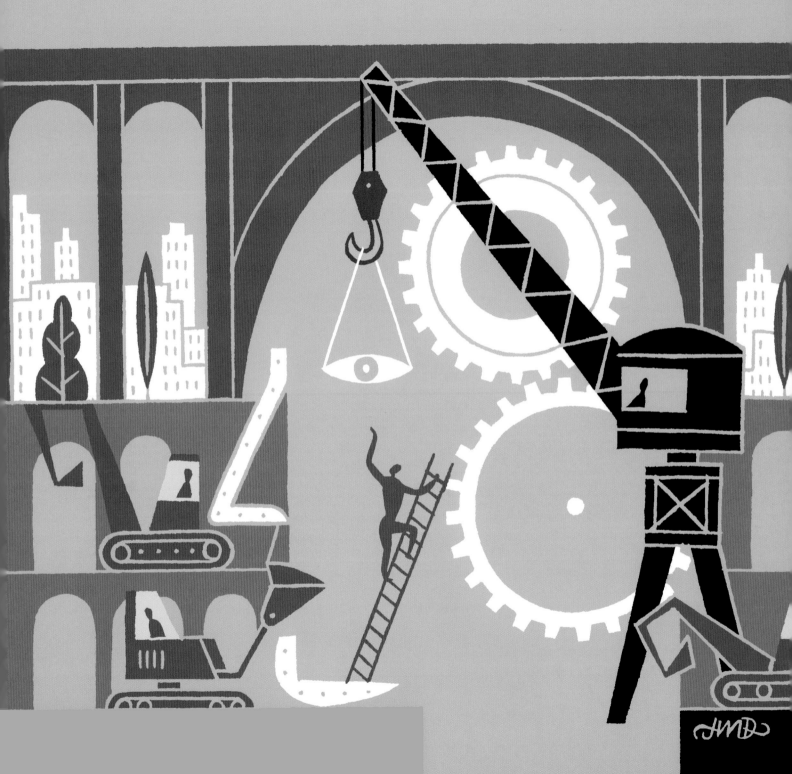

지각의 조직화
시선의 유도
사실감의 생략
추상적인 것의 구체화
명쾌한 복잡성
감성의 보충

" 디자인이란 무언가를 창조하는 것이다 :
그것은 우리의 정신에 존재하고 기억된다.
디자인은 지식으로서 정보를 통합하고
새로운 정보의 추구에 의해서 만들어지는 목표를
창의적으로 전개하는 능력을 요구한다. "

크로메 배러트, 《과학과 수학에서 논리와 디자인》 중에서

진 매뉴얼 듀비비어,
진 매뉴얼 듀비비어 일러스트레이션.
벨기에

우리의 시각 인지 시스템은 단순한 세 가지 색채와 직선을 이용한 이 포스터에서 'MUSEUM'이라는 단어를 인지할 수 있다.

보리스 루빅익, 인터내셔널 스튜디오, 크로아티아

ORGANIZE FOR PERCEPTION 지각의 조직화

> " 시각화는 요소들에 대한 기계적인 기록이라기보다 눈에 들어오는 구조적 패턴에 대한 이해이다. "

루돌프 아른하임, 《예술과 시지각》 중에서

우리의 시각 시스템은 매우 민첩하다. 주변 환경으로부터 생존을 위해 필요한 임무를 수행하는 것을 도와준다. 이와 같은 처리 과정은 이미지를 받아들이고 이해하는 데 똑같이 적용된다. 예를 들어 우리는 주변에 어떤 중요한 것이 있는지 유의하면서 그 대상들에 관한 정보를 추출하기 위해 별다른 의식적 노력 없이 주위를 살피게 된다. 마찬가지로 보이는 이미지에서 중요한 것들에 유의하면서 정보를 얻기 위해 의식적 노력 없이 이미지를 살피게 된다. 우리의 관심을 의식적으로 집중하기 전에도 이러한 모든 것들은 힘들이지 않고 수행된다.

초기의 시각처리 과정을 선주의先注意 과정이라고 하는데 이에 대해 커뮤니케이션과 디자인에 적용될 수 있는 많은 연구가 이루어졌다. 사용자가 처음에 이미지를 어떻게 분석하는지를 이해함으로써 디자이너는 이미지를 구성하고 조직화할 수 있으며, 그에 따라 사용자의 정보에 대한 지각이 보완된다. 이것의 목표는 시각 정보처리 과정을 빠르게 해 지각 시스템이 정보에 대한 이해과정을 작동시키기 위함이다. 이는 마치 경주를 할 때 어떤 주자가 앞에 서 있다가 출발하는 헤드스타트 head start 를 하는 것과 같다.

초기 시각은 주변의 상황을 파악하기 위해 눈에 보이는 시각적 장을 광범위하고 신속하게 살핀다. 이러한 첫 번째 시각 단계는 어디를 봐야겠다는 의식적인 선택보다는 대상(시각적 자극)이 가진 속성에 의해 생긴다. 시각적 특징이 있다고 인지되면 전반적인 인상을 얻기 위해 낮은 수준의 지각적 데이터를 뽑아낸다. 이 데이터들은 두뇌의 다양한 영역으로 전달되는데 이 영역들은 서로 다른 속성들을 분석하는 데 특화되어 있다.[1] 이러한 신속한 시각적 분석으로부터 대상에 대한 재현이나 시각 정보 처리를 위한 대략적인 멘탈 스케치|mental sketch들을 만들어낸다.[2]

그 후의 시각 단계는 재현과 멘탈 스케치를 통해 어디에 주의를 두어야 하는지 알 수 있게 된다. 그것은 이미 가지고 있는 지식이나 기대감, 목적 등에 의해 영향을 받는다. 예를 들어 선주의와 같이 낮은 수준의 초기 시각 시스템을 이용해 이미지에서 본 형태나 색채의 특성을 등록하는 것이다. 이어서 그와 같은 시각적 특성에 유도된 다음 장기기억에 보관된 지식을 이용하여 형태를 인지하고 알아보게 된다. 이러한 두 가지의 시각 처리 단계는 우리에게 독특한 시각적 지능을 제공하는 상호작용과 복잡성을 만들어준다.

▲위의 포스터(왼쪽)에서는 픽토그램의 서로 다른 점을 재빨리 알아보는 우리의 시각처리 능력 때문에 AIDS로 인한 사망이라는 의미가 전달되고 있다.

▲위의 포스터(오른쪽)에서는 HIV(인간 면역 결핍 바이러스)의 원인과 사람과의 관계를 묘사하기 위해 픽토그램을 사용했다.

마지아르 잔드, 잔드 스튜디오, 이란

병렬적 처리

선주의적 처리 단계에서 시각적 대상의 분석은 신속하게 이루어지는데, 이는 방대한 신경의 배열이 병렬적으로 작동하고 있기 때문에 가능하다. 우리는 일반적으로 낮은 수준의 시각 시스템으로 거의 모든 대상의 특징을 백만 분의 일 초보다 더 빠르게 알아챈다.[3] 초기 시각처리 과정의 병렬성을 이해하기 위해 그림에 있는 AIDS 경고 포스터(위 왼쪽)에서 빨간색 픽토그램을 찾아보자. 각각의 모든 픽토그램들을 순서대로 찾기보다는 낮은 수준의 시각 시스템을 통해 검정색의 픽토그램들 중에서 빨간색 픽토그램만 즉각적으로 지각된다. 이러한 특징이 대상을 두드러지게 하고 관심을 불러일으키게 하는 것이다.

순차적 처리

이와는 반대로 우리의 선택적 관심에 따라 작용하는 후기 시각은 어떤 대상에 이은 또 다른 대상으로 혹은 순차적으로 느리게 작동한다. 더 복잡한 형식의 두 번째(위 오른쪽) HIV 경고 포스터에서 빨간색 여자 픽토그램을 구분할 때는 인지 속도가 더 느려지고, 인지적 처리에 부담을 느끼게 된다. 여자 픽토그램은 두 가지의 다른 픽토그램과 더불어 똑같은 빨간색으로 되어 있기 때문에 이제 빨간색은 더 이상 구분될 수 있는 특징이 아니다.

지각의 조직화

초기 시각은 그것이 우리의 지각을 조직화하고 감각적 데이터를
응집해주기 때문에 중요하다. 지각적 조직화가 없으면 서로 연결
되지 않은 선이나 점과 같이 이미지가 혼란스럽게 보일 것이다.
선의식적으로 시각 분석을 하는 동안 우리는 먼저 두 가지의 지각
적 조직화를 수행한다. 그것은 시각 이미지의 기본적 특징을 구분
한 다음 정보를 의미 있는 단위로 묶어내는 것이다.

조형 요소의 특징primitive features은 사용자가 관찰하는 동안
이미지로부터 팝아웃되는 시각적 요소들을 허용하는 독특한 속
성인데 그것은 가장 현저하게 두드러지기 때문이다. 조형 요소
의 특징은 예를 들어 색채, 움직임, 방향, 크기와 같은 것이다. 이
러한 특성들은 주의를 집중해 의미 있는 대상으로 모이도록 한
다. 또한 우리에게 어떤 물체 표면의 비슷한 특징의 영역으로 보
는 텍스처들을 구분하게 해준다. 우리는 이러한 특징의 비연속적
인 면을 보게 될 때 그것을 표면의 경계나 모서리로 지각하게 된
다. 텍스처 구분texture segregation이라고 하는 이러한 과정은
우리가 물체와 형태를 구분할 수 있게 해주며 선주의적 처리 과
정과 연관되어 있다.

조형 요소의 특징과 차이의 구분은 우리에게 어떤 이미지에 대한
속성을 말해주는 반면, 그룹핑의 선주의적 처리 과정은 각각의 부
분들이 어떻게 어우러지는가를 알려준다. 의식적으로 관심을 주
기 전에 우리는 지각의 단위나 그룹으로 감각적 정보를 조직화한
다. 이것은 전체에게 혹은 서로에게 요소들의 관계에 대한 정보
를 제공한다. 기본적인 지각의 단위는 주의가 분산되지 않은 것의
표시와 같은 그룹으로 생각할 수 있다. 이 같은 개념의 단순한 예
로는 사각형을 지각할 때 일어난다. 우리는 사각형을 볼 때 4개의
직선이 일정한 각도로 교차하는 것으로 보기보다는 사각형의 전
체적인 모양을 보는 경향이 있다. 이 같은 그룹핑 개념의 적용은
사용자가 시각적 정보를 의미 있는 단위로 지각한다는 것을 디자
이너가 확신하도록 도와준다.

조형 요소의 특징과 부분을 전체로 그룹핑해 구분
하는 사용자의 선주의적 시각처리 과정을 위한 시
각 언어 사용은 디자이너가 신속하게 정보를 전달
하고, 관심을 끌게 한다. 이러한 원리는 교육과 정보를 위
한 그래픽에 적용될 수 있는 것이며 홍보 자료, 길 찾기와 경고 사
인, 정보 시각화 그리고 인터페이스 등에 적용될 수 있다.

▶ 이 디자인은 그룹핑의 원칙을 보여주는 것으로 색상별로 요소들을 묶어서 하나의 지각 단위로 보이게 했다. 우리의 초기 지각 시스템은 즉각적으로 요소들의 그룹을 화살표 형태로 지각한다.

베로니카 네이라 토레스, 니카라과

▼ 일본의 한 타입 제작사의 아이덴티티 디자인은 전체적인 형태가 작은 형태 요소들의 구성보다 더 우선적으로 눈에 들어오게 한다.

스노스케 수기사키, 스노스케샤, 일본

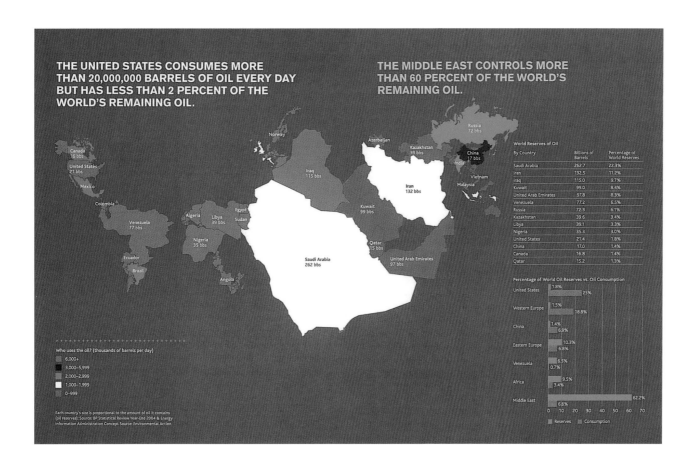

인지의 활성화

선주의 처리 과정은 새로운 것이 시각의 장에 나타났는데 그 것에 의식적인 관심을 두지 않을 때 일어난다. 예를 들어 어떤 사람이 도심의 거리를 걷고 있을 때 별로 관심을 두지 않고 있는 상태에서 빌딩 앞에 설치된 조각 작품의 형태를 보게 된다. 선주의 처리 과정은 이처럼 감각 데이터를 처리할 때 그것의 의미가 어렴풋이 인지된다. 만약 그 사람이 조각에 대해 특별히 관심이 있다면 감각 데이터는 더 높은 수준에서 처리되고, 그 작품에 좀 더 세밀한 주의를 기울이게 될 것이다. 사용되지 않는 다른 감각 데이터는 관심 있는 데이터의 더 많은 처리를 위해 사라지게 된다.

선주의 처리의 이점을 활용하여 시각적 구조를 디자인하는 것은 정보를 성공적으로 전달하기 위해 필요한 것이다. 시각적 구조는 사용자가 어떻게 이미지를 받아들이고, 인지하고, 이해하는지에 영향을 준다. 교육심리학자인 윌리엄 윈William Winn은 "이해시키는 것에 대한 성공이나 실패는 선주의 처리 과정에 의해 조직화된 정보가 기존의 스키마타schemata와 동화될 수 있는 것이거나, 아니면 그 정보를 수용하기 위해 스키마타가 변경될 수 있는 것이다."[4] 라고 말했다. 이는 감각적 정보가 입력됨에 따라 시작된 정보의 상향식 처리 흐름이 신속하게 우리가 가지고 있는 지식과 예측에 의한 하향식 처리의 흐름으로 유도되어 서로 간에 상호작용과 영향을 줄 수 있기 때문이다.

예를 들어 음악회 포스터를 디자인할 때 강한 색채로 조형 요소의 특징을 강조하면 사용자에게 핵심적인 메시지를 빠르게 전달할 수 있을 것이다. 지도에서 중요한 영역의 크기를 강조하는 것은 사용자가 그 정보를 확실하게 이해하도록 한다. 그래프에서 관련된 정보를 그룹핑하는 것은 사용자가 어떤 데이터를 비교해 봐야 할지 구별하는 것을 도와준다. 초기 시각을 위해 그래픽의 구조를 조직화하는 것은 후기 시각에 도미노 효과를 주는 것으로 작업기억의 부하를 줄여 궁극적으로 정보의 이해도를 높이는 것이다. 이러한 디자인의 접근법은 정보 습득의 속도를 높이는 것과 같다. 이는 사용자가 인지처리를 시작할 때 의도된 메시지가 처리 과정 초기에 분명하게 보이도록 하기 위함이다.

각 국의 석유 소비를 보여주는 이 지도는 대비가 강한 색채를 사용하여 사용자가 시각처리 초기 단계에서 정보에 대한 감각을 얻을 수 있게 한다.

제니퍼 로파르도,
슈바르츠 브랜드그룹, 미국

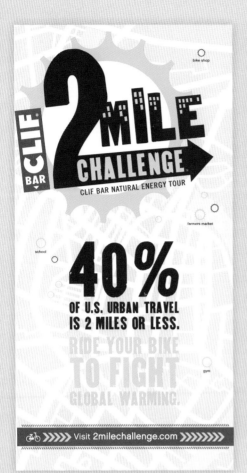

〈2마일의 도전〉이라는 제목의 이 포스터는 색채와 그래픽 크기를 활용하여 강조와 초점을 어디에 두고 있는지 즉각적으로 보여준다.

마크 보에디맨, 클리프바 & 컴퍼니, 미국

《와이어드 매거진Wired Magazine》에 실린 전기 소비에 대한 3차원 느낌의 정보 시각화 이미지. 각각의 유사한 색의 막대들은 그것들만의 지각적 그룹핑을 형성한다. 또한 막대 그래프를 읽는 방법에 대한 사전 지식과 그래픽 요소의 인접성 때문에 각각의 그룹들은 전체 그래프를 형성한다.

아르노 겔피, 라틀리에 스타르노, 미국

Price and market penetration of consumer electronics over the past 50 years

원리의 적용

디자인을 통해 우리의 선주의적 시각처리 과정을 향상시키려면 시각 정보가 어떻게 눈에 띠고 조직화되고 그룹화되는지를 생각해봐야 한다. 다행히도 사용자가 잘 조직화된 시각적 구조를 선호하게 하는 것은 어렵지 않다. 낮은 수준의 시각 시스템은 계속적으로 주변에서 시선이 머물 자극적인 것을 찾는다. 즉각적인 인식과 반응의 디자인을 원하면 형태나 선의 방향과 같은 조형 요소의 특징으로 여기는 것을 강조하는 그래픽을 배경과 대비되게 배열하면 된다. 이러한 조형 요소의 특징은 사용자의 선주의가 신속하게 요소들을 살피는 동안 눈에 띤다는 것이다.

만약 어떤 디자인에서 미적인 표현을 강조하고자 한다면 디자이너는 초기 시각 시스템이 조형 요소의 특징들을 텍스처로부터 분리해내는 것을 활용할 수 있다. 텍스처를 두드러진 특징으로 사용하는 것은 그래픽에 시각적 복잡성과 깊이감을 더한다. 그리고 우리는 텍스처의 차이를 쉽게 알아차릴 수 있기 때문에 이것은 지각 시스템의 작업기억에 일반적으로 부여되는 처리 과정을 어느 정도 줄여줄 수 있다.

낮은 수준의 시각 시스템은 그래픽이 가깝게 모여 있거나 비슷한 특징을 가지고 있을 때 그 부분들을 전체의 단위로 이해하려고 한다. 일반적 영역을 갖고 있는 각 요소들을 어떻게 하나의 단위로 지각하는지를 예로 들 수 있다. 구성적인 관점에서 보면 그룹핑은 디자인에 강조와 균형, 그리고 통일성을 부여해 준다.

각각의 요소들을 그룹핑하거나 조형 요소의 특징을 강조하여 디자인 구조를 조직화함으로써 사용자는 즉각적으로 어떻게 그래픽이 구성되었는가를 이해할 수 있다. 많은 디자이너들은 직관적으로 이러한 조직화의 원리를 사용하는데, 사용자의 선주의적 능력에 대한 고려는 어떤 정보의 커뮤니케이션의 질을 의도적으로 향상시키는 하나의 방법이 된다.

세포의 죽음에 대한 시각화 이미지. 선주의적으로 텍스처가 형태로 지각되도록 구성된 방법을 분명하게 보여주고 있다.

드류 베리.
월터 앤드 엘리자 홀 메디컬 연구소,
오스트레일리아.

Continuing to pioneer treatments and technologies to improve human health in the 1990s and into the new millennium, LA BioMed advances have included the use of new, non-invasive techniques for detecting breast cancer, the use of antiviral medications to treat HIV infections, advances in male contraception, an enzyme replacement therapy to help young victims of a devastating genetic disorder, Hurler's Syndrome, and rehabilitation strategies for millions of sufferers of Chronic Obstructive Pulmonary Disease (COPD).

Today's biomedical research discoveries at the bench are rapidly translated into clinical research, adopted as best practices and accepted by the community. As LA BioMed fulfills its mission, research turns to the promise of better medical care.

CHRISTINA WANG, M.D., ENDOCRINOLOGY

LA BioMed scientists and physician-scientists are building on a legacy of innovation that has spanned more than half a century and generations of research leaders dedicated to enhancing human health.

SYNERGIES
LA BioMed is an independent institution. But, its affiliations with Harbor-UCLA Medical Center and the David Geffen School of Medicine at UCLA are integral to both its re-search and training missions.

《블룸버그 마켓Bloomberg Markets》 잡
지에 실린 뉴욕의 빌딩 이미지. 어떤
빌딩이 의도적으로 강조된 것인지를
보여주고 있다.

브라이언 크리스티에,
브라이언 크리스티에 디자인, 미국

◀ 생명공학연구소의 애뉴얼 리포트
에 나오는 사진과 이미지. 텍스처 분
리를 통해 심미적인 표현과 의학적
인 느낌을 표현하여 전달하고 있다.

제인 리, IE 디자인 & 커뮤니케이션,
미국

▶ 대학교의 안내지도 디자인. 캠퍼
스에서 초록색으로 구분된 지역이
두드러져 보인다. 그룹핑을 통해 캠
퍼스 각 지역별 빌딩의 정보를 이해
하기 쉽게 보여주고 있다.

데이비드 호튼과 아미 레보우,
필로그라피카, 미국

This is your place...

Emmanuel College Campus

1. Administration Building
2. Saint James Hall
3. Cardinal Cushing Library
4. The Jean Yawkey Center and Marian Hall
5. Julie Hall
6. Saint Joseph Hall
7. Saint Ann Hall
8. Loretto Hall
9. Merck Research Laboratories-Boston

Boston: Your Extended Classroom

10. Harvard Medical School
11. Longwood Medical Area
12. Charles River
13. Fenway T Stop
14. Kenmore Square
15. Fenway Park
16. Prudential Center
17. Museum of Fine Arts
18. Gardner Museum
19. Zakim Memorial Bridge
20. Hancock Tower
21. State House
22. Faneuil Hall Marketplace
23. Boston Harbor

팝아웃의 특성

원래 과학용어인 팝아웃pop out은 우리가 초기 시각에서 어떻게 가장 특징적이고 눈에 잘 띠는 조형 요소를 지각하는지에 대한 적절한 표현이다. 의식적으로 주의를 집중하기 전에 우리는 그래픽을 신속하게 분석하고 눈에 보이는 특징을 등록하게 된다. 우리의 시각 장에서는 무엇이든 정확하게 읽어내는 목적이 중요하다. 짧은 순간 동안 살펴보다가 눈에 들어오는 것이나 특징이 드러나는 형태는 그렇지 않은 형태보다 후기 시각에서 더욱 의식적인 주의를 끌게 한다.

팝아웃과 후기 시각을 작동시키는 조형 요소의 특징들은 색채, 움직임, 방향, 크기, 깊이, 기울기, 모양, 선의 마무리, 폐쇄 공간, 위상적 속성(원 안에 있는 하나의 점 등), 선의 굴곡 등이다.5 이러한 특징 중에 어떤 것이라도 시각적 두드러짐을 만들기 위해 강조될 수 있다.

우리가 특징적인 것들을 지각하기 위해서는 그것과 다른 것들을 구분해낼 수 있어야 한다. 시각적 구별을 통해 그것이 다른 것의 속성과 다른지 아니면 같은지를 결정하게 된다. "두 가지의 속성이 충분히 크게 달라야 하며 그렇지 않으면 그들은 구별되지 않을 것이다."라고 스태판 코슬린Stephen Kosslyn교수는 그의 책 《명확함과 요점 Clear and to the point》에서 지적했다. 코슬린은 두 가지 시각적 속성 사이의 차이점은 항상 인식되는 것이 아닌데 이러한 차이점은 두뇌의 활동에 일종의 변화로서 등록되기 때문이라고 덧붙였다. 신경세포에서의 변화 작용이 강하지 않으면 시스템에서는 잡음으로 묻히고 마는데 이는 두뇌에서 일반적으로 일어나는 현상이다. 시각적 차이를 효과적으로 증진시키기 위해서는 두 가지의 시각적 속성 사이의 차이가 충분하여 두뇌 세포가 적극적으로 활동하도록 만들어야 한다.

선주의적 처리 과정에서는 특별히 의식적 경각심이 없이도 시각적 차이가 드러나는 것이 좋을 것이다. 서로 다른 방향의 두 가지 형태를 사용하거나 크기가 다른 두 가지 대상을 사용함으로써 효과적인 차이를 보여줄 수 있다. 일반적으로 조형의 기본 특성을 드러나게 해야 하며, 사용자가 미묘한 시각적 차이를 발견할 수 있는 능력이 있다고 믿지 말아야 한다.

▲ 에콰도르의 민주 봉기를 기념하는 포스터. 색채의 대비 때문에 선주의적 처리 과정 동안 손의 제스처가 팝아웃 되었다.

안토니오 메나,
안토니오 메나 디자인, 에콰도르

▶ 크로아티아의 건축가 협회를 위한 애니메이션. 프레임에서 A자가 방향이나 모양, 색채, 새로운 배열 등의 대비 때문에 두드러져 보인다.

보리스 뤼빅익,
인터내셔널 스튜디오, 크로아티아

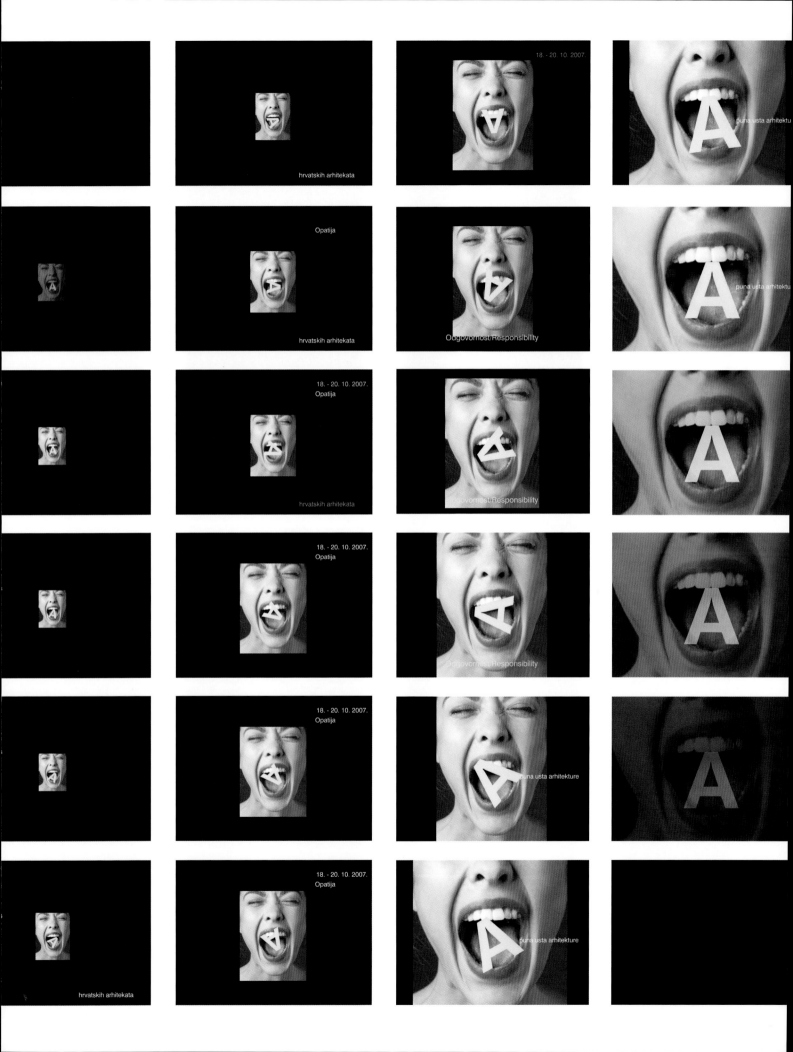

◀ 우아하게 써내려간 이란의 속담
들 속에서 디자이너는 색채대비 기
법을 이용해 중요한 속담을 하얀색
으로 처리하여 돋보이게 했다.

마지드 아바시, 디드 그래픽스, 이란

▶ 인기 클럽의 5번째 창립기념일을
홍보하기 위한 포스터. 팝아웃 효과
를 극단적으로 보여주기 위해 깊이
감을 표현하는 조형의 기본 특성을
적용하였다.

소린 베키라, X3 스튜디오, 루마니아

텍스처의 분리

감각적 데이터의 유입에 따른 우리의 첫 번째 반응은 조형 요소의 특징을 텍스처 영역으로 분리되어 보이게 조직화하는 것이다. 이 미지에서 텍스처는 표면의 광학적 입자로 생각될 수 있다. 우리는 무의식적으로 텍스처에서 갑자기 변화된 것의 경계를 시각적 단일 영역으로 묶는다. 이러한 텍스처의 변화는 어느 대상이 어디에 있고 어떤 모양이며, 다른 것은 어디에서 시작되는지를 구분하게 함으로써 물체를 지각하게 한다. 일단 그 영역을 텍스처로 분리한 다음에는 의식적인 주의를 통해 형태나 대상으로 구별하게 된다. 이와 같이 텍스처의 패턴에 대한 지식은 우리가 어떤 대상을 구분하는 데 도움을 준다.

텍스처 분리texture segregation를 통해 우리는 배경으로부터 전경을 구분해낸다. 두 텍스처간 차이점을 지각하게 될 때 일반적으로 텍스처가 있는 부분은 전경으로, 그렇지 않은 곳은 배경이나 중립적인 형태로 지각하게 된다. 전경과 배경 사이의 관계는 형태를 지각할 수 있는 필수 조건이고 궁극적으로 대상을 구분하는 것이다. 색채와 크기 또한 배경과 전경을 지각할 수 있게 한다.

조형 요소의 특징이 팝아웃 효과를 이끌어낼 수 있는 것처럼 텍스처도 마찬가지이다. 예를 들어 표면의 텍스처가 방향을 갖고 있는

선이나 형태와 같은 복잡하지 않은 조형 요소의 특징으로 구성되었다면 그것이 주변으로부터 구분되는 것은 어렵지 않다. 복잡한 텍스처로 이루어진 복잡한 배경이 있다면 그것은 구별이 어렵고 팝아웃 효과도 줄어든다.[6]

또한 텍스처의 지각은 이미지 깊이를 인식하는 근거를 제공함으로써 공간의 정보를 나타낸다.[7] 표면에서 점차적으로 변화하는 텍스처는 물체가 얼마나 가까이 혹은 멀리 있는지를 지각할 수 있게 한다. 텍스처의 패턴이 조밀하거나 미세할 때 대상은 공간에서 후퇴해 보이고, 패턴이 조밀하지 않고 거칠면 그 대상은 더 가깝게 보인다.

초기 시각에서 텍스처를 분리해 내는 능력은 그래픽의 의미를 이해하는 중요한 요인이다. 텍스처에 대한 분석은 이것이 대비, 방향, 요소의 반복에 의해 형성된다는 것을 보여준다. 디자이너는 의미를 전달하기 위해 이러한 각각의 특성들을 조작한다. 텍스처는 표현적이고 대상의 특징이나 느낌을 잡아준다. 또한 표면의 상태를 보여줌으로써 대상을 인식하고 구별할 수 있게 해준다. 적절한 강조를 통해 텍스처는 형태나 선과 같은 요소보다 대상을 더 돋보이게 할 수도 있다.

▲ 관광 홍보를 위해 제작한 이미지. 크로아티아의 자연미를 표현하기 위해 나무와 돌 같은 유기적 텍스처를 사용했다. 텍스처는 초기 시각처리 과정에서 대상에 대한 흥미를 불러일으킨다.

보리스 뤼빅식, 인터내셔널 스튜디오, 크로아티아

▶ 이 포스터에서는 끈적끈적하고 녹는 듯한 느낌의 텍스처로 주제를 표현했다. 힘 있는 타입은 색채와 텍스처의 대비 때문에 강한 색채와 모양에도 불구하고 팝아웃 되어 보인다.

아드리안 라보스, X3 스튜디오, 루마니아

◀ 컴퓨터 프로세서가 분리된 이미지는 텍스처 분리가 배경과 전경의 관계를 어떻게 지각하는지 보여준다. 전경의 번들거리고 부드러운 표면의 대상은 배경에 희미하게 보이는 대상과 대비되어 이러한 효과를 만들어낸다.

크리스토퍼 쇼트, 미국

▶ 배경과 전경에 있는 메모리칩의 렌더링 이미지에 나타난 텍스처 조밀도의 차이는 3차원의 느낌을 지각할 수 있도록 암시를 제공한다. 대상이 공간으로부터 멀어지면서 텍스처의 조밀도는 더욱 커진다.

크리스토퍼 쇼트, 미국

카페를 광고하는 포스터에서 요란한 패턴과 복잡한 텍스처를 통해 도쿄의 분위기를 표현하고 있다. 복잡한 디자인이지만 다양한 텍스처의 차이가 대상들을 쉽게 지각하게 한다.

이안 린암, 이란 린암 크리에이티브 디렉션 & 디자인, 일본

텍스처로서의 텍스트

텍스처를 활용하는 효과적인 방법 중 하나는 가독성과 상관없이 창의적으로 타입을 이용하는 것이다. 이렇게 하면 타입이 반복되고, 중첩되고, 변형되어 의미를 전달하는 시각적 텍스처로 보인다. 그 의미는 두 가지 수준으로 표현되는데, 언어적 메시지를 전달하는 타입과 텍스처로 디자인을 통해 의미를 전달하는 타입이 있다. 텍스처로 타입을 이용하는 것은 언어나 시, 주로 텍스트로 이루어진 책과 같은 디자인에 적절하다.

쉽게 구별할 수 있는 텍스처를 만들기 위해서는 대비되는 영역으로부터 분리되고 단순하게 구별되는 유사한 종류의 텍스처를 사용해야 한다. 그러면서 두 개의 대상이나 형태가 만나는 곳에 쉽게 지각될 수 있는 차이가 생겨야 한다. 구별을 쉽게 만들어내는 텍스처는 서로 다른 선의 방향이나 대비되는 패턴의 리듬, 그리고 대비 효과가 낮은 배경에 사용한 강한 대비의 패턴에 의해 이루어진다. 텍스처 분리 현상은 초기의 지각처리 과정에서 메시지를 전달하기 위한 많은 표현들을 가능하게 한다.

▲ 시인과 타이포그래피 디자이너의 공동 작품. 레이어로 쌓은 시의 구절을 이용하여 텍스처처럼 표현한 전시 작품이다.

시노스케 수기사키, 시노스케사, 일본

▶ 크로아티아 최초의 읽기방reading ro om의 200주년을 기념하고자 제작한 포스터. 타입을 디자인 요소로 활용하여 공간에서 구부리고 휘는 형태를 통해 텍스트로 된 배경을 만들어냈다. 2000이란 숫자와 안경, 안경의 그림자 이미지가 결합되어 의미를 전달하고 있다.

보리스 뤼빅익, 인터내셔널 스튜디오, 크로아티아

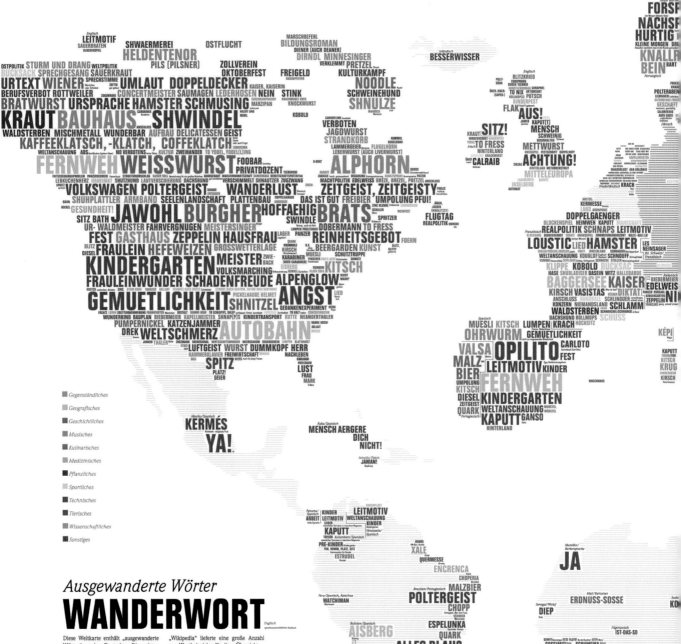

Ausgewanderte Wörter

WANDERWORT

Diese Weltkarte enthält „ausgewanderte Wörter" aus dem Deutschen. Die meisten von ihnen stammen aus dem internationalen Wettbewerb mit dem Titel „Ausgewanderte Wörter", den der Deutsche Sprachrat gemeinsam mit dem Goethe-Institut und der Gesellschaft für deutsche Sprache im Jahre 2006 durchführte. Ziel des Wettbewerbs war es, rund um die Welt Wörter deutscher Herkunft aufzuspüren.

Goethe-Institute und private Einsender haben sich daran beteiligt, so dass viele deutsche ausgewanderte Wörter zusammen getragen und in einem Buch (Ausgewanderte Wörter. Hrsg. von Prof. Dr. Jutta Limbach. Hueber Verlag 2006) veröffentlicht wurden. Jetzt nutzen wir diese Sammlung für eine Weltkarte besonderer Art. Auch die freie Enzyklopädie

„Wikipedia" lieferte eine große Anzahl von Wortbeispielen für diese Übersicht. Die ausgewählten Wörter stammen aus den Bereichen Handwerk, Handel, Kunst, Philosophie, Medizin, Sport und dem alltäglichen Leben. Sie sind mit den Menschen und deren Geschichten um die ganze Welt gewandert und finden sich heute in den verschiedenen Ländern und Sprachen wieder, beeinflussen und erweitern den alltäglichen Sprachgebrauch. So verändern sich Sprachen, nehmen auf und geben ab.

Diese Weltkarte soll dazu beitragen, die Wanderung deutscher Wörter nachzuvollziehen, ihre weltweite Verbreitung zu zeigen und über Veränderungen in ihrer Struktur zu informieren, die sie auf ihrer Reise erfahren haben.

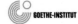
GOETHE-INSTITUT

반복되는 타입으로 텍스처 느낌을
표현하여 지리적 형태가 드러나게
했다. 독일어에서 파생된 용어를 세
계 각 지역에서 어떻게, 얼마나 사
용하는지에 대한 정보를 전달하고
있다.

얀 슈보코프, 카타리나 에어푸쓰
세바스챤 피이스커, 골든섹션 그래픽스,
독일

그룹핑

공간에서 대상이 어디에 위치해야 하는지, 어떻게 배열되어야 하는지 이해하는 것은 어떤 환경에서 움직임 표현을 위해 필수적이다. 아마도 공간의 조직화가 선주의적 지각을 위한 기본 요소이기 때문일 것이다. 낮은 수준의 시각 시스템 low-level visual system 은 시각적 요소들이 어디에 위치하고 어떻게 배열되었는지를 그룹으로 명확하게 조직화하는 경향이 있다. 이러한 요소의 부분들이 전체를 이루는 선주의적 형태 구성은 이미지에서 요소들의 묶음이 서로 관련이 있고 하나의 단위로 보여야 한다는 것을 의미한다. 후기 인지처리 과정에서 지각적 단위들 간의 관계와, 지각적 단위와 전체와의 관계는 그래픽에서 의미를 전달하는 가치 있는 정보가 되는 것이다.

부분이 전체로 통합된다는 지각적 조직화에 대한 근거는 20세기 초에 발표한 게슈탈트 Gestalt 의 지각 심리 이론에 기반을 두고 있다. 그들의 원칙은 일반적으로 정상적인 상황에서 부분을 전체로 결합하는 것은 부분을 보는 것보다 더 우선한다는 것을 설명하고 있다. 게슈탈트 원칙은 전체로서의 단위나 그것의 부분들은 균형, 유사성, 근접성 등을 포함하는 시각적 우위를 지니고 있다고 정의한다. 근접성을 보여주는 요소들은 시간이나 공간적으로 서로 가까운 것들이다. 우리는 같은 그룹으로 포함되는 것을 근접성의 요소로 지각한다. 또한 하나의 단위로서 모양이나 텍스처와 같이 유사한 시각적 특성을 지니는 요소들도 지각하게 된다. 균형의 원칙은 요소들이 균형적인 형태로 보일 때 그 요소들이 전체로 파악된다는 데 있다.

지난 수십 년 동안 선주의적 지각에 대한 연구는 그룹핑 현상에 대한 지식의 영역에 속해 있었다. 이러한 연구는 부분을 전체로 그룹핑하는 자연스런 경향에 영향을 준다는 사실을 더욱 강조해 주었다. 이 새로운 원칙은 경계의 개념과 동질의 연결성이다.
영역의 원칙은 만약 요소들의 묶음이 원과 같은 어떤 영역으로 둘러싸여 있으면 우리는 그와 같은 요소들을 같은 그룹으로 묶는 경향이 있다는 것이다.[8] 만약 영역이 없다면 각각을 분리된 요소로 지각할 수도 있지만 영역이 각 요소들을 묶음으로써 하나의 단위로 지각하게 된다. 동질의 연결성의 원칙은 각 요소들이 물리적인 선이나 면으로 연결되어 있다면 그것을 하나의 단위로 지각하는 경향이 있다는 것이다.[9] 이것은 일반적으로 우리가 정보를 표현한 다이어그램을 지각하고 이해하는 방법에서도 알 수 있다.

요소들을 의미 있는 단위로 배열하는 디자인은 사용자가 시각적 메시지를 잘 조직화하고 해석해서 이해하는 데 영향을 준다. 요소들을 그룹핑하는 것은 그래픽의 의미를 강화하는데 이는 사용자가 그룹핑된 요소들이 서로 관련성이 있다는 것을 알 수 있기 때문이다. 그룹핑의 결과로 시각적 정보를 찾기가 더 빨라지는데 이는 특정 지역에 같이 놓인 정보를 찾는 것이 더 쉽기 때문이다. 요소들을 같이 그룹핑하는 것은 새로운 특성을 드러나게도 한다. 예를 들어 중심점으로부터 선들이 사방으로 퍼져나가게 배열하면 태양의 형태가 드러나는 것과 같다. 디자이너는 근접성, 유사성, 균형, 영역화, 연결 등의 그룹핑 원리를 이용하여 시각적 커뮤니케이션 효과를 높일 수 있다.

Dining

EATING LOCATIONS

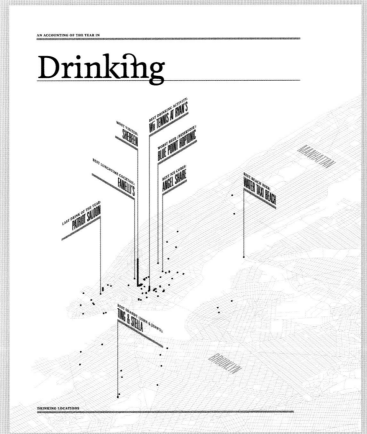

AN ACCOUNTING OF THE YEAR IN

Drinking

DRINKING LOCATIONS

펠트론 퍼스널Feltron Personal의 애뉴얼 리포트에 나오는 식사와 음료에 관한 정보 시각화. 여기서 그룹핑은 시각적 평면, 곧 파란색 선의 거리를 분할하는 것으로 수평적 그룹을 형성하고 거리의 사인은 수직적 그룹을 형성한다.

니콜라스 펠트론, 메가포네, 미국

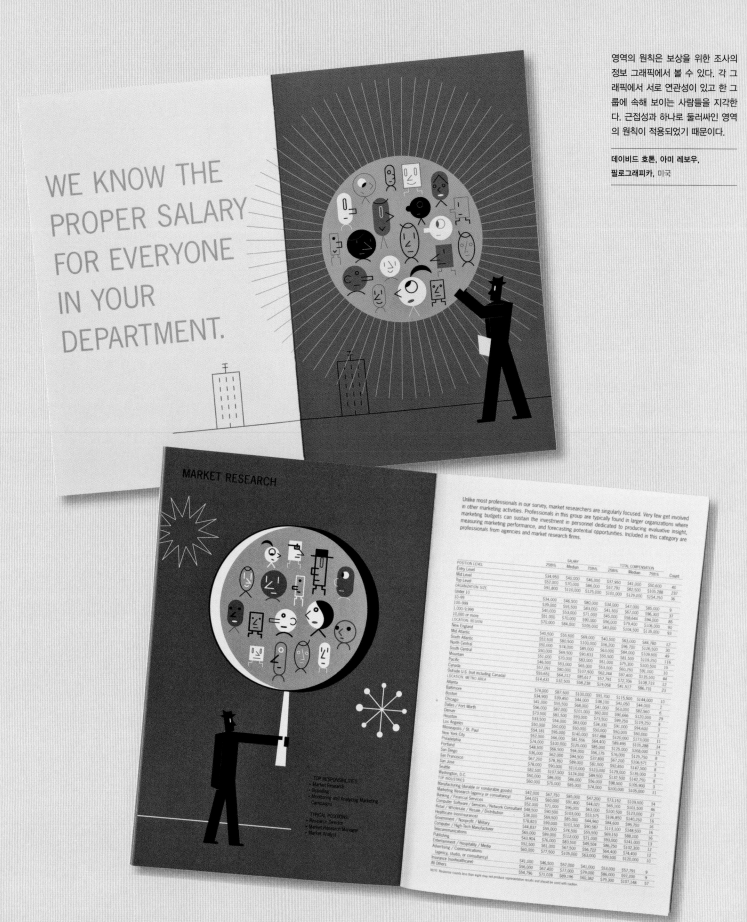

영역의 원칙은 보상을 위한 조사의 정보 그래픽에서 볼 수 있다. 각 그래픽에서 서로 연관성이 있고 한 그룹에 속해 보이는 사람들을 지각한다. 근접성과 하나로 둘러싸인 영역의 원칙이 적용되었기 때문이다.

데이비드 호튼, 아미 레보우,
필로그래피카, 미국

Today's Digital World

이 포스터에서 우리는 원의 형태를 지각할 수 있으며, 그것은 각각의 선보다 더 두드러지는 시계의 앞면 형태를 지각하는 것을 의미한다. 다음으로 시곗바늘로서 남성과 여성의 상징을 보게 된다.

마지아르 잔드, M. 잔드 스튜디오, 이란

이 그래픽은 어린이를 위한 것으로 영역 설정에 대한 개념을 설명하고 있다. 그룹마다 하나의 요소들이 분명하게 표현되어 있다.

안젤라 에드워드, 미국

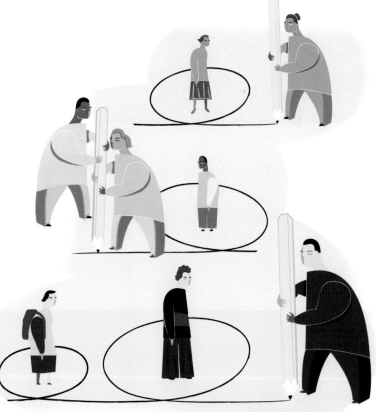

MARCEL HERMANS
CORNELIA BLATTER

LANGLEY●7PM

THURSDAY
OCTOBER16

LYNAM
LYNAM

그래픽 디자인 강의를 위한 이 포
스터는 중요한 정보를 나선 모양의
선을 따라 보도록 시선을 유도하고
있다.

이안 린암,
이안 린암 크리에이티브
디렉션 & 디자인, 일본

DIRECT THE EYES 시선의 유도

❝ **만약 관람자의 시선이 작품에서 마음대로 헤매도록 허용한다면**
예술가들은 자신의 의도를 전달하지 못할 것이다. ❞

잭 프레데릭 메이어스, 《시각예술의 언어》 중에서

우리의 두뇌는 많은 양의 데이터를 병렬적으로 처리할 수 있는 시스템으로 생각된다. 실제로 매초 광신경계를 통해 정보를 받아들이는 양은 두뇌가 의식적 경각심을 가지고 받아들이는 것보다 많다. 우리는 원하는 정보를 얻기 위해 한 위치에서 다른 위치로 시각적 관심을 연속적으로 이동시킨다. 주변의 흥미 있는 요소가 시선을 잡거나 아니면 내부적인 목적이 우리의 관심을 유도할 것이다. 마찬가지로 어떤 그래픽을 볼 때도 무엇이 가장 흥미를 끄는지 주의를 기울이게 된다. 너무 많은 정보 때문에 과부하가 발생하거나 잘못된 정보를 제공하는 시각적 유도가 아니라면 그래픽에서 눈에 뜨이는 요소는 우리의 주의를 환기시키는 역할을 한다.

우리가 보는 것에서 어떤 의미를 찾기 위해서는 선택적으로 무엇이 중요한지를 알아야 한다. 디자이너나 일러스트레이터는 그래픽 구성을 통해 사용자의 시선을 유도함으로써 이러한 과정을 보조할 수 있다. 이는 디자이너가 의도한 메시지를 사용자가 잘 이해할 수 있게 하는 중요한 기술 중의 하나이다.

시선을 유도하는 데는 두 가지 목적이 있다. 하나는 의도된 순서의 방향에 따라 사용자의 관심을 유도하는 것이고, 또 다른 하나는 사용자가 특별히 중요한 요소에 관심을 갖도록 유도하는 것이다. 우리의 눈이 어떤 이미지를 살필 때는 여기저기 무작위로 바라보지 않는다. 시선은 자연스레 가장 흥미로운 정보가 담겨 있는 곳에 머문다. 우리는 어떤 대상에 시선을 고정하고 지루하고 비어 있는 곳, 정보가 없어 보이는 곳은 건너뛴다. 사람들은 끊임없이 자신이 보는 것에서 의미를 찾으려고 하기 때문이다. 그러나 모두 똑같은 이미지를 보더라도 각 개인들이 무엇을 정보로 여기느냐에 따라 이미지를 해석하는 방법은 달라질 것이다.

그럼에도 불구하고 우리가 이미지를 볼 때 시선을 움직이는 공통된 경향이나 선입견이 있기 마련이다. 처음에는 일반적으로 왼쪽 위 부근을 시작점으로 한다. 우리는 왼쪽에서 오른쪽으로, 위에서 아래로 시선이 움직인다는 선입견을 가지고 있는 것이다. 시선이 대각선으로 움직이는 경우는 별로 없다. 처음 몇 번은 시선을 고정한 후 이미지의 요점을 대략 파악하고, 이어서 이미지의 내용, 수평 혹은 수직의 방향, 우리 자신의 내부적 영향 등에 따라 시선을 옮겨간다. 읽고 쓰는 방향이 시선을 움직이는 방향에 영향을 준다는 주장은 논란의 여지가 있다.

사용자 시선의 움직임은 그래픽을 이해하는 중요한 요인이다. 텍스트 읽기, 음악 듣기, 영화 보기 같은 형태의 커뮤니케이션과 달리 그래픽을 보는 데 할애하는 시간은 매우 짧다. 의도적으로 유도된 시선은 주어진 시간 내에 사용자가 가장 핵심적인 정보를 얻게 할 것이다. 디자이너는 요소의 위치를 바꾸거나 운동 감각을 높이는 구성적인 테크닉을 발휘해 사용자의 시선을 유도한다. 또한 화살표, 색채, 표제 같은 시각적 기호로 위치를 알려줌으로써 사용자를 특정 정보로 유도한다. 그 과정에서 시각적 기호는 중요한 정보를 강조하거나, 지적하거나, 방향을 잡는 기능을 수행한다.

BOLD YET
ACHIEVABLE

The Group's five year vision is to make Chiripal a leading Textile House with a place in the national top 10 and a significant global presence.

Lead the industry in commitment to world-class standards…further the Group's reputation for unparalleled reliability and growth. The ultimate goal is to make Chiripal a benchmark for quality.

In coming years, Chiripal aims to increase capacities by adding new product lines, expansion and diversification. A modern Plant to manufacture Synthetic Adhesives and Acrylic based emulsions for the Paint and Textile industry, is on the anvil.

Higher value added products for emerging markets, incorporation of new technology and materials will engineer the future of Textile and of Chiripal.

1. Show Room
2. Power Plant at Shanti Processors

SINGLE MINDED YET
MANY SIDED

Shanti Processors

The nucleus of the Group's integration plans, Shanti Processors has passed many a milestones since 1985. Its state-of-the-art manufacturing facilities are capable of handling a wide range of fabrics irrespective of the count, construction or blend.

Various units such as Process Division, Knitting Division, Polar Fleece Division, Flock Division, cater to the varied needs of customers from top readymade garment manufacturers to leading exporters and importers. That's multi-faceted.

Anything you can imagine, you can make real. That's the single-minded operating principle at Shanti Processors. With the setting up of a captive power plant, a cotton knits processing facility, expansion of production capacities and a manufacturing plant for flock binder and other key chemicals, the Company has earned a enviable name for value addition and timely delivery.

1. Raising Machine, Polar Fleece Division
2. Embossing Machine, Polar Fleece Division
3. Relax Dryer, Fabric Processing Division
4. Flocking Plant

인도의 텍스타일 하우스의 홍보를 위한 그래픽. 커다란 직물의 이미지로 관심을 끌고 회사의 운영에 대해 설명하는 카피와 사진 쪽으로 시선을 유도하고 있다.

수다르샨 드히어 앤드 아수미 드호라키아, 그래픽 커뮤니케이션 콘셉트, 인도

초기의 지각처리 과정에서 선택된 두드러진 특징을 활용하기 때문에 구성적인compositional 기법이나 신호적인signaling 기법은 시선을 유도하는 데 효과적이다. 연구에 따르면 시선의 움직임은 사용자의 기대와 목적에 따라 좌우되지만, 구성적인 기법이나 신호적인 기법으로 시선을 유도하는 것은 매우 효과적이라고 한다. 실험을 통해 구성적인 기법을 기반으로 눈의 움직임을 측정해 본 예술가는 관람자가 어디를 보게 할지를 정확히 실험자에게 설명한 다음, 피실험자에게 30초 동안 작품을 보게 하고 그들의 시선의 움직임을 녹화해 보았다. 실험 결과는 예술가가 의도했던 것과 상당히 일치했다고 한다.[1]

사용자에게 화살표나 색채 같은 신호적 기법은 설명적인 정보를 전달하기 위한 그래픽에 활용할 때 효과적이다. 연구에 따르면 어떤 그래픽 부분이 멀티미디어 환경에서와 같이 강조되었다면, 사용자는 강조되지 않은 이미지를 보는 것보다 더 많은 정보를 기억하고 잘 전달할 수 있다는 것이다.[2] 또 다른 연구에서도 무엇을 가리키는 수단으로 화살표를 이용하는 것은 시각의 장에서 특정 정보를 찾는 데 걸리는 시간을 줄여주는 것으로 나타났다.[3]

초기에 대서양을 횡단하던 정기선에 대한 정보를 표현한 학생의 그래픽 작품. 무언가를 가리키는 손가락 형태의 화살표를 그 시대의 느낌과 어울리는 스타일 요소로 활용하고 있다.

크로노폴로우 에카테리니,
라 캄브레 스쿨 오브 비주얼 아트,
벨기에

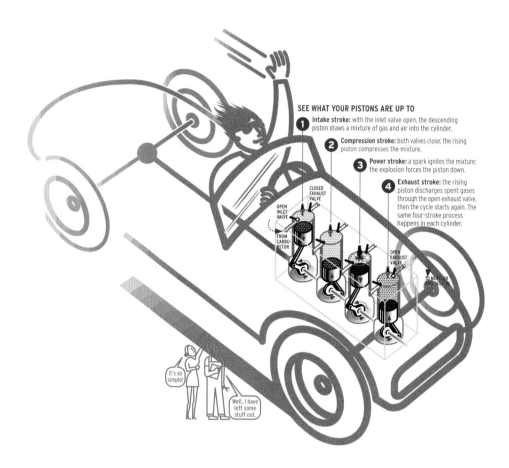

SEE WHAT YOUR PISTONS ARE UP TO

1 **Intake stroke:** with the inlet valve open, the descending piston draws a mixture of gas and air into the cylinder.

2 **Compression stroke:** both valves close; the rising piston compresses the mixture.

3 **Power stroke:** a spark ignites the mixture; the explosion forces the piston down.

4 **Exhaust stroke:** the rising piston discharges spent gases through the open exhaust valve, then the cycle starts again. The same four-stroke process happens in each cylinder.

CLOSED EXHAUST VALVE

OPEN INLET VALVE

FROM CARBU-RETOR

OPEN EXHAUST VALVE

TO MUFFLER AND TAILPIPE

It's so simple!

Well, I have left some stuff out.

주의력의 중요성

시선의 움직임을 조정하는 인지적 메커니즘을 선택적 주의 selective attention라고 한다. 우리가 어떤 이미지로부터 감각 데이 터를 발견했을 때 두뇌는 그것을 찰나적 이미지로 감각기억에 등 록한다. 시각적 정보를 작업기억으로 전달하기 위해 선택적 주의 의 처리 과정을 통해 이미지를 탐지하고 주의를 기울인다. 선택 적 주의를 통해 우리는 시각 정보를 시각 정보처리 시스템으로 보내는 것이다.

인지과학 연구자들은 시선의 움직임이 멘탈 프로세스mental process를 반영하기 때문이라고 한다. 우리는 일반적으로 눈을 움 직이고 머리와 몸체도 움직이는데 이는 눈에서 가장 예민한 시각 부분인 망막의 중심와로 대상을 보려고 하는 것이다. 이 과정에서 주의의 집중은 항상 무엇을 보는 것과 동시에 일어난다. 그러나 시선의 움직임과 주의의 관계가 항상 완벽한 것은 아니다. 시선의 움직임 없이 주의를 바꿀 수도 있기 때문이다. 실제로 우리는 이

야기하고 있는 상대를 똑바로 쳐다보는 동안에도 주변의 다른 대 상에도 주의를 기울이고 있다. 이 같은 상황에서는 주의의 움직임 이 시선의 움직임보다 먼저 작동하는 것이다.[4] 주의와 시선은 서 로 분리될 수 있기 때문에 의도적으로 시선을 유도하는 것은 그 들이 반드시 함께 하도록 도와준다.

원칙1 (지각의 조직화)에서 다룬 것과 같이 주의attention는 외 부의 자극에 의해 작용하는 상향식 처리 방식을 통해 선주의적으로 생기거나, 사용자 내부의 의식적 인 것에 의해 하향식 처리 방식으로 생기는 것이다. 디자이너는 사용자의 주의를 유도하기 위해 두 가지 처리 과정의 이점을 이용할 수 있다. 디자인에 대비나 움직임을 적용하여 상 향식 처리 과정을 통해 주의를 일으키거나, 연속되는 과정을 설명 하기 위해 숫자나 붙임말로 순서를 표시해주는 등 하향식 처리를 통해 주의를 유도하는 것이다.

《어태치Attach》 잡지를 위해 제작된 정보 그래픽 디자인. 사용자의 주의 를 유도하는 숫자의 연속성을 이용 하여 자동차의 가솔린 엔진이 어떻 게 작동하는지를 설명하고 있다.

— **나이젤 홈즈**, 미국

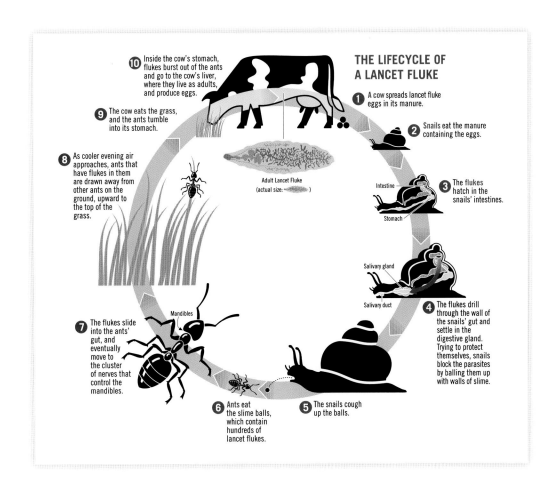

THE LIFECYCLE OF A LANCET FLUKE

⓾ Inside the cow's stomach, flukes burst out of the ants and go to the cow's liver, where they live as adults, and produce eggs.

❾ The cow eats the grass, and the ants tumble into its stomach.

❽ As cooler evening air approaches, ants that have flukes in them are drawn away from other ants on the ground, upward to the top of the grass.

❼ The flukes slide into the ants' gut, and eventually move to the cluster of nerves that control the mandibles.

Mandibles

❻ Ants eat the slime balls, which contain hundreds of lancet flukes.

Adult Lancet Fluke (actual size:)

❶ A cow spreads lancet fluke eggs in its manure.

❷ Snails eat the manure containing the eggs.

Intestine
Stomach

❸ The flukes hatch in the snails' intestines.

Salivary gland
Salivary duct

❹ The flukes drill through the wall of the snails' gut and settle in the digestive gland. Trying to protect themselves, snails block the parasites by balling them up with walls of slime.

❺ The snails cough up the balls.

인지처리 과정의 향상을 위해

빠르게 지각하도록 도와라 | 관찰자의 시각적 주의가 이미 의도된 부분이나 방향에 따라 움직일 때 다양한 방법으로 그래픽을 이해하도록 도와준다. 시선의 유도는 시지각의 속도와 효율을 증진하고, 시각 정보 처리를 도와주고, 잘 이해되게 한다. 사용자가 복잡한 그래픽을 볼 때는 무엇부터 봐야하는지, 무엇이 가장 중요한 것인지를 판단할 때처럼 필수적인 정보를 습득하는 시간이 필요하다. 사용자에게 어디에 주위를 기울여야 할지 알려주지 않으면 복잡한 일러스트레이션의 경우 중요한 정보를 지나칠 수 있다. 하지만 사용자에게 정확한 위치를 유도해 줄 때 정보를 찾는 시간이 줄어들어 효율성이 높아진다.

처리 능력을 향상시켜라 | 선주의의 처리 과정 동안 주의는 무의식적으로 가장 두드러진 특징에 집중하게 된다. 연구에 따르면 관찰자는 그들의 의도와 달리 강력하지만 연관성이 없는 시각 정보 때문에 집중력이 흐트러질 수 있다고 한다.[5] 시선을 유도할 때 연관성이 없는 정보는 처리되지 않고 남지도 않는다는 것을 확신시켜 주는 것이다. 더욱이 사용자가 필수적인 정보로 즉각적으로

유도되었을 때 작업기억에 할당되는 작업량도 줄어들어 작업기억이 다른 중요한 정보를 찾는 데 더 주력할 수 있다. 이를 통해 작업기억에서 더 많은 새로운 정보를 받아들일 수 있을 뿐만 아니라 정보를 조직화하고 처리하는 것을 가능하게 한다.[6] 그 결과 정보를 더 잘 이해하고 저장할 수 있게 된다.

이해도를 높여라 | 시선을 유도하는 것으로 이미지의 이해력을 도울 수 있다. 지시나 정보의 그래픽에서 시각적 암시 요소로 흔히 화살표나 강조와 같은 것을 사용하는 것은 지시 같은 정보가 텍스트 형식으로 되어 있을 때보다 더 잘 이해될 수 있기 때문이다. 이해도는 과정의 순서를 나타내는 숫자를 기재하는 것과 같은 시각 요소를 추가하여 더 높일 수 있다. 조직화는 이해도를 높이는 것으로 알려져 있는데 그것은 인지의 틀 framework을 제공하기 때문이다. 잘 조직된 정보는 사용자가 작업기억에서 정보에 대한 분명한 이미지를 구조화할 수 있으며, 기존의 스키마에 새로운 정보를 융합시키기 쉽게 만든다.

기생충의 라이프 사이클을 순환 형식으로 묘사한 정보 다이어그램. 관찰자의 시선을 유도하기 위해 계속되는 화살표를 사용하고, 이해를 쉽게 하기 위해 순서를 나타내는 연속적 숫자를 사용했다.

— 나이젤 홈즈, 미국

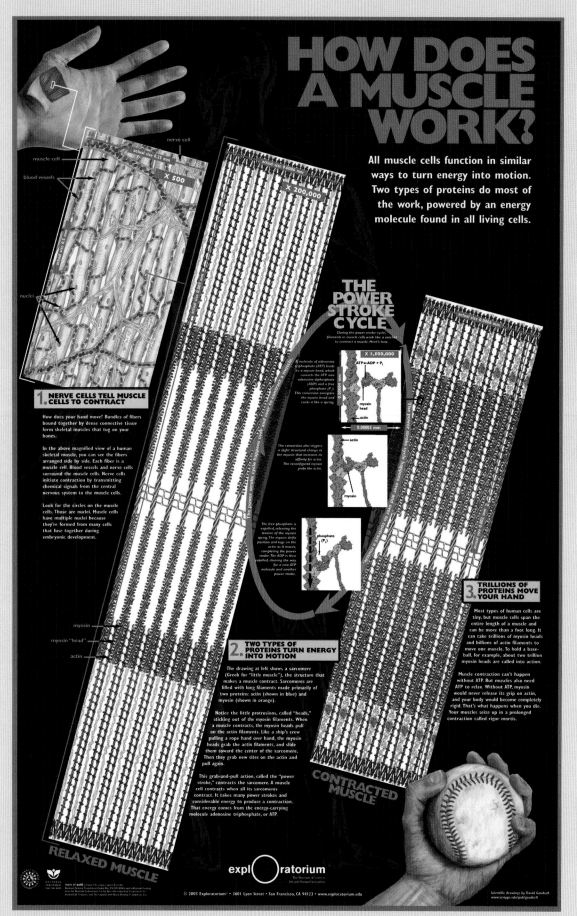

HOW DOES A MUSCLE WORK?

All muscle cells function in similar ways to turn energy into motion. Two types of proteins do most of the work, powered by an energy molecule found in all living cells.

1. NERVE CELLS TELL MUSCLE CELLS TO CONTRACT

How does your hand move? Bundles of fibers bound together by dense connective tissue form skeletal muscles that tug on your bones.

In the above magnified view of a human skeletal muscle, you can see the fibers arranged side by side. Each fiber is a muscle cell. Blood vessels and nerve cells surround the muscle cells. Nerve cells initiate contraction by transmitting chemical signals from the central nervous system to the muscle cells.

Look for the circles on the muscle cells. Those are nuclei. Muscle cells have multiple nuclei because they're formed from many cells that fuse together during embryonic development.

THE POWER STROKE CYCLE

During the power stroke cycle, filaments in muscle cells work like a ratchet to contract a muscle. Here's how.

A molecule of adenosine triphosphate (ATP) binds to a myosin head, which converts the ATP into adenosine diphosphate (ADP) and a free phosphate (P_i). This conversion energizes the myosin head and cocks it like a spring.

The conversion also triggers a slight structural change in the myosin that increases its affinity for actin. The reconfigured myosin grabs the actin.

The free phosphate is expelled, releasing the tension of the myosin spring. The myosin shifts position and tugs on the actin as it moves, completing the power stroke. The ADP is then expelled, clearing the way for a new ATP molecule and another power stroke.

$ATP \rightarrow ADP + P_i$

2. TWO TYPES OF PROTEINS TURN ENERGY INTO MOTION

The drawing at left shows a sarcomere (Greek for "little muscle"), the structure that makes a muscle contract. Sarcomeres are filled with long filaments made primarily of two proteins: actin (shown in blue) and myosin (shown in orange).

Notice the little protrusions, called "heads," sticking out of the myosin filaments. When a muscle contracts, the myosin heads pull on the actin filaments. Like a ship's crew pulling a rope hand over hand, the myosin heads grab the actin filaments, and slide them toward the center of the sarcomere. Then they grab new sites on the actin and pull again.

This grab-and-pull action, called the "power stroke," contracts the sarcomere. A muscle cell contracts when all its sarcomeres contract. It takes many power strokes and considerable energy to produce a contraction. That energy comes from the energy-carrying molecule adenosine triphosphate, or ATP.

3. TRILLIONS OF PROTEINS MOVE YOUR HAND

Most types of human cells are tiny, but muscle cells span the entire length of a muscle and can be more than a foot long. It can take trillions of myosin heads and billions of actin filaments to move one muscle. To hold a baseball, for example, about two trillion myosin heads are called into action.

Muscle contraction can't happen without ATP. But muscles also need ATP to relax. Without ATP, myosin would never release its grip on actin, and your body would become completely rigid. That's what happens when you die. Your muscles seize up in a prolonged contraction called rigor mortis.

RELAXED MUSCLE

CONTRACTED MUSCLE

expl O ratorium
The Museum of Science, Art and Human Perception

© 2003 Exploratorium • 3601 Lyon Street • San Francisco, CA 94123 • www.exploratorium.edu

Scientific drawings by David Goodsell
www.scripps.edu/pub/goodsell

근육이 어떻게 움직이는가를 보여주는 포스터. 관찰자의 시선을 왼쪽 상단의 전체적 정보를 설명하는 그래픽에서부터 오른쪽 하단의 확대된 근육섬유 그래픽까지 대각선 방향으로 유도하고 있다.

마크 맥관, 데이비드 굿셀, 엑스플로라토리엄, 미국

Trend Meets Technology

원리의 적용

시각예술에서 시선이 유도되는 곳이나 집중할 부분은 구성의 원리적 특성과 같은 것이다. 폴 젤란스키Paul Zelanski와 메리 팻 피셔Mary Pat Fisher는 그들의 저서 《디자인의 원리와 문제Design Principles and Problem》에서 "만약 집중할 곳이 없거나 주의를 내부로 유도하지 않으면 주의가 분산될 것이고, 관찰자가 보는 것이 무슨 상황인지 스스로 조직화하지 못할 것이다."라고 말했다. 하나의 화면을 구성할 때 모든 요소들은 서로, 그리고 전체와 관계를 맺고 있다. 가장 집중될 부분은 화면에서 가장 큰 요소가 될 수도 있고, 가장 밝은 색의 요소가 될 수 있으며, 다른 요소들과 차별되고 가장 두드러진 곳에 배치된다. 우리의 두뇌가 차이점을 찾거나 발견하도록 구조화되어 있기 때문에 그것을 지각할 수 있는 것이다. 우리의 시각 처리 시스템은 이러한 차이점을 읽어내고, 시선을 멈추어 정보를 찾아내게 한다. 몇 개의 주요 요소들에 대한 중요도를 달리 표현하면 정보의 흐름을 통해 사용자의 시선과 주의가 유도되고 정보의 중요도에 의한 연속된 순서가 생기게 된다.

시선을 유도하기 위해서는 여러 가지 구성 방법들을 사용할 수 있다. 배치와 강조는 이것을 이루기 위한 강력한 방법이다. 배치는 요소들의 위치와 연계된 중요도와 관련이 있다. 강조는 요소에 주어진 돋보임과 관련이 있다. 구조와 더불어 운동감도 역시 시선을 유도한다. 이미지는 선이나, 형태, 텍스처의 힘과 방향성에 따라 흐르고 움직이는 경향이 있다. 예를 들어 병으로부터 아래쪽으로 흘러내리는 와인은 사용자의 시선을 와인 잔의 방향인 수직으로 유도한다. 텍스처의 패턴이 특정 방향으로 이동하는 것도 시선을 유도하는 것이다. 위치, 강조, 움직임은 사용자의 시각을 의도된 방향으로 유도하기 위한 시각 언어를 제공한다.

더불어 그래픽의 명확한 기법은 중요한 요소에 주의를 기울이게 하고 안내하는 정보를 준다. 분명한 시각적 암시가 단독으로 혹은 다른 것과 조합되어 바르게 배치되고 잘 다루어졌다면 주의를 강화시킬 수 있다. 디자이너는 선택된 시각적 암시가 사용자의 인지 특성에 적절하게 맞도록 해야 한다. 예를 들어 젊은 사용자들은 점선이 방향을 의미하는지 모를 수 있다. 또한 어린이들은 중요한 정보에 집중하는 것이 어른만큼 익숙하지 않다.

그래픽을 통해 시선을 안내하거나 특정한 곳으로 유도할 때 디자이너는 정보의 목적이 무엇이고 시각적 복잡성의 정도는 어떠한지, 그 정보에 접근하는 사용자의 특성은 무엇인지 잘 생각해야 한다. 명확하고 구성적인 기법은 그래픽 수준을 높이는 심미적 측면을 가지고 있다. 또한 시선을 안내하는 강력한 선들은 관찰자의 감각을 매료시킨다. 그러므로 위치를 나타내는 명확한 암시의 방법은 정보와 지시적 그래픽, 다이어그램 디자인에 적합하다.

크고 작은 대각선들을 사용자 중심으로 안내하여 색채와 형태, 크기로 인해 생성되는 몇 개의 주요 강조 영역으로 관찰자들의 시선을 끌어들이고 있다.

시노스케 수기사키, 일본

▲ 고대 아즈텍에서 쓰기가 어떻게 구성되었는지를 묘사하고 있는 정보 그래픽. 점선이나 화살표, 숫자를 포함한 시각적 암시들이 시선을 유도하고 있다.

로렌조 데 토마시, 이탈리아

◀ 와인 판매회사 홍보 책자의 표지 이미지. 와인을 따르는 움직임을 통해 사용자의 시선을 아래쪽으로 유도하고 있다.

크리스틴 케네이,
IE 디자인 + 커뮤니케이션즈, 미국

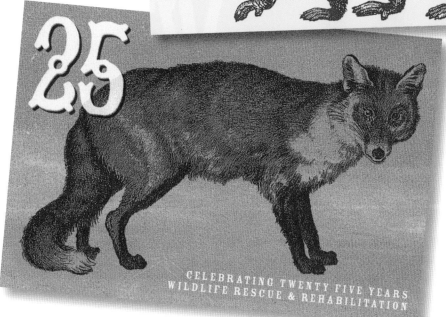

미국 야생동물보호협회의 25주년 기념 카드 디자인. 동물 이미지의 방향성과 세밀한 텍스처는 보는 사람의 시선을 자연스럽게 유도하고 있다.

H. 마이클 카시스, HMK 아카이브, 미국

▲ 〈꽁데 나스트 포트폴리오Condé Nast Portfolio〉를 위한 정보 그래픽. 모바일 통신 전송용량의 공매에 대해 설명하기 위해 효과적인 시각적 계층으로 표현하고 있다.

존 그림웨이드, 리아나 자모라, 꽁데 나스트 출판사, 미국

위치

프레임으로 불리는 그래픽의 경계는 구성에 강한 영향을 준다. 경계가 엽서, 페이지, 포스터, 스크린 등 어떤 것을 둘러싸고 있든지 프레임은 그것의 안에 있는 요소들을 위해 의미를 만들어낸다. 미학 이론가들 중에는 프레임 안 대상의 위치는 지각적인 힘이나 지각된 대상의 중요성에 긴장을 조성하여 우리가 어디에 주의를 집중할 것인가에 영향을 준다는 사실을 받아들이는 이들도 있다.[7]

요소들에 대한 사려 깊은 배치를 통해 디자이너는 사용자의 시선을 유도하는 시각적 계층구조를 만들 수 있다. 가장 중요한 요소로부터 덜 중요한 것들까지 각각의 구성 요소들의 위치는 상대적 중요도의 순서를 전달한다. 예를 들어 잡지 등에서 정보를 표현한 그래픽은 가장 두드러지는 요소이고, 그 다음은 헤드라인이나 설명을 위한 텍스트일 것이다. 표준적인 시각 계층은 우선적인 것, 중간적인 것, 그리고 비슷한 것의 3단계로 나눌 수 있다.

프레임 안에서 요소들의 배치에 대한 이해는 우리가 세상을 보는 방식과 비슷하다. 우리는 높은 자리에 있는 사람이 중요한 위치를 가진다는 것을 알고 있다. 마찬가지로 이미지에서도 이러한 방식이 적용되리라 예측할 수 있는데, 페이지의 맨 위에 있는 요소들을 가장 중요한 것이라고 생각하는 것이다.

사실 연구자들은 이미지의 중앙에서 위쪽에 배치되는 대상이 더 적극적이고 다이내믹하며 유력하다는 것을 보여주었다. 다시 말해 그것들의 시각적 무게는 더 크게 느껴진다.[8] 또 다른 연구에서는 사용자들이 화면을 보는 시간이 오른쪽이나 하단을 볼 때보다 왼쪽과 상단의 영역을 볼 때 더 길다는 것을 발견했다. 이와 같은 것은 좌우 대칭적인 디자인이나 양면 페이지 등에서 사실로 나타났다.[9] 우리가 확신할 수 있는 것은 화면에서 대상의 배치 변화가 그것을 보는 사용자에게 큰 영향력을 줄 수 있다는 것이다.

▶ 런던 박물관의 전시 포스터. 오래된 신문 이미지 위에 역사에 대한 주제의 전시 제목을 배치하여 전통적인 시각 계층의 접근법을 사용하였다.

코그 디자인, 영국

강조

디자이너는 사용자의 주의를 유도하고 시선을 사로잡기 위해 강조의 정도를 다양화하는 것이 필요하다. 강조 없이는 그래픽이 생동감 없이 밋밋하며, 제한된 감각 경험을 줄 뿐만 아니라 시선을 안내하는 기능도 줄어든다. 반면에 강조가 있는 디자인은 활기차다. 그것은 초점이 되는 중요한 부분으로 시선을 끌어들이고 상대적으로 무게 있고 강조된 요소를 부각시키며 가장 우선적인 것부터 가장 낮은 것까지의 시각적 계층구조를 만들어낸다. 사용자는 본능적으로 가장 돋보이는 요소로부터 그렇지 않은 것으로 시선을 움직인다. 강조는 그래픽 안에서 시선을 유도하는 또 다른 요인이 된다.

강조는 시각 정보에서 드라마틱한 변화에 따른 대비 효과를 만드는 방법으로 이루어진다. 대비 효과는 우리가 어떤 이미지를 볼 때 관심을 갖게 한다. 사람들은 비슷하게 보이는 곳이 다르게 보이는 곳보다 더 많은 정보가 있다고 느끼지 않는다. 대비 효과는 배경으로부터 전경을 차별화하고 패턴이나 텍스처 모양 등을 다르게 함으로써 발생한다. 대비 효과를 통해 그래픽에서 돋보이는 요소는 주변의 것보다 더 눈에 뜨이고 드러나 보이게 된다.

성공적인 디자인은 다양한 단계의 대비를 사용하므로 모든 요소들은 두드러진 요소와의 충돌을 피해 시각적 계층구조로 배치된다. 어떤 시각 요소의 변화가 급격하거나, 요소들 사이에서 대립이 심하거나, 요소의 주변이 선명할 때 그것은 최우선적 주목 요소로 지각된다. 최우선적 주목 요소는 사용자들에게 강한 인상을 줘야 한다. 그 다음 두 번째와 세 번째는 점차적으로 우선적인 요소보다 약하게 해야 한다.

대비 효과는 형태, 텍스처, 색상, 톤, 크기와 같은 그래픽 변수의 각 요소나 몇 가지 요소가 대상들에 다르게 적용될 때 만들어진다. 루돌프 아른하임 Rudolf Arnheim은 그의 저서 《예술과 시지각 Art and Visual Perception》에서 모든 요소들이 동등할 때 요소의 시각적 무게감은 그것의 크기에 달려 있다고 했다. 또 다른 의견은 톤의 차이에서 대비가 가장 큰 영향을 준다고 했다. 어떠한 요인의 선택과 관계없이 요소 간의 어떠한 대비 효과라도 사용자들이 다르게 해석하기 때문에 메시지의 전달력을 향상시킬 수 있다는 것이다.

부조화적인 면도 주목성이 있기 때문에 강조를 표현하는 데 사용할 수 있다. 사막 한가운데에 욕조가 있는 것처럼 친숙한 환경에 상식을 깨는 배열을 하면 부조화의 이미지를 느낄 수 있다. 또는 아기들이 그들의 부모보다 더 크게 보이게 해서 대상을 반전시키거나 비예측적인 방법으로 요소들을 사용함으로써 부조화가 나타날 수 있다. 부조화 또한 우리의 관심을 끌 수 있는 요소이다. 우리 모두는 세상이 어떻게 생겼는지, 어떻게 소리가 나고, 작동하는지에 대한 스키마를 가지고 있기 때문이다. 부조화는 우리가 본 것과 다르거나 사전 지식에 맞지 않기 때문에 스키마를 자극한다. 우리의 흥미는 비상식적이거나 비관습적인 것과 맞닥뜨릴 때 높아질 수 있다.

▲ FIFA 월드컵을 위한 포스터. 단절된 신체의 부분은 부조화적이고 강조된 느낌을 만든다.

조나스 뱅커, 뱅커웨셀, 스웨덴

▶ 여름에 열리는 클럽파티를 홍보하는 포스터. 생생한 색채 대비와 뒤얽힌 형태로 강조의 느낌을 전달하고 있다.

소린 베치라, X3 스튜디오, 루마니아

[to there]

[from here]

[to there]

[from here]

◀ 소매상점의 판매 수단을 위한 우편엽서 디자인. 고립된 느낌으로 대상을 처리하는 것도 강조를 표현하는 하나의 방법임을 보여주고 있다.

루이스 존스, 퓨전 애드버타이징, 미국

▲ 《가디언Guardian》지의 정보 그래픽. 예상치 못한 발의 형태는 대비와 의외성을 통해 강조된 느낌을 준다.

**진-매뉴얼 듀비버,
진-매뉴얼 듀비버 일러스트레이션,**
벨기에

운동감

그래픽이 다이내믹한 운동감을 전달할 때 우리의 시선 또한 그것의 자연스러운 흐름을 따라 움직인다. 움직임은 에너지와 같은 힘으로서 그래픽의 형식과 모양, 텍스처, 선들 사이에 긴장감을 준다. 움직임은 단지 패턴의 반복이 아니라 이미지를 통해 사용자의 관심을 끄는 것이다. 움직임은 디자인의 중요한 요소로 사용자의 시선을 유도하는 강력한 방법이다.

우리가 고정된 이미지에서 움직임을 지각한다는 것은 방향성을 지각하는 것으로 그것이 자유롭게 움직이거나 그 자체가 둥글게 돌거나 페이지로부터 이동하듯이 느끼는 것이다. 루돌프 아른하임Rudolf Arnheim은 이미지에서 시각적 힘의 방향은 주변 요소들의 시각적인 무게감, 축에 따른 대상의 모양, 그리고 주제의 시각적 방향과 작용이 사람을 끄는 힘의 세 가지 요소와 관계가 있다고 말했다.[10]

2차원의 고정된 이미지에서 운동감과 방향감을 지각할 수 있는 것은 우리의 눈과 두뇌가 지닌 놀라운 능력 때문이다. 우리 자신의 물리적 운동감의 경험을 통해 대상의 움직임을 이해하고 있기 때문에 고정된 2차원 이미지에서도 키네틱 정보를 지각할 수 있다. 사실 평면 그래픽에서 운동감을 지각하는 능력은 우리가 물리적 움직임을 관찰하기 위한 두뇌의 영역과 관련이 있다. 한 실험에서 연구자는 움직이는 사진이 실제 움직임에 민감한 두뇌의 영역을 작동시키는 반면, 정지된 위치로 묘사된 사진은 이 영역을 작동시키지 못한다고 말했다. 이 연구자는 그래픽에서 움직임의 암시는 대상이 그것의 정지된 상황으로부터 뛰어나오는 지각을 만들어내는 것이라고 했다.[11] 비록 이 실험이 움직임이 있는 인물 사진을 기반으로 수행된 것이지만, 우리의 구성적 움직임에 대한 지각은 그것을 감지하는 신경 때문이라는 것이다.

필드하키 장비에 대한 책자 디자인. 움직이는 장면은 움직임의 지각을 만들고 스포츠의 긴장되는 순간을 잡아낸다.

그레그 베네트, 시쿼스, 미국

Yehudit Sasportas

디자이너는 요소들의 리듬을 바탕으로 선이나 형태의 움직임 표현을 시도해 볼 수 있다. 예를 들어 곡선적인 선이나 물결 같은 구불구불한 모양은 부드러움과 흐르는 듯한 움직임을 표현한다. 들쭉날쭉한 선은 긴장감과 현기증을 유발한다. 흥미로운 것은 왼쪽에서 오른쪽으로 움직이는 것이 이동을 지각하기가 더 쉽다고 한다. 중국, 일본, 인도, 페르시아와 서구 등 많은 나라의 문화에 비롯된 예술작품에서도 왼쪽에서 오른쪽으로 흐르는 불균형은 일반적으로 나타나는 현상이다.[12] 다양한 문화적 배경에서 중요한 요소는 덜 중요한 요소들보다 왼쪽에 배치되는 경향이 있는데 이는 시선이 오른쪽으로 흐르기 때문이다. 그러므로 왼쪽에서 오른쪽으로 이동하는 경향은 문화적 요인이라기보다 신경학적 요인으로 볼 수 있다.

디자이너는 사용자들의 시선이 깊이감을 느낄 수 있는 3차원 원근감의 착시 같은 것을 표현할 수 있다. 사용자는 물리적인 세계에서 보이는 사물에 대한 지식 때문에 이미지에서도 깊이에 대한 지각을 추측할 수 있다. 크기가 큰 물체는 대부분 전경에 있다고 가정하게 된다. 또한 사용자는 이미지에서 깊이에 대한 착시 효과를 지각할 수 있는데 융화되는 선은 깊이감을 만들고 차가운 색은 거리감을 표현한다. 또한 깊이에 대한 지각은 시각적 위계를 만든다. 대부분의 사용자는 전경에 있는 대상을 멀리 있는 것보다 더 중요하다고 여긴다.

아티스트 강의에 대한 정보 포스터. 형태의 시각적 방향이 다이내믹한 움직임으로 표현될 수 있는 것을 보여주고 있다.

이안 린암,
이안 린암 크리에이티브
디렉션 & 디자인, 일본

《SMT》 잡지의 표지 디자인. 3차원의 원근감 있는 표현은 효과적으로 사용자의 주의를 깊이감이 있는 바닥으로 유도하고 있다.

크리스토퍼 쇼트, 미국

페르시아의 전통적인 이야기를 바탕으로 구성한 포스터. 불과 같은 형태 느낌의 움직임을 타이포그래피로 표현하여 사용자의 시선이 왼쪽에서 오른쪽으로 이동하도록 유도한다.

마지아르 잔드, M. 잔드 스튜디오, 이란

EIS **WATER**™
Wide Area Traffic Event Reporting

RTMS Sensors

15 km

Phone Line
Wireless Mobile Connection
Fiber Optic Cable

SQL

RTMS™ **Sensors** measure volume, occupancy and speed across 8 individual lanes. Using existing road-side poles, the average installation is simple, smooth and fast, requiring no road closures. RTMS high accuracy performance is unaffected by weather and virtually maintenance free. It supports a variety of outputs, including serial, wireless, TCP/IP or contact closure. Each station can be powered by solar, batteries or AC.

Cluster hubs concentrate data from multiple wireless RTMS stations within 15 km radius from the hub. The scalable WATER system can collect data from thousands of RTMS sensors through many communications methods.

The **Traffic Operations Centre** runs windows-based software that can collect data in real-time from thousands of RTMS units supported by cluster hubs. Collected information is stored in a fail-safe SQL database and easily accessible through XML queries.

Applications include: color coded Speed maps, Incident Detection, Travel Time prediction as well as real-time traffic data logging. Existing software easily integrates into your traffic management software.

EIS

TRAFFIC SOLUTIONS
ELECTRONIC INTEGRATED SYSTEMS INC
Tel: 416.785.9248 info@eistraffic.com www.eistraffic.com

데이터 전송에 대한 리포트 시스템을 도식화한 디자인. 물결처럼 굽이치는 듯한 시각적 표현을 통해 하드웨어부터 소프트웨어, 그리고 마지막으로 최종 사용자에 다다르는 정보의 흐름을 사용자가 쉽게 이해하도록 했다.

패트릭 키난, 알란 스미스,
더 무브먼트, 캐나다

◀ 1930년대의 스타일을 반영한 AIG A 포스터. 형태와 선을 이용하여 리드미컬한 움직임을 보여주고 있다.

데일 스프라귀, 조스린 앤더슨, 캐넌 크리에이티브, 미국

▶ 《플레인 딜러Plain Dealer》라는 미국 클리블랜드의 신문을 위한 정보 그래픽. 고속도로의 굽은 형태 표현이 사용자를 가장 중요한 정보로 유도하는 역할을 하고 있다.

스테판 비어드, 플레인 딜러, 미국

▶ 생명공학에 대한 정보 그래픽. 유전자 발생 과정과 메커니즘을 사용자가 굴곡 있는 모양을 따라 시선을 이동하며 이해할 수 있게 표현하였다.

다니엘 뮬러,
헤더러 & 뮬러 바이오메디컬 아트, 미국

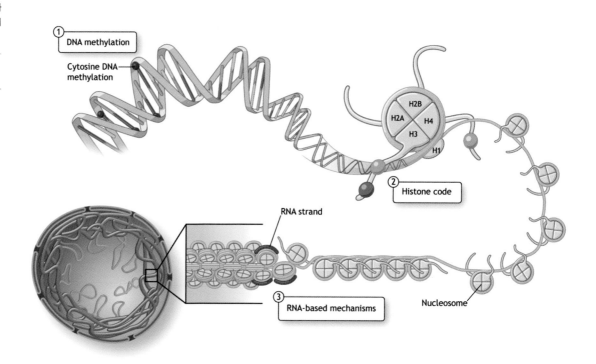

TRAFFIC MYSTERY: THE 'SHOCKWAVE'

Making sense of red lights, construction zones and other roadway phenomena

Why do freeways come to a stop?

It happens to most drivers at least a few times a year. You're sailing along on the freeway when you're forced to come to a stop, or at least a crawl. You can't see why things are slowing around the bend — and when you get there, traffic is moving better.

Traffic planners call this a "shockwave."

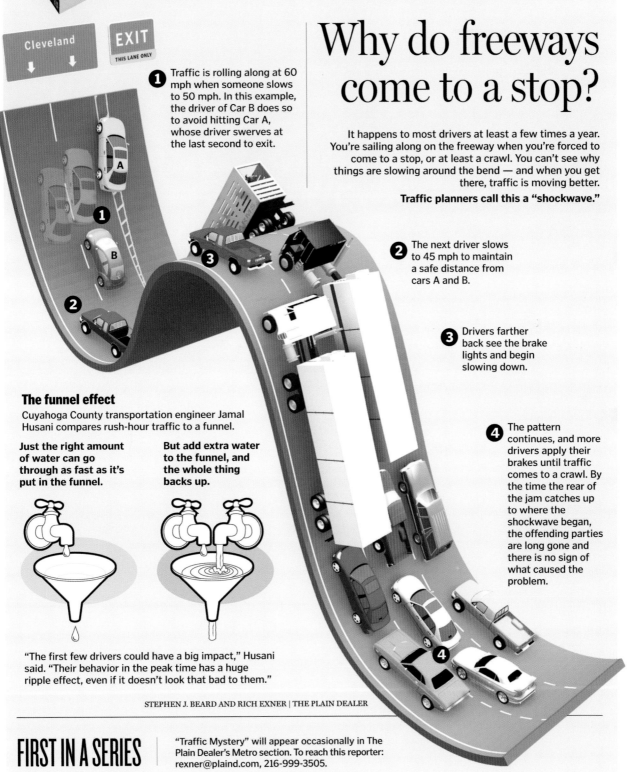

1 Traffic is rolling along at 60 mph when someone slows to 50 mph. In this example, the driver of Car B does so to avoid hitting Car A, whose driver swerves at the last second to exit.

2 The next driver slows to 45 mph to maintain a safe distance from cars A and B.

3 Drivers farther back see the brake lights and begin slowing down.

4 The pattern continues, and more drivers apply their brakes until traffic comes to a crawl. By the time the rear of the jam catches up to where the shockwave began, the offending parties are long gone and there is no sign of what caused the problem.

The funnel effect

Cuyahoga County transportation engineer Jamal Husani compares rush-hour traffic to a funnel.

Just the right amount of water can go through as fast as it's put in the funnel.

But add extra water to the funnel, and the whole thing backs up.

"The first few drivers could have a big impact," Husani said. "Their behavior in the peak time has a huge ripple effect, even if it doesn't look that bad to them."

STEPHEN J. BEARD AND RICH EXNER | THE PLAIN DEALER

FIRST IN A SERIES

"Traffic Mystery" will appear occasionally in The Plain Dealer's Metro section. To reach this reporter: rexner@plaind.com, 216-999-3505.

시선의 응시

우리가 다른 사람의 이미지에 관심을 두는 것은 놀라운 일이 아니다. 우리의 두뇌는 인간의 얼굴을 발견하고 인식하는 특별한 메커니즘을 지니고 있다. 그 얼굴이 사진이나 회화, 스케치, 단순한 그림 등에서 보여준 것에 상관없이 어떤 것을 얼굴로 인식하는 특정한 신경조직이 작동하게 된다.[13] 더불어 두뇌의 특화된 영역은 최소한 얼굴의 특징적 부위인 눈에 반응하게 된다.[14] 얼굴과 눈을 발견하고 인식하려는 것은 우리가 소통하는 존재이며 표정이 중요한 감정과 대인관계를 위한 정보를 전달하기 때문이다.

많은 연구에서 시선은 그것을 바라보는 사람의 주의를 유도하는 것으로 밝혀졌다.[15] 스테판 랜톤Stephan Lanton과 빅키 브루Vicki Bruce는 "신경심리학적, 신경생리학적, 그리고 행위의 증거들이 시선이 유도되는 환경에서 시선을 발견하는 임무를 수행하는 특별한 기능을 가진 메커니즘의 존재가 증명되고 있다"고 말했다.[16] 이렇듯 특화된 메커니즘이 있다는 것은 3개월 된 아기가 엄마의 시선을 지각하고 아기의 주의도 엄마의 시선을 따라 움직인다는 것으로도 알 수 있다.[17]

이런 메커니즘이 원래 가지고 있는 속성인지 아니면 학습에 의한 것인지 확실하지 않지만 시선에 대한 지각력은 공동의 주의를 유도하며, 누군가의 시선 방향으로 우리의 시선도 움직이게 하는 것이다. 생존의 메커니즘으로써 누군가 바라보고 있는 곳으로 주의를 유도하는 것은 위험한 상황에 직면했을 때 상당히 도움이 된다는 것은 분명하다. 사회적 메커니즘으로써 공동의 주의는 다른 사람의 심리적 상태와 순간적인 흥미에 대한 중요한 정보를 제공할 수 있다는 것이다.

이와 같이 겉으로 보기에 자동으로 처리되는 능력은 이미지도 마찬가지인 것 같다. 관찰자가 평면 이미지에 있는 얼굴을 바라보면 그림의 대상이 응시하는 방향으로 관찰자의 주의도 따라간다. 디자이너들은 사람이 특별한 곳을 응시하는 것을 묘사한 일러스트레이션이나 사진을 사용함으로써 그에 대한 관심을 유도해내는 시선응시의 반사적 효과를 이용할 수 있다.

▲ 응시는 사용자의 특별한 관심을 이끌어낸다.

올라 레비트스키, B.I.G 디자인, 이스라엘

▶ 예술 전시를 위한 포스터. 예술가와 그의 아내가 아래를 바라보며 그들의 일에 열중하고 있는 장면을 이용하고 있다. 그들의 시선을 따라 관찰자의 시선도 유도된다.

이다 웨셀, 뱅커웨셀, 스웨덴

공연 프로그램 안내. 최면에 걸린 듯한 연기자의 표정과 시선은 그것을 보는 이가 다른 곳에 시선을 빼앗길 수 없게 만든다.

프란체스카 게레로, 언폴딩 테라인, 미국

▼ 타이포그래퍼인 커트 웰더맨Kurt Weldemann의 CD 커버 디자인. 인물의 시선이 사용자로 하여금 CD의 콘텐츠를 보도록 유도하고 있다.

A. 오스터발더, P. 바르데소노, S. 바그너, A. 브로머, M. 즈도브스키, l_d 부에로, 독일

여자의 시선을 묘사한 일러스트레이션. 여자의 시선을 따라 이미지의 중요한 부분에 주의가 가도록 유도하고 있다.

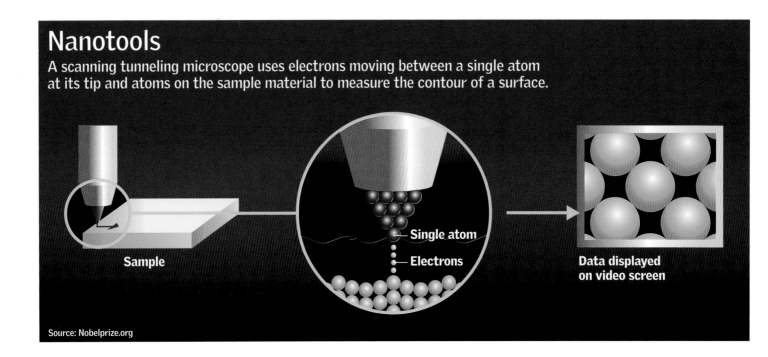

Nanotools

A scanning tunneling microscope uses electrons moving between a single atom at its tip and atoms on the sample material to measure the contour of a surface.

Sample

Single atom

Electrons

Data displayed on video screen

Source: Nobelprize.org

시각적 암시

이미지를 볼 때 사용자가 하는 첫 번째 일은 정보가 속해 있는 곳을 찾고 우선적인 것들을 알아내며, 가장 중요한 정보를 선택하는 것이다. 중요한 정보를 찾는 데 걸리는 시간은 사용자가 얼마나 많은 곳에 시선을 두느냐에 따라 다르다. 정보를 찾는 동안은 시선이 어느 한 곳에 머물러 있기 때문이다. 그러므로 시각적으로 복잡한 구성은 중요한 정보를 찾기 어렵게 만들고 정보를 찾기 위해 시선이 가는 곳의 횟수가 늘어나게 한다.

디자이너들은 사용자가 가장 중요한 정보를 찾도록 사용자의 주의에 신호를 보낸다. 그리고 정보의 중요도를 파악하고, 선택할수 있게 한다. 이것이 디자이너의 초기 임무인데, 이는 디자이너가 시각적 암시를 주는 화살표나 색채, 그리고 캡션 같은 시각적 암시를 더하는 것과 관련이 있다. 시각적 암시는 사용자의 관찰 경험을 최적화해 정보로 접근하는 지름길을 제공하는 것이며, 불필요한 시각적 정보를 걷어내는 것이다. 또한 시각적 암시는 사람들이 정보를 생각해내는 능력을 증진시켜주는 것으로 증명되었다.[18] 시각적 암시는 사용자가 서로 경쟁하는 자극들 사이에서 주의를 분산시키는 것보다 단일한 시각적 정보에 관심을 둘 수 있게 도와준다. 사용자의 시선이 분산되었을 때 지각되는 시각 영역의 정보 양은 줄어드는 반면, 사용자에 맞춘 시각적 암시는 받아들이는 시각적 영역을 늘어나게 한다. 이는 중요한 정보를 찾는 속도와도 관련이 있다.[19]

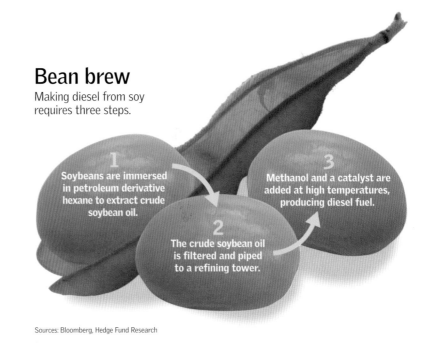

Bean brew

Making diesel from soy requires three steps.

1 Soybeans are immersed in petroleum derivative hexane to extract crude soybean oil.

2 The crude soybean oil is filtered and piped to a refining tower.

3 Methanol and a catalyst are added at high temperatures, producing diesel fuel.

Sources: Bloomberg, Hedge Fund Research

Engineering Mechanics Unit

Jawaharlal Nehru Centre for
Advanced Scientific Research
Jakkur, Bangalore 560064

www.jncasr.ac.in

fluids

31 December 2007 -
1 January 2008

①

International Symposium

FLUIDS
DAYS

The *Engineering Mechanics Unit* was established in 1988, and has
evolved into a vibrant department. Eight faculty members and about
twenty five students engage in research in fluid mechanics, nonlinear
dynamics and bio-physics. The symposium marks the dedication of
the new building for the *Engineering Mechanics Unit*.

②

INVITED SPEAKERS
K. R. Sreenivasan, *ICTP (Italy)*
P. J. Holmes, *Princeton University (USA)*
J. H. Arakeri, *IISc (Bangalore)*
M. Gaster, *University of London (UK)*
I. Procaccia, *Weizmann Institute (Israel)*
V. Kumaran, *IISc (Bangalore)*
G. S. Bhat, *IISc (Bangalore)*
Ram Ramaswamy, *JNU (Delhi)*
P. R. Nott, *IISc (Bangalore)*
A. K. Sood, *IISc (Bangalore)*
Rahul Pandit, *IISc (Bangalore)*
P. R. Viswanath, *IISc (Bangalore)*
Fazle Hussain, *University of Houston (USA)*

days

③

Poster presentations are invited, and will be accepted
on a first-come-first-served basis. Limited travel support
is available for students and post-docs. Please e-mail the
title, authors and affiliation to vijayalakshmi@jncasr.ac.in.
For more detailed information, please visit
http://www.jncasr.ac.in/emu.php

Poster Design: surabhi@apostrophedesign.in

화살표와 같은 표식

화살표는 정보 그래픽이나 다이어그램, 길 찾기, 안내 등에 일반적으로 등장하는 그림문자이다. 우리의 눈과 주의를 유도하고 인지를 이끄는 데 아주 효과적이라 자주 사용된다. 화살표는 삼각형과 사각형 모양이 조합된 불균형적 형태로 그래픽에 다이내믹한 느낌을 표현할 수 있기 때문이다.

화살표는 상징처럼 무언가를 나타내는 것으로 그것을 보는 사람에 의해 해석된다. 화살표는 그것의 꼬리와 기둥, 삼각형 모양의 머리 등을 하나의 지각 단위로 인식하며, 이는 사용자의 장기기억 속에 있는 화살표 스키마와 연관되어 있어야 한다. 화살표의 상징은 매우 친숙하여 그것의 의미나 인지 작용은 쉽고 즉각적이다. 사용자는 화살표와 같은 시각적 암시를 지각할 때 순간적으로 그것이 가리키는 방향 정보를 파악한다. 정황은 화살표를 이해하는 데 중요한 역할을 한다. 우리는 비스듬하게 누워 있는 듯한 삼각형 형태 같은 것을 모두 화살표로 인식하지는 않지만 그것이 어떤 다이어그램의 '계속 진행' 혹은 '플레이play' 버튼을 나타낼 때 비스듬한 삼각형을 화살표로서 인식한다.

화살표가 어떤 특정 지점을 가리킬 때 그것은 사용자가 별로 관계없는 정보를 무시하고 필요한 정보에 집중할 수 있게 도와준다. 중요한 정보에 관찰자의 선택적인 주의를 암시하는 것은 정보를 이해하는 첫 번째 단계이다. 그러므로 화살표 형식을 디자인할 때는 사용자의 주의를 끌 수 있는 충분히 두드러지는 요소여야 하며, 그래픽의 전체적인 지각을 무력하게 해서는 안 된다.

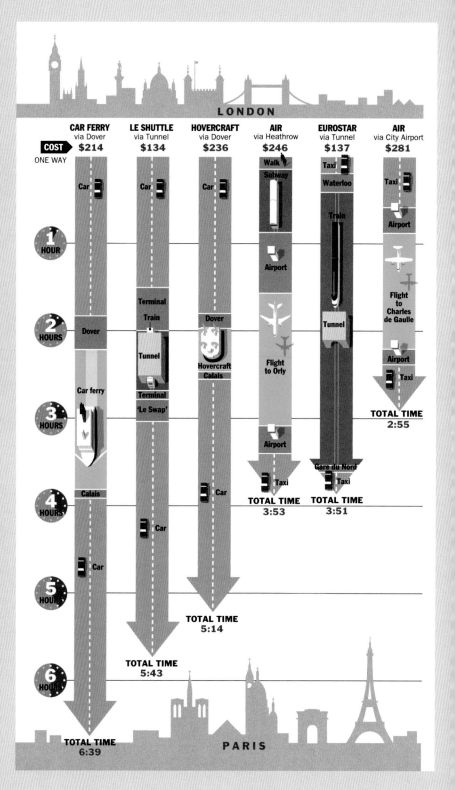

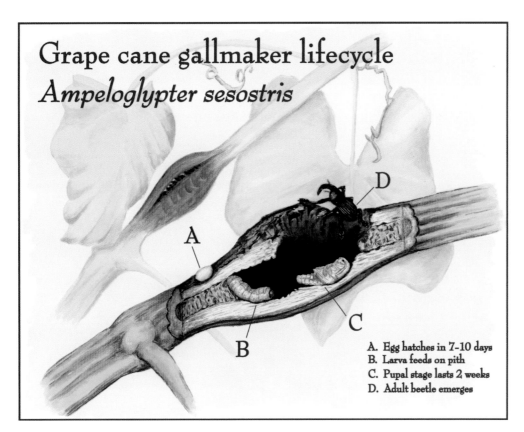

Grape cane gallmaker lifecycle
Ampeloglypter sesostris

A. Egg hatches in 7-10 days
B. Larva feeds on pith
C. Pupal stage lasts 2 weeks
D. Adult beetle emerges

◀ 딱정벌레의 일생을 묘사한 일러스트레이션. 두드러지지 않게 보이는 선은 중요한 정보의 지점을 가리키면서 다른 그래픽과 어울리도록 한다.

멜리사 베버리지,
자연사 일러스트레이션, 미국

▶ 웨스트랜드 공원의 주변 환경에 대한 정보를 설명한 종합 안내 프로그램 디자인. 사인과 화살표가 정보와 연관된 지시 역할로서 각각의 그래픽과 조화되도록 표현했다.

클라우드라인 재니첸, 리차드 터너,
재니첸 스튜디오, 미국

방문자를 위한 하우스와 정원 투어 가이드 디자인. 디자이너는 건물의 가장 중요한 특징의 위치정보를 표시하기 위해 색채 암시를 이용했는데 각각의 암시는 설명 내용과 관련되어 있다.

프란체스카 게레로, 언폴딩 테라인, 미국

색채 암시

사용자가 복잡한 시각 정보들 중에서 그들이 원하는 정보에 주의를 기울이기 위해서는 별로 관계가 없는 정보를 구분할 수 있는 장치가 필요하다. 색채는 가장 적절한 정보로 사용자를 유도하고 관심을 이끌어내는 강력한 수단으로 증명되었다. 분명한 시각적 암시의 수단으로서 색채의 대비는 형태, 선이나 다른 모양으로 사용자의 시선을 유도하는 신호 작용을 한다. 색채는 전주의적 시각preattentive vision을 발견하는 조형 요소의 특징 중 하나이며, 그것은 메시지를 강화하고 주의를 유도하는 데 결정적인 역할을 한다.

색채는 다양한 방법으로 시각 정보를 해석하고 이해하는 것을 원활하게 하며, 복잡한 시각 요소들 가운데 가장 중요한 정보를 신속하게 찾도록 도와준다. 또한 전경과 배경의 대비를 강조하기 때문에 사용자가 단색과 비교하여 색상이 있는 대상을 쉽게 구별할 수 있다. 더불어 색채 암시가 어떤 대상의 시각적 속성이 될 때 그것이 정보로 기억될 수 있게 도움을 준다.

색채 암시는 대부분의 시각 정보 커뮤니케이션 분야에서 효과적으로 사용되고 있다. 애니메이션 영상에서는 중요한 정보가 그냥 흘러가버릴 수 있으므로 색채 암시를 적용하면 좋을 것이다. 지도나 다이어그램에서 색채 암시는 중요한 정보를 드러내는 데 활용되고, 학습 교재에서도 분명한 색채 암시를 사용하는 것은 학생들이 학습 내용을 이해하고 기억하는 데 중요한 역할을 한다고 알려져 있다.[20] 빠르게 인지되어야 할 정보를 위해서는 색채 암시를 통해 배경과 주변의 대상으로부터 충분히 구별되도록 해야 한다. 그러나 중요한 것은 너무 많은 색채를 사용하는 것을 피해야 한다는 것이다.

▶ 《와이어드Wired》 잡지에서 색
채 암시를 통해 의학적 이식 장치
를 강조하여 미래의 수퍼우먼을 표
현한 것이다.

브라이언 크리스티에, 브라이언
크리스티에 디자인, 미국

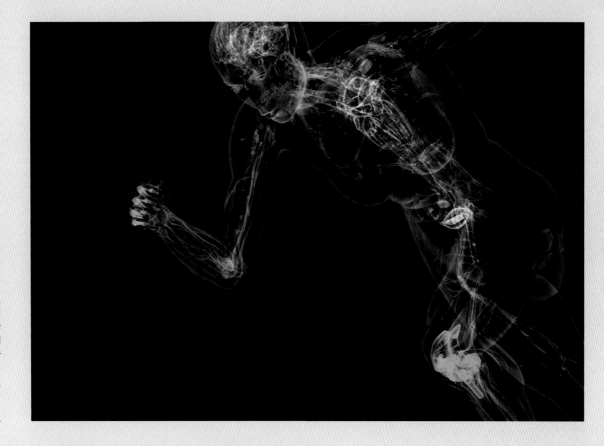

▼ 소나무 숲 보호를 위한 정보 그래
픽. 지도에서 시각적 암시로써 밝은
색채를 사용하여 미개발되어 보호되
고 있는 미국 몬테레이의 몇몇 소나
무 자생지역을 보여주고 있다.

카렌 패리, 루이 자페,
블랙 그래픽스, 미국

The Monterey Pine Forest:
Vanishing Treasure or Living Forest Legacy?

What's Our Plan?
Create Monterey Pine Forest Conservation Areas

Establishing Monterey Pine Forest Conservation Areas will help conserve outstanding scenic, recreational, economic and biological values in a region rich with distinctive landscapes. The proposed Conservation Areas – Del Monte Forest, Jacks Peak and Point Lobos – contain exceptional examples of native Monterey Pine Forest habitat and unusual Maritime Chaparral, Oak Woodland and Coastal Prairie, that support special status plants and animals. Portions of the Conservation Areas are threatened with incompatible land uses that will degrade the integrity of these unique and irreplaceable areas that help keep our water pure, our air clean, and our natural world healthy and beautiful. Programs could be developed in the Conservation Areas to facilitate long term protection of the native Monterey Pine Forest, including acquisition, restoration, conservation easements, stewardship incentives for private land owners, public lands management plans, and incorporation of conservation policies into County and City planning processes.

Native Monterey Pine Populations

Historic Extent of Monterey Pine Forest
Present Extent of Undeveloped Monterey Pine Forest
Protected Monterey Pine Forest Habitat
Jacks Peak County Park
Potential Park Expansion
Non-Monterey Pine Forest Habitat

Source: Base Topography – USGS; Roads – GDT, Geographic Data Technology; Protected Lands – Jones&Stokes Associates; Jacks Peak – Jones&Stokes Associates; Focus Parcels – Jones&Stokes Associates; MPFW Conservation Areas – MPFW and GIN; Undeveloped Monterey Pine Forest Habitat – MPFW (modified from Jones&Stokes data); Public Lands – CA Resources Agency; Urban – FMMP, Farmland Mapping and Monitoring Program; Historic extent – Jones&Stokes

What's the Threat?
Our Native Forest is Being Destroyed

Sadly, the native forests in the Monterey region lack a unified conservation plan. Since European colonization began, our forests have become fragmented, diseased and compromised by development, invasive plants and genetic contamination. Half of our native forest has already been removed. Much of the remaining forest is in private hands and subject to development. The long term survival of the remaining forested lands on the Monterey Peninsula is in jeopardy.

Safeguards are Needed Now

Though not a new idea, the conservation of the remaining native Monterey Pine Forest is now of critical importance. The proposed Jacks Peak Conservation Area is the largest tract of unfragmented native Monterey Pine Forest in the world. Conserved lands in the Jacks Peak Conservation Area could span over 3000 contiguous acres to safeguard both the heart of remaining undeveloped native forest, as well as the forest margins that grade into woodland, grassland and scrub. Benefits of conserving land around Jacks Peak include:

· Maintaining open space and establishing the largest protected area of native Monterey Pine Forest in the world.

· Retaining crucial wildlife corridors and connections between the northern Santa Lucia Range, the Carmel River, Fort Ord backcountry and Carmel Valley ridgelands.

· Enhancing property values that strengthen the regional economy and surrounding communities.

· Increasing recreation opportunities near urban centers.

· Lowering fire risk by reducing development in forested lands.

· Enriching the local quality of life by protecting viewsheds and watersheds that help sustain our healthy and inspiring environment now and into the future.

EARLY MORNING ATHLETES

Every morning, thousands of men and women around the country wake up before the crack of dawn and head out to the lake. Their boat, known as **shells**, and their team, called their **crew**, is waiting. Their hands ache for the oar. They long to hear the tiny splash of the **blade** and feel the power of the drive burn in their legs. Rowers are a rare breed that thrive in painful circumstances and revel in early morning practices and long distance sprints.

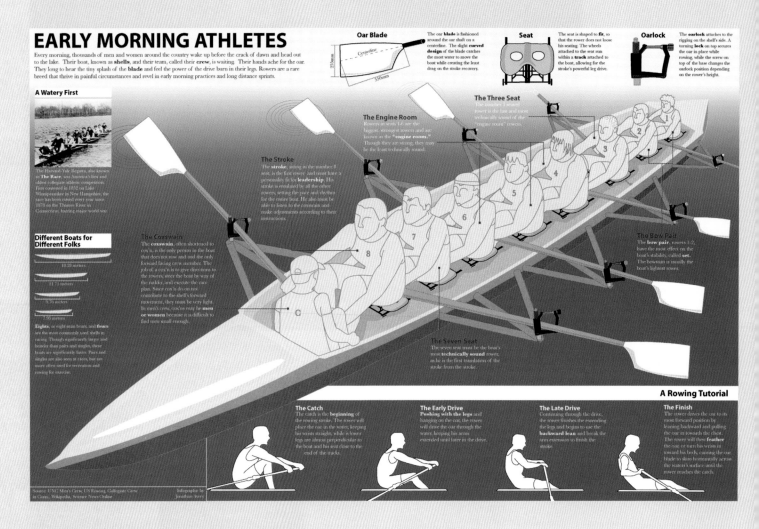

보트의 장비와 노 젓는 방법에 대해
설명하고 있는 정보 그래픽. 보트에서
팀원들의 위치가 중요하므로 사람의
구체적인 표현은 생략하고 전달해야
할 필수적인 정보에 관심을 갖도록 절
제된 색채와 선만으로 표현했다.

조나단 아베리,
노스캐롤라이나 대학, 미국

REDUCE REALISM 사실감의 생략

> **❝단순함을 갖기 위한 가장 단순한 방법은 사려 깊은 생략을 하는 것이다.❞**

존 마에다, 《단순함의 법칙》 중에서

효과적인 메시지 표현과 전달은 시각적 속기速記와 같은 것을 통해 이루어진다. 시각적 속기를 위한 효과적인 방법은 그래픽 표현에서 사실감을 줄여 요소를 단순화하는 것이다.

사실적 표현의 밀도감에 대해 생각할 수 있는 한 가지 방법은 어떤 사물인지 알 수 있을 만큼 이미지를 얼마나 정밀하게 표현하는 가이다. 가장 사실성이 높은 고밀도high fidelity 이미지는 완전한 자연색과 사진처럼 사실적인 3차원의 이미지라고 할 수 있다. 고밀도의 시각 이미지는 우리 주변에서 볼 수 있는 것들을 가능한 섬세하게 표현하는 색의 미묘함이나 촉감, 그림자, 깊이감, 디테일 등을 포함한다. 한편 아이콘 이미지, 실루엣, 라인 드로잉과 같은 저밀도low fidelity 이미지는 대상물이 인지될 수 있을 정도의 유사 상태와 적은 시각적 요소만을 사용한다. 시각적 복잡성을 줄이는 것은 이러한 밀도를 줄이는 것과 같다.

특히 저밀도 그래픽은 일반적인 지식 내용과 같이 설명이 필요하거나 메시지의 효과를 강화할 때, 즉각적인 반응을 이끌어내고자할 때, 필수적인 부분에만 초점을 맞추려는 목적이 있을 때 효과적이다. 예를 들어 요리하는 법을 초보자가 어떻게 따라할 수 있는지를 도와주는 초보자용 요리책에서는 고밀도 이미지의 사용을 줄이는 것이 좋다. 고밀도 이미지는 경험이 많은 요리사들을 위한 요리책에 더 유용할 것이다.

의사소통을 위한 메시지, 수용자의 특성, 내용의 적정성은 디자인을 할 때 이미지를 얼마나 정밀하게 할 것인가에 영향을 준다. 정밀도가 생략된 이미지는 길 찾기를 위한 신호, 교육 자료, 설명적인 그래픽, 홍보물 등을 위해 메시지를 신속하게 전달하고 이해시킬 필요가 있는 사용자에게 적당하다.

대학 안내 책자. 고밀도 이미지(왼쪽)와 저밀도 이미지(오른쪽)가 서로 다른 목적으로 적용되어 자연스럽게 조화되게 하였다.

아미 레보우, 퍼니마 라오,
필로그라피카, 미국

효과적인 시각 정보의 처리

지식의 시각화를 위해서는 형태를 단순하게 표현하는 방법이 좋다. 단순한 표현은 시각 이미지 형식의 정보를 받아들이고 이를 해석할 때 작동하는 작업기억과 같은 두뇌 속 정보처리와 이해 등의 각 단계들을 더 쉽게 만든다.

어떤 이미지를 볼 때 우리는 그 이미지를 대략적으로 살펴보게 된다. 우리의 신경세포들이 동시에 작동해야 초기의 이미지, 곧 색상, 형태, 원근감 등을 구분할 수 있게 된다. 라인 드로잉과 같이 기본적인 형식으로 구성된 그래픽은 복잡한 형태를 지닌 풍경 사진과 비교할 때 우리가 그 이미지를 보고 정보를 구분하거나 받아들이는 시간이 짧다. 우리의 뇌가 초기의 시각 정보를 지각한 다음에 보다 분명한 상태를 분석하여 세세한 정보를 읽어내기 때문이다.

작업기억의 기능과 처리 용량은 제한적이어서 쉽게 포화상태가 된다. 우리가 복잡한 요소들로 이루어진 고밀도 이미지를 볼 때 수많은 정보가 작업기억에 부담을 주어 그것을 이해하는 데 어려움이 생길 수 있다. 그 반면 필수적인 요소로만 단순화한 이미지는 그 안의 정보를 이해하고 처리하는 부담을 줄일 수 있다.

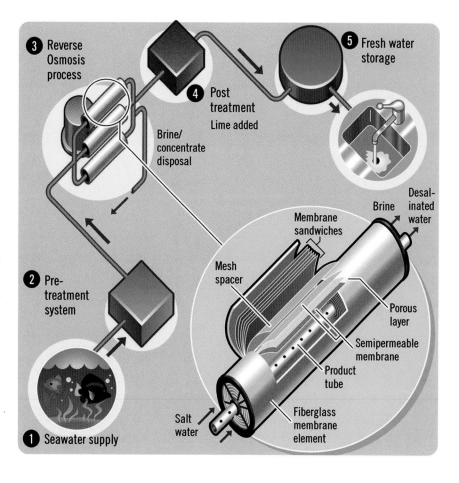

저밀도 이미지는 장기기억 장치에 저장하는 전환 과정을 최소화시킨다. 우리의 뇌가 작동하여 이미지의 시각 정보가 드러나면 불필요한 감각적인 입력은 없애고 필수적인 정보만 남기게 된다. 인지 이론가들은 만화나 스케치 같이 특정 요소를 강조하거나 과장하여 표현한 것을 코드화된 이미지라고 한다.[1] 실사 이미지에서 보여지는 복잡성을 단순화하는 과정이 우리의 뇌 속에서 정보를 처리하는 방식과 일치하기 때문이다. 또한 복잡성을 단순화하면 정보를 인지하고 장기기억에 저장하는 부담을 줄일 수 있다.

불필요하게 많은 요소는 이미지 사용자의 시선을 주된 메시지로부터 벗어나게 하거나 메시지를 이해하기 어렵게 만들 수 있다. 프란시스 듀어Francis Dwyer 교수와 교육 시스템에 대한 연구자들은 사실적 이미지가 의사소통을 위해 항상 성공적으로 작용하지 않는다고 지적했으며, 비효과적인 고밀도 이미지의 문제점을 발견한 것은 혁신적인 일이라고 했다. "아마도 내가 발견한 가장 놀라운 사실은 고밀도의 사실감 있는 이미지가 효과적이지 않을 수 있다는 것을 알아냈다는 것이다. 잘 준비된 고밀도의 이미지가 언제나 메시지 전달을 잘 수행하는 것은 아니다."[2]

▲ 바닷물에서 소금을 제거하는 처리 과정을 보여주는 정보 그래픽. 복잡성을 줄이고 단순하게 처리한 디자인으로 부드러운 표면, 지리적 형태, 배경의 단순한 색채는 구성 요소들을 쉽게 지각하고 이해하게 한다.

콜린 헤이어스, 콜린 헤이어스 일러스트레이터, 미국

▶ 텍스처 없이 밋밋한 부분의 색채는 저밀도 지도를 보여줌으로써 이 기관의 프로젝트 장소를 알 수 있게 필요한 정보만을 제공하고 있다.

벤자민 토마스, 벤토 그래픽스, 일본

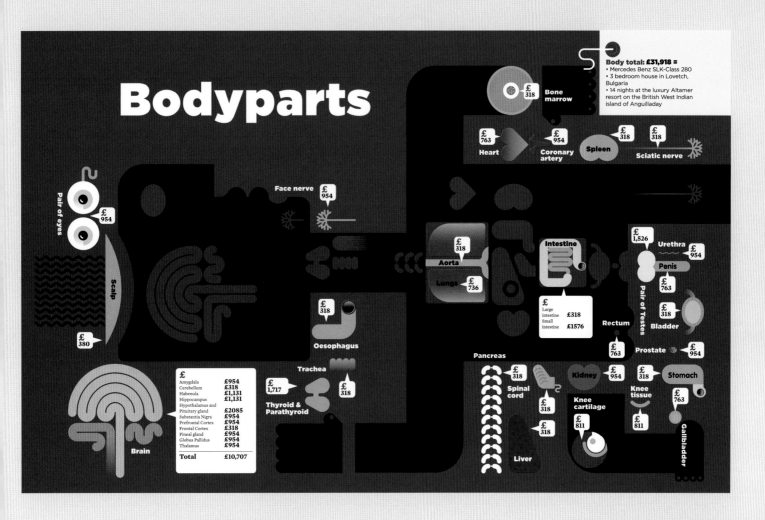

Bodyparts

Body total: £31,918 =
• Mercedes Benz SLK-Class 280
• 3 bedroom house in Lovetch, Bulgaria
• 14 nights at the luxury Altamer resort on the British West Indian island of Anguilladay

Bone marrow £318

Heart £763
Coronary artery £954
Spleen £318
Sciatic nerve £318

Face nerve £954

Pair of eyes £954

Scalp £380

Aorta £318
Lungs £736

Intestine
Large intestine £318
Small intestine £1576

£1,526
Urethra £954
Penis £763
Pair of Testes £318
Bladder

Rectum £763
Prostate £954

Oesophagus £318

Trachea £318

Thyroid & Parathyroid £1,717

Pancreas
£318

Spinal cord £318

Kidney £954

Knee tissue £318

Stomach £763

Gallbladder

Knee cartilage £811

£318

£811

Liver £318

Brain
	£
Amygdala	£954
Cerebellum	£318
Habenula	£1,131
Hippocampus	£1,131
Hypothalamus and Pituitary gland	£2085
Substantia Nigra	£954
Prefrontal Cortex	£954
Frontal Cortex	£318
Pineal gland	£954
Globus Pallidus	£954
Thalamus	£954
Total	**£10,707**

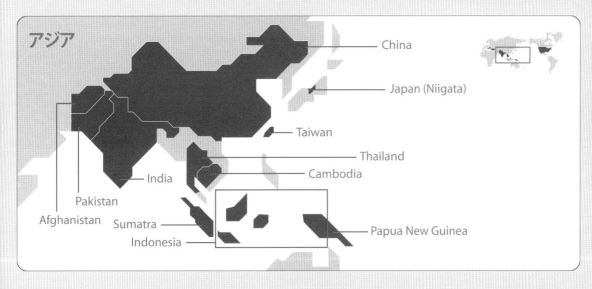

アジア

China
Japan (Niigata)
Taiwan
Thailand
Cambodia
India
Pakistan
Afghanistan
Sumatra
Indonesia
Papua New Guinea

▲ 《에스콰이어》 잡지를 위한 정보 그래픽. 모든 대상이 필수적인 부분 외에는 간략화되어 있으나 충분히 인식될 수 있도록 특징화하여 표현했다.

피터 그룬디, 그룬디니, 영국

원칙의 적용

우리는 어떤 이미지에 대상이 적절하게 표현되면 그것을 사실감이 살아 있는 것으로 여기게 된다. 그러나 모든 이미지의 재현은 실재의 사물에서 어느 정도 벗어난 것이라고 볼 수 있다. 만프레도 마시로니 Manfredo Massironi는 그의 저서 《그래픽 이미지의 심리 The psychology of graphic images》에서 이것을 "모든 그래픽 표현은 그것의 디테일한 표현과 비례 등에서 얼마나 실재와 가까운가에는 상관없이 그것의 해석에 관한 문제이다. 그래서 그래픽은 언제나 해석을 돕는 형식으로 보여줘야 한다."라고 했다. 사실감을 단순화하는 것은 시각적으로 간결하게 표현하여 해석을 쉽게 만드는 것이라고 할 수 있다.

단순함을 위해 디자이너들은 텍스처나 색상, 깊이 등 시각적 표현 요소의 디테일을 줄일 필요가 있다. 필수적인 요소는 살아 있으면서 불필요한 시각적 요소가 제거되면 사용자들이 메시지를 이해하고 기억하는 데 도움이 된다. 그러므로 어느 수준으로 요소를 생략하고 특징을 강조하여 의미를 전달할 것인지 신중하게 결정해야 한다. 중요한 것은 사물의 여러 측면을 가로지르는 일관된 정보를 이해하기 쉽게 전달하는 것이다.[3]

연구에 따르면 사용자가 이미지의 사실감을 지각할 때는 여러 요소가 영향을 준다고 한다. 부드러운 음영이 딱딱한 음영보다 더 사실적이고, 부드럽게 처리한 면이 거칠게 처리한 면보다 더 사실적이다.[4] 정돈된 선이나 선명한 색은 사실감이 부족한 반면, 적당한 거리에 은은하게 표현된 물체가 더 사실적이다. 디자이너들은 이와 같은 사실적 느낌을 그래픽으로 간결하게 표현하여 사실감을 줄일 수 있다.

사실감을 줄이는 방법은 온갖 사실적인 시각 정보로 가득 찬 실제 세계와는 반대로 요소들의 사용 빈도를 엄격히 제한하는 것이다. 이는 사용자가 재빨리 중요한 시각 정보에 집중할 수 있게 만든다. 예들 들어 세라믹 예술을 광고하는 책자에서 디자이너는 단순한 도자기 그릇 사진들이나 도자공이 작업하고 있는 장면의 사진들을 선택할 수 있을 것이다. 단순화된 접근법이 더 좋은 인상을 줄 수 있다.

군더 크레스 Gunther Kress와 테오반 리우웬 Theo van Leeuwen은 《이미지 읽기 Reading Image : The grammar of Visual Design》에서 자연스러운 이미지는 그것이 어떤 것이든 상관없이 디테일이 있다고 말했다. 바꿔 말하면 사실감이 생략된 이미지는 디테일이 부족하다는 것과 같다. 일반적으로 사실감을 줄인 디자인은 메시지 전달의 필수적인 요소에 중점을 두고 추상적 요소들을 선택해가는 과정이라 할 수 있다. 사용자가 적절한 이해와 기억 mental impression을 하는 데 필요한 시각 정보는 남아 있어야 하지만, 연관성이 별로 없는 정보는 제거됨으로써 더욱 정확한 정보를 얻게 된다. 결과적으로 사실감 있는 이미지는 간략화되는 과정을 거쳐 최종 디자인에서 최적화되어야 한다는 것이다.

사용자들은 과거의 사물에 대한 경험과 학습을 바탕으로 생략된 디테일을 쉽게 알아차릴 수 있으므로 디자이너들은 사용자가 특정 정보를 놓칠 수 있다는 우려를 하지 않아도 된다.[5] 이미지에 대한 경험을 통해 사용자들은 사물이 어떻게 묘사되는지에 대한 일반적인 상식을 가지고 있다. 익숙한 사물이 간략화된 것을 보면 일상에서 볼 수 있는 실재 사물처럼 쉽게 알아차릴 수 있다. 사물의 형태를 실루엣이나 선 드로잉으로 표현하는 것도 시각적 잡음을 줄이는 한 방법이다. 간략화된 이미지 사용이나 제한된 숫자의 요소들로 인해 사용자는 이미지를 지각하는 시간을 줄일 수 있으며 사물을 더 잘 이해할 수 있게 된다.

음악회 홍보를 위한 포스터 디자인. 단순한 형태, 색상의 집중과 통일로 포스터가 붙여진 어수선한 주변환경에서 잘 드러나 보이게 했다.

조나 뱅커, 뱅커웨셀, 스웨덴

Luger, GEC & DKBMotor presenterar

Folk Implosion
Support: Alaska! & Mia Doi Todd

07/5 Copenhagen - Loppen
08/5 Stockholm - Södra
Teatern/Kgb
09/5 Oslo - So What
10/5 Malmö - KB

Nytt album "The New Folk Implosion" ute nu!

순환기 시스템의 작동에 대한 내용을 애니메이션으로 설명한 디자인. 프레임별 이미지에 미니멀 스타일의 단순화된 표현이 효과적으로 적용되었다. 필수적인 디테일만 남기고 생략된 표현이 내용을 더 잘 이해할 수 있게 한다.

스테파니 메이어, D. B. 다우드,
테일러 마크, 사라 파레스,
사라 시스터슨,
엔리퀴 본 로흐르, 아만다 울프,
워싱턴 대학교 시각커뮤니케이션
연구소, 미국

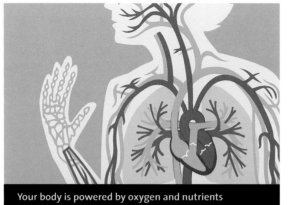

Your body is powered by oxygen and nutrients carried in your blood.

Oxygenated blood, shown as red, goes back to your heart to be pumped out to your body.

Your heart is really a muscle—a very powerful one.

Here's a more detailed look.

This blood passes through your heart to your lungs, where it picks up oxygen.

Oxygenated blood (red) enters from the lungs.

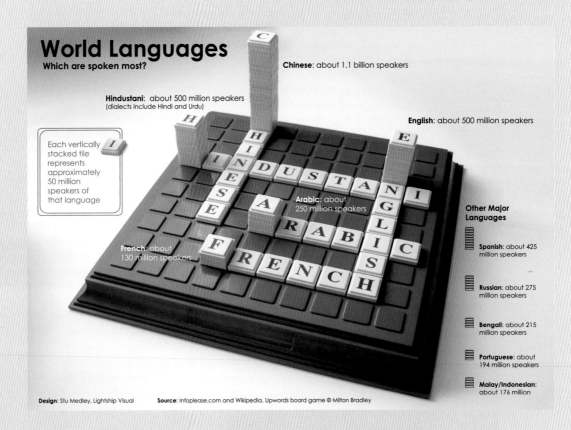

World Languages
Which are spoken most?

Chinese: about 1.1 billion speakers

Hindustani: about 500 million speakers
(dialects include Hindi and Urdu)

English: about 500 million speakers

Each vertically stacked tile represents approximately 50 million speakers of that language

Arabic: about 250 million speakers

Other Major Languages

Spanish: about 425 million speakers

French: about 130 million speakers

Russian: about 275 million speakers

Bengali: about 215 million speakers

Portuguese: about 194 million speakers

Malay/Indonesian: about 176 million

Design: Stu Medley, Lightship Visual **Source:** Infoplease.com and Wikipedia. Upwords board game © Milton Bradley

시각적 잡음

시각적 잡음이란 3차원 이미지에서 사실감을 잘 느끼게 해주는 여러 가지 부차적인 요소라고 할 수 있다. 실재 세계의 풍부한 사실감은 음영이나 질감 등을 통해 재현되며, 항상 청결하게 유지되는 것이 아니라 일상의 사용에 따른 더러움, 먼지, 스크래치 같은 시각적 잡음이 더해진다. 아마도 사람들은 이러한 현상을 주의 깊게 고려하지 않겠지만 그러한 특징의 부재는 가공된 공간에서 사실감을 지각하는 사용자에게 영향을 주게 된다.[6]

시각적 잡음이 이미지의 사실감을 주지만 사용자들에게 메시지 자체의 전달은 어렵게 할 수도 있다. 커뮤니케이션 과정에서 정보의 양이 많을수록 그것을 해석하는 것이 어려워진다. 두뇌는 어떤 것을 지각할 때 패턴으로 지각하도록 서로 연계되어 있기 때문에 사용자들은 디테일이나 과도한 질감 등에서 발견되는 의도되지 않은 패턴에 관심을 갖게 될 수 있다. 따라서 이미지에서 사실감을 줄이는 것은 시각적 잡음을 줄이는 것처럼 효과적인 방법이다. 이렇게 하기 위해 디자이너는 인위

적이고 명쾌한 방법으로 접근할 수 있다. 여기서 그래픽은 사실감이 줄어든 가상적이고 간략화된 형태의 모습을 보여주는 것으로, 선들은 가공되며 색상 부분은 분명하고 균일하며, 표면의 질감은 단순하게 보이는 것이다.

어떤 과정을 수행하거나 이해하는 데 도움을 주기 위해 활용하는 그래픽 이미지는 가능한 시각적 잡음을 없애야 한다. 이를 통해 그래픽 형태의 정보가 더 명확하게 전달될 수 있다. 간략화된 시각 정보는 장기기억 장치에 저장되고 실제 환경의 상황과 연결되도록 전환되는 것이다. 시각적 잡음은 과정을 복잡하게 하고 새로운 정보에 동화되는 것을 어렵게 한다.

2D나 3D 그래픽 이미지 모두 세밀하거나 패턴화된 배경, 깊이의 착시, 점차적인 색상의 변이, 대비가 강한 표면, 질감 등에 의해 시각적 잡음이 생길 수 있다. 이러한 시각적 잡음을 줄이기 위해서 배경의 간섭, 음영, 그림자 등을 단순하게 하며, 색상의 면을 통일하고 질감의 다양한 변화를 줄여야 한다.

《피겨Figures》 잡지가 제작한 세계 언어를 비교해 볼 수 있는 도구. 시각적 잡음이 거의 없는 환경을 만들었다. 디자이너는 보드게임 메타포와 통계적 데이터를 나타내기 위해 충분한 디테일을 표현했지만 그것은 사용자에게 부담을 주거나 정보에서 벗어날 정도로 과도하게 표현되지는 않았다.

스튜 메드레이, 라이트쉽 비주얼, 오스트레일리아

CHAMBER AND TRAY
Both pieces can also
be adapted to different
height and width.

CONTINUE

PLANCHA
Made of two pieces of black iron,
is the surface that is finally used
for cooking.

Ready in minutes, the Onil
stove can be assembled
in 45 minutes and ready
to use in another 15

CONTINUE

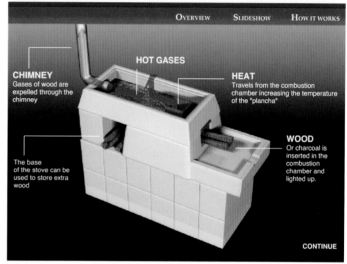

HOT GASES

CHIMNEY
Gases of wood are
expelled through the
chimney

HEAT
Travels from the combustion
chamber increasing the temperature
of the "plancha"

WOOD
Or charcoal is
inserted in the
combustion
chamber and
lighted up.

The base
of the stove can be
used to store extra
wood

CONTINUE

《휴스턴 크로니클》지의 인터랙티브
전시 프로젝트. 잡음 없는 3D 표현을
통해 간단한 기술을 적용해 큰 효과
를 얻은 스토브 디자인에 대해 설명
하고 있다. 콘트라스트가 별로 없는
텍스처와 어두운 배경으로 스토브와
나무가 타는 것을 단순하게 표현했
다. 명확한 지각과 이해를 간섭하지
않는 애니메이션으로 디자인되었다.

알베르토 쿠아드라,
휴스턴 크로니클, 미국

▶ 항공기의 기종별 수용인원과 크기 비교를 위한 디자인. 사용자들은 유사한 대상 간의 작은 차이를 지각하기가 쉽지 않다. 비행기의 세세한 부분을 생략하여 빨간색으로 표시된 크기 정보에만 집중할 수 있게 하였다.

엘리어트 버그만, 일본

▼ 보건 대상자들에게 내시경의 상태를 어떻게 확인할 수 있는지 보여주는 메디컬 카드의 일러스트레이션. 오른쪽 3개의 결함 있는 튜브의 문제점을 중요한 특징부분으로 강조하여 분명하게 표현하고 있으며 디테일 표현은 생략되었다.

아비아드 스탁, 그래픽 어드밴스, 미국

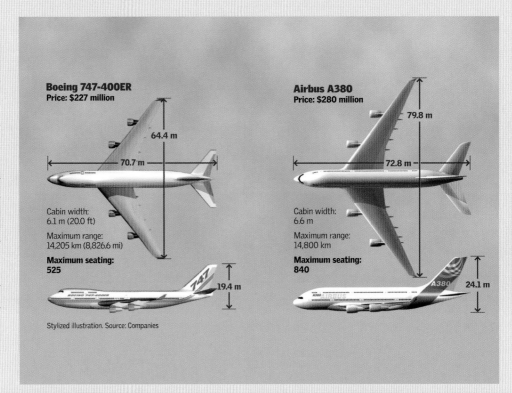

Boeing 747-400ER
Price: $227 million

64.4 m
70.7 m

Cabin width:
6.1 m (20.0 ft)

Maximum range:
14,205 km (8,826.6 mi)

Maximum seating:
525

19.4 m

Airbus A380
Price: $280 million

79.8 m
72.8 m

Cabin width:
6.6 m

Maximum range:
14,800 km

Maximum seating:
840

24.1 m

Stylized illustration. Source: Companies

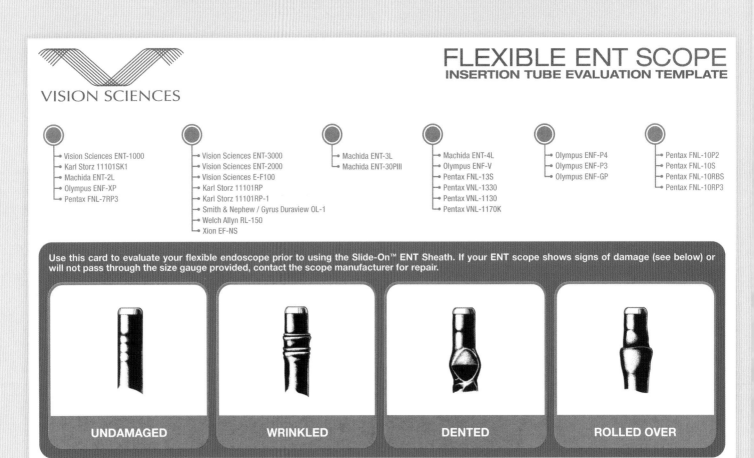

실루엣

대상이나 장면의 필수적인 부분만 남기고 생략하는 것을 실루엣이라고 하는데 이는 사실감을 최소화하는 효과적인 방법 중 하나이다. 일반적으로 실루엣은 어떤 형태를 외곽선으로 형상화하고 그 안쪽 면을 질감이나 디테일이 없는 한 가지 색으로 채우는 기법이다. 실루엣은 외곽선으로 특정 사물이나 사람의 형태를 나타내고 필수적인 형태 정보를 담고 있어 잘 인식된다.

실루엣은 그것이 실재 형태의 외곽선을 충실히 표현했을 때 쉽게 지각되고 이해될 수 있다. 형태의 깊이에 대한 측면이 없고 외곽적인 형태 정보만을 제공하지만, 인간의 지각 시스템은 그것이 무엇을 나타내는 것인지 이해하도록 만든다.

실루엣은 상황이나 모양, 동작 등을 다양한 방법으로 표현할 수 있다. 어떤 것은 실루엣으로 표현했을 때 그 분야의 대상을 상징할 수 있으며, 시각적으로도 그 대상과 동등하게 보이고 일반화된 것으로 보인다. 따라서 사람의 실루엣은 모든 사람을 상징하고, 산의 실루엣은 모든 산을 상징할 수도 있다.

실루엣은 감성을 표현하는 디자인에서 그 대상의 특성이 드러나지 않음으로써 익명성이나 고독한 느낌을 준다. 디테일이 없는 음영 세계를 재현하여 신비한 느낌을 즉각적으로 전달하기도 한다. 실루엣은 픽토그램처럼 상징이 될 수도 있다. 잘 디자인된 실루엣은 최소의 인지적 노력으로 사물을 이해할 수 있는 압축된 정보 표현과 같은 것이다.

그렇지만 실루엣은 패쇄적이고 사물의 미묘한 형태가 없기 때문에 인지하기 어려울 수도 있다. 이는 형태가 모호하거나 배경과 구분이 안 될 때 발생하기 때문에 이러한 지각적 어려움을 없애기 위해 실루엣의 형태는 쉽게 구별될 수 있어야 한다. 잘 정리된 경계와 색상 대비로 전경과 배경이 구분될 수 있어야 하며, 바탕이 실루엣 형태 안으로 들어오는 것을 배제해야 한다. 상대적으로 작은 형태가 배경보다 전경으로 지각되어지므로 전경 이미지의 크기를 줄이는 것도 고려해야 한다.

아코디언 형식의 포스터 디자인. 실루엣 표현으로 밝은 주제의 느낌을 전달하고 있어, 가족과 건강 생활의 표현이라는 것을 쉽게 알 수 있게 했다.

자넷 기암피에트로, 랑톤 체루비노 그룹, 미국

쿠바에서 열린 이코그라다 전시회 포스터. 실루엣 형태의 반복은 시각적 충격을 줄 수 있고, 각각의 실루엣에 잘 드러나는 디테일의 표현도 덧붙일 수 있다.

안토니오 메나, 안토니오 메나 디자인, 에콰도르

런던 재즈 페스티벌 포스터. 실루엣의 머리 형태에 악기와 같은 음악 이미지가 겹쳐 보이게 하여 페스티벌의 에너지를 표현했다. 실루엣의 형태가 배경과 전경으로 함께 작용하고 있다.

코그 디자인, 영국

과학 교재의 도입부 디자인. 눈에 들어오는 실루엣 형태로 과학 과목을 소개하는 디자인이다. 동식물에 대한 신비를 푸는 어린 학생들을 위한 책이라는 것을 암시하고 있다.

헤더 코코란, 콜린 코네아도, 제니퍼 살츠맨, 안나 도노반, 플럼 스튜디오 앤드 시각 커뮤니케이션 연구소, 미국

에이즈 고아들을 돕기 위한 캠페인 디자인. 실루엣의 보편적인 형태로 누구나 행동으로 옮길 수 있고 참여할 수 있다는 것을 보여주고 있다.

제이 스미스, 쥬스박스 디자인, 미국

"
In 1900, there were 1.5 billion people in the world. Now,
there are 6.5 billion. We live together, work together, travel together
and, as a result, the potential for spread of disease is high.
Global boundaries in the world of infectious disease
are functionally disappearing."

JOHN E. EDWARDS, JR., M.D., ADULT INFECTIOUS DISEASES

A New World

실루엣만으로 표현된 이 사진은 각
사람들의 자세한 묘사는 줄이고 필수
적인 형태와 자세만을 지각할 수 있
게 했다.

제인 리,
IE 디자인 & 커뮤니케이션즈, 미국

EQUIP VOLUNTEER CAREGIVERS FOR ORPHAN FAMILIES

World Vision trains volunteer caregivers to reach out to orphans and vulnerable
children in their communities.

Your gifts will support caregivers who help children to be healthy, have enough to
eat, attend school, and get the love and encouragement they need to thrive.

OFFER HIV-PREVENTION AND ABSTINENCE TRAINING FOR YOUTH

We work with local organizations and churches to provide counseling and training that help HIV-affected
children make wise choices for their futures. Your support will help train youth peer educators and form
community-based peer support groups. In Uganda, programs like these have helped to reduce the HIV
infection rate from 21 percent to 4 percent.

In addition, World Vision is training up community
leaders to take the lead in communicating the crucial
importance of HIV prevention and ensuring prevention
of mother-to-child transmission of HIV.

Jul. Aug. Sept. Oct. Nov. Dec.

WHAT DO I DO NEXT?

1. Complete the information on the envelope. Enclose your
first monthly gift of $20 or more by debit/credit card,
check or cash. Drop off the envelope with a World Vision
representative or at the World Vision table.

2. Ask for your special gift, our way of saying thank you
for using your debit/credit card. When you sign up for our
Automatic Giving Plan, you help save $12 a year in
processing and postage costs.

Resemblance Icon **Exemplar Icon**

Symbolic Icon **Arbitrary Icon**

아이콘의 형태

아이콘 형식은 예술이나 디자인에서 다양한 의미를 지니고 있다. 사물의 필수적인 특징이나 의도를 스타일화하고 매우 정제된 표현을 지닌 것이 아이콘 형태이다. 외곽선의 형태로만 의미를 전달하는 실루엣과 달리 아이콘은 모양, 선, 색상의 효과적인 활용으로 의미를 전달할 수 있다. 아이콘 형태가 상징을 나타낼 때 그것의 의미는 특정 문화와 관련 있어 학습되어야 하거나 추론되어야 하는 것도 있다. 아이콘은 인지이론가들이 컴퓨팅computing 표현 효과로 부르는데 그것은 정확한 이해를 위해 최소의 과정만을 필요로 하기 때문이다. 그래서 아이콘 형태는 즉각적으로 인지되고 이해되며 의미가 기억될 수 있는 것이다.

아이콘 이미지를 생각하면 우리는 버스 정류장을 가리키는 간략화된 기호처럼 친숙하고 단순한 이미지를 떠올릴 것이다. 이러한 아이콘의 종류는 매우 다양하지만 그 형태는 인간의 얼굴모양처럼 단순한 양식으로 디자인된다. 많은 아이콘이 실재의 모양과 흡사하게 닮지만 관련성 있는 의미를 갖는 것도 있고 상징적 가치를 담은 것도 있다. 예를 들어 어떤 지역에서는 동심원 형태의 아이콘이 무지개를 나타내지만, 다른 곳에서는 무선인터넷을 의미하기도 한다.

디자이너들은 HCI 분야 전문가인 본느 로저스Yvonne Rogers 교수의 《사용자 인터페이스 디자인을 위한 아이콘 분류체계》와 같은 책을 참고할 수 있다. 그녀의 체계에서 아이콘은 그것이 표현하는 콘셉트를 어떻게 묘사했느냐에 따라 구분된다.[7] 유사 아이콘resemblance icon은 공항에서의 항공티켓 카운터와 같이 실재 대상의 모습을 직접적으로 묘사하는 것이다. 나이프나 포크 등으로 레스토랑을 표시하는 것이 그 예이다. 상징 아이콘symbolic icon은 일반적으로 사물의 묘사보다 더 추상적 수준으로 개념을 전달하는 것이다. 와인 잔이 깨진 아이콘은 패키지의 내용물이 깨지기 쉬운 것을 의미하는 것으로 사용된다. 임의적 아이콘arbitrary icon은 사물이나 개념과는 관련성 별로 없이 그들의 의미가 사용자에게 학습되어야 하는 것인데, 출입금지 같은 아이콘이 이에 해당한다.

러셀 테이트Russell Tate가 디자인한 아이콘 분류 시스템.

러셀 테이트, 러셀 테이트 일러스트레이션, 오스트레일리아

호주의 한 레저 센터의 벽을 장식하고 있는 운동과 활동을 상징하는 다양한 형태의 아이콘 디자인.

시몬 핸콕, THERE, 오스트레일리아

아이콘의 형태는 즉각적으로 의미를 전달할 수 있기 때문에 다양한 곳에 사용될 수 있는데 사인 시스템, 지도, 다이어그램, 그래프, 인터페이스 등에 효과적이다. 아이콘은 참고 자료와 훈련을 돕는 도구에 유용하게 사용되기도 한다. 임의적 정보에 의미를 부여하고 내용의 구분과 분류를 도와줄 수 있으며, 수치 데이터를 표현하는 상징으로 사람 아이콘이 그림문자에서의 특정 가치와 동등하게 활용되기도 한다.

메시지가 즉각적으로 이해되기 위해 아이콘은 정확하고 단순하며 효과적인 방향을 갖고 있어야 한다. 디자이너는 사물이 가장 인지되기 쉬운 부분이 옆모습이라는 것을 알고 있을 것이다. 대상과 상응하는 연관성이 있게 디자인된 아이콘 상징이 학습이나 추론을 해야 하는 임의적인 것보다 더 효과적이다. 나이젤 홈즈는 그의 책《상징 기호의 디자인 Designing Pictorial Symbols》에서 아이콘 디자인에 대한 통찰력을 주고 있는데 "아이콘은 시각적으로 정확해야 한다. 문자적 요소, 비문자적 요소, 간략화된 드로잉, 시각적 메타포 등을 활용하여 개념의 핵심에 도달되도록 해야 한다. 기호는 어떤 주제에 개성을 부여하고 그것을 반복해 사용함으로써 상징을 표현한 대상과 동등하게 된다."라고 했다.

넬슨 만델라Nelson Mandela가 감옥에서 출소한 것을 기념하는 아이콘 디자인. 남아프리카공화국을 무지개의 나라라고 하는 것과 관련하여 그의 자유를 표현하기 위해 비구름이 무지개로 변형되는 것을 아이콘 형태로 표현했다.

애미 살로넨, 애미, 영국

유럽의 기차회사인 탈리스 열차 Thalys train의 스타일이 변형된 아이콘 디자인. 빠른 정보 전달을 위해 불필요한 요소를 생략하고 최소한의 정보 속성만을 표현했다.

진-매뉴얼 듀비비어, 진-매뉴얼 듀비비어 일러스트레이션, 벨기에

◀ 독일의 도시 이야기책을 위한 일러스트레이션. 아이콘이 다양한 형태로 표현될 수 있다는 것을 보여주고 있으며, 지루함과 오락, 착상, 도시의 식물 등을 표현하고 있다.

타마라 르바노바, 독일

▼ 사무직 노동자들에게 어떻게 좋은 이웃이 될 수 있는가에 대한 아이디어를 주는 참고 카드. 아이콘들은 사무실 에티켓 규정을 기억할 수 있게 도와주는 수단으로 작용하고 있다.

윙 찬, 윙 찬 디자인, 미국

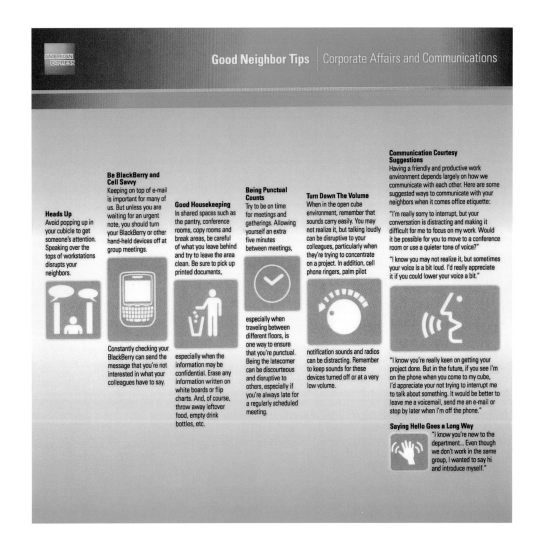

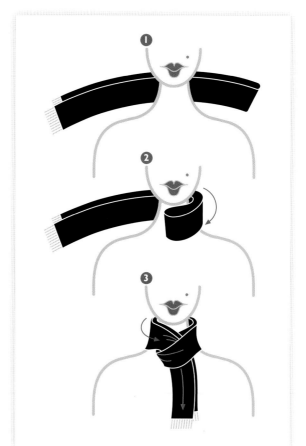

선의 형태

사물의 외곽 형태를 단순한 선으로 드로잉한 것은 사실감을 줄이고 정제된 시각 정보를 만드는 좋은 방법이다. 최소의 톤을 가진 음영으로 선 드로잉을 하는 것은 사물을 몇 개의 선으로 필수적인 특징만을 묘사하는 것이다. 시지각의 초기 과정에서 우리의 두뇌는 선만으로도 어떤 장면이나 이미지의 특징을 즉각적으로 구별해내는데 선의 시작과 끝, 방향, 굴곡 등을 통해서 알 수 있다. 이미지나 사물을 대략적으로 볼 때 대부분의 시각적 작용은 경계선 부분에서 일어난다고 한다. 그러므로 외곽선만 묘사해도 그 형태 정보를 전달하기에 충분하다. 실루엣과 마찬가지로 선의 모양은 사물을 인식하는 데 도움을 준다. 실제로는 사물의 외곽선이 그것을 묶는 것은 아니지만 선들의 모음으로 보기보다는 형태를 묘사하는 것으로 지각하기 때문이다.[8]

각각의 단위들을 전체로 지각하는 우리의 시지각적 경향은 선의 지각에 있어서도 마찬가지다. 폐쇄성의 원리로 알려진 게슈탈트 시지각 법칙에서는 단순한 형태로 전체를 만드는 감각의 입력을 조직화한다고 했다. 또한 시각 처리의 다음 단계에서 하나의 이미지가 우리의 기대와 경험에 일치하는 어떤 것으로 전환되는데, 예를 들어 사물의 조그만 깊이로부터 3차원의 이미지를 느끼게 하는 것이다. 선을 이용한 시각화는 단순하게 보이지만 많은 양의 정보를 전달할 수 있다.

의학적 지식이나 과학, 기술 등의 지식을 효과적으로 전달하는 설명적 그래픽 기법으로 선 드로잉은 매우 효과적이다. 이러한 선 드로잉은 일반적으로 필요한 모든 디테일을 제공하고 불필요한 것들을 생략하기 때문에 정보그래픽, 교육 지침서, 서류 등의 일러스트레이션으로 활용해도 효과적이다. 놀랍게도 우리는 사물을 구별할 때 사진에 있는 실재 이미지만큼 선 드로잉으로 된 것도 쉽게 구별할 수 있다. 그러므로 선 드로잉은 정보를 전달하고 그 정보가 기억하게 하는 데 사진보다 더 효과적일 수 있다.[9]

사실감을 줄이는 또 다른 방법으로 선 드로잉을 활용할 때는 디테일 확장이 아니라, 불필요한 정보를 걸러내고 사물의 필수적인 특징과 형태 정보를 담아내야 한다. 드로잉과 사물은 똑같지 않지만 선 드로잉이 만들어내는 시각적 표현만으로도 충분하다. 사용자는 디자인 된 몇 개의 선에 그들이 학습한 지식을 덧붙여 그것을 해석하기 때문이다.

◀ 유럽 스타일로 스카프를 메는 방법을 표현한 유쾌한 느낌의 정보 일러스트레이션. 간략하고 유려한 선의 강약과 절제된 색채 표현으로 텍스트 없이도 사용자에게 필요한 모든 정보를 전달하고 있다.

나이젤 홈즈, 미국

▶ 선의 표현을 중심으로 초기 온도계의 역사에 대한 정보를 표현하고 있으며, 갈릴레오의 온도계가 어떻게 작동되는지에 대한 설명도 제공하고 있다.

다이아나 리타브스키, 일리노이 예술대학, 미국

Evolution of the Thermometer

The Galileo Thermoscope 1592

A Galileo thermometer or thermoscope, which is named after the Italian physicist Galileo Galilei, is a thermometer made of a sealed glass cylinder containing a clear liquid and a series of objects who densities are designed to sink in sequence as liquid is warmed and decreases in density

The Galileo thermometer works due to the principle of buoyancy. Buoyancy determines whether objects float or sink in a liquid. The only factor that determines whether a large object will float or sink in a particular liquid relates the object's density to the density of the liquid in which it is placed. Small objects can float through the surface tension. Only if the object's mass is greater than the mass of liquid displaced, the object will sink. If the object's mass is less than the mass of liquid displaced, the object will float.

Galileo discovered that the density of a liquid is a function of its temperature. This is the key to how the Galileo thermometer works. As the temperature of water increases or decreases from 4oC, its density decreases.

In the Galileo thermometer, the glass bulbs are partly filled with a different coloured liquid. This liquid may contain alcohol, or it might be water with food coloring added in.

The bubbles are all hand-blown glass, they are not exactly the same size or the same shape.

Once the handblown bulbs have been sealed, their effective densities are adjusted by means of the metal tags hanging from beneath them.

Even though these bulbs expand and contract with changing temperatures, the effect on their density is negligible. The heating and cooling of the coloured liquid and air gap inside the bulbs won't greatly affect the bulbs' density in any way at all.

The clear liquid, which the bulbs are then submerged is an inert hydrocarbon, which was chosen because its density varies with temperature more than water.

When the temperature goes down, the fluid becomes denser, forcing the bulbs upward. When the temperature goes up, the fluid becomes less dense and rises, forcing the bulbs down one by one.

Fluid Temperature: 55 Fluid Temperature: 67

Reading the Thermoscope

If there are some bulbs at the top and some at the bottom, but one floating in the gap, then the one floating in the gap tells the temperature. If there is no bulb in the gap then you take the temperature of the bulb at the bottom of the gap, add it to the temperature at the bulb at the top of the gap, and divide the result by two. This will then give you an approximate measurement.

1000s — Abu Ali ibn Sin (Avicenna) develops an early air thermometer which can measure the level of water controlled by expansion and contraction of air.

1592 — Galileo Gabliei builds a thermometer, known as the thermoscope using the contraction of air to draw water up varying sized tubes.

1643 — Evangelista Torricelli invents the first mercury barometer.

1714 — Daniel Gabriel Fahrenheit invents the mercury-in-glass thermometer

1821 — Thomas Johann Seebeck invents the thermocouple

1864 — Henri-Louis Le Châtelier builds the first optical pyrometer

1900s — The electronic digital thermometer was developed to measure body temperature and was found to be safer than mercury filled since it is based on heat - sensitive liquid crystals rather than mercury.

80° 78° 76° 68° 64°

80° 78° 76°

NOTICE: Freak-dancing is not permitted at school-sponsored activities

Fig.1 Excellent

Fig.2 Acceptable

Fig.3 Prohibited

《시애틀 위클리Seattle Weekly》지에서 선 드로잉으로 학교 댄스에서 학생들에게 허용되는 것과 안 되는 것을 유머 있게 표현한 디자인. 일러스트레이션에서는 인체의 상부를 중심으로 표현했으나 신체의 움직임에 대한 우리의 사전 지식으로 나머지 부분의 동작에 대한 정보도 예측할 수 있다.

에릭 라르센, 에릭 라르센 아트웍, 미국

미국 마이애미 갤러리 워크Miami's Gallery Walk를 위한 밝고 유쾌한 표현의 저밀도 이미지의 포스터. 간결한 선의 표현은 시각 정보를 장기기억에 저장하도록 유도한다.

사라 카즈니, 카즈니 디자인, 미국

Repair wayward wiring in the developing brain

Swap good genes for bad

요소들의 생략

우리의 실재 환경은 시각적으로 아주 조밀하고 복잡하다. 디자인에서는 일상의 환경에서 보는 것들을 사실적 요소를 줄여 제한적으로 표현한다. 사용자에게 의도한 메시지가 이해되도록 필수 구성요소에 중점을 두기 위해 색, 형태, 타입, 선과 같은 이미지 요소를 제한하는 것이다.

우리는 어떤 이미지를 볼 때 신속하고 정확하게 제한된 개수의 요소들을 동시에 지각할 수 있다. 숫자를 세지 않고 요소의 개수를 곧바로 파악할 수 있는 능력을 '서비타이징subitizing'이라고 한다. 대략 동시에 4개 정도의 사물까지 자동적으로 인지할 수 있다고 한다.[10] 이것은 시각 작업기억에서 동시에 처리할 수 있는 개수와 유사하다. 시각 요소들의 개수를 줄임으로써 작업기억이 과부하 없이 정상적으로 처리될 수 있고, 저장되어야 할 정보도 최소화되는 것이다.

시각 요소의 개수를 제한하면 시각 효과가 높아질 수 있다. 모든 요소들은 의도적 역할이 있고 그것의 메시지는 분명해진다. 또한 디자이너는 어느 것이 우선시되어야 하고 어느 것이 나중에 와야 하는지 순서를 정하는 것이 수월해진다. 요소들의 양을 줄이기 위한 효과적인 방법은 요소들을 제거해 나가거나, 없어도 되는 것들을 먼저 결정하는 것이다. 이를 위해서는 추가적인 이미지를 없애고 텍스트는 줄이며, 배경을 깨끗하게 하고 필요한 요소들을 주어진 범위 내에서 잘 조직화해야 한다. 사용자들은 대상을 하나의 단위나 덩어리로 단순화해서 지각하기 때문이다. 그러므로 요소들을 제거한 다음에 다른 디자인 작업들이 진행되어야 한다.

어린이 병원의 전문성을 홍보하기 위한 책자. 어린이가 그림을 그릴 때 사물을 단순하게 표현하는 것과 같이 이 책자에서도 각 페이지에 디자인 요소들을 최소화하여 간략하게 표현했다.

에리카 그레그 호웨, 아미 레보우, 필로그라피카, 미국

"

Fetal programming may affect not only a person's appetite and activity, but also the formation of blood vessels, kidneys and fat cells—all of which determine the likelihood of disease. Understanding this process can ultimately help us prevent problems in later life."

MICHAEL ROSS, M.D., M.P.H., OBSTETRICS & GYNECOLOGY

◀ 의료 전문기관의 애뉴얼 리포트 디자인. 의학 이미지는 복잡성이 없고 간략화된 표현으로 기관의 의학적 특성을 효과적으로 전달하고 있다.

제인 리,
IE 디자인 & 커뮤니케이션즈, 미국

▶ 이스라엘의 시인 페스티발 포스터. 오래되고 헤진 책들을 쌓아올린 이미지를 가장 두드러진 요소로 활용하여 이미지의 개수를 제한하였다.

이라 긴즈버그, B.I.G 디자인, 이스라엘

בית הקונפדרציה
ע"ש קלמן סולטניק
המרכז למוסיקה אתנית ולשירה

שירה 2006

קריאה, מוסיקה, תיאטרון, שיחות, תערוכות

שלישיות

פסטיבל המשוררים הישראלי ה-9

מטולה, חג השבועות
31.5.06-3.6.06
רביעי עד שבת, די-זי סיוון

BIG design studio

미국과 구 소련 간의 달 탐험 경쟁의 역사를 다룬 정보 그래픽. 20세기 중반 이후부터 양국 간에 누가 먼저 달에 도착하느냐에 대해 경쟁했는데 이 디자인에서는 그것의 진행 내용을 시간 순서로 표현하고 있다.

래리 곰레이, 히스토리 쇼트, 댄 그린왈드, 화이트 리노, 미국

MAKE THE ABSTRACT CONCRETE

"인간 문명화의 진행은 쓰기를 시작으로 수학, 지도, 인쇄, 다이어그램, 그래픽 컴퓨터 인터페이스까지 시각적 표현의 발명에서 읽어낼 수 있다. "

스튜어트 카드, 《정보 시각화의 읽기》 중에서

시각적 표현은 우리의 사고력에도 도움을 준다. 우리는 길 안내를 위해 지도를 스케치하고, 복잡한 데이터를 이해하도록 다이어그램을 제작하고, 금융 데이터를 읽기 위해 그래프를 그린다. 시각적 사고는 인지의 통합적 측면이고, 추상적 내용의 시각화는 외부를 이해하고 그것과 소통하는 법을 알도록 도와준다. 분석적이고 추론적이며, 문제를 해결하는 우리의 능력을 위해 시각적 표현이 기여하는 바가 매우 높다. 도널드 노먼Donald Norman은 그의 저서 《우리를 스마트하게 만드는 것 Things That Make Us Smart》에서 "도움을 받지 않은 정신작용의 힘은 과대평가되어 있다. 외부 도움 없이 우리의 기억, 사고, 추리력은 모두 제한되어 있다."라고 했다.

우리는 시각적으로 표현되는 정보로부터 상당한 통찰력을 얻는다. 고대의 지도로부터 인터랙티브 미디어를 위한 시각화까지 데이터와 개념의 그래픽 표현은 사물을 보는 방법과 문제해결의 접근법을 새롭게 했다. 이는 초기 두 가지 정보 시각화의 역사적 사실에서도 알 수 있다. 1854년 영국의 존 스노우John Snow박사는 런던에서 콜레라 전염병이 무방비하게 퍼지자 그 원인을 찾기 위해 사망자가 나오는 곳을 런던 지도에 점으로 표시해 보았다. 이런 통계적 수치를 그래픽으로 표현해보니 그 근원지가 어디이고 원인이 무엇인지를 밝힐 수 있었다. 그는 런던의 한 지역에 있는 오염된 물 펌프 때문이라는 것을 알아냈고 그것을 제거하니 더 이상 콜레라가 전염되지 않았다. 얼마 후에는 영국의 간호사 플로렌스 나이팅게일이 크림 전쟁에서 전쟁 중 사망한 군인의 숫자를 그래픽으로 표현해 보았다. 그 결과 총상으로 사망한 군인보다 위생 상태 불결로 인해 질병으로 사망하는 군인이 더 많음을 밝혀냈다. 나이팅게일은 전장에서 군인의 사망 원인을 맨드라미 형태의 그래프로 시각화하였고 그것을 정부에 탄원하는데 사용함으로써 전장의 위생 상태에 대한 인식을 제고시켜 환경을 개선할 수 있었다. 이와 같이 정보의 시각적 표현은 새로운 형태의 지식을 창조해내는 것과 같다.

다이어그램, 차트, 그래프, 지도, 시각화, 그리고 연표 등은 추상적, 비상징적, 논리적, 임의적 그래픽 같은 여러 명칭으로 불리고 있다. 이 같은 이름과 형식에도 불구하고 추상적 생각이나 개념을 구체적으로 표현하는 것은 모두 같은 목적을 지니고 있다. 추상적 그래픽은 한때 통계전문가나 지도 제작자들의 영역이었지만, 디자이너나 일러스트레이터들은 종종 출판물, 과학이나 기술, 비즈니스 저널, 애뉴얼 리포트, 교재, 홍보물을 위해 추상적 그래픽을 자주 사용하고 있다.

태양광 발전 시스템의 실질적인 활용을 설명하기 위해 텍스트와 미니멀 아트를 활용해 디자인된 다이어그램. 모든 요소가 어떻게 특정 대상과 콘셉트를 표현하고 있는지 유의해서 보자.

스튜어트 메들리, 라이트쉽 비주얼, 오스트레일리아.

추상적 그래픽*의 작용

추상적 그래픽은 메시지의 신뢰성을 높이면서 커뮤니케이션을 향상시킨다. 어떤 대상을 사실적으로 재현하지 않은 그래픽은 객관성이 느껴지는데, 사진에서 사실의 객관적인 표현도 비슷한 것이다. 궁극적으로 추상적 그래픽은 어떤 사실이나 데이터, 개념, 시스템 등을 표현하는 것이다. 사람들은 그래픽이 정확하고 분명하게 표현되며 그것이 최종의 언어라고 기대한다. 그러나 사실 근본적으로 추상적 그래픽은 디자인 과정에서 많은 주관적 결정의 결과로 이루어진다. 디자이너는 정보를 디자인할 때 정보에 어떤 요소가 적절하고 무엇이 배제되어야 하는지를 결정해야 한다. 그 요소들이 상징, 아이콘, 일러스트레이션으로 재현되어야 하는지, 아니면 색채나 패턴이 커뮤니케이션을 향상시킬 수 있는지, 어떤 규칙이 적용되어야 하고 무시되어야 하는지를 결정해야 한다.

추상적 그래픽에서 각 그래픽 요소는 나타내는 의미와 일대일로 맞아야 한다. 각 요소들은 하나의 분명하고 독점적인 의미만을 지닌다.[1] 예를 들어 지도에서 볼 수 있는 피크닉 테이블 아이콘은 분명한 의미를 가지고 있는데 피크닉을 할 수 있는 지역이란 의미를 나타낸다. 지도에 익숙한 사람은 누구나 이 상징 형태가 다른 의미를 갖는 경우는 없다는 것을 알고 있을 것이다. 선 그래프에서 각각의 점들은 하나의 가치를 가지며, 다이어그램에서 각 구성요소들은 어떤 목적이나 개념을 나타내는 것과 같다. 이것은 회화나 사진에서 어떤 시각적 표현 요소가 그것을 감상하는 사람의 주관적인 해석에 의해 많은 의미를 가질 수 있는 것과는 다른 문제이다.

추상 그래픽은 요소들 간의 관계를 드러나게 한다. 다이어그램이나 차트는 시스템과 시스템이나 구성 요소들 간의 관계를 보여준다. 그래프는 수치의 양적인 관계를 보여주고, 시각화는 복잡한 데이터의 관계의 패턴을 보여주고, 지도는 지리적 위치 간의 공간 관계를 보여주고, 연대표는 시간의 단위에 따른 사건 정보들의 관계를 표현한다. 두 개 혹은 그 이상을 표현하는 하이브리드 그래픽 hybrid graphic 은 NASA의 정보 그래픽의 예(132쪽)와 같이 연대표와 그래프가 다양한 수준의 관계로 결합된 형식도 볼 수 있다.

추상적 그래픽은 어려운 내용에 대한 이해와 분석, 문제해결 방법 제시 등을 위해 구체적으로 보이는 것을 제공하기 때문에 비즈니스, 출판, 과학, 기술 분야에서도 널리 활용되고 있다. 그것은 말로는 표현하기 어려운 무형의 콘셉트를 표현하는 데 효과적이다. 또한 내비게이션을 위해 우리가 사용하는 지도나 일기예보, 정보 지도의 추상적 그래픽은 매우 실용적이다. 정보 시각화에 많이 사용되는 추상적 그래픽은 미적으로 보이는 것과 관련된 강력한 심미적 속성도 가지고 있다. 그것들은 역시 예술적 표현이나 정치 사회적 발언을 위한 수단으로도 활용되기도 한다.

▶ 가슴 확대를 풍자한 자극적인 그래픽 표현. 통계 수치 정보와 창조적 이미지가 결합되어 사회적 문제를 제기하고 있다. 가슴의 형태는 32,000개의 바비 인형으로 배열되어 있는데 그 수치는 2006년 미국에서 한 달 동안 시행된 가슴 성형 수술의 횟수와 같다.

크리스 조르단, 미국

* 추상적 그래픽의 의미는 주로 가하학적 도형(점, 선, 면, 입체, 색채 등)을 이용하여 어떤 의미가 들어나는 형태를 요약적으로 구성하는 것이다. 어떤 대상을 구체적이고 사실적으로 표현하는 것과 대비되는 개념으로 미술에서 추상주의와 같이 사실적 표현이 아닌 화면 내에서 조형의 구성적 특징만으로 예술성을 표현하려는 경향과 그 맥락이 통한다고 볼 수 있다.

다양한 추상적 그래픽을 이용하여
석탄을 연료로 사용함으로써 나타나
는 오염 효과에 대해 설명하고 있다.
심각한 대기오염을 구체적으로 보여
주는 사진 이미지를 배경으로 다양
한 오염 정보를 추상적 그래픽으로
표현하여 정보가 즉각적으로 전달되
도록 도와준다.

신 더글러스, 워싱턴 대학교, 미국

Conquering jet lag with melatonin

Melatonin has been shown in studies to correct the out-of-sync effects of jet lag with dosages of 5 to 10 mg, taken 30 to 90 minutes before bedtime on the day of arrival and for as many nights as symptoms exist. These examples display how jet lag differs on various flights. The red dot on the left globe is your body clock, which remains set to home time. The red dot on the right is your body, which has moved to a new time zone and is now out of sync. The degree of jet lag depends on the minimum number of time zones separating the dots. That is why, regardless of your route from New York to Sydney (east through 15 time zones or west through 9), you will be 9 hours out of sync when you arrive.

A NEW YORK–LOS ANGELES

BODY CLOCK TIME | LOCAL TIME

NEW YORK 2:39 P.M. | LOS ANGELES 11:39 A.M.

B NEW YORK–LONDON
- 🕐 Time zones: 5 ✛ Direction: E
- ✈ Nonstop flight: 7 hours
- 💊 Melatonin reduces jet lag to: 2–3 days

Sound sleepers can fly overnight and minimize jet lag by staying awake the whole first day in London. But the morning flight (depart 9:30 A.M., arrive 9:10 P.M.) delivers you neatly at bed-time. (Although the Concorde is three hours faster, there is no less jet lag, because you still cross five time zones.)

NEW YORK 4:10 P.M. | LONDON 9:10 P.M.

C NEW YORK–SYDNEY
- 🕐 Time zones: 9 ✛ Direction: W
- ✈ Direct flight: 21 hours
- 💊 Melatonin reduces jet lag to: 5–7 days

A morning flight departs New York at 9 A.M.; stops in L.A. six hours later, at about noon; and arrives in Sydney 15.5 hours later, at 8:35 P.M. the next day. A night flight leaves New York at 6 P.M. and arrives in Sydney at 6:04 A.M. two days later.

NEW YORK 5:35 A.M. | SYDNEY 8:35 P.M.

D NEW YORK–DELHI

NEW YORK 12:45 A.M. | DELHI 11:15 A.M.

E NEW YORK–LIMA
- 🕐 Time zones: 0 ✛ Direction: S
- ✈ Nonstop flight: 10½ hours
- No jet lag

There's no jet lag. But think about when you want to fly. If you can spend a day in transit, a 7:20 A.M. departure gets you to Lima at 7:20 P.M.—just in time for dinner and bed. Or you can catch some sleep on the night flight, which departs JFK at 5 P.M. and arrives in Lima at 3 A.M.

NEW YORK 7:20 P.M. | LIMA 7:20 P.M.

Jet lag: The arithmetic of travel

Each number represents one (simplified) time zone and one day of jet lag. Imagine yourself in New York at noon, your body in sync with eastern standard time. If you fly to London, five time zones east, your body clock remains set to EST for the first day, and it will slowly catch up—at a rate of about one time zone per day—until your body is in sync with Greenwich Mean Time, about five days after you arrive. Most volunteers who used melatonin after long-haul flights reduced that period of adjustment to three days, or even two. The flights shown here and on the facing page demonstrate the differences encountered in flying east vs. west, flying across latitude vs. longitude, taking short flights vs. long flights, and crossing few time zones vs. many.

◀ NASA의 연간 예산에 관한 정보 그래픽. 많은 양의 데이터가 어떻게 한 장의 그래픽으로 압축되어 표현되는지를 보여주고 있다. NASA의 예산은 연대표에 대입되어 선 그래프로 표현되었고, 관련 이미지가 그래프의 각 지점에 연결되어 참고할 수 있게 하였다. 상단의 연대 정보에서는 각 시대별 기간을 보여주고 있다.

존 그림웨이드, 리아나 자모라,
콩데 나스트 출판사, 미국

▲ 추상적 그래픽은 정보를 보는 새로운 방법을 제공한다. 이 정보 그래픽은 다양한 곳으로 여행을 할 때 비행기 시차가 우리 신체에 미치는 영향에 대한 정보를 시각화한 것이다.

존 그림웨이드,
콩데 나스트 출판사, 미국

인지의 속성

공간은 의미를 전달한다. 추상적 그래픽은 인지 과정에 효과적으로 작용하기 때문에 정보 전달에서 언어적 설명보다 더 우위에 있다고 할 수 있다. 그래픽은 특별히 산술적 계산이나 긴 설명을 읽는 것과 비교해 쉽고 빠르게 처리될 수 있다. 추상적 그래픽의 실재적인 가치는 그래픽 구성 요소들 간의 의미로부터 오는 공간적 관계에서 찾을 수 있다. 우리가 공간의 관계로부터 의미를 쉽게 찾게 되는 것은 현실 공간에 대한 우리의 익숙함과 경험으로 인한 것이다.

지도에서 요소들 간의 공간 관계는 그들의 지리적 위치와 유사하다. 만약 우리가 북쪽 방향을 향하고 어떤 도시의 지도를 볼 때 그 지도의 왼쪽에 어떤 빌딩이 나와 있다면, 지도와 실제 공간 사이의 유사한 관계 때문에 실제로 우리의 왼쪽 편에 빌딩이 있을 것이다. 다이어그램, 차트, 그래프 등에서 공간의 관계는 메타포의 이미지로 표현된다. 요소들을 계층적 차트로 보여줄 때 공간의 메타포는 특정 요소가 가장 우선적인 위치(보통 윗부분이나 왼쪽)에 있는 것이 가장 중요하고 힘이 있다고 이해하게 만드는 것과 같다. 선 그래프의 경우 페이지나 스크린에서 위로 향하는 경향을 가지고 있을 때 그것의 가치가 증가한다는 것을 이해시키기 위해 공간 메타포를 활용하는 것도 마찬가지이다.

요소 간의 순서, 연속성, 그리고 거리 같은 요인은 의미를 전달한다. 연대표의 선에 두 개의 상황이 큰 차이로 떨어져 있을 때 그것들의 시간적 간격도 멀리 떨어진 것이라고 해석한다. 이러한 해석은 현실세계의 경험과 "인지적인 자연스러움Cognitively natural"으로부터 비롯한 것으로 생각된다.[2] 추상적 그래픽에 사용된 공간의 메타포는 쉽게 해석되어 같은 정보를 텍스트로 읽을 때보다 더 빨리 이해되기 때문이다. 시각적 설명을 사용해 의미를 전달하면 매우 적은 인지적 작용만으로도 이해가 가능하다는 것이다.

인지의 부담을 줄여야 한다. 작업기억의 제한된 처리 능력 때문에 많은 종류의 정보를 통합하려고 시도할 경우 한계에 도달하고 만다. 추상적 그래픽은 종종 관계를 분명하게 표현하기 때문에 이와 같은 문제를 완화해 준다. 하나의 선이 다이어그램에서 관계된 요소들을 연결하고, 연관된 것의 막대그래프에서 근접하게 배치되며, 길은 지도에 있는 도시들을 연결해 준다. 이렇듯 관계에 대한 분명한 표현은 마치 우리가 책을 읽을 때처럼 사용자에게 정보를 연속적으로 처리하는 것이 아니라 동시적으로 처리하는 것을 도와준다.

사용자는 초기 시각 단계에서 의미의 감각을 얻기 위해 다이어그램의 패턴을 신속하게 이해하려고 한다. 제품의 이동 경로 확인과 수령을 위한 데이터베이스 시스템은 계층적인 형태로 배열되어 이해하기 쉽다.

— 프란치스카 에어들레, 밀히 디자인, 독일

RIVER BLINDNESS

Onchocerciasis, also known as river blindness, is a parasitic disease caused by tiny worms or "microfilariae" and transmitted by flies. The disease affects an estimated 18 million people worldwide.

THE DISEASE CYCLE

❷ Infection
The larvae enter the host's skin tissue, where they migrate and form nodules, and slowly mature into adult worms

❸ Proliferation
New worms form new nodules or find existing nodules and cluster together. Smaller male worms migrate between nodules to mate.

❹ Reproduction
After mating, eggs form inside the female worm and develop into microfilariae. A female may produce 1,000 microfilariae per day.

❺ Transport
When the infected host is bitten by another fly, microfilariae are transferred from the host to the fly.

Sources: World Health Organization, Centers for Disease Control.

❶ Parasitized
The insect takes a blood meal from a human. A pool of blood is pumped up into the fly, saliva passes into the pool, and infective *Onchocerca* larvae pass from the fly into the host's skin.

World distribution

Countries where onchocerciasis is present

DISEASE SYMPTOMS

Eye lesions
If microfilariae migrate to the eye, they can cause severe lesions and in some cases blindness.

Skin lesions
Many thousands of microfilariae migrate in the upper layers of the skin. When the microfilariae die, they cause skin rashes, lesions, intense itching and skin depigmentation.

ALBERTO CUADRA : CHRONICLE

둥근 배열 형식의 다이어그램을 처음 볼 때 사용자는 순환을 나타내는 화살표와 연결된 일러스트레이션을 통해 정보 그래픽의 요점을 얻는다. 동반된 텍스트 설명은 놓친 정보 부분을 보완해 주는 역할을 한다.

알베르토 쿠아드라, 휴스턴 크로니클,
미국

검색의 효율성 높이기 ㅣ 우리가 어떤 정보를 찾고자 할 때 추상적 그래픽은 종종 텍스트로 읽는 것에 비해 검색 과정의 효율성을 높일 수 있다. 텍스트를 통한 검색은 보통 처음부터 시작하여 머리말과 단락의 순서로 훑어 읽고, 중요한 정보가 어디에 있는지를 기억하려 하며, 다음으로 각각의 다양한 위치로 찾아가게 된다. 반대로 추상적 그래픽에서는 정보가 이미 조직화되어 시각적으로 연결되어 있다. 다이어그램에서 중요한 정보의 첫 부분을 찾을 때 그것과 연관된 정보는 보통 인접된 영역에 있는데 이는 정보를 얻는 데 들이는 시간과 노력을 줄일 수 있다.[3]

원리의 적용

사실적 이미지와는 다른 그래픽의 주된 목적은 사용자가 보고, 생각하고, 이해할 수 있는 능력을 확대하는 시각적 대상을 만들어 내는 것이다. 이를 위해 디자이너는 사용자에게 어떤 형식의 멘탈 구조가 형성되는 것이 가장 효과적인지를 고려해야 한다. 예를 들어 사건의 연속이 어떻게 절정으로 진행되는지 이해하도록 도와주는 것이 목적이라면 연대표 형식이 가장 효과적인 방법이다. 또한 사용자가 인터넷 사용 패턴을 이해시키는 것이면 사용자 집단이 어떤 웹페이지로 몰리는지에 대한 정보 시각화가 정확한 스키마를 형성하는 데 도움이 될 것이다.

추상적 그래픽이 복잡한 경우 디자이너는 초기 시각에서 발생하는 자동 처리 과정을 위해 잘 조직화하여 디자인해야 한다. 이는 작업기억의 부담을 줄이면서 시지각에 더 많은 인지 작용을 하게 한다. 1장의 《지각의 조직화》에서 논의되었던 내용을 바탕으로 그래픽은 다양한 방법을 이용해 시각적 지각을 향상시킬 수 있다. 유사한 요소들은 비슷한 색채와 모양이고 사용자는 그들을 불필요하게 구별하지 않아도 된다는 것을 분명히 해야 한다. 예를 들어 사용자는 비슷한 색채로 된 막대의 길이를 서로 비교할 때 더 쉽고 빠르게 이해한다고 한다. 적절하고 유사한 것끼리 묶어서 근접성이나 패쇄적 선을 사용하여 그룹이 형성될 때 사용자는 요소들을 하나의 단위로 묶어서 보게 된다. 대상의 크기는 선주의적 시각이 작용하는 동안 즉각적으로 인지되기 때문에 이 같은 특성을 이용하여 정보의 의미를 전달하는 데 사용된다. 만약 어떤 요소의 가치 크기가 절반 밖에 안 된다면 그 형태의 크기도 절반으로 줄여야 한다. 이러한 방법은 사용자가 초기 시각 과정 동안 정보를 자동적으로 이해하는 능력을 향상시킬 수 있다.

추상적 그래픽에서 각 형태 요소들은 그 나름의 기호와 시각적 코드를 가지고 있다. 코드는 경험이나 교육을 통해 학습된다. 예를 들어 우리는 어떤 지형도에서 선들이 고도를 나타내는데 사용된다는 것을 알고 있고, 선 그래프에서는 두 개의 변수를 비교한다는 것도 알고 있다. 디자이너는 사용자가 받아들이는 관습에 따라 특별한 기호의 시스템으로 이해할 수 있게 해야 한다. 사용자는 콘텍스트로부터 많은 부분을 추론하게 된다. 새롭고 놀라움을 주는 것이 목표가 아니라면 기호로부터 기대되는 것들과 일관성을 유지해야 한다.

명쾌함은 추상적 그래픽의 중요한 속성인데 가독성, 유용성, 심미성 그리고 전반적인 이해력에 영향을 준다. 텍스처나 색채의 변화와 같은 시각적 차이는 실질적인 의미를 전달하는 것이므로 불필요한 시각적 차이는 없는 것이 좋다. 만약 다이어그램에 어떤 화살표가 다른 것보다 크다면 그것은 의도하지 않았어도 그 가치나 비중이 더 크다는 것으로 해석될 수 있다. 또한 일러스트레이션이나 아이콘, 심벌 등이 쉽게 구별되고 인식되도록 모호하지 않아야 한다.

타이틀, 범례, 주석, 레이블, 강조 표시는 추상적 그래픽에 필수적인 정보를 더하는 것으로 그것들의 의미가 분명하고 견고하게 보여야 한다. 텍스트는 종종 정보를 중복되게 하는데 이는 정보를 전달하기 위해 또 다른 채널을 만드는 것과 같다. 추상적 그래픽에서 텍스트는 가독성이 높으며 단순하고 일관성이 있어야 한다.

수업 프로젝트로 제작한 알츠하이머
병의 통계 정보. 정보를 전달하기 위
해 색채를 효과적으로 적용했고 추상
적 그래픽의 사례도 볼 수 있다.

크리스티나 코헨, 워싱턴 대학교, 미국

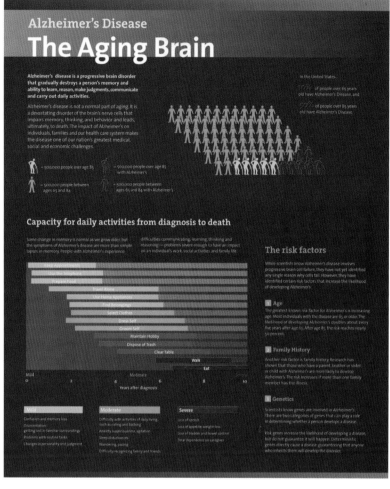

《스트립, 툰즈, 블루시스》라는 코믹
한 내용이 담긴 책 디자인. 특이하게
표현된 연대표 디자인은 멀티 페이지
의 일부분이며, 코믹과 그래픽 아트
의 연대기를 보여주고 있다.

헤더 코코란, 다이아나 스쿠버트,
플럼 스튜디오, 미국

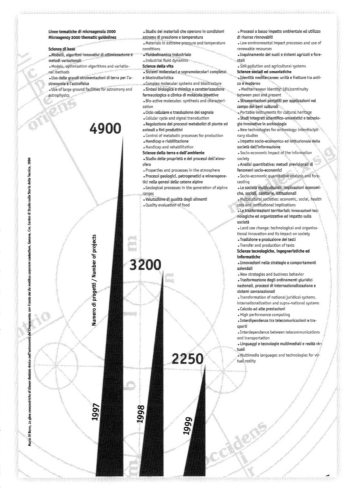

색채는 의미를 전달하는 중요한 요소 중 하나이다. 우리는 색채가 지도에서 도로의 여러 형태를 나타내는 데 사용되는 것을 볼 수 있다. 색채 코딩color coding은 요소들이 서로 관련성이 있다는 것을 나타낼 수 있는데, 재정 수입이나 정치적 제휴 등과 같은 통계 지도에서는 각기 다른 형식의 데이터를 색채로 구분한다. 정보 요소나 데이터를 색채 코딩하면 정보를 쉽게 찾을 수 있는데, 관련된 정보와 더불어 색채가 장기기억 속에 저장되기 때문이다.

최종 디자인에서는 추상적 그래픽을 아이콘이나 일러스트레이션, 기하학적 형태로 표현할 것인지, 아니면 텍스트로 할 것인지를 고려해야 한다. 표현 방식은 그래픽의 의미에 중요한 영향을 주기 때문이다. 예를 들어 전화의 음성이 인터넷 프로토콜에 어떻게 작용하는지를 설명하기 위해 두 대의 전화기 사이에 신호전달을 표현하는 다이어그램을 활용했다고 하자. 이때는 단순히 박스나 선을 이용하여 시스템 표현 이상으로 개념을 분명히 이해할 수 있게 설명해야 한다. 정보의 특성을 어떻게 표현해야 할지 선택하는 것은 그 의미뿐만 아니라 그래픽의 톤과 스타일에도 영향을 주기 때문이다.

디자이너가 지도나 그래프 등을 제작하면 통계 전문가나 지도 제작자보다 좀더 자연스럽고 새로운 심미적인 표현을 할 수 있다. 디자이너는 감성적이고 예술적인 차원에서 정보를 전달하려고 추상적 그래픽과 콘텍스트를 활용하기 때문이다. 디자이너는 텍스처가 있는 배경, 사진이나 그림 이미지, 색다른 형태나 패턴 등을 통해 정보뿐만 아니라 그 이상의 것을 전달한다. 말로 표현할 수 없는 느낌이나 인상 등이 드러나게 하는 것이다.

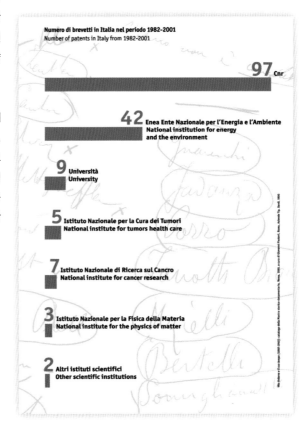

이탈리아의 국립연구센터를 위한 정보 그래픽. 디자이너는 그래프의 배경에 다이어그램이나 필기의 이미지를 텍스처 느낌으로 표현했다.

로렌조 데 토마시, 이탈리아

▼ 추상적 그래픽의 레이아웃을 통해 정보 간 관계성을 표현한 모바일 커뮤니케이션 시스템의 다이어그램. 심벌, 선, 연결점 같은 그래픽 요소를 이용해 시스템의 구성을 나타내는 다이어그램으로 기술을 표현한 그래픽에서 사용자가 기대하는 정확성을 보여주고 있다.

아비아드 스탁, 그래픽 어드밴스, 미국

▶《맥월드》잡지에 실린 전화 인터넷의 프로토콜 작동에 대한 다이어그램. 이처럼 시스템을 다이어그램화한 일러스트레이션은 사용자가 시스템을 이해하는 데 도움을 준다.

콜린 헤이에스,
콜린 헤이에스 일러스트레이터, 미국

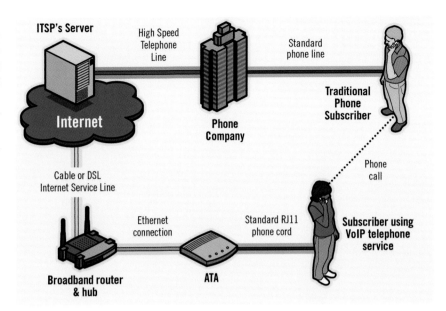

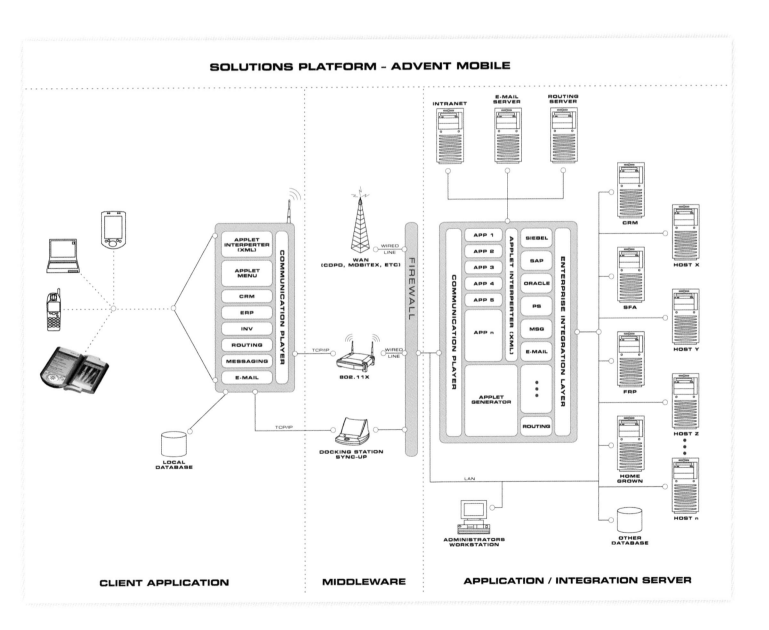

통합적 관점

다이어그램을 제작하고 사용하며 이론화한 사람들 사이에서도 일반적인 다이어그램의 정의는 없다. 여기서는 통계적 데이터를 다루기보다는 어떤 시스템을 표현하는 시각적 설명의 다이어그램을 다룬다. 다이어그램은 일반적으로 시스템의 요소와 그것들의 관계를 구성하여 보여주는 것이다. 일러스트레이션부터 자유로운 형태, 아이콘, 심벌까지 다이어그램의 요소로 다양하게 활용되고 있다.

다이어그램이 의미를 전달하기 위해 공간을 구조화하지만 그것이 표현하는 내용은 공간적일 필요가 없다. 다이어그램은 어떠한 구조, 과정, 변형, 순환이나 시스템의 기능 등을 표현하고 이해하는 데 도움을 주기 때문이다. 이 같은 측면은 요소들을 연결하는 형태, 화살표, 선들이 독특하게 배치되면서 표현된다. 다른 추상적 그래픽과 더불어 다이어그램의 모든 요소들은 그것과 관련된 정보 대상과 직접적인 연관이 있다. 잠재적으로 요소들 간의 제한 없는 조합은 다양한 형식의 다이어그램으로 표현된다. 프로세스가 전개되는 것을 설명하는 순환적 다이어그램, 조직이나 구조를 설명하는 위계적 다이어그램, 큰 카테고리를 세부적으로 나누어 설명하는 트리 구조 다이어그램, 과정을 설명하는 플로우 다이어그램 등으로 구분할 수 있다.

다이어그램에서 화살표는 중요한 내용을 가리키고, 연결 수단으로 사용될 때는 요소들의 관계를 보여준다. 화살표는 어떤 상황이나 과정의 흐름을 따라 사용자를 안내하고 찾아가야 할 경로를 보여준다. 또한 시간에 따라 변화되는 것이나 움직임, 시스템에서 일어나는 작용 등을 묘사하는 데 효과적이다. 화살표의 색채, 모양, 크기 같은 표현 요소를 조정하는 기술이 필요하다. 화살표의 표현은 움직임을 보여주기 위해 지그재그하거나, 휘거나 꼬이는 것, 확대 하는 것, 강조되거나 대비되는 것 등으로 이를 통해 그 가치나 비중을 나타낼 수 있기 때문이다. 화살표 머리가 두 개로 나뉘어 상호간의 관계성이나 순환을 표현하기도 한다. 화살표는

다이어그램의 의미도 변화시킬 수 있다. 화살표의 의미 전달 연구를 위해 화살표가 있는 기계장치에 관한 다이어그램과 화살표가 없는 기계장치에 관한 다이어그램을 학생들에게 보여주는 실험을 했다. 실험에 참가한 학생들은 화살표가 없는 다이어그램은 기계장치의 구조만을 설명하는 것으로 여겼고, 화살표가 포함된 것에서는 기계장치의 기능과 인과관계까지를 볼 수 있었다고 한다. 그만큼 화살표의 역할이 크다는 것을 알 수 있다.[4]

사용자는 다이어그램에서 각 요소의 패턴을 발견하고 인식할 때 정보의 의미를 이해하게 된다. 패턴은 다이어그램의 조직적인 구조에 의해 만들어진다. 연구에서는 이러한 조직적 구조를 통해 사용자가 정보를 심리적으로 재현하고 코드화할 때 어떻게 영향을 주는지를 보여준다.[5] 그래서 순환적 구조의 다이어그램을 볼 때 사람들은 순환적 형태로 다이어그램의 정보를 해석하여 내부적인 재현을 만들어낸다고 한다. 디자이너는 정보가 전달되고 잘 저장될 수 있도록 인지적 처리 과정을 이해하여 가장 효과적인 구조를 사용해야 한다.

사용자가 다이어그램을 볼 때 처음의 글로벌global 단계에서는 그것의 전체적인 패턴을 본다. 이어서 로컬local 단계에서는 디테일한 부분에 관심을 갖는다. 진입 단계는 사용자가 정보를 찾기 시작하는 곳이기 때문에 중요한 부분이다.[6] 대부분의 경우 다이어그램에서 글로벌 단계를 우선시한다. 초기의 의미는 통합적 관점으로부터 얻어지기 때문이다. 그러므로 사용자가 글로벌 단계로 들어가는 것을 도와주기 위해 요소들의 전체적인 패턴을 쉽게 알아볼 수 있도록 충분히 강조되어야 한다. 만약 특정 요소가 너무 압도적이면 사용자는 단지 그 요소와 작은 부분에만 관심을 둘 것이다.

▶ 상업용 소프트웨어를 설명하는 이 정보 그래픽은 두 가지 이야기를 가지고 있다. 윗부분에는 화살표를 이용하여 소비자의 행동 순서를 시각화한 것이다. 아랫부분은 소프트웨어가 어떻게 작동하고 동기화되는지에 대한 내용을 공간적 구성의 다이어그램으로 설명하고 있다.

드류 크로우레이, 엑스플레인, 미국

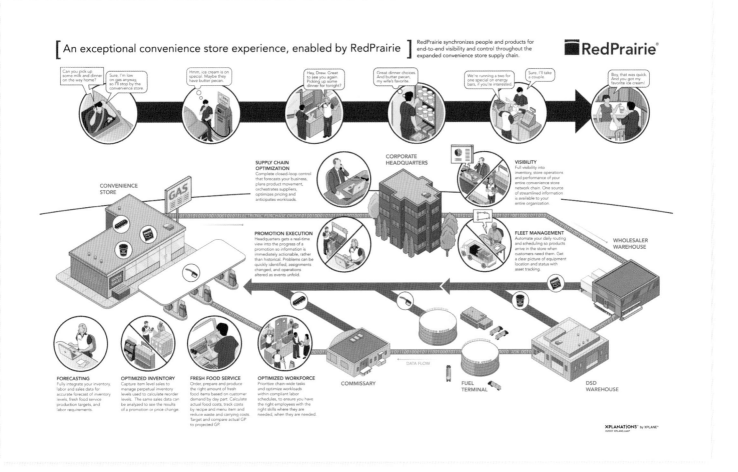

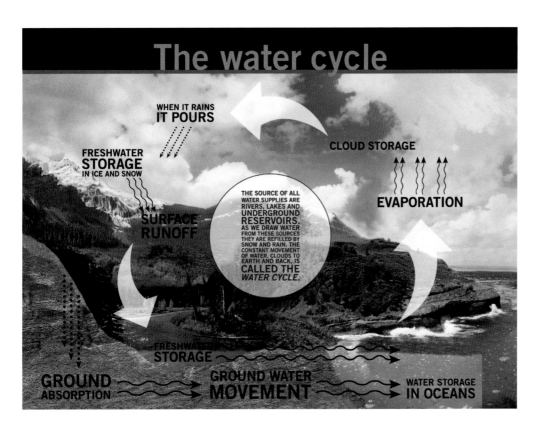

◀ 미국의 치노 해안 습지공원의 물 순환 시스템을 보여주는 다이어그램. 여러 종류의 정보를 전달하기 위해 세 가지 형태의 화살표를 사용하고 있다. 커다랗고 하얀 화살표는 물의 순환 경로를, 점선 화살표는 물을, 구부러진 모양의 화살표는 움직임을 표현한 것이다.

클라우딘 재니첸, 리차드 터너, 재니첸 스튜디오, 미국

▶ 이메일 시스템의 전체적인 구조를 보여주는 다이어그램. 이메일 전송 시스템을 명확한 도면을 통해 회로도처럼 표현하였다.

매듀 럭위츠, 그라프포트, 미국

▼ 두 개의 큰 줄기로 상업적 이미지의 진화를 표현한 트리 다이어그램. 일러스트레이션과 카툰으로 구분하고 각 부분에 색채를 적용하여 내용을 쉽고 명확하게 이해하도록 디자인했다.

D. B. 도우드, 마이크 코스텔로에, 사라 파레스, 스코트 게리케, 워싱턴 대학교 시각커뮤니케이션 리서치스튜디오, 미국

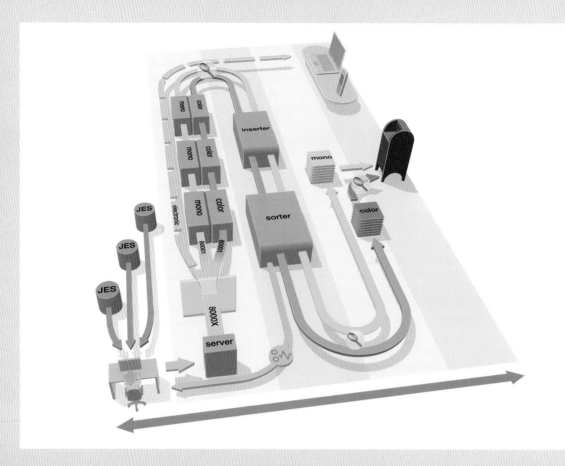

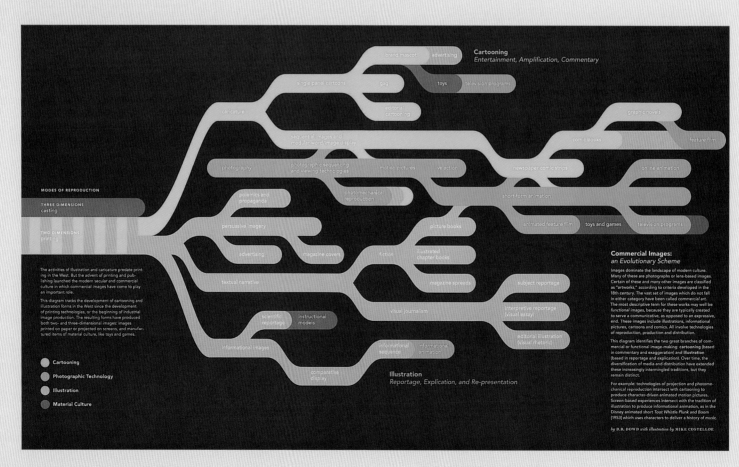

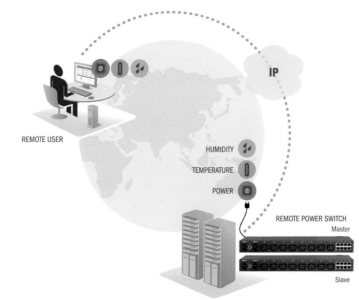

점선의 활용

점선은 다이어그램에서 종종 화살표를 붙여 사용하는데 직선으로 표현하기 애매한 상황이나 연결, 전환 등을 알리기 위해 활용된다. 점을 반복해 나타낸 점선은 움직임을 전달하기 때문에 데이터 전송처럼 보이지 않는 에너지의 흐름을 나타내는 데 사용하고, 모호하거나 잠정적인 작동의 상태를 나타내기도 한다. 요소들 간의 관계를 나타낼 때는 종종 연결이 불확실하거나 항상 발생하는 것이 아니라는 것을 의미한다. 점선이 어떤 경로를 표시할 때 그것은 미래에 발생할 대안적 경로이거나 계획된 경로를 의미하기도 한다.

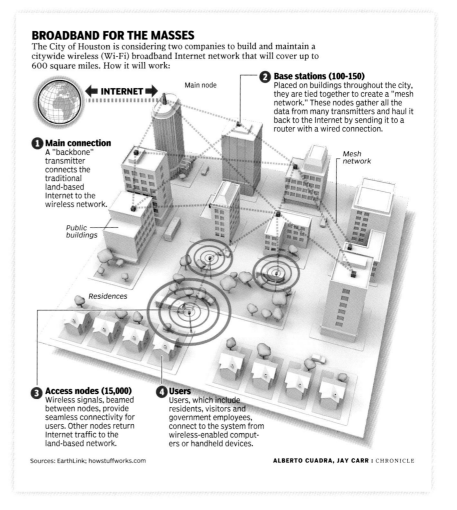

BROADBAND FOR THE MASSES

The City of Houston is considering two companies to build and maintain a citywide wireless (Wi-Fi) broadband Internet network that will cover up to 600 square miles. How it will work:

← INTERNET →

Main node

❶ Main connection
A "backbone" transmitter connects the traditional land-based Internet to the wireless network.

❷ Base stations (100-150)
Placed on buildings throughout the city, they are tied together to create a "mesh network." These nodes gather all the data from many transmitters and haul it back to the Internet by sending it to a router with a wired connection.

Mesh network

Public buildings

Residences

❸ Access nodes (15,000)
Wireless signals, beamed between nodes, provide seamless connectivity for users. Other nodes return Internet traffic to the land-based network.

❹ Users
Users, which include residents, visitors and government employees, connect to the system from wireless-enabled computers or handheld devices.

Sources: EarthLink; howstuffworks.com

ALBERTO CUADRA, JAY CARR : CHRONICLE

데이터의 표현

통계 전문가 하워드 웨이너Howard Wainer는 그의 저서 《교육의 연구 Educational Research》에서 "어린이는 1/3의 분수 값이 1/4보다 크다는 것을 이해하기 오래전부터, 파이의 1/3 조각이 1/4 조각보다 크다는 것을 이해하고 있다."라고 말했다. 이는 수치 데이터에 대한 이해는 그래프나 도표와 같이 시각적으로 구체적인 형태를 봄으로써 더 쉽게 이해할 수 있다는 것을 의미한다.

그래프의 데이터는 시각적인 양적 정보에 숨어 있는 관계성을 전달하며, 우리가 대중매체에서 가장 일반적으로 접하는 추상적 그래픽의 일종이다. 과학적 지식이나 기술, 비즈니스 정보를 위한 그래프의 형식은 잡지나 신문 등에서 흔히 볼 수 있다. 가장 단순하고 일반적인 그래프는 L자형으로, 가로선의 X축으로 측정된 데이터와 세로선의 Y축으로 측정된 데이터의 유형을 나타낸다. 물론 값을 표현하는 다양한 형태의 그래프가 있다. 데이터 형태의 양을 표현하기 위해 아이콘을 사용하거나 전체에서 차지하는 퍼센트로 데이터 크기를 나타내기 위해 파이 차트를 활용하기도 한다. 통계 지도는 지리적 영역에 걸쳐 데이터 값의 분포를 표시하며, 면적 그래프는 원이나 사각형의 영역을 나누어 값을 나타낸다.

사용자는 그래프 데이터를 통해 그래프가 어떻게 공간 배정을 하여 수치 값을 표현하는지를 이해하게 된다. 파이 차트에서는 전체와 비교되는 조각의 크기로, 막대 그래프에서는 막대의 길이로, 면적 그래프는 면적의 크기로 값을 나타낸다. 그래프는 공간의 위치를 통해 의미를 전달하는 곳에 점이 위치하고 그것이 다른 점과 선으로 연결되는 것이다. 이러한 규칙은 더 복잡한 인지 처리 과정이 작동하기 전에 즉각적으로 이해될 수 있는 것이다.

모든 형태의 추상적 그래픽에서 사용자가 가장 이해하기 어려운 것이 그래프이다. 그래프를 이해하기 위해서는 많은 시각적 요소와 심리적 처리 과정이 발생한다. 처리 과정의 초기에 사용자는 즉각적으로 모양, 텍스처, 색채 등을 보게 된다.[7] 이는 어떤 값을 나타내기 위해 그래프의 코드를 재현하는 것이다. 이어서 그래프가 나타내는 의미를 찾기 위해 장기기억으로부터 그래프에 대한 스키마를 불러온다. 이것은 그래프 축에 붙은 용어나 설명을 읽고 그래프의 범위를 인식하며, 그래프의 값들을 이리저리 살피고, 서로 간의 상대되는 크기를 비교하는 것과 관련이 있다. 이와 같은 사전 지식을 활용하여 사용자 스스로 데이터에 대해 추론하고 적절한 콘셉트를 구성한다. 만약 그래프의 스키마를 불완전하게 가지고 있다면 이와 같은 상황대에서 인지 처리에 어려움이 따를 것이다.

그래프에서 정보가 잘 이해되지 않는다면 디자인이 잘못되었다고 볼 수 있다. 많은 데이터 표현이 기술적으로 정확할 수 있지만 그것은 우리의 정보 처리 시스템의 능력과 한계를 넘지 못할 것이다. 20년 전에 통계학자인 존 터키John Tukey는 "수치적 데이터를 분석하여 표현하는 것은 단지 정보를 보여주는 것이 아닌 현상을 설명하는 것이다. 숫자에서 볼 수 있는 현상은 사람들에게 가장 흥미로운 것이다."라고 했다.[8] 예를 들어 우리가 세계 각국의 늘어나는 고등교육 비용을 표현한 막대그래프를 볼 때 각 지역의 실제 수업료는 기억하기 힘들 것이다. 그러나 효과적인 그래프를 사용한다면 다른 곳과 비교해 특정 지역의 수업료 인상 정도 등을 이해하거나 기억할 수 있을 것이다.

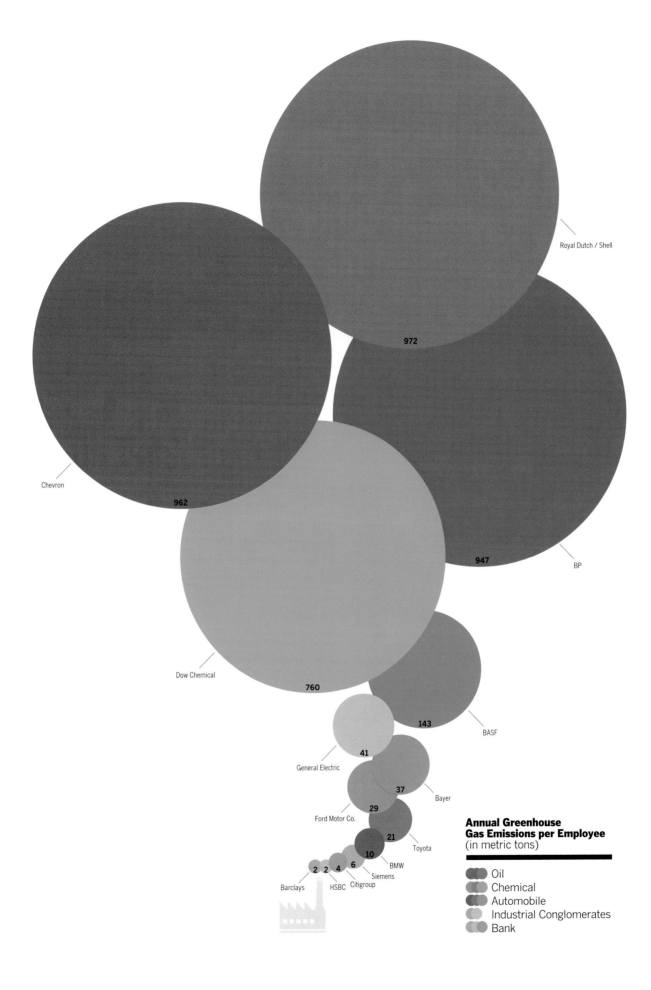

Royal Dutch / Shell

972

Chevron

962

BP

947

Dow Chemical

760

BASF

143

General Electric

41

Bayer

37

Ford Motor Co.

29

Toyota

21

BMW

10

Siemens

6

Citigroup

4

HSBC

2

Barclays

2

**Annual Greenhouse
Gas Emissions per Employee**
(in metric tons)

Oil
Chemical
Automobile
Industrial Conglomerates
Bank

어떤 데이터 정보를 디자인하고 사용하는 것은 그 정보들을 비교해보거나 경향과 패턴을 파악하는 것이며 궁극적으로 그 정보에서 드러나는 의미를 잘 인식하는 것이다. 터키Turky는 그래프를 활용할 때 가장 중요한 점은 즉각적이고 영향력이 있는 것을 찾는 것이라고 강조했다. 효과적인 데이터 표현은 사용자가 곧바로 메시지를 이해하게 만들어야 한다는 것이다. 중요한 의미를 찾는 데 시간이 걸리거나 부담스럽다면 다른 형식의 디자인으로 보여줘야 한다. 예를 들어 사용자가 개별적인 수치 값을 찾는 것이 필요하면 그래프보다 도표가 더 유용할 것이다.

신경과학자 스테판 코스린Stephen Kosslyn은 그래프 디자인에 대한 연구에서 우리의 시지각 시스템에 맞는 몇 가지 효과적인 디자인 원칙을 제시했다. 시각 시스템에 맞추려면 데이터 정보 디자인에서 모든 요소들이 파악될 수 있도록 크게 하거나 비중 있게 다뤄야 하고, 다른 요소들과 쉽게 구별되어야 한다고 했다. 또 용어나 설명 작성의 중요성을 지적하여 그것들이 적절한 시각 요소들과 그룹화되어야 한다고 했다. 그런가하면 코슬린은 작업기억의 한계 내에서 수용될 수 있도록 보여주는 것을 제한해야 한다고 했는데, 보통 4~7개 정도의 지각 단위가 적당하다고 했다. 또한 사용자가 선 위에 점들과 같이 그룹화된 것을 분리해서 보는 일이 없도록 해야 하는데, 이는 유사하고 가까운 것들을 그룹화하려는 우리의 지각심리 경향에 역행하는 것이다.[9] 사용자의 능력과 기대에 맞추려면 너무 적거나 너무 많은 정보를 보여주면 안 되고 사용자가 이해할 수 있는 적절한 사전지식이 있는지를 먼저 고려해야 한다.[10]

데이터가 의도하는 메시지에 곧바로 도달하며, 시각 처리 과정을 증진하고 수치적 계산을 필요로 하는 과정이 없다면 그 디자인은 효과적인 것이다. 연구에 따르면 사용자들은 선 그래프를 보며 경향을 해석한다거나, 막대 그래프를 보며 비교하는 것에 더 익숙하다고 한다.[11] X축과 Y축의 그래프를 사용할 때 그냥 수치 데이터보다는 Y축에 평균이나 퍼센트 같은 미리 계산된 숫자를 사용함으로써 계산을 최소화할 수 있다.[12] 이는 사용자가 다른 값들과 비교하기 쉽게 만들기 때문이다. 만약 디자이너가 두 가지 변수를 다루어야 한다면 대부분의 그래프에서 L자형을 쓰는데 부가적인 변수 값에 색채나 크기와 같은 속성을 사용한다. 디자이너의 관점에서 시각적 이미지는 그래프의 의미를 전달할 수 있는 다양한 방법이 될 수 있다.

양적인 표현이 사회의 이슈를 제기할 수 있다. 이 디자인은 백만 개의 플라스틱 컵을 사용했는데 백만 개의 의미는 미국의 한 항공사에서 매 여섯 시간 동안 사용하는 컵의 숫자와 같은 것이다.

크리스 조단, 미국

High performance on a large scale

PROTEIN PURIFICATION

High performance on a large scale
Product purification involves several critical steps, each one of which must be designed and optimized during research and early stage development, then scaled up for commercial manufacturing. Ideally, purification procedures developed during the early stages of process development can be optimized and scaled-up directly to manufacturing levels—without sacrificing performance efficiency.

A selection of selectivities
A broad range of POROS® media are available for production-scale, lab-scale, and quality control applications. All 50-micron POROS products are backed by full regulatory support information and Drug Master Files.

The new POROS MabCapture A is the highest performance process scale protein A media, providing the highest dynamic binding capacity and capture efficiency over the broadest flow rate range.

Removing scale-up bottlenecks

PROTEIN PURIFICATION

Applied Biosystems POROS® MabCapture™ A Perfusion Chromatography® Media offer a direct and cost-effective path from lab-scale to production-scale bioseparations. These rigid, robust particles enable high-resolution separations with 2-3X the throughput of conventional fast-flow gels. The unique "throughpore" structure of POROS media is designed to provide unmatched dynamic binding capacities and excellent capture efficiencies at high linear velocities, resulting in smaller column volumes, reduced buffer consumption, and faster processing for higher product throughput. With the recent improvements in cell culture technology resulting in higher expression levels, higher capacity process scale media is needed. Applied Biosystems' newest POROS affinity media, POROS MabCapture A, was specifically designed to address this need.

High Capacity Protein A
New MabCapture A solves the purification bottleneck caused by high expression cell culture.

CHARACTERIZE　　PURIFY/ANALYZE　　QUALITY CONTROL

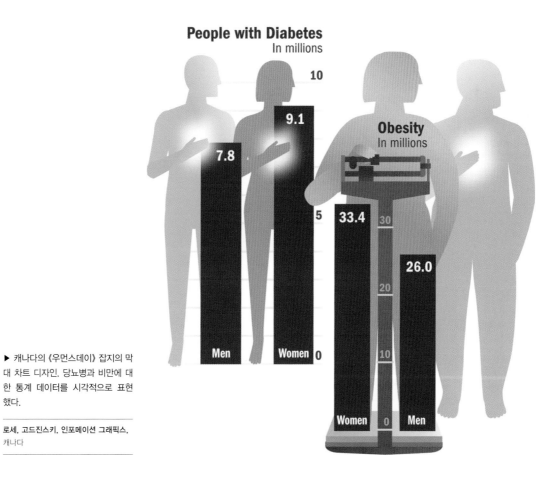

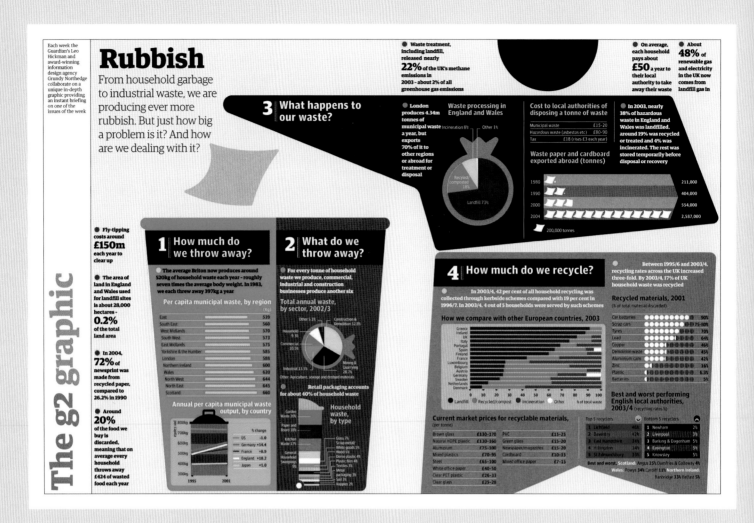

Each week the Guardian's Leo Hickman and award-winning information design agency Grundy Northedge collaborate on a unique in-depth briefing providing an instant briefing on one of the issues of the week

Rubbish

From household garbage to industrial waste, we are producing ever more rubbish. But just how big a problem is it? And how are we dealing with it?

The g2 graphic

- **Fly-tipping** costs around **£150m** each year to clear up

- **The area of land in England and Wales used for landfill sites is about 28,000 hectares - 0.2%** of the total land area

- In 2004, **72%** of newsprint was made from recycled paper, compared to 26.2% in 1990

- Around **20%** of the food we buy is discarded, meaning that on average every household throws away **£424** of wasted food each year

- **Waste treatment,** including landfill, released nearly **22%** of the UK's methane emissions in 2003 - about 2% of all greenhouse gas emissions

- On average, each household pays about **£50** a year to their local authority to take away their waste

- **About 48%** of renewable gas and electricity in the UK now comes from landfill gas in

3 What happens to our waste?

- **London** produces 4.34m tonnes of municipal waste a year, but exports 70% of it to other regions or abroad for treatment or disposal

Waste processing in England and Wales

Incineration 8% Other 1%
Recycled/composted 18%
Landfill 73%

Cost to local authorities of disposing a tonne of waste

Municipal waste	£15-20
Hazardous waste (asbestos etc)	£80-90
Tax	£18 (rises £3 each year)

- In 2003, nearly 38% of hazardous waste in England and Wales was landfilled, around 19% was recycled or treated and 4% was incinerated. The rest was stored temporarily before disposal or recovery

Waste paper and cardboard exported abroad (tonnes)

1980	211,000
1990	404,000
2000	554,000
2004	2,587,000

200,000 tonnes

1 How much do we throw away?

- The average Briton now produces around 520kg of household waste each year - roughly seven times the average body weight. In 1983, we each threw away 397kg a year

Per capita municipal waste, by region (kg)

East	539
South East	560
West Midlands	570
South West	573
East Midlands	575
Yorkshire & the Humber	585
London	588
Northern Ireland	600
Wales	620
North West	644
North East	645
Scotland	660

Annual per capita municipal waste output, by country

% change
US +1.0
Germany +14.4
France +8.9
England +18.2
Japan +1.0

1995 2001

2 What do we throw away?

- For every tonne of household waste we produce, commercial, industrial and construction businesses produce another six

Total annual waste, by sector, 2002/3

Other 5.1% Construction & Demolition 32.0%
Household 9.3%
Commercial 10.5%
Industrial 13.5%
Mining & Quarrying 28.7%
Other: Agriculture, sewage and dredged materials

Retail packaging accounts for about 40% of household waste

Household waste, by type

Garden Waste 20%
Paper and Board 18%
Kitchen Waste 17%
General Household Sweepings 9%
Glass 7%
Scrap metal/White goods 5%
Wood 5%
Dense plastic 4%
Plastic film 4%
Textiles 3%
Metal packaging 3%
Soil 3%
Nappies 2%

4 How much do we recycle?

- In 2003/4, 42 per cent of all household recycling was collected through kerbside schemes compared with 19 per cent in 1996/7. In 2003/4, 4 out of 5 households were served by such schemes

- Between 1995/6 and 2003/4, recycling rates across the UK increased three-fold. By 2003/4, 17% of UK household waste was recycled

How we compare with other European countries, 2003

Greece, Ireland, UK, Italy, Portugal, Spain, Finland, France, Luxembourg, Belgium, Austria, Germany, Sweden, Netherlands, Denmark

0 10 20 30 40 50 60 70 80 90 100 % of total waste

Landfill Recycled/compost Incineration Other

Recycled materials, 2001 (% of total material discarded)

Car batteries	90%
Scrap cars	75-80%
Tyres	70%
Lead	64%
Copper	46%
Demolition waste	45%
Aluminium cans	42%
Zinc	16%
Plastic	6.3%
Batteries	5%

Current market prices for recyclable materials, (per tonne)

Brown glass	£130-170	PVC	£15-25
Natural HDPE plastic	£130-160	Green glass	£15-20
Aluminium	£75-100	Newspaper/magazines	£15-20
Mixed plastics	£70-95	Cardboard	£10-15
Steel	£65-100	Mixed office paper	£7-15
White office paper	£40-50		
Clear PET plastic	£26-33		
Clear glass	£25-28		

Best and worst performing English local authorities, 2003/4 (recycling rates %)

Top 5 recyclers		Bottom 5 recyclers	
1 Lichfield	46%	1 Newham	2%
2 Daventry	42%	2 Liverpool	3%
3 East Hampshire	34%	3 Barking & Dagenham	5%
4 Hillingdon	34%	4 Easington	5%
5 St Edmundsbury	34%	5 Knowsley	5%

Best and worst, Scotland: Angus 25% Dumfries & Galloway 4%
Wales: Powys 34% Cardiff 11% Northern Ireland:
Banbridge 33% Belfast 5%

▲ 영국의 《가디언》 지의 정보 그래픽. 수치 그래프 형식은 영국의 쓰레기, 재활용, 쓰레기 관리에 대한 데이터를 디자인한 것이다.

피터 그룬디. 틸리 노스에지, 영국

▶ 크게 확대된 숫자로 교육 관련 통계 데이터를 표현한 대학 소개 책자. 모든 수치를 꼭 그래프로 표현해야 하는 것은 아니다.

데이비드 호튼, 아미 레보우,
필로그라피카, 미국

Academia by the Numbers:

25 academic majors in the liberal arts and sciences. Not enough? Create your own.

0 number of teaching assistants at Emmanuel, because every course is taught by faculty.

1,512 students from all over the globe, because the world of ideas demands diversity.

1919 the year we were founded by the Sisters of Notre Dame, who believe that education is the greatest work on earth.

13 course requirements for a Bachelor of Science in Biostatistics, starting with BIOL1105 Introduction to Cellular and Molecular Biology.

3·9 grade point average required for graduating Summa Cum Laude, the highest of the Latin honors.

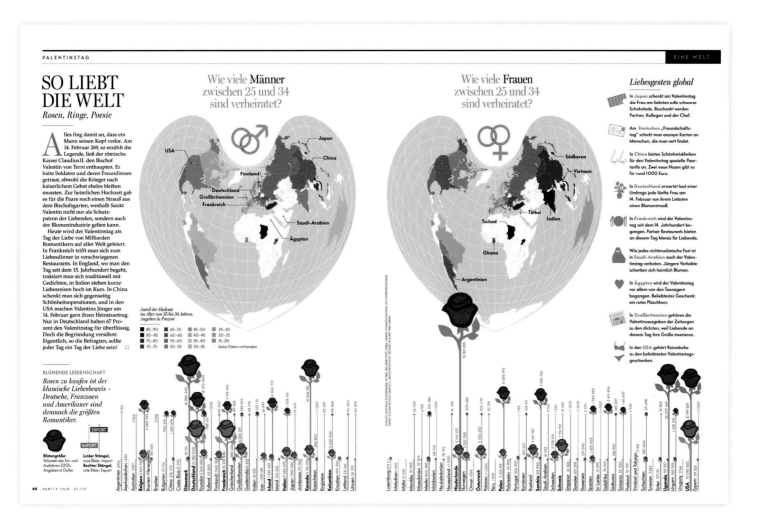

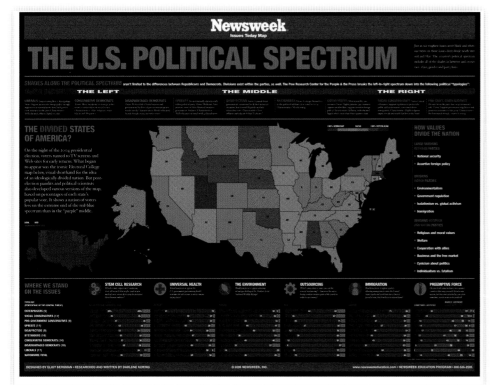

▲ 독일 《바니티 페어》라는 잡지에 실린 전 세계의 장미, 사랑, 발렌타인 데이에 대한 정보 그래픽. 꽃의 줄기가 막대 차트가 되었고, 지구는 하트 모양으로 표현했다.

얀 슈보코프, 골든 섹션 그래픽스, 독일

◀ 미국 《뉴스위크》 지의 교육 섹션을 위해 제작된 정보 그래픽. 미국인의 정치적 경향을 표현한 것으로 데이터가 지리적으로 구분되어 있어 통계 지도를 만들면 그 정보에서 그래프가 전달하려는 의미의 패턴이 드러난다.

엘리어트 버그만, 일본

정보의 시각화

다양한 분야의 수많은 정보가 폭발적으로 증가하면서 정보 시각화의 필요성이 높아지고 있는데, 이는 정보에서 발견되는 복잡한 관계와 구조를 쉽게 접근하고 이해할 수 있도록 한다. 정보 시각화는 작업기억이 다루기에 너무 복잡한 데이터를 탐색하거나 해석하고 이해하는 능력을 확장시켜주는 인지 도구로써 활용할 수 있다. 시간의 흐름 속에 어떤 대상이나 사건이 순환되거나 변화되는 것과 같이 이해하기 복잡한 정보를 재현하는 방법이기도 하다. 정보 시각화는 현실 세계에 대한 구체적인 데이터와 추상적인 데이터 모두에 적용된다.[13]

정보의 시각화로 수백만 개의 수치 값으로부터 중요한 정보가 즉각적으로 표현될 수 있다. 콜린 웨어Colin Ware 교수는 그의 저서 《정보 시각화Information Visualization》에서 시각화는 예견할 수 없었던 뜻밖의 특성이 드러나는 것을 지각할 수 있게 한다고 말했다. 정보 시각화는 컴퓨터를 통해 실시간으로 이루어질 수도 있다. 인터랙티브하게 보여주기도 하고 3차원이나 4차원의 형태로도 가능하다. 시각화의 탐색, 재배열, 재구성은 통찰력을 얻는 데 우선적인 수단인 것이다.

우리는 정보에서 패턴을 발견하고 구별하는 것에 익숙하기 때문에 시각화는 우리의 지각과 정보 처리 시스템을 보완해주는 역할을 한다. 즉각적으로 공간 메타포를 이해할 수 있고 정보가 잘 조직화되고 구조화되어 있으면 더욱 효과적으로 처리하게 된다. 대부분의 정보 시각화는 최소한 두 가지의 커뮤니케이션 모드를 사용하는데, 시각 속성은 데이터를 표현하는 형태, 색채, 공간을 관장하는 요소이고, 텍스트 속성은 데이터에 붙는 문자 요소이다.

컴퓨터를 이용하는 정보 시각화의 전문가들이 디자이너와 협력하여 나온 결과물은 접근이 쉽기 때문에 사용자의 폭을 넓힐 수 있다. 아마도 이와 같은 협력 때문에 정보 시각화의 미적인 측면은 점점 더 중요해질 것이다. 몇몇의 시각화에서는 상호작용의 편리성과 정보 구성의 아름다움을 예술작품으로 표현하거나 정치적·사회적 주제로 부각시키는 등 실질적으로 이용하는 경우가 늘어나고 있다.

▲ 사용자가 18개월 동안 온라인에서 듣는 음악에 대해 컴퓨터로 생성한 정보 시각화. 음악을 듣는 빈도수는 텍스트의 크기로, 음악을 듣는 총 시간은 색상으로 표현했다.

리 뷔론, 미국

▶ 보이지 않는 정보를 가시적으로 만드는 정보 시각화는 정보에 대한 이해를 높일 수 있다. 박쥐가 날아갈 때 공기의 흐름을 컴퓨터로 시각화한 것으로 브라운대학과 MIT가 공동 디자인한 것이다.

데이비드 윌리스,
미스샤 코스탄도브, 댄 리스킨,
재메 페라이레, 샤론 스워츠,
케니 브루어, 브라운 대학교와 MIT,
미국

Modeling the flight of a bat

1: A Potential Flow model is used to predict the aerodynamic forces on the bat's wings.
2: The accelerations of the center of gravity are used to determine the aerodynamic forces required to sustain flight.
3: The wake circulation distribution illustrates the flow memory of the force generation during flight.
4: Complex vortex structures are present in the wake as a result of the unsteady force generation during flapping flight.

A computer simulation of the unsteady aerodynamics of a bat flying at 3.4 m/s

Bats are the only mammals capable of sustained flight. They are highly maneuverable and exploit efficient flight strategies. Today, we are using experiments and computer simulations to understand the details of the invisible air flow around the wings of a flying bat.

To construct a precise time-dependent model of bat flight, state of the art motion capture technology is applied to high speed stereo video of a bat (*Cynopterus brachyotis*) flying in a wind tunnel (above). The three-dimensional positions of the motion capture markers are used to construct the virtual geometry, which is used in the simulations. The surface model is used to compute the aerodynamics forces by applying a boundary element method Potential Flow model as well as a mass distribution inertial model. The vertical forces deduced from the observed accelerations are found to be in good agreement with those predicted by the flow model (right).

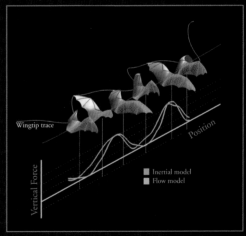

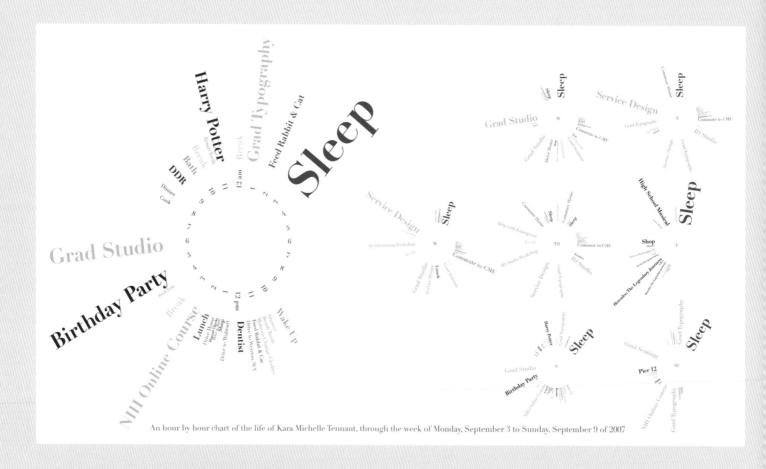

An hour by hour chart of the life of Kara Michelle Tennant, through the week of Monday, September 3 to Sunday, September 9 of 2007

일러스트레이션의 시각화

컴퓨터로 자동 생성되는 정보 시각화와 동시에 각광을 받고 있는 분야는 상대적으로 적은 데이터를 일러스트레이션으로 표현하는 정보 시각화라고 할 수 있다. 개인적인 데이터부터 문학작품에서 등장하는 문장이나 단어들의 경향을 분석한 데이터까지도 그 대상이 된다. 컴퓨터가 생성해주는 시각화와 비슷하게 사람이 직접 처리한 정보 시각화도 똑같은 매력을 주는데, 그것은 데이터를 새로운 관점과 분석의 독특한 형식으로 보여주고자 디자인하기 때문이다.

그 두 가지의 다양한 시각화 방법은 특별히 효과적인 측면이 있는데 상대적으로 인지하고 해석하기 쉽게 하고, 데이터와 정보를 구조화하는 독특한 방법을 적용할 수 있다. 관계와 비교를 통해 정보를 전달하는 방법이 효율적이고, 움직임과 인터랙티브한 표현 형식은 직관적이고 감각적이며 아름답게 보여 사용자의 관심을 끌게 한다는 것이다.

▲ 일러스트레이션을 이용한 시각화 프로젝트. 대학원생인 디자이너가 일주일 동안 무엇을 하고 사는지에 대해 색채, 크기, 타입의 위치를 통해 시간, 카테고리, 계층 구조에 중점을 두고 디자인한 것이다.

카라 테넌트, 카네기 멜론 대학교, 미국

▶ 일러스트레이션을 이용한 시각화 프로젝트. 잭 케로악의 《길 위에서》라는 소설의 1장에 나오는 낱말, 문장, 단락, 챕터의 복잡한 구조를 표현하고 있다. 여행, 일, 생존, 불법행위 같은 주제에 따라 색으로 구분되는 가는 선들이 낱말을 표현하고 있다.

스테파니 포사벡, 영국

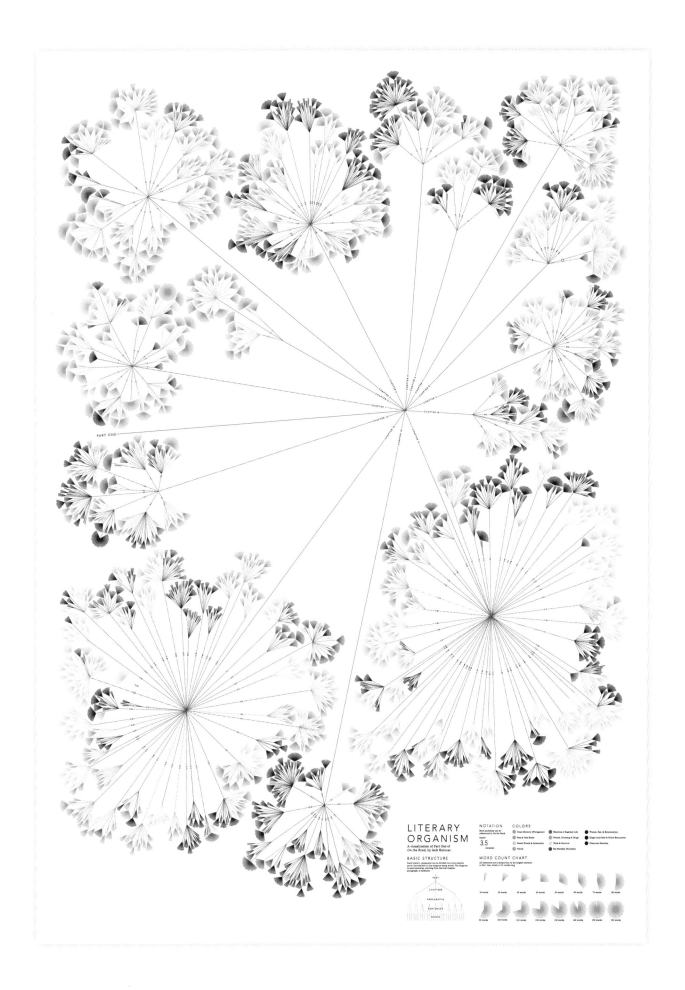

LITERARY
ORGANISM
A visualization of Part One of
On the Road, by Jack Kerouac

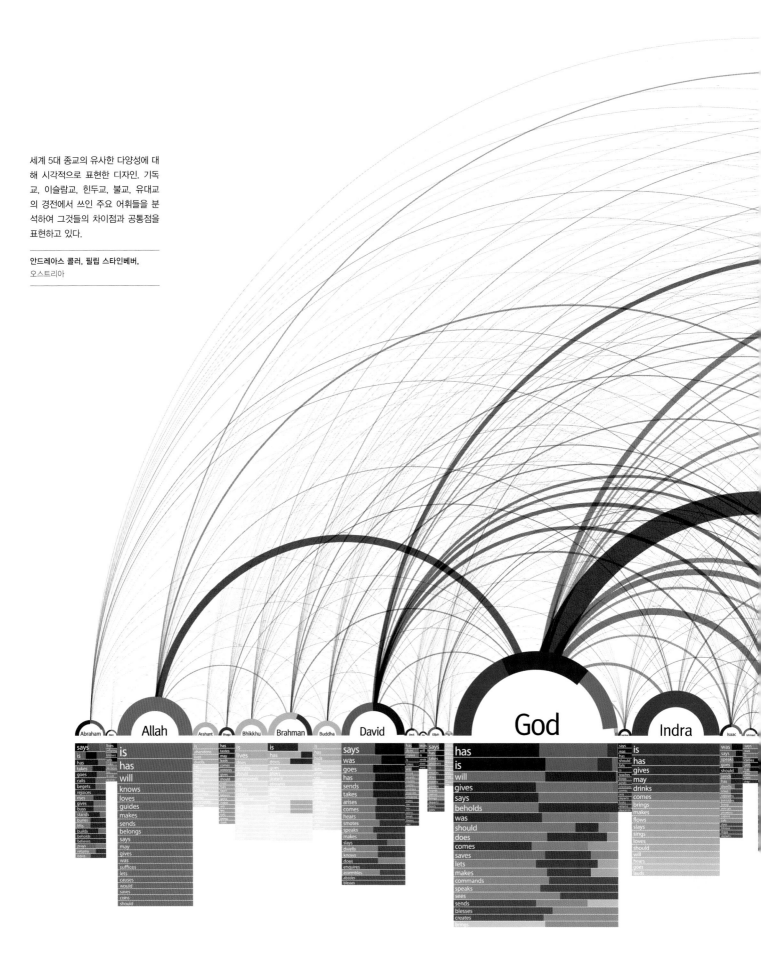

세계 5대 종교의 유사한 다양성에 대해 시각적으로 표현한 디자인. 기독교, 이슬람교, 힌두교, 불교, 유대교의 경전에서 쓰인 주요 어휘들을 분석하여 그것들의 차이점과 공통점을 표현하고 있다.

안드레아스 콜러, 필립 스타인베버,
오스트리아

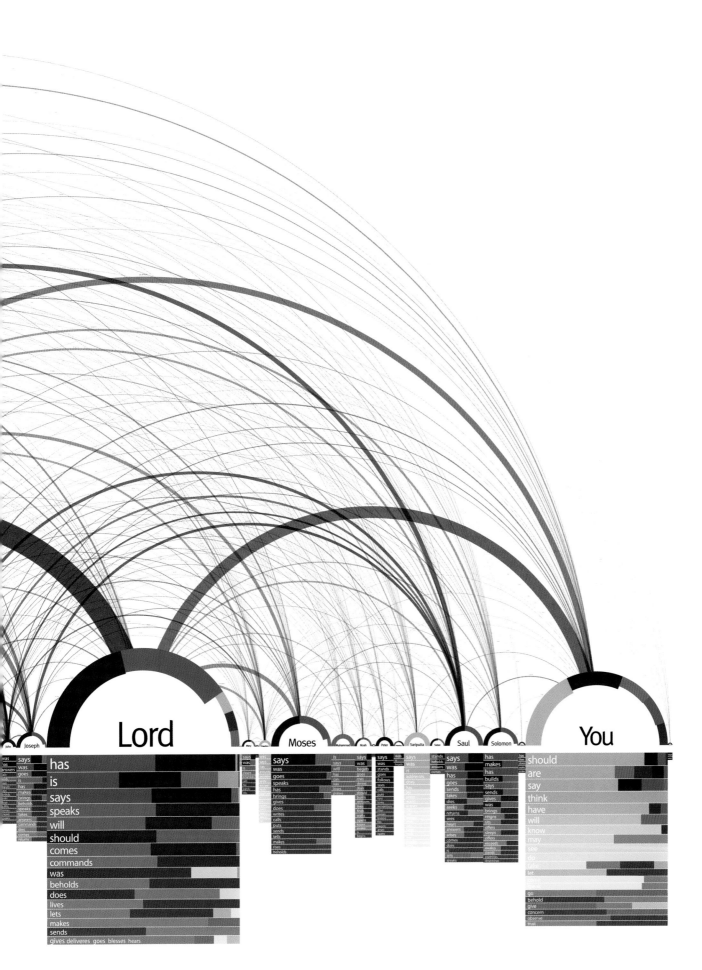

지리 정보를 넘어서

지도는 우리가 알고 있는 환경에 대한 정보를 기록하여 전달하는 것으로 길 찾기를 위해 가장 믿을 만한 수단과도 같다. 지도는 지리 정보부터 예술 및 역사 분야까지 다양한 주제 표현으로 이루어지며 학문 연구의 기초 자료가 되기도 한다. 또한 지도는 신비한 면을 가지고 있기도 한데 우리에게 상상을 끌어내 어떤 풍경이나 도시, 문화와 사람을 찾아가거나 탐사하게 한다. 우주 행성들의 광대한 흩어짐뿐만 아니라 믿기 어려울 정도의 섬세한 부분까지 우리에게 불가능한 것들을 보고 생각하게 만든다.

지도는 실제 물리적 공간에 있는 모든 것들을 다 포함할 수는 없으므로 일반적으로 그 공간을 단순화하여 표현한다. 그래서 지도는 그 목적에 따라 필요한 특징만을 전달하게 된다. 지도가 어떤 목적에 따라 영향을 받는다는 것은 "나는 지도가 있는 그대로의 상태나 현실의 단편을 보여주는 단순한 축소판이라고 생각하지 않는다. 무한한 실제들이 지도에 의해 표현될 수 있는 것이다."라고 한 심리학 교수인 린 리벤 Lynn Liben의 말에서도 확인할 수 있다.[14]

지도는 다양한 단계의 정보를 담고 있다. 우리가 지도를 볼 때 첫 번째 단계에서는 색채, 형태, 크기 같은 선주의적 시각 정보가 처리되는 동안에 지도의 각 상징 형태, 아이콘, 랜드 마크와 문자로 구성된 특징적인 정보들이 눈에 들어온다. 두 번째 단계에서는 지도의 공간적 레이아웃과 관계되는 구조적 정보가 보인다. 구조는 지도의 끝부분과 어떤 특징 요소와의 거리, 어떤 특징과 특징 간의 거리로 구성된다. 세 번째 단계는 사용자가 지도를 심리적으로 보는 것이다. 사용자는 랜드마크와 도심 중심가의 사이나, 두 개의 산 정상 사이에 상상의 선을 그리는 등 추가적인 구조를 만들어낸다고 한다. 사람들은 지도의 공간적 레이아웃과 구조를 통해 지도의 정보를 총체적으로 지각한다는 것으로 다시 말

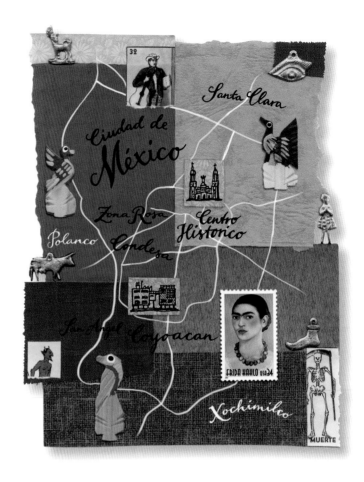

해 사용자는 심리적으로 지도에 대한 순수한 이미지를 작업기억에 보관하고 있다.[15] 마지막 네 번째 단계는 지도로부터 생기는 연상, 주관적 인상과 관련된 것이다. 지도 디자이너는 장면의 경로, 친근한 일러스트레이션, 예술적 공간을 추가할 수도 있고, 사용자는 자신이 전에 가봤던 장소이거나 새로운 어떤 곳을 가보고 싶은 감성적 요인에 의해 반응한다.

일반적으로 성인은 지도를 편하고 친근하게 이용한다. 지도에 대한 신뢰감이 있고 보는 방법을 알기 때문이다. 디자이너는 사람들이 지도를 보는 방식에 대해 이해해야 하고 그것을 어떻게 아름답게 디자인할 수 있을지 생각해야 한다. 분명한 관례는 지도의 레이아웃이 현실 공간에 직접적으로 연결되어야 한다는 것이고, 항상 북쪽을 기준으로 제작된다는 것이다. 지도가 다른 방향을 기준으로 제작되면 대부분의 사람들은 원활한 공간 정보 처리를 위해 다시 북쪽 방향을 위로 오도록 지도를 돌려서 보게 될 것이다. 지도 찾기를 쉽게 하기 위해 그리드나 범례 같은 것을 활용하기도 한다.

멕시코의 유명화가 프리다 칼로의 멕시코시티 주변에 대한 인상이나 지리적 특성을 담고 있는 지도. 《어태치》라는 잡지의 디자인으로 제작자는 칼로 작품에 나오는 색상 톤과 멕시코의 전통적 상징 요소들을 활용하여 제작했다.

폴 한스 렌지, 폴 렌지 디자인, 미국

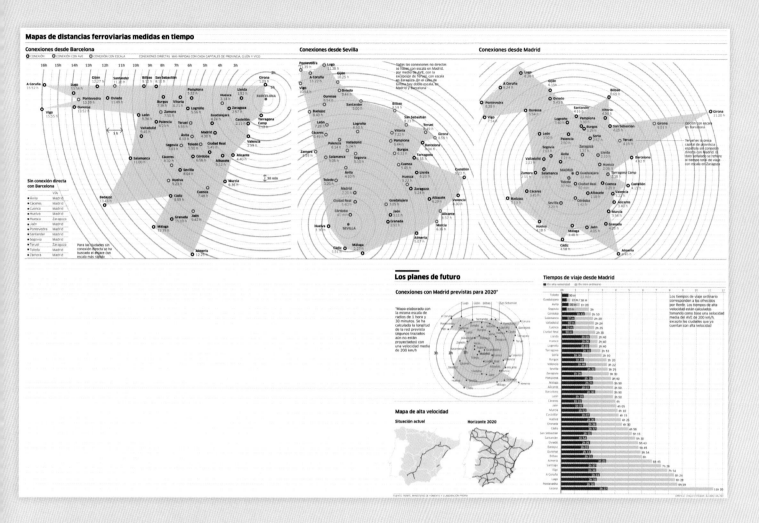

Mapas de distancias ferroviarias medidas en tiempo

Conexiones desde Barcelona · Conexiones desde Sevilla · Conexiones desde Madrid

Los planes de futuro

Conexiones con Madrid previstas para 2020

Mapa de alta velocidad — Situación actual · Horizonte 2020

Tiempos de viaje desde Madrid

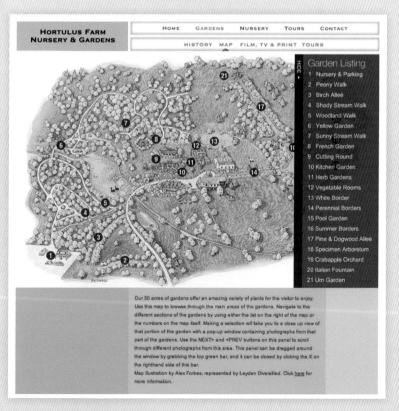

HORTULUS FARM NURSERY & GARDENS

HOME GARDENS NURSERY TOURS CONTACT
HISTORY MAP FILM, TV & PRINT TOURS

Garden Listing
1 Nursery & Parking
2 Peony Walk
3 Birch Alleé
4 Shady Stream Walk
5 Woodland Walk
6 Yellow Garden
7 Sunny Stream Walk
8 French Garden
9 Cutting Round
10 Kitchen Garden
11 Herb Gardens
12 Vegetable Rooms
13 White Border
14 Perennial Borders
15 Pool Garden
16 Summer Borders
17 Pine & Dogwood Allee
18 Specimen Arboretum
19 Crabapple Orchard
20 Italian Fountain
21 Urn Garden

Our 30 acres of gardens offer an amazing variety of plants for the visitor to enjoy. Use this map to browse through the main areas of the gardens. Navigate to the different sections of the gardens by using either the list on the right of the map or the numbers on the map itself. Making a selection will take you to a close up view of that portion of the garden with a pop-up window containing photographs from that part of the gardens. Use the NEXT> and <PREV buttons on this panel to scroll through different photographs from this area. This panel can be dragged around the window by grabbing the top green bar, and it can be closed by clicking the X on the righthand side of this bar.
Map illustration by Alex Forbes, represented by Leyden Diversified. Click here for more information.

▲ 스페인의 신문 《퍼블리코》를 위해 제작한 기차여행 지도. 매우 다양한 방법으로 지도 정보를 표현할 수 있는데, 이 지도는 스페인의 특정 도시에서 다른 곳으로 기차여행을 할 때 걸리는 시간 등을 표현하고 있다.

치퀴 에스테반, 알바로 발리뇨, 퍼블리코, 스페인

◀ 가상공간에서 농장과 주변 정원의 정보를 보여주는 조감도. 사용자가 한눈에 농장 전체의 배치를 이해할 수 있게 디자인했다.

더모트 맥코맥, 패트리샤 맥켈로이 21x 디자인, 미국

우리는 경험을 통해 지도가 여러 사람들에 의해 여러 가지 목적으로 디자인된다는 것을 알고 있다. 길 찾기 지도가 정확한 척도에 의해 제작된다는 것을 기대하지만, 페스티벌의 이벤트가 일어나는 위치 등을 보여주는 지도에서는 정확한 척도를 기대하기 어렵다. 흥미롭게도 우리는 관례에 따라 지도에서 어떤 표기가 현실의 실재를 나타내는 것이고, 어떤 것이 부수적인 것인지를 알고 있다. 길 찾기 지도에서 굽은 선은 굽은 도로를 의미한다는 것을 알지만 선의 두께가 곧바로 실제 도로의 너비를 나타내는 것은 아니라는 것도 알고 있다.[16]

선명한 색채와 이미지를 통해 미국 뉴욕 시 인근의 조류 서식지를 보여주고 있는 학생의 디자인 프로젝트.

엘리 카리코, 미국

지도 제작 전문가는 아니지만 디자이너가 지도 디자인에 참여하게 되면 그 지도는 기능적인 동시에 미적인 디자인으로 만들어질 것이다. 사람들은 일반적인 지도보다 지형 등의 연관된 이미지로 그려진 지도에 더 호감을 갖는다. 타입페이스는 환경의 느낌을 표현하고, 색채와 텍스처는 사용자에게 풍부한 시각적 경험을 만들어준다. 지도 디자인의 이러한 특성은 미적인 매력 그 이상을 주며, 사용자가 지도의 특성을 잘 이해하고 기억할 수 있게 한다.[17] 특징적으로 묘사된 랜드마크를 활용하면 텍스트로만 된 지리 정보보다 사용자가 지도의 특성을 쉽게 기억해낼 수 있게 하며, 세세한 요소를 줄이고 쉽고 친근한 상징을 이용하여 지도를 더 잘 이해하도록 돕는다.

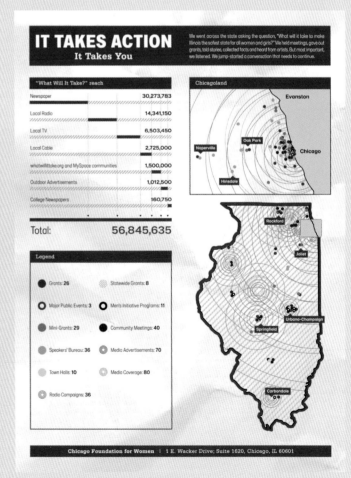

《시가 마피치오나도》 잡지를 위해
제작한 미국 마이애미의 쿠바인 거
주 지역 지도. 오래된 시거박스의 나
무 이미지를 배경으로 그 위에 페인
트로 도로 정보를 그려 넣었다.

폴 한스 렌지, 폴 렌지 디자인, 미국

◀ 미국 일리노이의 비폭력 운동과
관련된 정보를 요약적으로 보여주고
있는 지도. 지도는 양적인 정보를 표
현하는 자연스런 방법이다.

윌 밀러, 파이어벨리 디자인, 미국

▶ 일러스트레이션과 명확한 설명글
로 무역과 수송에 대한 정보를 쉽고
친근하게 보여주는 지도.

**러셀 테이트, 러셀 테이트
일러스트레이션**, 오스트레일리아

▶ 세계의 택배회사 위치와 네트워크를 보여주는 정보로 독일의 한 애뉴얼 리포트에 실린 지도 디자인. 색채의 구별로 각 지점의 특색을 표현하고 있다.

프란치스카 에어들레, 밀히 디자인, 독일

▶ 지도는 지리적 정보를 넘어 다양한 정보를 표현하는 수단이기도 하다. 미국 《인디애나폴리스 스타》 지를 위한 디자인으로 아트페어 행사와 관련된 정보를 담고 있다.

엔젤라 에드워드, 미국

IFCO SYSTEMS locations Europe (RPC)
● Stock depot
● Sanitation and service center
● IFCO SYSTEMS offices

IFCO SYSTEMS locations USA (RPC, Pallet)
● RPC centers
● Pallet-Management-Services center
● Pallet Pooling centers
● IFCO SYSTEMS offices

▼ 브라질에 위치한 산프란시스코 강의 다양한 정보를 병풍 스타일의 책자 형식으로 일러스트레이션을 활용해 구성한 지도. 강의 근원지로부터 바다로 흘러가는 곳까지 강을 따라가며 사람, 동물, 식물 등에 대한 정보를 순차적으로 보여주고 있다.

카를로 지오바니,
카를로 지오바니 스튜디오, 브라질

시간의 표현

시간은 다양한 역사와 문화 속에서 수많은 방법으로 표현되어 왔다. 우리는 시간을 생각할 때 시간이 앞으로 진행하는 수평선의 공간 메타포와 관련시킨다. 또한 시간은 계절과 같은 자연발생적인 것이며 순환적인 현상으로 생각한다. 시간을 소용돌이처럼 나선형으로 진행하는 것으로도 상상한다. 고대의 예술가는 어떤 사건을 시간 흐름과 상관없이 가장 중요하다고 생각되는 사건을 먼저 배치하기도 했다. 삶의 경험을 담고 있기도 한 시간은 우리에게 중요한 정보들 중 하나이며, 시간의 표현은 우리에게 관계성을 이해하게 하고 일시적인 사건들 사이에 연계성을 만들기도 한다.

연대표는 시간을 표현한 그래픽 중에 가장 많이 활용되는 형식이다. 그것은 항상 선형적인데 아마도 화살표가 가리키는 방향으로 미래를 향해 가는 방식의 표현일 것이다. 왼쪽에서 오른쪽으로, 아래에서 위로 향하는 것으로 시간의 흐름을 나타낸다. 연대표는 시간의 연속선상에서 사건들이 일어나는 지점들의 나열로 구성된다. 역사를 다루는 연대표에서는 사건들 간의 원인과 결과의 관계를 구성하여 보여준다.

▲ 1953년의 에베레스트 산 정복에 대한 정보를 시간의 기반으로 시각화한 디자인. 오른쪽은 49일 간의 원정과 등반 내용을 담고 있고, 왼쪽은 그 이전의 탐험과 임무수행, 기간 등의 내용을 담고 있다.

래리 곰레이, 히스토리 숏,
킴벌리 클로티어, 화이트 라이노, 미국

▶ 순환 형태의 시간을 서양의 12 궁도를 바탕으로 표현한 캘린더 디자인.

말레나 벅크 젝-스미스,
엔사인 그래픽스, 미국

of Troy, from the legend of the Trojan War **ARIES** ♈ ram that carried Athamas's son Phrixus and daughter Helle to Colchis to escape their stepmother Ino **TAURUS** ♉ bull-form taken by Zeus in order to win Europa **GEMINI** ♊ is associated with Kastor and Pollux, the twin sons of Leda **CANCER** ♋ the Lernaean

Hydra, one of The Twelve Labours of Heracles and the mythical figure of Perseus **LEO** ♌ Nemean Lion that was killed by Hercules during one of his twelve labors, and subsequently put into the sky **VIRGO** ♍ Astraea, the virgin

daughter of the god Zeus and the goddess Themis **LIBRA** ♎ Greek Goddess of Justice, Themis, mythological figure of Analatea **SCORPIO** ♏ is associated with Hades, Lord of the Underworld and Orpheus **SAGITTARIUS** ♐ Chiron, a centaur who taught and tutored various heroes

JANUARY
S M T W T F S

FEBRUARY
S M T W T F S

MARCH
S M T W T F S

APRIL
S M T W T F S

MAY
S M T W T F S

JUNE
S M T W T F S

JULY
S M T W T F S

AUGUST
S M T W T F S

SEPTEMBER
S M T W T F S

OCTOBER
S M T W T F S

NOVEMBER
S M T W T F S

DECEMBER
S M T W T F S

TAURUS April 20 - May 20 GEMINI May 21 - June 21 CANCER June 22 - July 22 LEO July 23 - August 22 VIRGO August 23 - September 22 LIBRA September 23 - October 22 SCORPIO October 23 - November 21 SAGITTARIUS November 22 - December 21 CAPRICORN December 22 - January 19 AQUARIUS January 20 - February 18 PISCES February 19 - March 20 ARIES March 21 - April 19

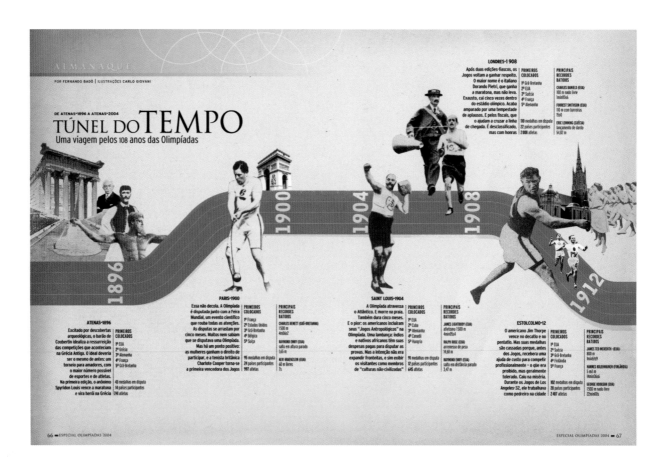

시간의 길이를 나타내는 데는 연대표가 매우 적절하다. 연대표는 잠재적으로 특정 척도를 기준으로 선형적 시간을 표현하는데 일, 월, 연도로 표현하는 개인이나 단체의 시간부터, 세기와 시대로 표현되는 역사의 시간, 수백만 년 단위의 지리적 변동을 나타내는 오랜 세월의 깊이를 다룬다. 시간을 바탕으로 사건과 사건의 관계성을 시각화하는 것은 우리에게 과거에 대한 지식과 미래에 대한 통찰의 기회를 제공한다.

우리는 여러 매체를 통해 시간을 시각화한 것을 볼 수 있다. 기관들은 그들의 역사를 이야기하거나 업적에 대한 내용을 알리기 위해 연대표를 이용한다. 신문이나 잡지도 뉴스거리가 되는 사건이나 사건이 어떻게 미래에 영향을 줄지에 대한 내용을 전달할 때 연대표를 활용한다. 교과서는 비가시적인 역사적 사실을 구체적으로 이해시키기 위해 시간을 시각화한 자료를 활용한다. 과학에서는 사건의 원인과 결과, 변형 등의 정보를 전달하는 수단으로 연대표를 이용한다. 이렇듯 시각 언어로 시간을 표현하는 것은 문자 언어보다 훨씬 유연하고 다양한 방법을 제공한다.

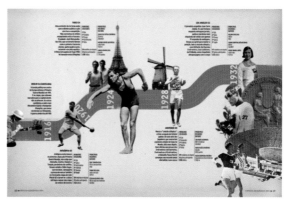

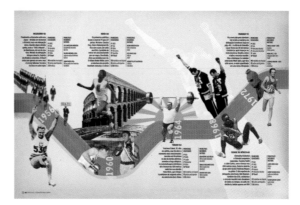

브라질의 《슈터인터레상떼》 잡지에 실린 올림픽의 역사적 전개에 대한 연대표. 갈색 톤의 색채와 오래된 사진 이미지가 어우러져 연대표의 역사적 특징을 표현하고 있다.

줄리아나 비디갈, 카를로 지오바니, 카를로 지오바니 스튜디오, 브라질

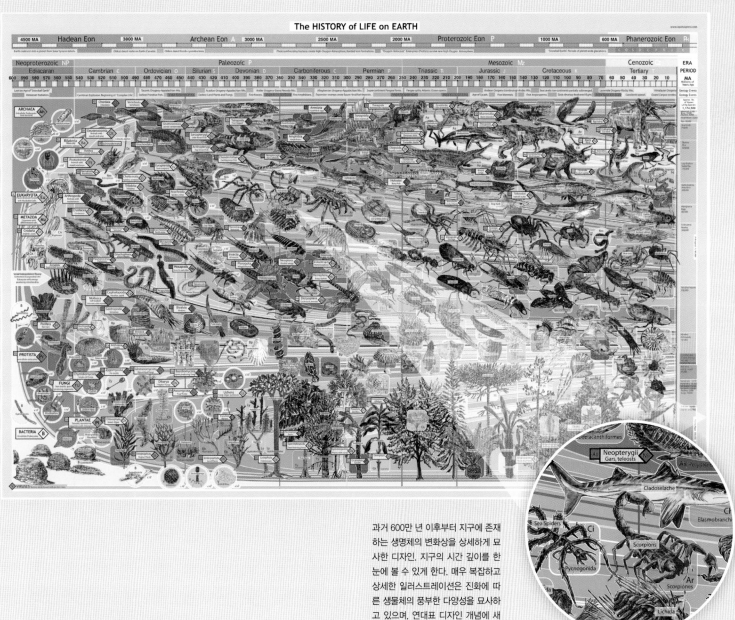

The HISTORY of LIFE on EARTH

과거 600만 년 이후부터 지구에 존재하는 생명체의 변화상을 상세하게 묘사한 디자인. 지구의 시간 깊이를 한눈에 볼 수 있게 한다. 매우 복잡하고 상세한 일러스트레이션은 진화에 따른 생물체의 풍부한 다양성을 묘사하고 있으며, 연대표 디자인 개념에 새로운 의미를 던져주고 있다.

브라이언 핀, 라페터스 프레스, 미국

브라질 대중음악의 역사를 풍부한
느낌의 배경 이미지로 표현한 연대
표 디자인. 기타의 목 부분에 지판을
구분하는 금속선들은 연도를 나타내
고 각각의 기타 줄들은 음악의 스타
일을 구분하고 있다.

로드리고 마로자, 카를로 지오바니,
칼를로 지오바니 스튜디오, 브라질

SUPER pôster

Aquarela do Brasil

A história da música brasileira em todas as suas cores, ritmos e melodias

MPB

Não é bem um gênero, mas sim um jeito de compor derivado do samba, de ritmos nordestinos, do jazz e do pop. Seus maiores destaques são Caetano, Gil, Chico Buarque, Djavan, Ivan Lins e o Clube da Esquina, capitaneado por Milton Nascimento

BOSSA NOVA

Um samba jazzificado, grande responsável pelo prestígio atual da nossa música. O jazz e a divisão rítmica, simplificados por João Gilberto, se juntaram a talentos como Tom Jobim, Vinícius de Moraes, Roberto Menescal e Carlos Lyra

MARCHIN

Derivada da marcha mi evoluiu paralelamente e foi a música de Car excelência, reinand aos 60. João de Ba e Lamartine Babo desse gênero, do Noel Rosa e Ary rancho, mais s dos sopros do carna

Influências estrangeiras • Mistura de estilos

	Século 16	Século 18		Século 19	1900-1920	
		POLCA, VALSA E XOTE		CHORO		FREVO
	BATUQUES AFRICANOS				MARCHINHA	
	CANTIGAS EUROPÉIAS	LUNDU			MAXIXE	SAMBA
	CANTOS INDÍGENAS	MODINHA			MODA DE VIOLA	JAZZ
		CATERETÊ E CURURU	REPENTE			

CHORO

Surgiu no Rio, por volta de 1850, como um modo mais "chorado" de tocar polcas. Ganhou estofo com as composições de Ernesto Nazareth e desenvolveu linguagem própria graças a nomes como Pixinguinha. Teve em Jacob do Bandolim um gigante

Brega

Filho da Jovem Guarda, de Vicente Celestino e de vários boleristas. Confundiu-se com o pop, reinou nas paradas e influenciou vários segmentos. Define hoje um subgênero paraense

SERTANEJO

Até os anos 40, tudo o que não era samba recebia o carimbo "regional", fosse embolada, toada, calango ou baião. Hoje o termo se aplica às vertentes mais "comerciais" da música caipira, cuja base vem das modas de viola e de ritmos indígenas como cururu e cateretê

BAIÃO

Surgiu dos acordes do repente, estilizados por Lauro Maia nos anos 30, que chamou o estilo de balanceio. Luiz Gonzaga deu contornos definitivos ao gênero e o tornou famoso em 1946, ao lançar a canção-manifesto "Baião". A partir dos anos 70, o nome que prevaleceu foi forró, que compreende também coco, xote e xaxado

SAMBA

O ritmo mais importante do país, adotado como símbolo nacional e difundido com apoio oficial a partir dos anos 30. Nasceu dos batuques africanos e tomou forma no final do século 19, nas casas das "tias" baianas da Praça Onze, no Rio. De lá, levado por Sinhô, chegou aos salões. Pelas mãos de Ismael Silva e outros, subiu os morros. Noel Rosa, Ary Barroso e Ataulfo Alves fizeram o estilo ganhar o mundo e viver sua chamada "época de ouro" na voz de intérpretes como Carmen Miranda e Orlando Silva. Até os anos 50, evoluiu em vertentes como o samba sincopado (de Geraldo Pereira e Wilson Batista), samba-choro, ou samba de gafieira, e o samba-canção, antes de desaguar na bossa nova e nas fusões de Jorge Ben. Nos anos 80, renovou-se em forma de pagode e prestou-se a misturas com o pop, a MPB e a eletrônica

Frevo

Nasceu da marcha-polca e manteve-se basicamente restrito a Pernambuco. Virou tradição no Carnaval baiano com Dodô e Osmar e acabou entrando na receita da axé music

JOVEM GUARDA

O pop/rock internacional mete o pé na porta do mercado brasileiro e, disfarçado de ingênuo modismo adolescente, caí no gosto popular para transformar gerações e gerações. Até hoje!

TROPICALISMO

O corte que abriu a cabeça da MPB para influências pop/rock, promovendo também a revisão de gêneros populares como o brega. Respaldada pelo sucesso das obras de Caetano e Gil, a atitude tropicalista funciona como revolução permanente, estejam seus principais artistas no *establishment* ou não

Rock

Começou tímido nos anos 50 e foi engolido pela Jovem Guarda e pela Tropicália. Nos anos 70, deu um salto qualitativo com Rita Lee e Raul Seixas. Foi quase degludido pela MPB a partir de trabalhos como os de Secos & Molhados, Novos Baianos e Alceu Valença. Nos anos 80, ressurgiu com nomes como Lulu Santos, Paralamas, Barão Vermelho, Titãs e Legião Urbana. Desde então, se desenvolve em múltiplos subgêneros

VALSA

mo Silv...

Timeline

1-1945	1946-1960	1961-1970	1971-1980	1981-1990	1991-hoje
				FREVO	AXÉ
				SAMBA	
				PAGODE	
SAMBA	CANÇÃO	BOSSA NOVA	MPB		
				HIP HOP	RAP BRASIL
TANEJO		MARCHINHA		POP	FUNK
	ROCK'N'ROLL		SERTANEJO		
		JOVEM GUARDA	BREGA	BREGA	
		SOUL MUSIC	SOUL BRASIL	SOUL BRASIL	
BAIÃO		SOUL BRASIL	POP		
		POP	ROCK		MÚSICA ELETRÔNICA
		ROCK	FORRÓ	ROCK BRASIL	

TROPICALISMO

© 1 Infográfico Pedro Só, Rafael Kenski, Carlo Giovanni e Rodrigo Maroja sobre foto de Marcelo Zocchio com produção de Roberta Maroja. Agradecimentos: Antiguidades Minha Avó Tinha, Euro Music e Shopping 1000
© 2 Ag. JB/Rubens Barbosa

© 1

CLARIFY COMPLEXITY
명쾌한 복잡성

❝ 복잡성이란 예전의 일반적인 의미가 아니다. 그 이상이며 다른 것이다. ❞

본느 한센, 《정보 디자인》 중에서

시각적 복잡성이라는 표현은 다분히 역설적이다. 한편으로 복잡성은 사용자의 주의를 끌고 흥미를 자극하게 만드는 속성이다. 하지만 사용자는 전체의 그림을 살피기보다 정보가 담겨 있는 부분, 특히 복잡한 디테일이나 패턴 등을 본다. 다른 한편으로 복잡성은 단지 어느 정도까지만 호기심을 유발시킨다. 사용자는 복잡한 이미지를 아예 피해버리는 경향이 있기 때문이다.[1]

복잡성은 언제나 주변에 있어 왔다. 그리고 복잡한 대상이나 시스템, 개념을 시각적으로 표현하는 것은 점차적으로 늘어나고 있다. 복잡한 주제는 대개 신문이나 잡지에서 정보 그래픽으로 표현된다. 뉴스나 다큐멘터리 등에서 애니메이션을 이용해 정보를 전달하고, 박물관의 전시 그래픽, 교과서나 온라인 교육의 설명적 그래픽, 제품 사용설명서나 조립 매뉴얼, 연구 논문의 그래픽 등 매우 다양한 분야에서 활용되고 있다.

객관적인 복잡성은 시스템이나 정보, 임무 처리에 내재된 속성에 따라 결정된다. 시스템은 서로 관련된 많은 부분이나 요소를 가질 때 복잡해진다. 정보는 조직적이지 않고, 조밀하고, 양이 많을 때 복잡해진다. 임무 처리는 그것을 수행할 때 요구된 전략이나 인지처리 과정이 많을 때 복잡해진다.[2] 임무 처리가 복잡해지면 운전하는 동안 휴대폰을 사용하는 것처럼 동시에 몇 가지 임무를 수행할 때 사용자의 주의력을 분산시킨다. 이러한 상황에서 처리해야 하는 두 가지 임무는 사람의 제한된 주의력과 배치되는 것이다.[3]

반면에 주관적인 복잡성은 사용자 개인의 지각력과 숙련도, 지식, 처리 능력 등과 관계있다. 어떤 사용자에게는 매우 복잡한 것이지만 다른 사용자는 별로 복잡하지 않게 여긴다. 인지 연구자인 잔 엘렌Jan Elen과 리챠드 클락Richard Clack은 "복잡성은 어떤 상황의 속성이라기보다는 사용자의 시각이나 자세 등에 우선적으로 존재하는 것 같다."라고 말했다.[4]

▼ 카드 위에 디자인한 한 벌의 카드로 포커 게임의 복잡성을 명확하게 설명하고 있다.

드류 데이비스, 옥시데 디자인, 미국

◀ 1905년부터 시작된 알버트 아인슈타인의 위대한 발견에 대해 다큐멘터리로 설명하고 있는 스페인 신문 《엘문도》의 멀티미디어 디자인. 복잡한 개념들을 작은 단위로 분리해서 설명함으로써 사용자가 이해하기 쉽도록 한 것이 특징이다.

알베르토 카이로, 미국

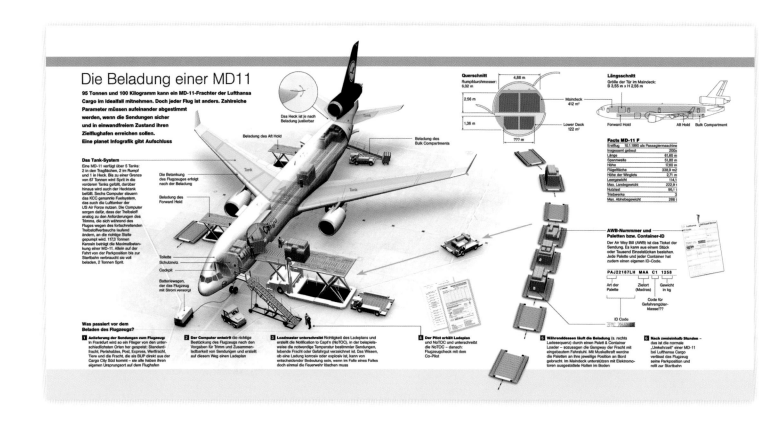

Die Beladung einer MD11

95 Tonnen und 100 Kilogramm kann ein MD-11-Frachter der Lufthansa Cargo im Idealfall mitnehmen. Doch jeder Flug ist anders. Zahlreiche Parameter müssen aufeinander abgestimmt werden, wenn die Sendungen sicher und in einwandfreiem Zustand ihren Zielflughafen erreichen sollen. Eine planet Infografik gibt Aufschluss

복잡한 개념의 설명

복잡한 개념을 설명할 때는 종종 시각적으로도 복잡한 그래픽을 디자인하게 된다. 복잡한 그래픽이란 시각적 정보가 많은 것, 요소들의 패턴, 모양, 텍스트, 색채, 조밀도와 다양함을 통해 의미를 전달하려고 하는 것이다. 사용자들은 시각 요소의 자극들을 구분하고, 그 정보들을 처리해야 하기 때문에 그래픽을 이해하는 데 어려움을 느끼게 된다. 또한 그래픽이 복잡하면 연관된 정보를 구분하고 찾는데 시간이 많이 걸린다. 시선 추적 장치를 통한 연구에 따르면 복잡한 웹페이지는 그렇지 않은 웹페이지보다 시선의 도달점이 산만하게 흩어져 어수선해진다고 한다.[5]

시각 정보 전달자는 인간의 인지 처리 능력과 그 한계를 고려해 쉽고 완전한 그래픽으로 정보를 설명하는 디자인을 해야 한다. 정보를 그저 단순화하는 것이 아니라 명확히 하는 기술을 사용해야 한다. 단순화된 커뮤니케이션이 매우 효과적이지만 어떤 개념이나 시스템의 경우에는 단순화시키기에는 너무 전달해야 하는 정보가 많다. 에블린 골드스미스 Evelyn Goldsmith는 그의 저서 《일러스트레이션 연구Research into Illustration》에서 "어떤 것에 대해 사실적인 관점으로 내용을 전달하고자 할 때 많은 이슈를 고려해야 것처럼, 드로잉에서도 단지 단순성만을 적용한다면 그것이 전달해야 할 가치의 많은 부분을 잃어버리고 꼭 필요한 것들을 부정하게 된다."라고 했다.

▲ 복잡한 설명은 시각적으로도 복잡한 그래픽이 되기 쉽다. 독일 프랑크푸르트 공항의 수입 절차에 대한 정보 표현에서도 그런 경향을 읽을 수 있다.

얀 슈보코프, 골든 섹션 그래픽스 독일

▶ 복잡한 정보들을 효율적으로 전달하기 위해 부분 확대를 이용하여 고효율 에너지 빌딩인 콩데 나스트 빌딩의 정보를 전달하는 디자인. 빌딩의 주요 특징에 대한 정보를 입체적 그래픽으로 표현했다.

메듀 럭퀴츠, 그라프포트, 미국

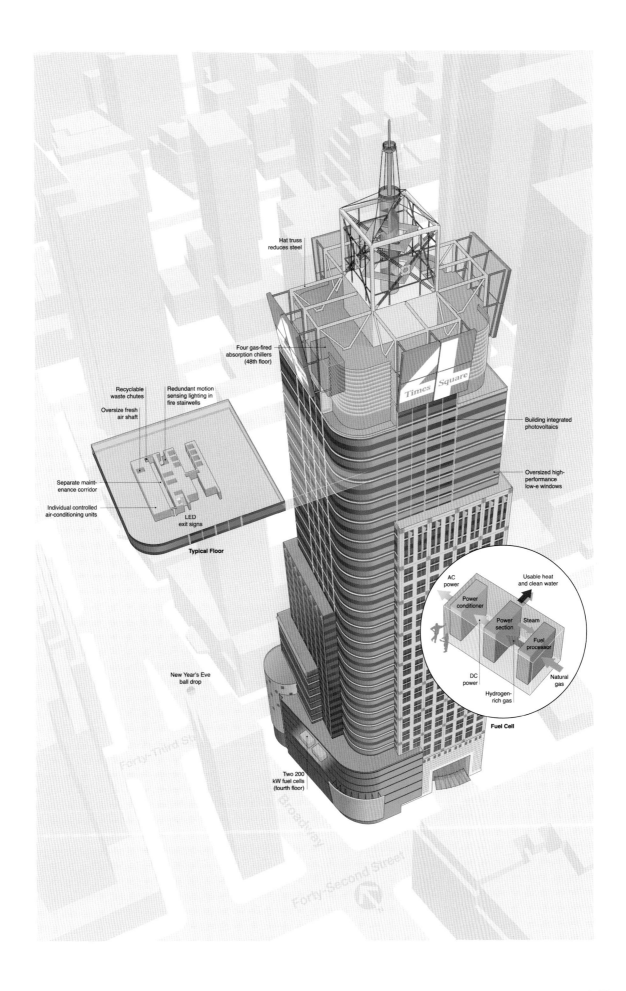

Hat truss
reduces steel

Four gas-fired
absorption chillers
(48th floor)

Recyclable
waste chutes

Redundant motion
sensing lighting in
fire stairwells

Oversize fresh
air shaft

Separate maint-
enance corridor

Individual controlled
air-conditioning units

LED
exit signs

Typical Floor

Building integrated
photovoltaics

Oversized high-
performance
low-e windows

New Year's Eve
ball drop

Two 200
kW fuel cells
(fourth floor)

AC
power

Usable heat
and clean water

Power
conditioner

Power
section

Steam

Fuel
processor

DC
power

Natural
gas

Hydrogen-
rich gas

Fuel Cell

Forty-Third St...

El...Broadway

Forty-Second Street

인지와 복잡성

복잡한 정보를 더 잘 이해하도록 하기 위해서는 모든 종류의 설명 방법을 찾아야 한다. 우리는 새로운 정보를 받아들이는 인지적 처리를 위해 심리적 재현이나 스키마를 구조화한 사전 지식에 의존하게 된다. 우리의 스키마는 혼돈스럽고 불완전한데 정보 설명은 그것들을 잘 정돈해서 정확하게 만든다. 스키마는 비논리적이고 충돌적이며 정보 설명은 부조화를 해결하도록 하는 것이다.

설명이 언어적이거나 시각적인 것과는 상관없이 복잡한 설명은 작업기억의 부하를 높이게 된다. 정보를 설명하는 요소가 많아지면 더 많은 인지적 부하가 생긴다. 각각의 요소들을 이해하는 것보다 상호의존성이 있는 시스템 전체를 이해하는 것이 더 어렵기 때문이다.[6] 예를 들어 컴퓨터 네트워크에 대한 정보 중 라우터 같은 부분적 요소에 대한 이해보다는, 네트워크 전체를 이해하려는 것이 더 많은 인지적 부하를 필요로 하는 것과 같다.

다행히 우리의 인지 구조는 복잡한 정보를 다룰 수 있다. 복잡하거나 새로운 정보를 접하면 우리는 더 많은 정보를 동시에 처리하기 위해 점차적으로 작업기억에서 스키마를 크게 늘리려 한다는 것이 이론적으로 제시되고 있다.[7] 이는 작업기억이 한 번에 적은 양의 정보를 수용함에 따라 제한된 처리 능력을 무리하게 사용하지 않는다는 것을 알려준다.

또한 우리는 복잡한 시스템을 이해하기 위해 멘탈 모델mental model을 형성한다. 스키마를 바탕으로 하는 멘탈 모델은 세상의 다양한 것들이 어떻게 작동하는지에 대한 광범위한 개념작용을 의미한다. 그것은 시스템이나 현상에 대한 특별한 형식을 일반적인 것으로 통합한다. 예를 들어 어떤 사람이 컴퓨터 프린터가 어떻게 작동하는지에 대한 정확한 멘탈 모델을 가지고 있다면 거의 모든 프린터를 작동할 멘탈 모델을 활용할 수 있을 것이다. 설명적 그래픽을 공부하는 동안 사용자는 그것을 이해하기 위한 지식의 네트워크를 형성할 것이고, 이 새로운 정보로 그들의 멘탈 모델을 향상시킬 것이다.

정확한 멘탈 작용을 형성하는 두 가지 중요한 요인은 일관성coherency과 콘텍스트contenxt이다. 일관성은 정보를 일관된 논리로 설명하여 의미 있게 하는 것이다. 일관된 설명은 어떤 과정의 단계, 원인과 결과를 이해하는 것과 관련있다. 그것들은 공감할 수 있는 구조를 포함하고 있다. 시각 이미지에서도 마찬가지이다. 디자이너는 그래픽 정보를 확실히 하기 위해 정보를 보여주는 순서를 명확히 하고 관련 없는 정보를 제한해야 하며, 시각적 통일감을 바탕으로 논리적인 표현을 해야 한다.

콘텍스트는 새로운 정보가 받아들여지는 체계이며, 어떤 스타일의 시각물에서 이미지를 이해하는데 예상되는 것과 예상되지 않는 대상물을 결정하는 제한적 특징이다. 그 결과로 콘텍스트는 사용자의 주의를 유도하여 시각물을 해석하는 데 영향을 주게 되는 것이다. 또한 그것은 의미에 강하게 영향을 주기 때문에 콘텍스트가 고려되지 않은 정보를 지각하면 이해하기 어렵게 된다. 복잡한 시각 정보 설명에서 콘텍스트를 고려한다는 것은 정보에 대한 큰 그림을 보여주고 다음으로 디테일한 부분을 보여줘 사용자가 정보에 대한 개념을 이해하도록 돕는 것을 의미한다.

▶ 시각적 일관성으로 디자인된 이 정보 그래픽은 일본과 비교해 미국인의 비만율이 높은 원인에 대해 설명하고 있다.

알란 로, 미국

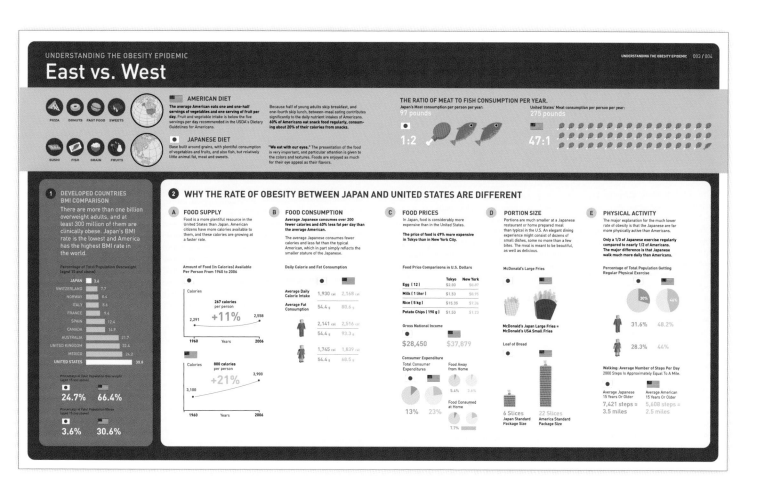

▶ 온라인에서 실시하는 환자 교육을 위한 의학 일러스트레이션. 시각적 콘텍스트를 보여주는 디자인으로 뱃속의 상황을 사용자들이 자세히 이해할 수 있도록 특정 부분을 확대하여 정보를 제공하고 있다.

조안느 헤더러 뮬러, 헤더러 & 뮬러 바이오메디컬, 미국

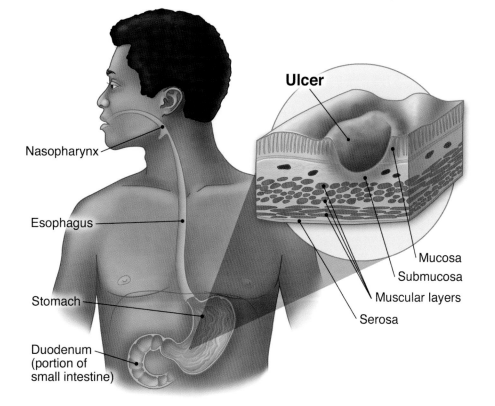

Lo más parecido a una mano verdadera

La gran ventaja de esta prótesis con respecto a sus antecesoras es la variedad de movimientos que permite y la posibilidad de darle un aspecto casi real

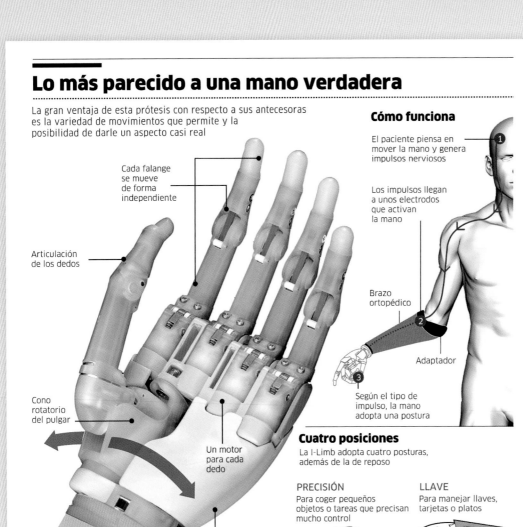

Cada falange
se mueve
de forma
independiente

Articulación
de los dedos

Cono
rotatorio
del pulgar

Un motor
para cada
dedo

Cubierta que
imita la forma
de la mano

Unión con
el brazo

Cómo funciona

El paciente piensa en mover la mano y genera impulsos nerviosos

Los impulsos llegan a unos electrodos que activan la mano

Brazo ortopédico

Adaptador

Según el tipo de impulso, la mano adopta una postura

Cuatro posiciones

La I-Limb adopta cuatro posturas, además de la de reposo

PRECISIÓN
Para coger pequeños objetos o tareas que precisan mucho control

LLAVE
Para manejar llaves, tarjetas o platos

ÍNDICE
Muy útil para pulsar botones

AGARRE
Para sujetar vasos, maletas o cosas con asas

El aspecto, otra clave

Hay dos opciones de estética (Cosmesis) para la I-Limb, a distinto precio y prestaciones. Hay otros pacientes que prefieren usar la mano robótica sin cubierta

I-Limb Skin

A la prótesis se le aplica una cubierta de silicona flexible como la piel. Mejora el agarre

Cosmesis de alta definición

Es un guante que imita con altísima precisión la piel. Se individualizan para cada paciente, imitando incluso su color de piel

FUENTE: TOUCH BIONICS, DAILY TELEGRAPH Y ELABORACIÓN PROPIA

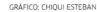

GRÁFICO: CHIQUI ESTEBAN

◀ 스페인의 《퍼브리코》 지를 위한 정보 그래픽. 인공의 손이 어떻게 작동하는지를 설명하는 내용으로, 주된 일러스트레이션으로부터 주변에 상세한 부분을 나누어 설명하는 콘텍스트를 제공하고 있다.

치퀴 에스테반, 퍼브리코, 스페인

원칙의 적용

사용자들은 복잡한 그래픽보다 단순한 그래픽을 더 쉽게 이해한다는 것은 잘 알려져 있다. 복잡성이 증가하는 추세는 사용자가 시각적 정보를 해석하고 이해하는 과정이 더 어렵게 된다는 것을 의미한다. 그러므로 디자이너는 사용자에게 과도한 부담을 주지 않고 의미를 확실히 전달하는 효과적인 방법을 찾아야 한다. 복잡한 시각 정보의 설명에서 관계가 없거나 주의를 산만하게 하는 디테일은 필요하지 않다. 그러나 일관된 설명을 제공하기 위해 필요한 디테일은 있어야 한다.

다양한 시각적 방법은 사용자가 부담스럽지 않으며 적절한 멘탈 모델과 명확한 스키마 형성을 가능하게 한다. 그 중 첫 번째 접근법은 한 번에 처리하는 정보의 양을 최소화하기 위해 복잡한 정보들을 작은 단위로 분리하는 것이다. 작은 단위로 묶어 정보를 조직화하는 것은 스키마가 천천히 생성되도록 하는 것이며, 단계적으로 정보의 내용을 이해하고 궁극적으로 받아들인 정보를 하나로 통합하는 것이다. 분리하는 방법은 여러 형식이 있다. 처음에는 좀더 단순한 시각 이미지를 보여준 다음 점차적으로 복잡한 요소들을 보여주는 것이다. 아니면 복잡한 임무를 시간의 순서에 따라 단순한 과정으로 나눌 수 있다. 정보를 프레임과 움직임으로도 나눌 수 있다. 이러한 방법은 사용자에게 부여되는 인지적 처리 부담을 잠재적으로 감소시킬 수 있다.

두 번째 접근법은 복잡성을 명쾌하게 하는 것으로 보통 숨어 있는 부분과 요소를 보여주는 것이다. 이것은 우리의 시각에 보이지 않는 것들을 직관적으로 묘사하는 것이며, 움직임을 보여주는 시각적 수단을 사용하거나 단면을 절단하여 다양한 내부 모습을 표현하는 방법이다. 이러한 방법은 대상이나 시스템의 내부 형태를 드러내는 것으로 그것이 어떤 구조를 갖고 있고 어떻게 작동하는지에 대해 새로운 의미를 전달한다.

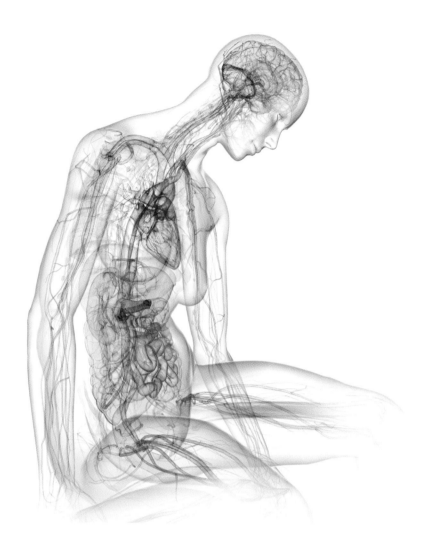

복잡성을 명쾌하게 하기 위한 세 번째 접근법은 정보가 내재하고 있는 구조를 드러내어 그것의 조직화된 원리를 전달하는 것이다. 내재된 구조는 정보가 어떻게 정리되었는지에 대한 직관적인 이해를 바탕으로 한다. 예를 들어 달력의 경우 월별, 일별로 시간의 정보가 구조화된 것이다. 흙에 대한 정보 그래픽에서는 정보가 지층별로 구성될 것이다. 이러한 자연스런 접근방법은 인지적으로 이해되는 추상적인 경로 같은 것을 제공한다. 그래픽이 시각적으로 조직화되어 개념적으로 이해될 때 사용자는 메시지를 얻는 데 도움을 받는다.

복잡한 시각적 정보를 디자인할 때는 시각적 기술이 사용자의 사전 지식으로 이해될 수 있는 그래픽을 활용해야 한다. 이 그래픽의 목표는 복잡한 정보를 잘 전달하는 데 있다. 복잡성을 명쾌하게 할 때 디자이너는 사용자의 인지적 요구와 너무 많은 시각적 정보로 부담을 주는 지식 간의 균형을 잘 잡아야 한다.

미국의 《뉴욕 타임즈》에 나온 여성의 당뇨병에 관한 상세한 정보 일러스트레이션. 투명한 신체의 표현으로 질병과 관계가 있다고 생각되는 기관을 보여주고 있다.

브라이언 크리스티에, 브라이언 크리스티에 디자인, 미국

▶ 크리스마스 치트 양식은 남자용과 여자용으로 나뉘는데 개인의 옷 사이즈를 기록하여 선물을 사줄 사람에게 주는 것이다. 옷의 치수 표시 방법 등을 정보의 내재된 구조에 따라 조직화한 디자인이다.

사이몬 쿡, 영국

▼ 에탄올이 제조되는 과정을 텍스트와 이미지를 통해 정보를 연속적으로 배치한 정보 그래픽.

니베디타 라메쉬, 워싱턴 대학교, 미국

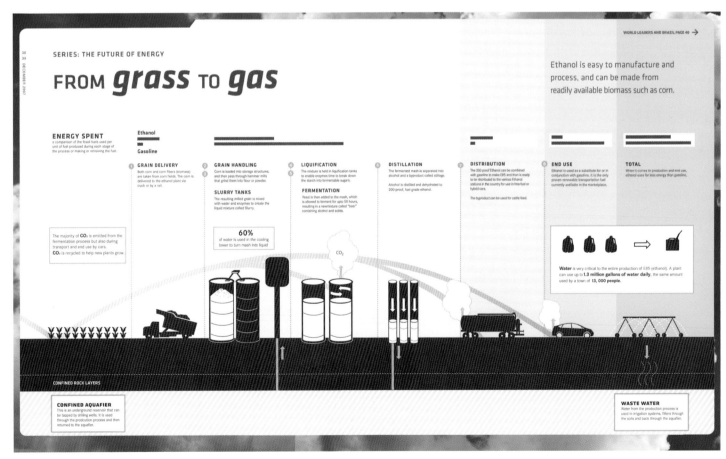

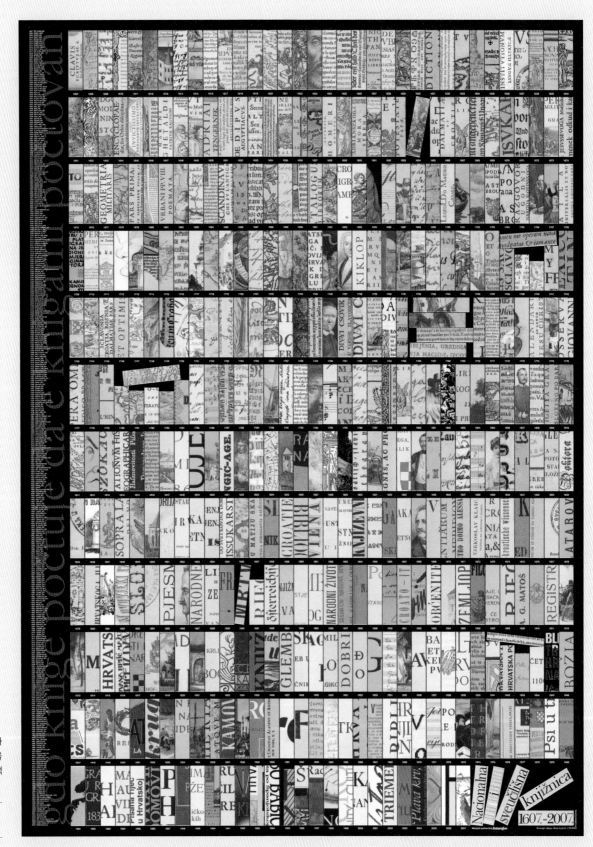

정보는 그 자체에 내재된 구조를 가지고 있다. 도서관 개관 400주년을 기념하는 이 포스터는 400권의 책으로 구성되었다.

보리스 루빅익, 인터내셔널 스튜디오, 크로아티아

정보의 분리와 연속 배열

복잡한 시각 정보를 한 공간에 모두 담으면 조직화되지 않은 아이디어가 어지럽게 배열될 수도 있다. 정보를 잘 전달하기 위해서는 의도된 절제나 순서가 조정되고 서론, 본론, 결론과 같이 연속적으로 조직되어야 한다.

많은 정보가 한꺼번에 전달되면 그것에 대한 이해도는 줄어든다.[8] 특히 사용자는 사전 지식이 없는 복잡한 정보를 접하게 되면 부담을 느끼게 된다. 정보를 이해하는 데 요구되는 처리의 양이 사용자의 작업기억이 처리할 수 있는 양을 넘게 되면 더욱 그러하다. 그러므로 디자이너가 인지적 부담을 피할 수 있는 효과적인 방법은 정보를 나누는 것이다.

정보의 나눔은 모든 것을 작은 단위로 나누려는 인지 작용의 근본적인 특성 때문에 특히 효과적이다. 아기들은 말을 배울 때 소리를 나누어서 연습하고, 작가는 글을 쓸 때 주제와 챕터로 나누며, 디자이너는 디자인할 때 그래픽을 중요한 것과 보조적인 것으로 나누고, 작곡가는 작곡을 할 때 노래를 독창 부분과 합창 부분으로 나눈다. 우리는 일상에서 경험하듯이 자연스럽게 그것들을 일시적으로 나누어 분리된 사건으로 생각하게 된다. 정보를 작은 단위로 나눌 때 작업기억에서 더 쉽게 처리되고 저장과 기억을 위해 기존의 스키마에 잘 맞춰질 수 있기 때문이다.[9]

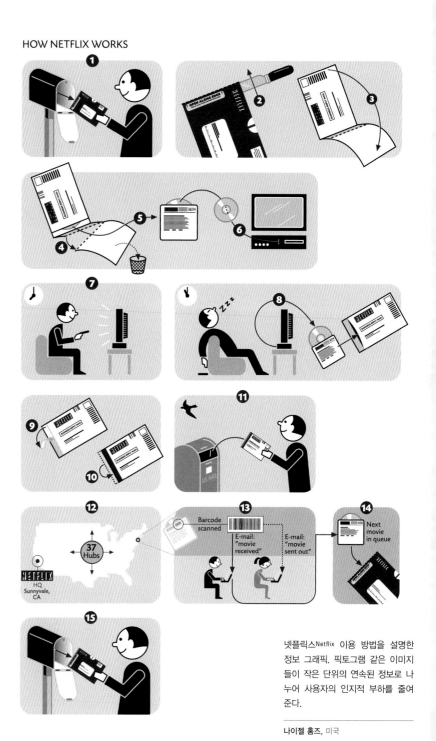

넷플릭스Netflix 이용 방법을 설명한 정보 그래픽. 픽토그램 같은 이미지들이 작은 단위의 연속된 정보로 나누어 사용자의 인지적 부하를 줄여준다.

나이젤 홈즈, 미국

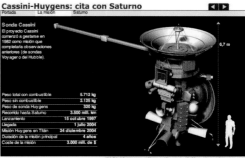

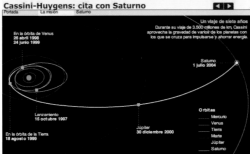

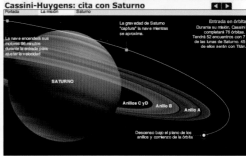

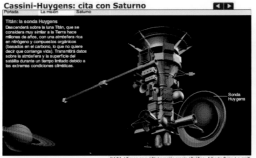

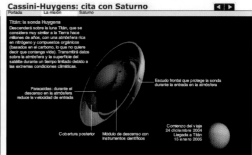

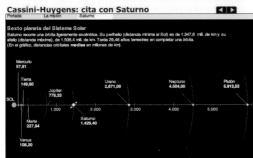

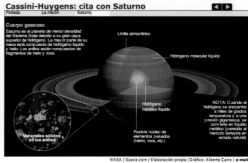

나사NASA의 카시니 휴이젠의 토성 탐사 임무를 온라인으로 설명하기 위한 프로젝트. 정보를 분류한 인터랙티브 형식으로 사용자의 의도대로 선택해 단계적으로 이해할 수 있게 디자인했다.

알베르토 카이로, 미국

디자이너가 시각적 단위를 분리하여 정보를 나눌 수 있지만 그 의미는 통합된다. 각 시각적 단위는 개념적으로 정보와 연관되게 묶인다. 정보의 나눔은 사용자가 정보를 접하는 시간을 단계적으로 진행하게 하는 것으로, 다음 정보로 넘어가기 전에 정보를 처리할 수 있는 최소한의 시간을 갖도록 하는 것이다. 사람들은 정보의 양이 큰 것보다 작게 분리하여 보여줄 때 더 깊게 이해하고 배우게 된다.

나누어진 정보는 사용자가 하나의 명확한 멘탈 모델로 통합하는 데 어려움을 줄 수도 있다. 정보 나눔의 단위는 사용자가 다음 그래픽 부분을 볼 때까지 작업기억 속에 머물러 있어야 한다. 그런데 어떤 사용자에게는 정보 구성이 시각적으로 나누어졌을 때 전체적 정보로 결합하지 못하는 경우도 발생한다. 이를 방지하기 위해 작은 단위의 정보를 처리하는 동안 정보의 주제나 시스템의 전체적인 개념을 갖게 하는 것이 필요하다. 전체적인 정보의 콘텍스트를 제공하는 개념도 같은 것을 보여주는 것이다. 시작 부분에서 중요한 개념을 먼저 소개하고, 정보에 대한 시각적인 일관성을 보여주며, 앞서 보여준 개념을 천천히 전개시켜 나가는 것이다. 또한 디자이너는 'PRINCIPLE 2 : 시선의 유도' 부분에서 다룬 것처럼 나누어진 부분들을 시각 구성의 원리에 따라 사용자의 시선을 유도하여 분리된 시각적 단위들이 서로 잘 연결되도록 해야 한다.

현실에서도 그렇듯이 정보의 연속 배열은 정보를 시간 순서로 보여주는 특별한 형식의 나눔과 같은 것이다. 이것은 절차나 단계별 구성, 인과관계, 어떤 원리가 순차적으로 형성되는 것과 같이 복잡한 개념을 설명할 수 있는 효과적인 방법이다. 정보를 연속적으로 배열할 때는 먼저 정보의 논리적 순서를 정하고, 왼쪽에서 오른쪽으로 혹은 위에서 아래로 배열할지를 생각해야 한다. 정보의 우선순위를 정하는 것이다. 각 단위별로 적절한 상세 내용들을 보여주고 너무 단조롭게 되는 것을 피함으로써 전체적인 정보의 개념이나 수행할 임무들을 놓치지 않도록 해야 한다.

연속 배열의 장점은 중요한 시각 정보로 같이 묶인다는 점인데, 선을 연결하거나 시각적 영역을 만들어 근접성을 높이는 것이다. 요소들이 히니의 그룹으로 지각될 때 시각적 작업기억에서도 같이 재현된다. 이렇게 되면 장기기억에도 정보가 하나의 그룹으로 저장될 개연성이 높아진다.[10] 연속 배열을 통해 정보의 이해도를 높이고 인지 처리 과정을 단축시키는 것이다.[11]

페루 남부의 아레퀴파 시의 건축물에 대한 정보 시각화 디자인. 건축물의 다양한 정보를 주제별로 나누어 인터랙티브 형식으로 볼 수 있게 했다.

뷰 가이엔, 바이오퓨전 디자인, 미국

▶ 핵 에너지가 어떻게 생성되는지를 설명하는 정보 시각화 디자인. 복잡한 과정이 이해될 수 있도록 각 단계를 분명하게 나누고 정보를 연속 배열로 보여주고 있다.

킴벌리 풀톤, 워싱턴 대학교, 미국

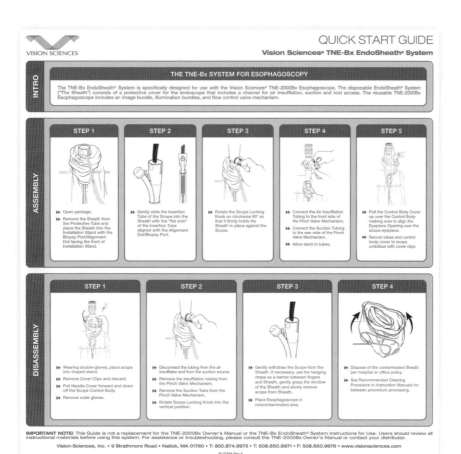

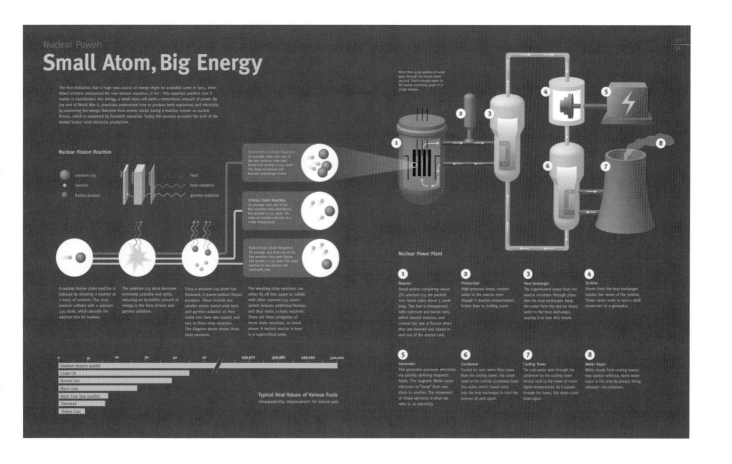

Special Relativity

Special relativity unlocked the secret of the stars and revealed the untold energy stored deep inside the atom. But the seed of relativity was planted when Einstein was only 16 years old, when he asked himself a children's question: what would a beam of light look like if you could race along side?

According to Newton, you could catch up to any speeding object if you moved fast enough. Catching up to a light wave, it would look like a wave frozen in time. But even as a child, Einstein knew that no one had ever seen a frozen wave before.

When Einstein studied Maxwell's theory of light, he found something that others missed, that the speed of light was always constant, no matter how fast you moved. He then boldly formulated the principle of special relativity: the speed of light is a constant in all inertial frames (frames which move at constant velocity).

No longer were space and time absolutes, as Newton thought. Clocks beat at different rates throughout the universe. This is a profound departure from the Newtonian world.

Previously, physicists believed in "ether," a mysterious substance which pervaded the universe and provided the absolute reference frame for all motions. But the Michelson-Morely experiment measured the "ether wind" of the earth as it moved around the sun and it was zero. Either the earth motionless, or the meter sticks in experiment had somehow shorte In desperation to save Newtonia physics, some believed that the atoms in meter sticks were mechanically compressed by the force of the ether wind. Einstein showed that the ether theory wa totally unnecessary, that space i contracted and time slowed dow as you moved near the speed of light…

━━► 186,282 miles per second.

Imagine a policeman on a motorcycle catching up to a speeding motorist.

According to Newton, the policeman would see the driver as if he were at rest.

But if we watch this from the sidewalk, we'd see the policeman and the driver racing past neck and neck.

Now replace the motorist with a light beam.

From the sidewalk, we see the policeman racing right alongside the light beam. But later, if you talked to the policeman, he would shake his head and say that no matter how fast he accelerated, the light beam raced ahead at the speed of light, leaving him in the dust.

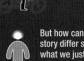

But how can the policeman's story differ so much from what we just saw from the sidewalk with our own eyes? Einstein was stunned when he found the answer: time itself had slowed down for everything on the policeman's motorcycle.

To Newton, time was uniform throughout the universe. One second on Mars was the same as one second on earth. One o'clock on earth was the same as one o'clock on Mars.

But to Einstein, time beats at different rates. The faster you travel, the slower time beats. There is no such thing as absolute time. When you say that it is one o'clock on earth, it's not necessarily one o'clock throughout the universe.

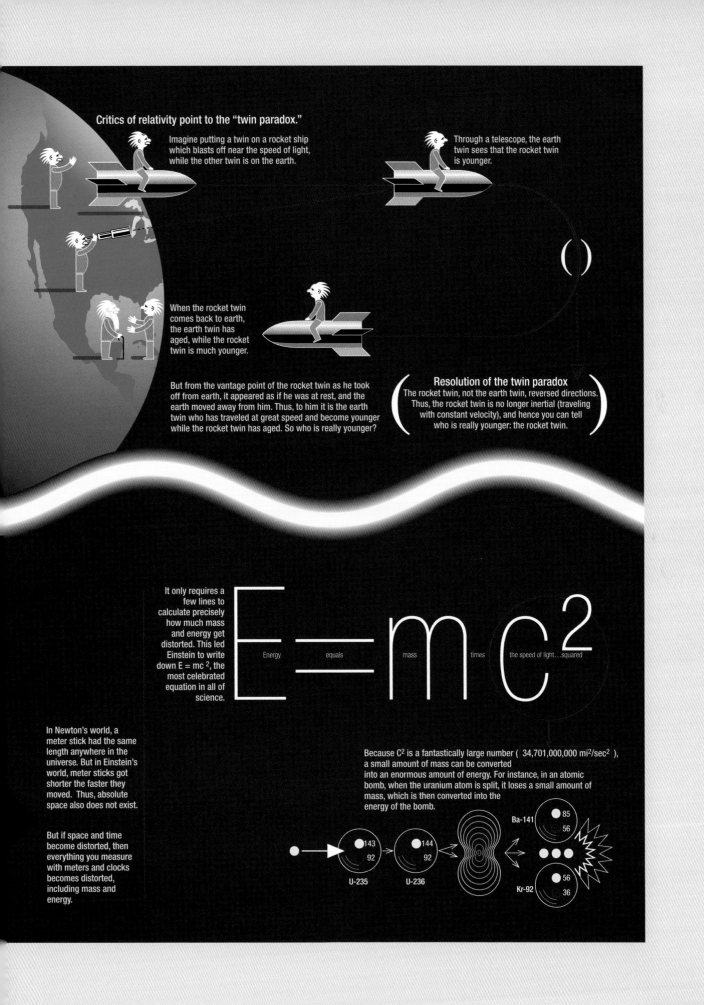

Critics of relativity point to the "twin paradox."

Imagine putting a twin on a rocket ship which blasts off near the speed of light, while the other twin is on the earth.

Through a telescope, the earth twin sees that the rocket twin is younger.

When the rocket twin comes back to earth, the earth twin has aged, while the rocket twin is much younger.

But from the vantage point of the rocket twin as he took off from earth, it appeared as if he was at rest, and the earth moved away from him. Thus, to him it is the earth twin who has traveled at great speed and become younger while the rocket twin has aged. So who is really younger?

Resolution of the twin paradox
The rocket twin, not the earth twin, reversed directions. Thus, the rocket twin is no longer inertial (traveling with constant velocity), and hence you can tell who is really younger: the rocket twin.

It only requires a few lines to calculate precisely how much mass and energy get distorted. This led Einstein to write down $E = mc^2$, the most celebrated equation in all of science.

$$E = mc^2$$

Energy equals mass times the speed of light...squared

In Newton's world, a meter stick had the same length anywhere in the universe. But in Einstein's world, meter sticks got shorter the faster they moved. Thus, absolute space also does not exist.

But if space and time become distorted, then everything you measure with meters and clocks becomes distorted, including mass and energy.

Because C^2 is a fantastically large number ($34,701,000,000$ mi^2/sec^2), a small amount of mass can be converted into an enormous amount of energy. For instance, in an atomic bomb, when the uranium atom is split, it loses a small amount of mass, which is then converted into the energy of the bomb.

U-235 143 92

U-236 144 92

Ba-141 85 56

Kr-92 56 36

강조된 시각 정보

우리의 시각 시스템은 놀라울 정도로 발달되어 있지만 동시에 물리적인 제약도 갖고 있다. 겉으로 드러나는 것만 볼 수 있을 뿐, 대상의 구조나 메커니즘은 직접적으로 볼 수 없기 때문이다. 이런 한계를 극복하기 위해서는 물리적으로 숨겨져 있거나 관찰할 수 없는 현상 등 복잡한 구조와 시스템을 보여주는 효과적인 방법, 곧 이미지의 조작이나 특별한 재현 방법이 필요하다. 복잡한 구조를 단면 처리하거나 부분 확대, 혹은 내부를 보여주는 것 등이 그 방법이 될 수 있다. 움직임을 표현하는 방법도 어떤 기능의 정보를 전달하는 데 적합하다.

특별하게 강조된 시각 정보 기술은 사용자가 표면을 통과하여 조밀하게 짜인 구성 요소를 넘어 내부를 볼 수 있게 하는 기법이다. 이러한 형식은 테크니컬 일러스트레이션technical illustration과 같은 전통적 표현 기법에서 비롯된 것으로 복잡한 부분이나 장치를 그래픽으로 표현하여 전문가나 비전문가들도 그것이 표현한 기능이나 형식을 이해할 수 있게 한다.[12] 최근에는 그래픽 디자이너와 일러스트레이터가 설명적 그래픽을 제작하는 경우가 증가함에 따라 복잡한 정보를 더 잘 접근하고 이해할 수 있게 하는 디자인 방법을 찾게 되었다.

디자이너는 정보를 처음 접하는 초보자들이 전문가와는 다른 인지적 특성을 사용한다는 것을 이해해야 한다. 데이비드 에반스David Evans와 신디 가드Cindy Gadd는 《의학에서 인지과학Cognition science in Medicine》에서 "전문가는 일반인보다 더 많이 알고 있기도 하지만 일반인과 다르게 알고 있기 때문에 전문가라고 한다."라고 언급하였다. 어떤 물리적 시스템을 배울 때 초보자들은 그 시스템의 기능과 작동법 같은 단편적이고 고정된 물리적 구조를 이해하는 데 집중한다. 그러나 전문가들은 그 시스템의 작동과 기능, 구조 등을 결합하여 더욱 통합된 정보의 모델을 습득하게 된다.[13]

이 책에서 제시한 원리와는 배치되지만 사용자가 시스템에 대한 지식을 실제 시스템에 적용해서 이해할 필요가 있을 때는, 간략화한 그래픽보다 디테일하게 묘사한 그래픽이 더 효과적일 수 있다. 과감한 디테일의 생략이 오히려 사용자의 이해를 방해할 수 있기 때문이다.[14] 이를 통해 우리는 때로는 복잡한 것을 단순하게 하기보다는 정보가 잘 이해되도록 명쾌한 복잡성을 추구하는 것이 더 유효하다는 것을 알 수 있다.

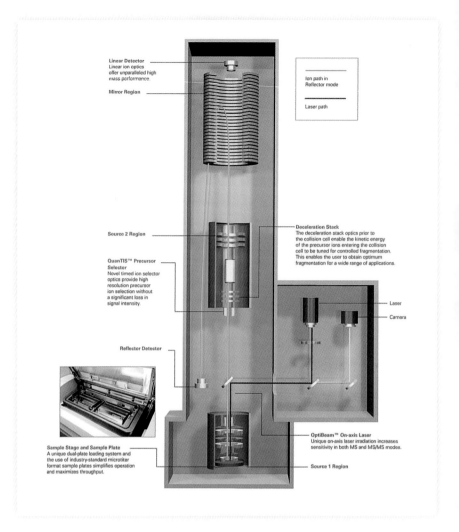

▲ 단백질 분석에 사용되는 과학 기계에 대한 정보를 전달하는 그래픽. 장치의 내부를 부분 확대하여 그 속에 숨겨진 광학기술을 보여주고 있다.

아미 베스트, 응용 바이오시스템즈 브랜드 & 크리에이티브 그룹, 미국

▶ 미국의 과학 잡지 《사이언스 아메리칸》의 일러스트레이션. 우리가 빙산의 일각만 볼 수 있는 것과 같이 물리적인 대상과 시스템을 설명하기 위해서는 특별히 강조된 시각 정보가 필요할 때가 있다.

데이비드 피어스타인, 데이비드 피어스타인 일러스트레이션, 애니메이션 & 디자인, 미국

내부의 시각 정보

절단면, 입체 단면도, 투명도는 시스템의 내부 구조를 표현하는 일반적인 방법이다. 복잡한 대상이나 시스템의 특정 부분처럼 볼 수 없는 것을 상상하기는 어렵다. 그러나 절단면은 표면의 1/4의 정도를 제거하여 내부의 특정 영역을 볼 수 있게 한다. 내부의 시야는 창문이나 절단면의 틈 사이를 통해 보여준다. 일반적으로 창문을 바라보는 것과 같이 거칠거나 지그재그한 모서리 등은 절단이 된 것을 나타내며, 그것의 내부 텍스처는 표면의 상태를 보여준다. 입체적인 대상의 중심축으로부터 오른쪽 각도로 돌려 절단된 모습을 표현하는 입체 단면도도 내부의 모습을 보여주는 방법이다. 내부 구조를 더 잘 보이게 하기 위해서는 표면을 투명하게 처리하기도 한다.

◀ 신체를 투명하게 볼 수 있게 한 인체 가상 해부도. 의사가 환자에게 유방암과 같은 질병의 진행 상태를 설명할 수 있도록 인체 내부를 시각화했다.

니콜라 랜듀치, CCG 메타미디어, 미국

▶ 잉크젯 프린터의 작동 원리를 설명한 정보 그래픽. 몇 개의 강조된 시각화를 통해 사용자가 올바른 멘탈 모델을 형성할 수 있게 했다. 내부의 시스템이 투명하게 보이는 입체 단면도를 통해 카트리지가 어떻게 작동하는지를 보여주고 있다.

**제이콥 헬튼,
일리노이 인스티튜트 오브 아트**, 미국

분해된 시각 정보

기계나 건축 구조, 신체 기관처럼 내부 모습이 완전히 숨겨져 있을 때는 대상을 분해하여 보여주면 더 명쾌하게 정보를 전달할 수 있다. 분해된 장면은 대상의 내부 요소들이 어떤 방식으로 구성되어 있는지를 한눈에 보여준다. 대개 특정한 축을 따라 요소들을 분리하여 늘어놓는 방식으로 정리하는데, 이렇게 하면 사용자가 각 부분들의 디테일과 그것들의 관계를 이해하는 데 많은 도움이 된다.

대상을 분해했는데 특정 요소의 비례가 주어진 레이아웃에 맞지 않으면 그 부분은 정리된 대열에서 벗어날 수도 있다. 다른 곳에 배치하더라도 선으로 연결하면 그 대상이 어느 부분에 속한 것인지 사용자들은 금방 알 수 있다. 분해된 장면은 이렇듯 구조적인 정보를 전달하지만 화살표를 사용하여 대상의 기능적인 정보를 추가로 전달할 수도 있다.

그래픽의 목적은 대상의 성격에 따라 다르겠지만 분해된 시각 정보는 꼭 사실적으로 묘사한 렌더링rendering 이미지로 표현하지 않아도 된다. 일반적인 방법은 어떤 장치의 일부분을 라인 드로잉으로 표현하는 것인데, 이렇듯 단순화된 표현 방법은 대상을 분해하거나 조립하는 목적의 그래픽일 때 효과적이다. 집이나 빌딩의 분해된 장면을 표현할 때는 사실적 묘사가 더 좋을 때도 있다. 분해된 장면이 우리의 시야를 가로막던 표면을 제거하기 때문에 사용자는 대상의 구조를 더 잘 이해할 수 있다.

▲ 클래식 기타를 분해해서 보여주는 사실적인 정보 표현. 기타의 내부가 어떻게 생겼는지 이해할 수 있도록 시스템의 구조를 보여주고 있다.

조지 라다스, 베이스24 디자인 시스템즈, 미국

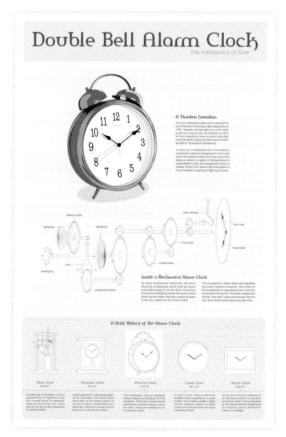

▶ 알람시계의 작동 원리를 보여주기 위해 분해된 부속들을 나열한 정보 그래픽. 기어의 작동 원리를 명쾌하게 설명하기 위해 내부 구조를 보여주고 있다.

메리클레어 M. 크래브트리, 일리노이 인스티튜트 오브 아트, 미국

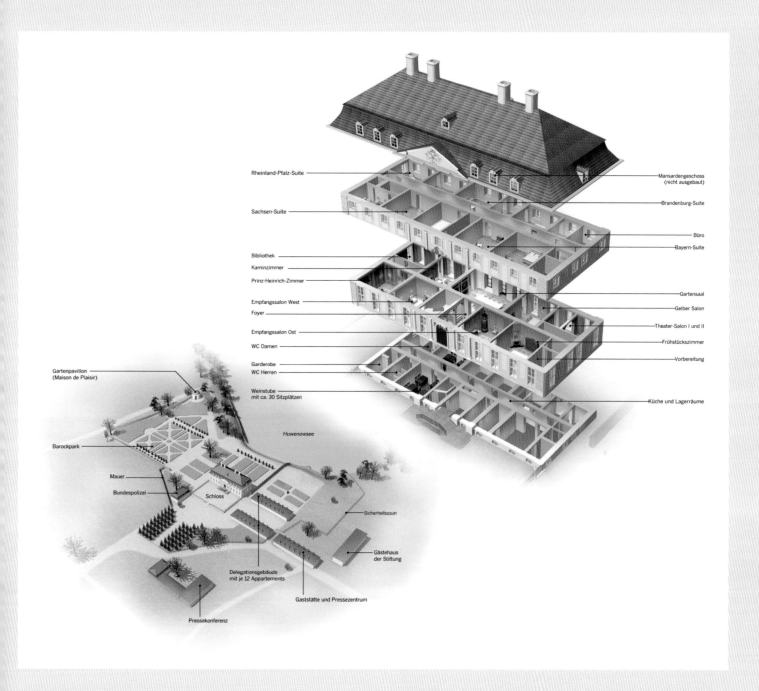

독일의 메세부르크 성의 구조를 보여
주는 정보 그래픽. 성의 내부를 분해
하여 그 형태와 기능 정보를 자세하게
전달하고 있다.

얀 슈보코프, 카트린 람,
쥴리아나 코네케, 야로슬라프 슈탈린스키
골든 섹션 그라픽스

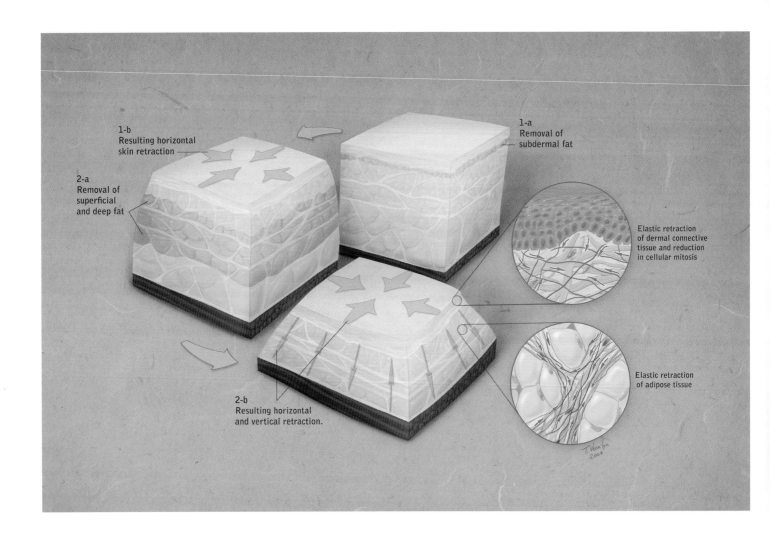

1-b
Resulting horizontal
skin retraction

2-a
Removal of
superficial
and deep fat

1-a
Removal of
subdermal fat

2-b
Resulting horizontal
and vertical retraction.

Elastic retraction
of dermal connective
tissue and reduction
in cellular mitosis

Elastic retraction
of adipose tissue

확대

부분 확대는 어떤 대상의 부분을 디테일한 수준으로 상세하게 지각할 수 있도록 표현하는 것이다. 어떤 시스템이나 장치의 디테일 수준을 높이는 것은 그 대상의 중요한 특성에 초점을 맞추는 것을 의미한다. 일반적으로 디테일은 대비되는 색채나 형태를 삽입하는 방식으로 확대되거나 배열된다. 디테일을 강조하기 위해 원래의 일러스트레이션에 선이나 화살표, 줌 효과로 연결하고 그 부분을 끌어내어 확대된 영역으로 표현하기도 한다. 대상의 특정 부분을 확대하면 원래의 일러스트레이션으로 전체를 이해할 수 있고, 사용자가 대상의 여러 정황을 파악하도록 참고 정보도 제공할 수 있다. 이는 사용자가 디테일한 부분을 탐구하기 전에 대상의 전체적인 정보를 전달하는 것이다.

지방흡입 후 피부가 어떻게 수축되는지를 설명한 그래픽. 피부의 특정 부분을 확대하여 상세하게 설명하고 있다.

트레비스 버밀리에,
트레비스 버밀리에 의학 & 생물학
일러스트레이션,
미국

관절 부위의 연골에 대한 정보 그래픽. 일러스트레이션으로 특정 부위를 확대 표현하여 정보를 전달하고 있다.

멜리사 베버리지, 자연사
일러스트레이션, 미국

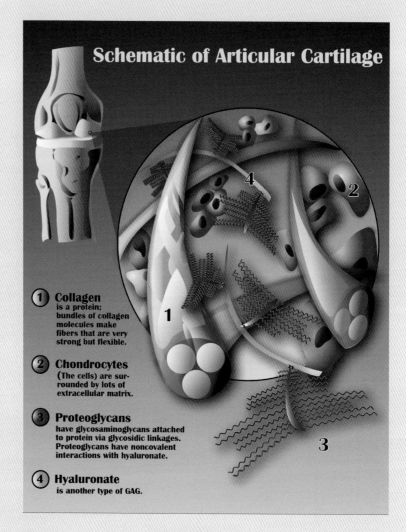

Schematic of Articular Cartilage

1 **Collagen** is a protein; bundles of collagen molecules make fibers that are very strong but flexible.

2 **Chondrocytes** (The cells) are surrounded by lots of extracellular matrix.

3 **Proteoglycans** have glycosaminoglycans attached to protein via glycosidic linkages. Proteoglycans have noncovalent interactions with hyaluronate.

4 **Hyaluronate** is another type of GAG.

▶ 《CIO 인사이트》 잡지에 실린 시각 정보로 교통사고가 어떻게 발생했는지에 대한 정황을 표현한 정보 그래픽. 중요한 부분을 확대하여 사용자가 그 내용을 이해하는 것을 돕고 있다.

콜린 헤이에스, 일러스트레이터, 미국

Pests of the
Capsicum annuum

Myzus persicae
green peach aphid

Zonosemata electa
pepper maggot

Tetranychus urticae
red spider mite

Anthonomus eugenii
pepper weevil

Camnula pellucida
clearwinged grasshopper

부분 확대를 통해 고추나무의 해충과 해충이 입히는 피해 상황을 보여주는 정보 일러스트레이션.

멜리사 베버리지, 자연사
일러스트레이션, 미국

움직임의 표현

정지된 형태의 내부 시각 정보는 구조를 보여주는 데는 효과적이지만 시스템이나 개념의 동적인 부분은 확실하게 보여주지는 못한다. 그러나 기계의 작동 원리, 제품의 조립 방법, 인간의 움직임처럼 보이지 않는 힘의 움직임과 같은 정보를 보여주는 것도 내부 구조를 설명하는 것만큼 중요하다. 그것이 구조적인 형태로부터 발생할 수 있는 모호함을 명확하게 설명할 수 있고, 대상이 어떻게 작동하는가에 대한 멘탈 모델을 형성하는 데 도움을 주기 때문이다. 다양하고도 효과적인 표현 기법은 그러한 움직임의 심리적 인상을 표현할 수 있다. 움직이는 선이나 잔상 표현, 움직이는 화살표, 움직이는 느낌을 흐릿하게 표현하는 모션 블러motion blur 등이 그 방법들이다.

움직이는 선을 줄무늬 패턴으로 활용해 대상이나 사람의 배경에 삽입하면 속도를 표현할 수 있다. 많은 연구에서도 선의 활용은 빠르게 움직이는 느낌과 그 방향을 전달하는 데 매우 효과적이라고 나타났다.[15] 반면에 고속으로 회전하는 물체의 운동감을 묘사할 때는 물체의 크기나 형태는 비슷하지만 그 위치나 자세를 다르게 하여 이미지의 진행 상황을 표현할 수 있다. 각 이미지 간의 차이는 움직임의 리듬을 만들어낸다. 투명한 물체나 사람을 표현하는 잔상 기법은 이미지 간의 변화를 부드러운 느낌으로 보여주기 때문이다.

과학이나 기술을 설명하는 일러스트레이션에서는 움직임과 방향을 표현하기 위해 일반적으로 화살표를 이용한다. 화살표는 움직임의 느낌을 전달하기 위해 휘어질 수도 있다. 화살표의 상징은 제한 없이 사용할 수 있지만 화살표의 움직임은 정보의 상황에 따라 달리 표현된다. 움직임을 표현하는 또 다른 방법으로 모션 블러가 있다. 주로 사진 이미지에서 표현되는데 모션 블러의 단점은 대상의 디테일한 부분을 흐려지게 한다는 점이다.

▲ 《파퓰러 미케닉》 잡지를 위한 정보 일러스트레이션. 화살표는 차가 지나가는 동안 사이드 미러를 올바르게 사용하는 방법을 전달하고 있다.

야로슬라프 카슈탈린스키, 골든섹션 그래픽스, 독일

▶ 중국의 진주 강 타운에 있는 에코빌딩의 통풍 시스템 그래픽. 바람의 움직임과 방향을 화살표로 표현했다.

브라이언 크리스티에, 브라이언 크리스티에 디자인, 미국

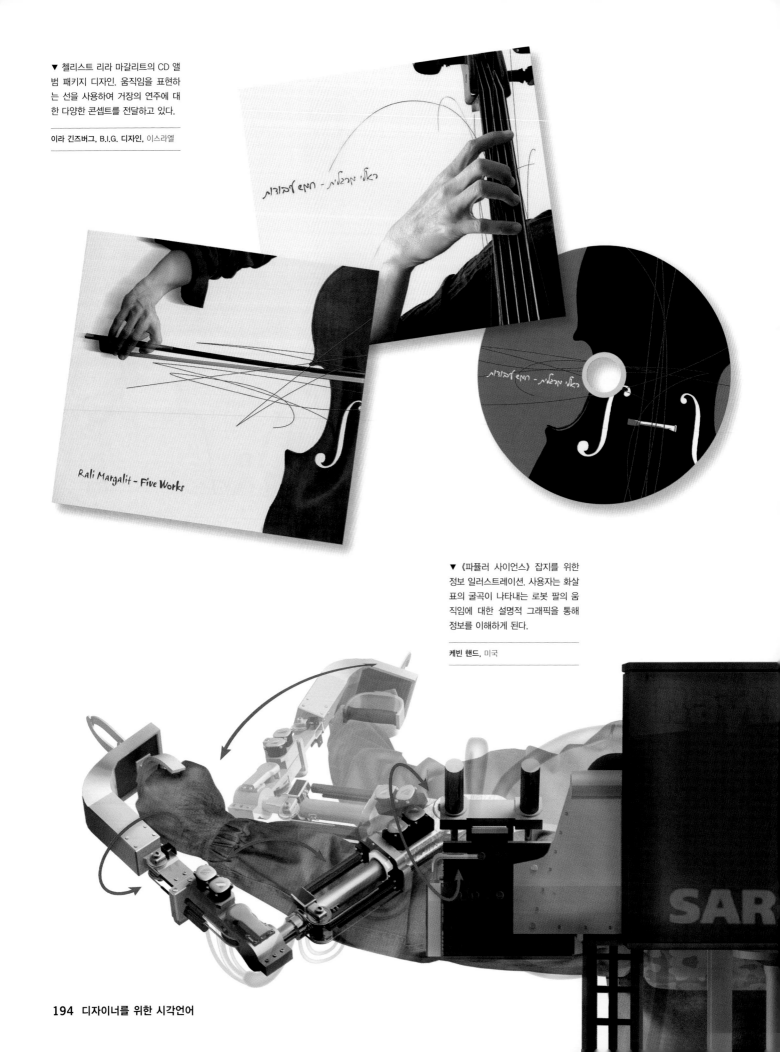

▼ 첼리스트 리라 마갈리트의 CD 앨범 패키지 디자인. 움직임을 표현하는 선을 사용하여 거장의 연주에 대한 다양한 콘셉트를 전달하고 있다.

이라 긴즈버그, B.I.G. 디자인, 이스라엘

Rali Margalit - Five Works

▼ 《파퓰러 사이언스》 잡지를 위한 정보 일러스트레이션. 사용자는 화살표의 굴곡이 나타내는 로봇 팔의 움직임에 대한 설명적 그래픽을 통해 정보를 이해하게 된다.

케빈 핸드, 미국

잔상을 보여주는 <u>스트로보스코픽</u>stro
boscopic 기법으로 <u>스노보드</u>의 움직이
는 동작을 능숙하게 묘사하였다.

케빈 핸드, 미국

내재된 구조

내재된 구조는 정보의 밑받침이 되는 것으로 마치 우산의 살대가 그 위의 덮개를 받치고 있는 것과 같다. 시각 커뮤니케이션의 원리도 이와 비슷하다. 사용자는 그래픽의 본질을 구조를 전달하는 속성으로 여긴다. 위의 게놈 지도는 방사형 구조에서 알 수 있듯 에너지와 생명의 기반인 생물학적이고 수학적인 형태의 원리를 그래픽으로 조직화한 것이다. 시각적 계층 구조의 모든 요소를 동일하게 표현한 것은 모든 염색체가 중요하다는 것과 모두 같은 것으로부터 생성되었다는 것을 의미한다. 이처럼 그래픽 구조는 사용자가 정보의 의미를 해석하는 데 도움을 준다.

우리의 시각과 인지 시스템은 각 요소들 간의 관계에서 비롯되는 구조를 파악함으로써 모든 것을 이해하게 된다. 필립 파라토레 Phillip Paratore는 그의 저서 《예술과 디자인 Art and Design》에서 다음과 같이 구조에 대해 언급하였다. "의미는 관계들에서 비롯된다. 고립된 것은 아무것도 아니거나 지각되지 않는다. 디자인은 그것의 기반이 되는 관계들로부터

의미와 형태를 얻는다. 이미지를 다루는 디자인에서는 그것을 구성이라고 하고, 음악에서는 편성이라고 하며, 자연에서는 생태라고 한다. 관계의 조직화를 통해 의미가 발전하는 과정은 예술이나 매체 등 모든 분야에서 유사하다."

정보가 잘 조직화되었으면 그 내용에 대한 기억도 많아진다. 이는 시각적 구조의 공간과 물리적 특성이 정보의 의미적 구조와 함께 잘 조직화되었다는 것을 뜻한다. 그러므로 기억에 있는 정보가 잘 조직화되어 있으면 그 정보를 잘 기억해낼 수 있고 새로운 정보와 잘 결합시킬 수 있다.[16] 연구자들은 사람들이 많은 양의 정보를 계층적으로 조직화했을 때 기억력이 눈에 띄게 좋아진다는 것을 발견했다.[17] 이것은 정보의 매핑 information mapping이라고 하는 정보 습득 전략의 기반으로, 사용자들은 정보에 대한 기억력을 높이기 위해 시각적·공간적으로 구조화된 다이어그램을 통해서 개념들을 배우게 된다.

▲ 《타임》 지의 인간게놈의 정보 그래픽. 방사형의 시각적 구조는 생명 그 자체를 의미하는 것처럼 보이고, 의미적 구조는 인간게놈의 변이에 대한 내용을 담고 있다.

나이젤 홈즈, 미국

▶ 나비와 식물의 공진화에 대한 정보를 보여주고 있는 전시 디스플레이. 진화를 통해 자연이 생성한 다양성을 강조하기 위해 무작위적인 배열과 유기적인 형태를 전시의 구조로 삼고 있다.

비비엔 쵸우, 에드먼드 리, 팡-핀 리, 폴라인 도로비치, 토니 레이치, 스테펜 페트리, 페이치+페치, 캐나다

Evolution Generates Diversity

How could the number and kinds of butterflies and moths change so dramatically?

Over time, as the world changed, some species disappeared. Others endured. And some gave rise to new species through the process of evolution. This process helped to generate the diversity we see today, including the appearance 50 million years ago of specialized moths that fly by day.

We call them butterflies.

From one ancestor, many mammals

생명 진화에 대한 정보를 보여주고 있는 미국 스미스소니언 박물관의 전시장. DNA 분자의 구조를 표현한 배경 위에 포유동물의 진화론적 관계에 대한 시각 정보를 표현했다.

비비엔 쵸우, 에드문드 리, 팡-핀 리, 폴라인 도로비치, 토니 레이치, 스테펜 페트리, 페이치+페치, 캐나다

미국의 웨트랜드 지역의 땅 속 구조를 보여주는 정보 안내판. 레이어로 된 시각적 구조로 디자인되었다.

클라우딘 재니첸, 리처드 터너,
재니첸 스튜디오, 미국

Sub-surface Wetlands

What you can't see beneath the gravel in front of you is a thick mat of plant roots and thousands of tiny organisms swimming through the water located underground. The series below shows what it would look like if you dug a hole down to check it out.

Wetland in early growth stage, Chino, CA

Subsurface wetlands may not look very wet, but beneath their surface there exists a flurry of aquatic activity

Subsurface rocks helps sedimentation

Roots act as screening mechanism

Subsurface wetlands naturally occur when groundwater comes close enough to the surface that aquatic plants can grow their roots down and "tap" into the water supply below. Instead of forming from rainfall or flooding, subsurface wetlands are created by underground water channels.

미적인 배열에서 구조를 만드는 것은 단지 요소들의 순서를 정하는 것 이상의 것들과 연관되어 있다. 시각 언어를 통해 그래픽의 의미와 표현을 위한 콘셉트의 기초를 찾아야 하는 이유가 여기 있다. 시각적 구조는 정보의 형식만큼 매우 다양하다. 예를 들어 포유동물의 진화와 다양성을 설명하는 전시 디자이너는 조직화의 원리로써 DNA 분자의 구조를 사용할 수 있다.

사용자가 다양한 시각적 형태들을 구분하도록 돕는 것이 콘셉트의 의도일 때 정보는 물리적 속성에 의해 가장 잘 조직화된다. 다양한 형태의 군들이 서로 간의 근접성에 따라 배열될 때 사용자는 각 대상 간의 차이점과 유사점을 비교하고 이해할 수 있다. 그것은 사용자가 추론을 통해 지식을 얻는 방법 중 하나이다.

조직화의 원리에 따라 시각 요소들을 구조화하는 것은 사용자가 정보를 지각하는 데 매우 효과적이다. 솔 워먼Saul Wurman은 그의 저서 《정보 불안 2Information Anxiety 2》에서 "정보는 조직화하는 방법에 따라 다르게 이해된다. 그 방법은 각 정보의 특성에 따라 적용되며, 어떻게 정보를 쉽게 설명할 수 있을지 선택하는 것을 도와준다."라고 말했다.

디자이너들은 워먼의 정보 설계information architecture에 대한 방법을 활용할 수 있을 것이다. 이른바 LATCH로 알려져 있는 이 방법은 Location 위치, Alphabet 알파벳, Time 시간, Category 카테고리, Hierarchy 위계의 기준으로 정보를 배열하는 것을 의미한다. 워먼은 이 방법이 전화번호부부터 도서관에 이르기까지, 우리가 접하는 대부분의 정보를 조직화할 수 있는 기초가 된다고 주장했다. 이렇게 조직화된 구조는 사실 우리의 인지 절차에 내재되어 있다. 파일을 정리할 때 우리가 별다른 고민 없이 알파벳순으로 붙이는 것과 같은 이치이다.

특히 LATCH 시스템은 많은 양의 정보를 어떻게 조직화할 것인가를 고민할 때 도움이 된다. 예를 들어 상품의 카탈로그는 아이템별로 카테고리화하거나 알파벳순으로 분류할 수 있다. 또한 계절별 성과에 대한 카탈로그는 카테고리별 성과, 계절별 이벤트, 가장 인기 있는 상품과 그렇지 않은 것들의 위계에 따라 정리할 수 있다. 디자이너는 이러한 필수적인 방법을 바탕으로 조직화의 원리를 효과적인 시각적 형태로 전환하는 것이다.

물의 적절한 소비에 대한 정보를 보여주는 포스터. 물방울의 시각적 구조에 정보가 배열이 되어있다. 이는 사용자가 시각 이미지로부터 정보의 대략적 의미를 미리 파악할 수 있게 하여 메시지의 이해를 높여준다.

나타나엘, 하몬, 슬랑 앤드 다비드얀츠, 비유미, 독일

▲ 이 책자처럼 정보가 특성별로 카
테고리화 되면 제품에 대한 지각력
이 더 좋아진다.

윙 찬, 윙 찬 디자인, 미국

▶ 미국 세인트루이스에 자생하는
나무들의 잎 형태를 종류별로 배열
한 포스터. 사용자가 나뭇잎들의 텍
스처와 구조, 모양을 비교해보며 나
무를 구별할 수 있게 했다.

헤더 코코란, 플럼 스튜디오, 미국

as through
unique showcase will
and innovation."

CHARGE IT UP 감성의 보충

" 두뇌의 상태와 신체적 반응은 감성의 근본적 실체이고,
지각적 느낌은 사람의 눈을 끌 수 있는 감성적인 꾸밈과 같다. "

요셉 레독스, 《감성적 두뇌》 중에서

무엇이 그래픽의 수준을 높이고 사용자의 주의를 끄는가? 왜 특별한 스파크가 일어나는 시각 이미지는 주의를 유도하고 흥미를 갖게 하는가? 어떤 사용자는 그래픽에서 놀랄 만한 구성적 심미성을 발견한다. 어떤 사용자는 개인적 의미로 채워져 있는 시각적 상징성이나 통쾌한 이미지를 읽어낸다. 그리고 어떤 사용자는 유머가 있고 즐거운 이미지로부터 기쁨을 얻는다. 사용자별로 받아들이는 감성은 다르지만, 분명한 것은 좋은 디자인은 감성적 반응을 불러일으킨다는 것이다.

예술이 불러일으키는 감성에 대한 일반적인 가정은 두뇌 연구를 통해 믿을 만한 근거를 갖게 되었다. 피험자들은 즐거운 이미지와 그렇지 않은 이미지를 볼 때 지속적으로 감성적 반응을 보인다. 이는 그들이 무감각한 이미지를 볼 때에는 일어나지 않는 두뇌 활동이다. 같은 영향을 주는 이미지의 반복된 노출에서도—한 연구에서 90번의 노출—피험자는 전과 같이 지속적으로 감성적 반응을 이끌어냈다.[1] 또한 피험자들은 무감각한 이미지보다 감성적 이미지를 바라보는 데 더 많은 시간을 할애했다.

정의에 따르면, 감성은 비언어적인 것이다. 하지만 인지심리학자들은 감성을 불러일으키는 요소들을 묘사하는 언어를 찾는 일이 별로 어렵지 않다고 말한다. 그들은 감성을 하나의 강력하고, 어떤 특별한 자극에 대한 반응을 짧게 유지하는 경험이라고 정의하였다. 감성은 어떤 대상이나 현상의 의미에 대한 신속한 감정으로부터 온다. 그것은 우리가 환경 변화에 대처하는 데 도움을 준다. 이는 주관적이고 내적인 감성 경험인 느낌feeling과는 조금 다른 개념이다. 또 다른 감성을 이끄는 요소는 감성보다는 더 부드러운 경험을 생성하고 비교적 오래 유지되는 기분mood이다.

감성은 또한 물리적 요소들도 지니고 있다. 로맨틱한 사랑에 대한 흥분, 머리가 지끈거리고 두려움 때문에 손바닥에 땀나는 것, 가슴이 쿵쾅거리는 것, 근육의 수축과 같은 감성과 연관된 몸의 현상 등이 감성의 물리적 요소들이다. 평범한 일상에서는 특별히 강한 감성을 나타낼 수 없지만, 감성은 다양한 방법으로 우리를 감동시킨다. 예를 들어 감성은 우리가 새로운 일을 찾거나 그래픽 프로그램을 배우는 것과 같이 어떤 목표를 추구하는 데 동기부여가 될 수 있다.

사용자는 감성을 불러일으키는 이미지를 선호한다. 예술과 문화 브로슈어를 위한 이 감각적인 사진은 사용자의 관심을 유도하고 있다.

CG 레메르, 캠벨 피셔 디자인, 미국

1 OF 4 WEAPONS **USED DAILY** in DARFUR

감성적인 그래픽은 즉각적이고 본능적으로 전달된다. 감성적 그래픽은 사용자를 즐겁게 슬프게 화나게 또는 무섭게 자극하며, 메시지를 처리하거나 논리적이고 인지적인 과정을 처리하기 전에 사용자의 주의를 끌게 만든다. 이렇듯 감성적 그래픽은 메시지를 지각하고 해석하는 데 영향을 준다.

잠재적 사용자가 그래픽에 별로 관심이 없고 바쁘고 냉소적일 때, 그들의 흥미를 불러일으키는 가장 좋은 방법은 감성에 호소하는 것이다. 호주의 정보 디자인 전공 교수인 주디 그레고리Judy Gregory는 "메시지가 독창적, 의외적, 복합적, 강렬하고, 분명하게 표현되거나, 아니면 빠르게 전달되는 메시지의 표현은 지루함이나 무관심을 극복할 수 있다."라고 말했다.[2] 이렇듯 사용자의 흥미를 불러일으키는 것은 사용자에게 정보를 해석하는 동기를 부여하는 것과 같다.

감성적 어필은 사용자의 태도 변화를 이끌어낼 수 있다. 감성적 어필은 사회적 이슈와 공공 서비스 홍보, 정치 캠페인 등에서 필요하다. 이 같은 어필은 야생 속의 순수한 동물의 이미지처럼 감성을 움직일 수 있는 이미지를 사용하여 반응을 이끌어내거나, 사용자가 특정 관점을 받아들이게 하거나, 어떤 목적에 부응하도록 설득하는 데 활용된다. 다른 한편으로는 설득을 위해 두려움을 유발시키는 캠페인도 있다. 예를 들어 공공 보건을 증진하기 위해 위험한 행동이 해로운 결과를 낳는다는 두려움을 담은 메시지 등은 사용자의 마음을 흔들려는 목적으로 종종 활용된다. 정치적 캠페인에서도 두려움을 느끼게 하는 이미지들이 투표자의 의도에 영향을 주기 위해 사용되곤 한다. 실험에 따르면 두려움에 대한 경험은 어떤 것을 설득하는 데 효과적이라고 한다.[3]

감성이 내재된 이미지는 투표를 하는 것부터 세탁비누를 선택하는 소소한 의사결정에까지 영향을 미친다. 광고 전문가들은 소비자의 인지적 분석과 의사결정 과정을 줄이게 하려는 목적으로 감성적 메시지를 전달하려고 한다. 어떤 메시지나 제품에 대한 좋은 느낌을 만들어내는 긍정적인 관계와 상징적 작용에 집중하는 것이다. 커뮤니케이션 연구자인 제니퍼 모나한Jennifer Monahan은 《긍정적으로 생각하기Thinking Positively》에서 "상업적 광고에서 긍정적 감정의 어필은 단순하다: 연구 결과 긍정적인 감성을 불러일으키는 광고는 그 제품에 더 긍정적인 마음을 갖게 하고, 메시지에 동의하는 마음이 더 많이 생기게 한다."라고 했다.

총알의 탄피 이미지를 소재로 사용한 포스터 디자인. 아프리카 수단의 다르푸르 지역에서 전쟁용 무기를 사용하는 불법 강도 행위가 성행하고 있다는 경각심을 일깨우고 있다.

그레그 베네트, 시쿠스, 미국

▶ 영국 런던의 도클랜즈 박물관의 전시 안내 포스터. 전시 주제인 영국 역사의 암울했던 노예제도를 설탕 이미지와 노예를 뜻하는 문자를 결합하여 과거를 감성적으로 회상하게 하고 있다.

코그 디자인, 영국

▼ 북아메리카 원주민을 위한 금연 홍보 포스터. 카피와 이미지를 통해 감성적으로 호소하고 있다.

달레 스프라귀, 캔욘 크리에이티브, 미국

감성과 정보처리 시스템

감성과 인지. 감성과 인지는 서로 대비되는 것으로 알고 있지만 이제는 서로 분리될 수 없는 작용들이다. 감성과 인지의 상호작용은 우리가 생각하고 느끼고 행동하는 것과 많은 관련을 맺고 있다. 감성은 주의, 지각, 그리고 기억과 같은 멘탈 프로세스 mental process에 영향을 주는 것으로 알려져 있다. 예를 들어 감성적 이미지는 어떤 설득적인 상징이 평범한 대상과 사람에게 부여될 때 긍정적으로 호감을 갖게 하는 지각을 유도한다. 예를 들어 뉴스 프로그램에서 계속적으로 특정 민족과 종교를 총이나 폭력의 이미지로 보여주는 경우가 있는데, 그 이미지는 그 민족과 종교를 믿는 개인에게 전이되어 그들에 대한 부정적인 감정을 갖도록 만든다.

또한 감성은 정보가 처리되고 장기기억에 저장되는 것에 영향을 준다. 수많은 연구에 따르면 불쾌한 기억은 유쾌한 기억보다 더 빨리 사라진다고 한다. 더군다나 유쾌한 현상은 그것이 언어나 이미지 혹은 사건에 관계없이 더 효과적이고 분명하게 처리되며 더 빨리 기억난다고 한다.[4]

감성은 우리의 개인적인 생활이나 역사에 매우 강한 영향을 준다. 인생의 경험에 대한 내러티브는 우리의 자서전과도 같은 에피소드 기억episode memory에 저장될 것이다. 에피소드 기억은 자동적으로 시간과 장소, 사건, 그리고 개인적인 감성을 저장한다. 어떤 사진을 볼 때 우리의 자서전인 기억들은 종종 감성적 내용을 전달하는 구성 요소들과 이미지, 상징성에 따라 작동된다. 이처럼 기억과 대상이 연결될 때 시각 메시지의 감성적 요소는 개인적이고 의미 있는 것으로 전환된다.

감성과 주의. 감성적이고 의미 있는 그래픽은 사용자의 흥미와 주의를 유도한다. 일반적으로 대부분의 사람들은 단조로움과 지루함이 즐거움을 주는 경험이나 자극이 아니라는 것을 알고 있다. 많은 심리학자들은 개인들의 자극에 대한 요구가 다양하지만 대부분의 사람들은 최상의 기분을 원한다고 말한다. 사람들은 적당한 수준에 도달했을 때 새로움과 변화, 센세이션과 모순 등을 찾는다는 것이다.[5] 감성적 경험은 사용자가 이처럼 최상의 각성 상태에 도달하거나 그 상태를 유지하게 해준다. 그래픽이 만족스러운 수준의 자극을 주면 사용자는 메시지를 바라보며 그것을 이해하려고 할 것이다. 반면에 메시지가 지루하게 느껴지면 사용자는 다른 자극을 찾아 다른 곳을 바라볼 것이다.

죽음의 페스티벌을 위한 포스터. 춤추는 해골의 두렵고 유머러스한 감성적 이미지를 통해 페스티벌에 대한 관심과 흥미를 유도하고 있다.

라르 로손, 팀버 디자인회사, 미국

원리의 적용

매력적인 시각 이미지는 의식적인 각성 아래 생기는 감성 작용이나 의식적이고 선택적인 관심에 따라 주의를 집중하게 한다. 두 경우 모두 시각 언어는 자서전적인 기억을 작동하게 하고, 흥미와 호기심을 유발시키며 사용자의 관여를 유도한다. 이 같은 그래픽을 제작하는 효과적인 전략은 감성적 요소를 전달하거나, 주제가 있는 내러티브를 제공하거나, 시각적 메타포를 활용하거나, 진기한 것이나 유머 등을 결합시키는 것이다.

그래픽이 감성 요소를 갖고 있을 때 그 매력은 지속적으로 나타나는 특성이 있다. 그래픽이 감성적인 부분과 내용을 강하게 전달하는 수단이 되는 것이다. 디자이너는 사용자가 주의를 끌 수 있는 이미지와 디자인 요소들을 결합하여 감성적 요인을 만들어낼 수 있다. 그리고 감성적 요소가 담긴 그래픽은 사용자가 사실 그대로의 해석을 넘어 그들의 느낌과 연결되도록 유도한다.

시각적 내러티브 형식도 감성적 요인을 전달한다. 내러티브는 인지적·감성적으로 사람들이 소통하는 자연스런 방법이다. 이야기하는 형식이나 시각 이미지가 주제에 분명하게 맞으면 사용자는 그 메시지에 잘 도달하게 된다. 내러티브는 디자이너가 시각 이미지를 통해 작동되는 잠재적 감성의 트랙을 만들도록 도와준다.

감성을 전달하는 또 다른 방법은 시각적 메타포를 활용하는 것이다. 메타포는 비언어적 감성의 수준과 같이 작동하는 반면, 시각적 메타포는 아이디어의 통합으로부터 나온 것이기 때문에 사용자의 상상을 자극한다.

사용자의 감성을 불러일으키는 방법에는 비예측적이고 혁신적인 접근법으로 사용자를 놀라게 하는 전략도 있다. 사용자는 놀라움을 즐길 뿐만 아니라, 새로운 것에 관심을 집중할 수 있는 호기심이 생겨난다. 메시지의 내용과 잘 어울리면서 놀라움을 주는 유머, 오락과 놀이 같은 즐거운 요소들을 활용하면 효과적이다.

감성적으로 충만한 그래픽은 사용자에 대한 잠재적인 효과까지 고려한다. 감성은 다양한 측면을 가지고 있어 느낌이 서로 뒤섞인 상태로 반응할 수 있다. 이 때문에 의도하지 않았던 반응이 나타날 수도 있다. 좋은 예를 AIDS 예방을 위한 공공 서비스 메시지에 대한 연구에서 찾을 수 있다. 이 연구는 메시지가 두려움을 일으키게 할 때는 사용자가 그것에 동조하는 반면, 메시지가 두려움과 더불어 화를 불러일으킬 할 때는 메시지의 설득인 효과가 사라진다는 것을 밝혀냈다.[6] 그렇기 때문에 디자이너들은 사용자의 시각 접근법에 대해 신중하게 분석할 필요가 있다. 수많은 목적을 위해서는 단순한 감성적 반응이 가장 효과적인 수단이 될 수도 있다.

▲ 그림과 같이 비트와 바이트가 마치 빗줄기처럼 보이는 시각적 메타포는 감성을 표현하는 효과적인 방법이다.

어린 큐버트, 미국

▶ 에콰도르의 특정 지역 커뮤니티를 위해 제작한 포스터. 상징적인 이미지로 성과 폭력에 대한 컨퍼런스의 주제를 표현했다.

안토니오 메나, 안토니오 메나 디자인, 에콰도르

Mujeres
Indígenas
del
Ecuador

Seminario género y violencia

3-4 de mayo de 2007 - FLACSO Ecuador - Pradera E7-I74 - Quito - PBX: 3238888 (ext.2752) - flacso@flacso.org.ec

감성적 특징

감성 상태를 표현하는 영어 단어는 약 400개에 이른다고 한다. 하지만 시각 언어의 감성 표현은 거의 무한정하다. 그러므로 의사소통과 감성을 이끌어내는 그래픽은 사용자가 개인적 의미를 발견할 수 있도록 해야 한다. 사용자의 눈과 정서, 모두에 호소해야 한다. 감성은 사용자가 시각 메시지에 관심을 갖게 하고 그 정보를 처리하게 만들기 때문이다.

선주의적 단계의 시각 요소들 중에 색채나 형태가 눈에 잘 띄는 것처럼, 감성적 특징도 평범한 그래픽과는 뚜렷이 구별된다. 사람들은 선주의적으로 시각적 감성 신호들을 감지하는 동시에 위협적인 상황은 피하려 한다. 또한 감성적 신호 요소가 있는 곳으로 관심이 깊어지는 경향이 있다. 다시 말해 감성적으로 느껴지는 것에 사용자의 인지가 집중되는 것이다. 감성적 상태를 드러내는 그래픽도 마찬가지이다. 사용자들이 그래픽에 주의를 기울이고 참여하게 만든다.

더욱이 어떤 조사에서도 사람들이 평범한 이미지보다 감성적인 이미지를 선호한다고 나타났다. 어떤 연구에서는 "광고와 감성과의 관계에서도 성공적인 광고는 강한 감성적 반응을 유발한다. 소비자의 감성적 반응의 수준과 정도는 가장 좋은 광고와 나쁜 광고 간에 차이점을 매우 분명하게 드러낸다."라고 결론지었다.[7]

감성을 위한 디자인
색채는 감성을 유발하는 가장 중요한 디자인 요소이다. 색채를 지시하는 영어 단어 rose-colored glasses(원래보다 좋게 보이는 것), feeling blue (우울한 기분), green with envy(심한 질투심), red with anger(심한 분노) 등은 모두 다양한 느낌을 언어적 메타포로 표현한 것들이다. 사람들은 메타포를 활용할 때

감성과 색채의 특성을 연결하는 경향이 있다. 이것은 개인적인 경험이나 취향, 문화적 맥락이나 성별에 영향을 받는다. 인지 관련 연구에서도 색채와 감성, 물리적 효과 사이에 일관된 관계가 있는 것으로 드러났다. 또한 차가운 색조는 침착한 느낌, 따뜻한 색조는 활동적인 느낌을 준다고 한다. 일반적으로 녹색과 푸른색은 불안을 줄이고 침착한 느낌을 주는 반면, 빨간색은 자극적이며 매우 감정적인 느낌을 주는 것으로 알려져 있다. 그런가하면 빨간색부터 노란색에 이르는 연속체에서는 노란색에 가까웠던 색채가 긍정적이고 기분 좋은 감성과 연관된 것으로 나타났다.[8]

채도saturation와 명도value는 또 다른 측면의 감성적 반응을 이끌어내는 색채 요소이다. 예를 들어 채도가 높은 색채는 평범한 색채나 탁하고 부드러운 톤보다 더 강하게 느껴진다. 밝은 톤의 색채는 긍정적인 느낌을 주고, 어두운 톤의 색채는 부정적인 느낌을 준다.[9] 어떤 연구자는 색상hue보다 채도나 명도가 감성적으로 더 깊은 영향을 준다고 한다. 명도와 채도 변화의 색채 조합은 의미의 전달이나 감성적 내용을 전달하는 효과적인 방법이다.

▲ 2003년, 이라크 북부에서 지뢰를 밟아 사망한 영국 BBS 방송의 카메라맨을 추모하기 위한 포스터. 붉은 색채와 얼굴 표정을 통해 극적인 감성을 전달하고 있다.

마지드 아바시, 디드 그래픽스, 이란

▶ 포스터 전시를 위한 홍보 이미지. 호기심을 자아내는 불분명한 사진 이미지는 감성을 표현하는 효과적인 방법이기도 하다.

마지드 아바시, 디드 그래픽스, 이란

اعلان‌های یک نمایشگاه؛ مجموعه‌ی طراحی پوسترهای مجید عباسی

Posters at an Exhibition; A Poster Exhibition by Majid Abbasi

نگارخانه‌ی ویــژه؛ بیست‌ونهم آذر تا ششم دی یکهزار و سیصد و هشتاد و شش

Vije Gallery; December 20-27, 2007.

تهران ۱۵۳۳۸۶۴۸۶۱ خیابان خرمشهر، خیابان شهید عربعلی (نوبخت)، کوچه‌ی سوم، شماره‌ی ۱۹ تلفن: ۵ ـ ۸۸۷۳۳۶۷۴

19 Third St. of Nowbakht, Khoramshahr Ave., Tehran 1533864861-Iran

구성적 효과도 감성을 유발하고 표현하는 중요한 방법이다. 디자이너는 혼란과 불안의 경험을 전달하기 위해 사용자가 긴장을 풀려는 욕구를 이용할 수 있다. 불분명하거나 거슬리는 형태와 모양 그리고 식별하기 힘든 모호함에서 긴장이 발생한다. 긴장은 과장을 통해서도 만들어진다. 형태, 색채, 텍스처 등을 확연하게 과장하는 것이다. 더불어 사용자들은 어떤 대상이나 사람이 자연스럽고 전통적인 형태를 갖는 것을 기대하기 때문에 형태의 변형도 감성을 유발하는 요소가 될 수 있다.

강력한 이미지는 감성적 끌림을 증가시킨다. 얼굴의 드로잉이나 사진 등이 특히 그렇다. 우리의 두뇌는 시선을 따라가거나 얼굴의 표정을 살피는 것에 맞춰지는데, 표정에 담긴 감성을 빠르고 효과적으로 간파하는 것은 디자이너들이 메시지의 효과를 증폭시키는 또 다른 생물학적 메커니즘으로도 볼 수 있다. 감성의 강도가 나타나는 얼굴 표정의 활용은 관심을 유도하고 그래픽이 기억될 수 있게 할 것이다.

상징성도 시각 정보 전달에서 중요한 역할을 한다. 때로는 상징성이 추상적이고 심오한 아이디어를 표현한 감성적 내용을 전달하는 설득력 있는 방법이 되기도 한다. 시각적 상징으로서 작용하는 표시나 대상의 다양성은 매우 넓어서 디자이너들에게 의미를 생성하는 커다란 원천을 제공한다. 경험을 통해 사람들은 사회적인 가치나 주제와 관련된 그들의 문화적 상징을 배운다. 이러한 과정을 통해 많은 상징은 감성적 의미를 얻게 된다. 종교, 민족주의, 사회적 상황, 탄압, 정의 등과 같은 것들이 상징들과 연계될 수 있는 다양한 개념들이다.

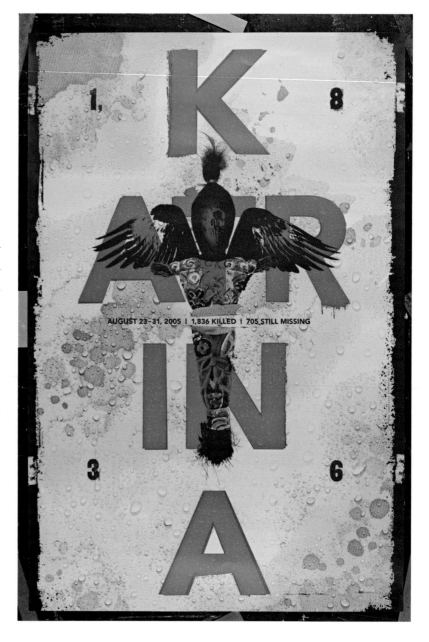

미국 뉴올리언스에서 발생한 태풍 피해 홍보 포스터. 허리케인 카트리나로 인해 발생한 희생자들을 위해 성금을 모금한다는 내용을 상징적인 카피와 감성적 이미지로 표현했다.

그레그 베네트, 시퀴스, 미국

▶ 차분한 느낌의 색채나 이미지, 사려 깊은 메시지를 통해 성숙한 결정에 대한 이점을 보여주고 있다.

아르노 겔피, 케이티 클레인샤워, 퍼블릭 미디어 센터, 미국

▼ 설득력 있는 이미지들을 사용하여 이 기관으로부터 얻을 수 있는 이점에 대해 감성적으로 표현하고 있다.

니올 오켈리, 슈바르츠 브랜드 그룹, 미국

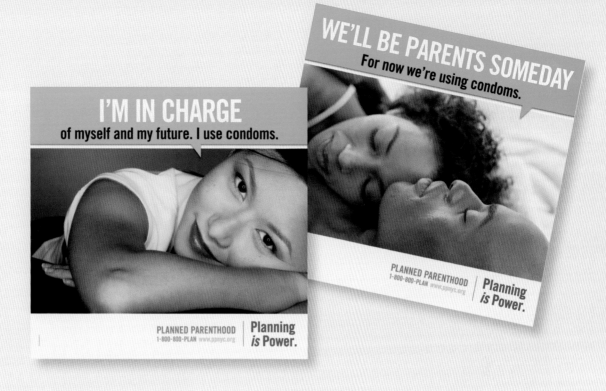

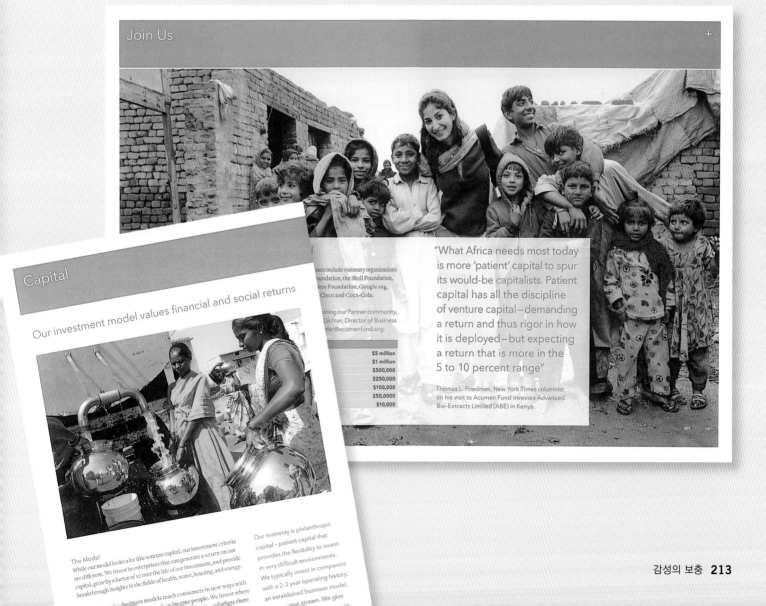

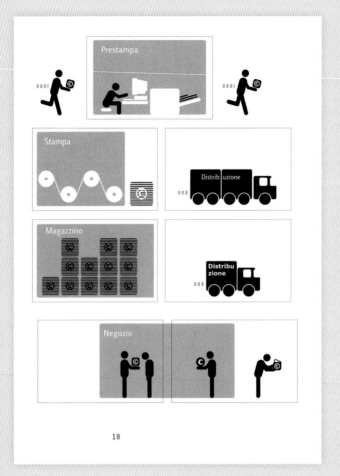

18

내러티브

사람들은 이야기에 매우 강하게 끌리며 그것을 통해 자신의 경험과 다른 사람의 경험을 자연스럽게 조직화한다. 내러티브에 대한 감성과 익숙함, 친근감의 구조를 통해 사람들은 이야기를 보거나 읽을 때 간접적인 경험을 하게 된다. 이러한 인지적이고 감성적인 요인 때문에 시각적 내러티브는 사용자에게 감성적 반향을 불러일으키는 훌륭한 방법이 된다.

책이나 영화, 연극, TV 등의 흥미진진한 각본에서 이야기를 찾을 수 있는데 이는 가장 매력을 끄는 감성적 영향을 준다. 사람들은 얄팍한 각본과 연기의 영화, 쇼 등을 계속 보려고 하지 않으면서 재미있는 감성적 드라마가 흥미를 끄는 힘이라는 것을 알게 된다. 내러티브의 중요한 특성은 그것이 완전한 허구든 실제 경험을 바탕으로 한 것이든 상관없이 사람들의 마음을 사로잡는다는 데 있다. 그것이 환상이든 사실이든 관계없이 성취욕이나 욕망, 실망과 고난 같은 인생의 드라마틱하고 감성적인 면들을 다루는 것이 내러티브의 일반적인 특성인 것이다.

내러티브에 대한 감성적 반응은 두뇌 연구에서 증명이 되었다. 연구에서 참여자는 각본을 통해 이야기를 파악하고 그들이 그 장면에 들어가 있는 것을 상상해본다. 그러면 그 각본이 지닌 내러티브는 참여자들이 실제로 연기하도록 준비된 두뇌 영역을 작동시킨다. 다시 말해 두뇌가 그 이야기가 실제 상황에서 발생하는 것처럼 반응한다는 것이다.[10]

디자이너들은 상상을 표현하는 방법으로써 이야기에 끌리는 사람들의 본성을 활용할 수 있다. 중요한 점은 사용자의 마음을 끄는 시각적 내러티브를 창작하는 것인데–사건의 시퀀스와 연기는 감성적이며 콘셉트가 일관성 있게 같이 진행된다는 것이다. 시각적 내러티브는 일반적으로 분명한 서론, 본론, 결론의 형식적인 구조를 따른다. 사진 형식의 다큐멘터리, 애니메이션으로 만든 이야기, 그래픽 표현 중심의 소설, 코믹북 같은 형식에 이러한 구조를 사용한다. 이는 이미지의 연속된 진행이 사건의 연속을 표현하여 이해가 잘 될 수 있기 때문이다. 사진들이 일시적인 순서로 정리될 때도 움직임의 연속성을 유지하기 위해 필요한 연기와 같이 사용자는 심리적으로 어떤 비어 있는 간격을 채울 것이다.[11]

이 같은 더욱 구조화된 접근법과 더불어 은연중에 이야기가 들어있는 방법을 써보는 것도 효과적이다. 예를 들어 홍보 매체, 애뉴얼 리포트, 브로슈어 등의 각 페이지에 들어가는 내러티브를 구체화시킬 수 있다. 또 다른 측면의 내러티브는 어떤 기관이나 조직의 역사와 발전상을 담을 수도 있다. 어떤 사람들은 이미지나 타입을 통해 은연중에 분명한 감성적 주제를 제안하기도 한다.

▲ 텍스트가 없는 이미지 중심의 내러티브로 전통적인 출판 과정을 설명하고 있다. 이야기로서 이와 같은 주제를 제작할 때 흥미를 더할 수 있다.

로렌조 데 토마시, 이탈리아

▶ 부상당한 병사의 위치와 상태 정보를 전달하는 새로운 기계장치의 사용법을 시연하기 위해 드라마틱한 이야기 형식으로 표현하였다.

콜린 헤이에스,
콜린 헤이에스 일러스트레이터, 미국

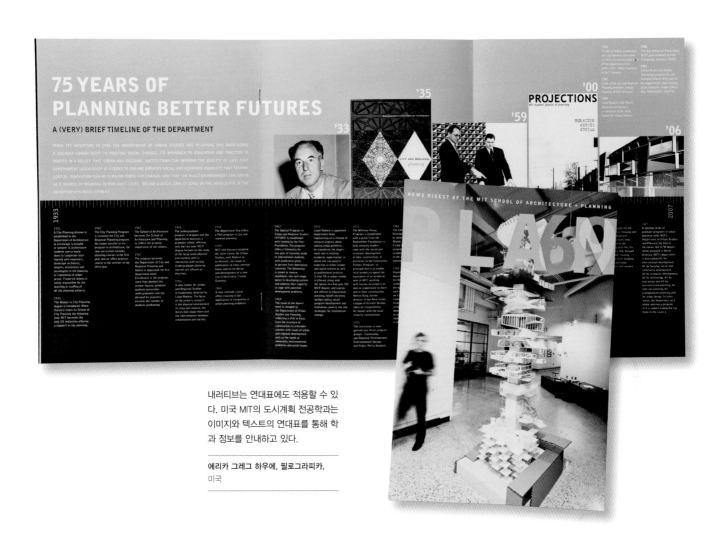

내러티브는 연대표에도 적용할 수 있다. 미국 MIT의 도시계획 전공학과는 이미지와 텍스트의 연대표를 통해 학과 정보를 안내하고 있다.

에리카 그레그 하우에, 필로그라피카, 미국

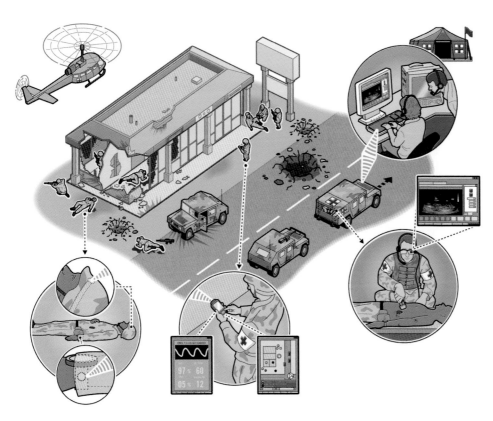

고용인들의 훈련을 위한 교육 자료 디자인. 이야기 식으로 전개하여 코치와 변화에 대한 저항의 원인에 대해 설명하고 있다.

딕시 알버트슨, 제리 바우어스,
다닝 픽셀스, 미국

▲ 《사운드와 비전》 잡지의 그래픽 디자인. 해적판 영화의 촬영에서 배포까지의 과정을 시각적 내러티브 형식으로 재미있게 표현하였다.

———
콜린 헤이에스,
콜린 헤이에스 일러스트레이터, 미국

▼ "우리들의 이야기를 들어보세요" 라는 제목의 한 공과대학의 소개 책자. 졸업생들이 등장하여 대학의 장점에 대해 이야기하고 있으며, 이 내러티브는 사진 이미지를 이용하여 애니메이션으로 제작되었다.

———
크리스틴 케네이,
IE 디자인 + 커뮤니케이션즈, 미국

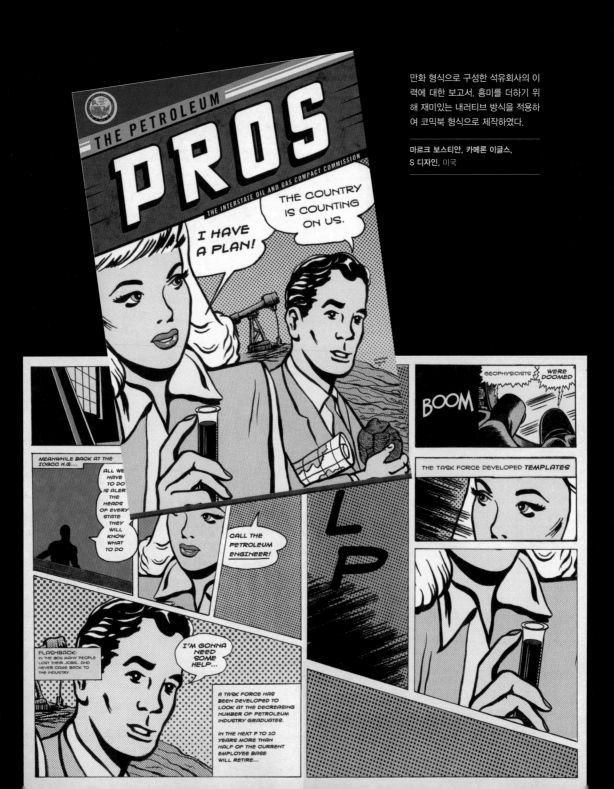

만화 형식으로 구성한 석유회사의 이력에 대한 보고서. 흥미를 더하기 위해 재미있는 내러티브 방식을 적용하여 코믹북 형식으로 제작하였다.

마르크 보스티안, 카메론 이글스,
S 디자인, 미국

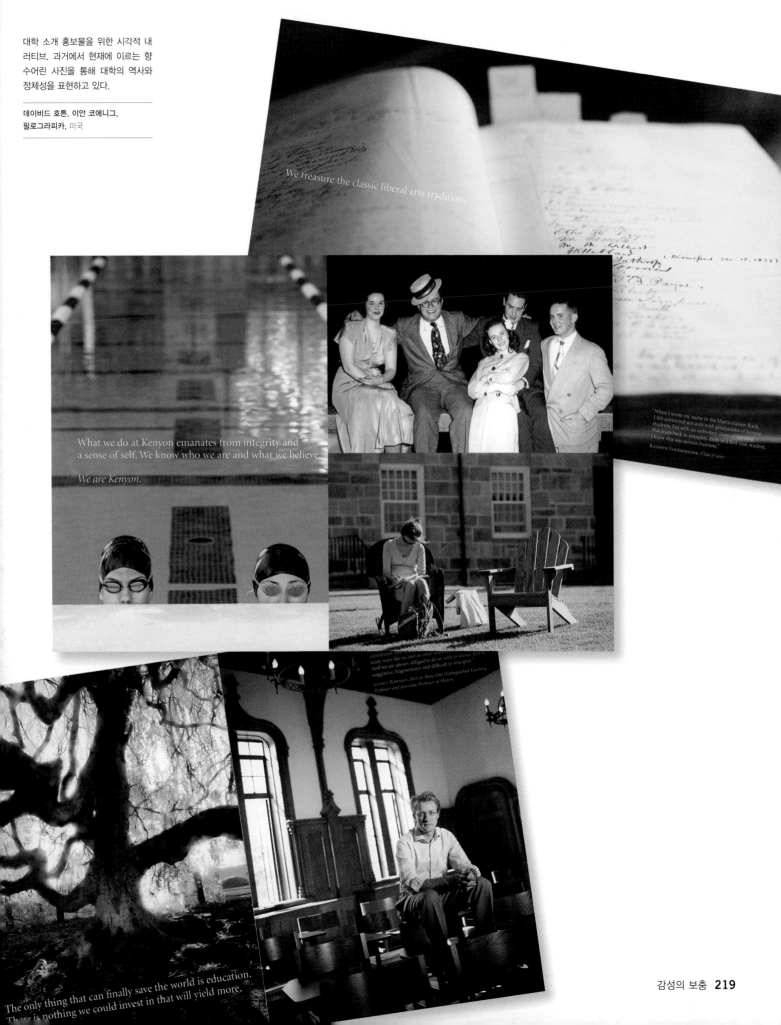

대학 소개 홍보물을 위한 시각적 내러티브. 과거에서 현재에 이르는 향수어린 사진을 통해 대학의 역사와 정체성을 표현하고 있다.

데이비드 호튼, 이안 코에니그, 필로그라피카, 미국

시각적 메타포

우리의 인지 시스템은 생각하거나 상상하기 위해 시각적 유추를 하거나 메타포에 의지한다. 이는 어떤 것에 특별한 지식이 없을 때 그 대상을 이해할 수 있는 방법이다. 어떤 대상의 속성을 다른 대상에 전이시켜서 그 내용을 이해하거나 어떤 것에 관한 내용을 개념화하기 위해 메타포를 사용한다. 예를 들어 《커뮤니케이션을 위한 디자인Design for communication》에서 엘리자베스 레스닉Elisabeth Resnick은 타이포그래피를 강의할 때 그녀가 사용하는 메타포를 이렇게 설명하였다. "나는 타이포그래피를 시각 커뮤니케이션이 형성되도록 만드는 2차원의 건축이라고 표현한다. 활자의 디자인은 메시지와 아이디어를 전달하는 구조를 짓는 빌딩군이 된다."

시각적 메타포는 감성과 같이 언어로 표현하기 어려운 의미를 나타내는 데 사용될 수 있다. 감성이 모호하고 무형적일 때 메타포는 그것을 분명하게 하고 실체적으로 보이게 한다. 이미지 메타포는 전에는 관련이 없던 대상이나 생각이 두 개의 이미지로 비교되거나 결합될 때 선명해지고 상상력도 풍부하게 발휘하게 된다. 디자이너는 메타포에 강한 인상을 주기 위해 감성적으로 풍부한 이미지를 사용한다. 메타포를 실재화시키는 효과적인 방법 중의 하나는 두 개의 이미지 상황을 결합시키는 것이다. 하나의 사례로 오른쪽의 공공보건 광고는 요리의 재료인 버섯을 핵구름과 결합시켜 잠재적으로 음식이 줄 수 있는 위험한 병에 대한 강력한 메시지를 전달하고 있다.

하나의 그래픽에서 두 개의 이미지를 결합하는 또 다른 방법은 그것들이 비교되도록 하는 것인데, 하나의 이미지 속성을 다른 이미지에 전이하는 것이다. 예를 들어 매끄러운 컴퓨터 이미지와 달리는 퓨마의 이미지를 결합하면 컴퓨터의 처리 속도가 빠르다는 것을 암시한다. 시장에서 독과점이 어떤 결과를 나타내는지를 표현하기 위해 게임보드를 활용해 돈의 역사를 다룬 정보 그래픽에서처럼 시각적 메타포는 그 자체의 의미에 기반을 두는 것도 있다.

성공적인 시각 메타포는 더 깊은 의미나 새로운 관계를 드러내기 위해 두 가지의 대상이나 콘셉트를 결합한다. 그러나 사용자가 메타포를 이해하기 위해서는 그것의 문화적 콘텍스트에 대한 지식과 올바른 추론을 할 수 있는 능력이 필요하다. 메타포는 보이는 그대로의 의미보다 비유적인 측면을 해석할 수 있어야 하므로 그것을 활용할 때는 대상과 친밀감을 주는 콘셉트를 사용해서 사용자의 의미 해석 능력을 고려해야 한다.

▲ 브라질의 《수퍼인터레상떼》 잡지에서 돈의 역사에 관한 정보를 표현한 그래픽. 게임보드를 메타포로 사용하여 시장에서 독과점이 어떤 결과를 나타내는지 표현했다.

아드리아노 샘부가로, 카를로 지오바니 스튜디오, 브라질

▶ 베네수엘라의 공중보건 캠페인 포스터. 충격적인 이미지와 카피로 직관적인 메시지를 전달하고 있다.

토나티어 아투로 고메즈, AW 나즈카 사치앤사치, 베네수엘라

AN UNWASHED VEGETABLE CAN BECOME A DEADLY WEAPON

La Santé

ELTER

ALWAYS WASH YOUR VEGETABLES IN ORDER TO WIN THE BATTLE AGAINST FOODBORNE ILLNESS SUCH AS AMOEBIASIS, DISENTERY AND CHOLERA. THIS IS A HEALTHY MESSAGE FROM THE GASTRIC AND ANTIBACTERIAL THERAPY DIVISIONS OF ELTER DRUGS.

La Santé

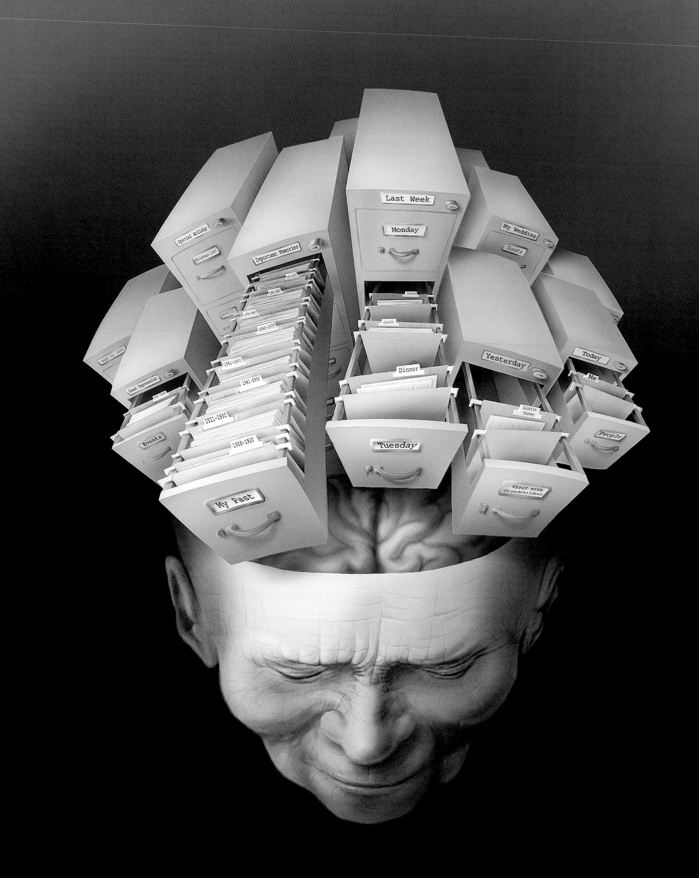

In this future, physicians arrest disease
long before it can be seen.

▲ 상상력을 자극하는 메타포 이미
지는 감성적 반응을 불러일으킨다.
어린이 병원에 대한 정보 브로슈어
로 미래의 질병 예방에 대한 약속을
일러스트레이션으로 표현했다.

에리카 그레그 호웨, 아미 레보우,
필로그라피카, 미국

◀ 기억상실에 대한 시사적 이미지,
메타포가 감성적으로 사용자와 어떻
게 연계되는지를 보여주고 있다.

트레비스 버밀리에, 트레비스 버밀리에
의학 생물학 일러스트레이션, 미국

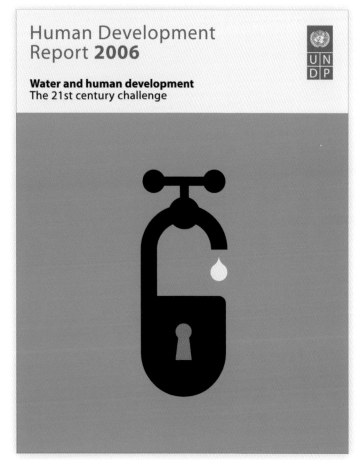

Human Development Report 2006

Water and human development
The 21st century challenge

UN
DP

◀ 물과 인간의 개발에 관한 UN 보
고서의 표지 그래픽. 시각적 메타포
를 사용하여 앞으로 다가오는 세계적
물 부족 문제에 대한 도전을 적절하
게 표현하고 있다.

피터 그룬디, 틸리 노스에지, 영국

독특함과 유머

다양한 상황의 시각적 커뮤니케이션 과정에서 색다르게 보이는
것은 당연히 사용자의 시선을 끌게 만든다. 놀랍거나 쇼킹한 이미
지 같은 일상적이지 않은 색다른 아이디어는 감성적 반응을 불러
일으키게 한다. 비일상적인 그래픽은 관심과 호기심을 갖게 한다.
그것들이 사용자의 시각 기억을 자극하여 익숙지 않은 부분과 마
주하게 만들기 때문이다. 독특함은 들뜨게 만들지만 심각한 메시
지도 전달할 수 있다. 그러기 위해서는 일상적인 것을 거부하고
시각적으로 놀라움을 줄 수 있어야 한다.

연구에 따르면 색다른 것은 순응적인 반응을 유도한다
고 한다. 익숙하지 않고 콘텍스트를 벗어나 다른 것과 구별되면
대상의 흥미를 높이고 관심을 유도하는 감성적 반응을 일으킨다.
무언가 익숙하지 않은 것은 잠재적으로 위협적일 것이라 여겨 주
의를 갖는 것이거나 인간의 호기심의 자연스런 결과일 것이다. 감
성적 반응의 수준과 대상에 대한 중요도가 흥미를 불러일으키는
정도를 결정할 것이다.

독특함은 장기기억 장치에서 작동되는 연관된 스키
마와 일치되지 않기 때문에 관심을 유지하게 한다.
무엇인가 일상적인 것이 아니고 예상치 못한 것에 시각적으로 더
많은 관심을 만들어내 그것의 일상적인 것과의 모순을 이해하려
는 추가적인 과정이 필요하다.[12] 이것은 사용자가 색다른 그래픽
의 불일치에 대한 이해를 하고자 더 많은 시간을 투자해야 한다
는 것을 의미한다.

독특함은 관련되지 않은 것들의 결합이나 비일상적인 관점에
서 대상을 보는 것으로부터 나타난다. 예기치 못한 주제들이 드
러나고 타입이나 이미지가 상반되게 보일 때에도 독특함이 느
껴진다. 독특한 느낌의 그래픽을 많이 사용하면 사용자의 감성
적 반응에 더 큰 영향을 준다. 적절한 부조화는 사용자들에
게 호의적인 반응을 이끌어낼 수 있으나 극단적인 부조화는 혼
란을 야기한다.

유머는 또 다른 형태의 독특함인데 이것이 적절히 적용될 때 즐
거움과 재미를 준다. 유머가 있는 메시지는 종종 심각한 메시지를
보다 흥미롭게 한다. 예기치 못한 내용이나 유머가 있는 그래픽은
긍정적인 효과를 자아낸다. 유머는 평범한 것으로부터 일탈한 것
으로, 일상적인 것과 예기치 못한 것 사이의 대비와 이해가 될 수
있는 부조화로부터 나온다. 사람들은 유머를 비상식적이거나 놀
라움을 통해 발견한다. 단순히 모순된 정보를 처리하고 이해하는
데서 유머가 나타나게 되는 것이다. 독특함의 모든 형태처럼 유머
도 적절하게 적용되어야 한다. 대부분의 사람들은 심각한 주제를
가볍게 다루는 것에 익숙하지 않기 때문이다. 그래서 받아들일 수
없는 유머는 도리어 메시지의 효과를 줄일 수 있다.

▲ 뉴질랜드를 방문한 배낭 여행자
들을 위한 숙소 안내 책자. 복고적
인 느낌의 그래픽과 유머 있는 카
피는 젊은 여행자들의 관심을 끌
게 한다.

알렉산더 로이드,
로이드 그래픽스 디자인, 뉴질랜드

▶ 독특함은 놀라움의 경험을 주는 데 그림처럼 말을 기계장치에 비유하여 묘사한 것과 같이 예기치 못한 것이나 비일상적인 것으로부터 나온다.

게오르그 카다스 베이스 24.
디자인시스템즈, 미국

◀ 쇼핑몰의 인형은 독특함과 유머가 어떻게 관심과 흥미를 끌 수 있는지 보여주고 있다.

낸시 위, 킴 리지월, 리사 나카무라, 제프 해리슨, 레딕 커뮤니케이션즈, 캐나다

STICKfly

a play by
Lydia R. Diamond

"... **someone fell in love** with someone
they weren't supposed to ..."

Funny and deeply passionate, Chicago writer
Lydia R. Diamond's play is a probing family
drama and an up-to-the-minute consideration
of privilege and perception. When an elite
African American family reunites on Martha's
Vineyard, incendiary dialogues ignite about race and class, the desire to break
free and the need to belong.

◀ 물체의 비상식적인 구성으로 이루어진 공연을 위한 브로슈어 이미지. 이것을 이해하기 위해 사용자는 관심을 갖고 시간을 할애하게 된다.

프란체스카 게레로, 언폴딩 테라인, 미국

▼ 〈돼지 농장〉이란 연극을 위해 제작한 브로슈어. 예기치 못한 두 마리 돼지의 뒷모습이 유머 있게 표현되었다.

프란체스카 게레로, 언폴딩 테라인, 미국

◀ 한 디자인회사가 자사 홍보를 위한 재미있는 아이디어로 제작한 포스터. 주스 박스인 이 회사의 이름이 보이도록 실제의 주스 박스를 이용하여 펼쳐지거나 접을 수 있는 구멍 난 카드에 디자인했다.

제이 스미스, 쥬스박스 디자인, 미국

PIG
FARM
a play by GREG KOTIS

"You may hate the federal government, Tina. But the federal government loves you. At least, it could. If you'd let it."

From Greg Kotis, Tony-winning writer
of the hit musical satire "Urinetown,"
comes a cliché-skewering comedy about
Big Farming where men are men, women are
women, and pigs are everywhere. The feds
want the snouts accurately counted;
Tom yearns to farm freely, and his wife just wants a baby. Their
love is big as all outdoors –
and so is their pig farm.

BIBLIOGRAPHY

Arnheim, Rudolf. Art and Visual Perception (Berkeley: University of California Press, 1974).

Bateson, Gregory. Steps to an Ecology of Mind: Collected Essays in Anthropology, Psychiatry, Evolution, and Epistemology (Chicago: University of Chicago Press, 2000).

Card, Stuart, Jock Mackinlay, and Ben Shneiderman. Readings in Information Visualization: Using Vision to Think (San Francisco: Morgan Kaufman, 1999).

Deregowski, Jan B. Distortion in Art (London: Routledge & Kegan Paul, 1984).

Evans, David, and Cindy Gadd. "Managing Coherence and Context in Medical Problem-Solving Discourse," in Cognitive Science in Medicine, ed. David Evans and Vimla Patel (Cambridge: MIT Press, 1989).

Evelyn Goldsmith, Research into Illustration: An Approach and a Review (Cambridge: Cambridge University Press, 1984).

Holmes, Nigel. Designing Pictorial Symbols (New York: Watson Guptill, 1985).

Kosslyn, Stephen. Clear and to the Point (Oxford: Oxford University Press, 2007).

Kress, Gunther, and Theo van Leeuwen. Reading Images: The Grammar of Visual Design. (London: Routledge, 1996).

Massironi, Manfredo. The Psychology of Graphic Images (Mahwah, NJ: Lawrence Erlbaum, 2001), 70.

Mayer, Richard E., ed., The Cambridge Handbook of Multimedia Learning (New York: Cambridge University Press, 2005).

Monahan, Jennifer. "Thinking Positively," in Designing Health Messages, ed. E. Maibach and R. Parrott (Thousand Oaks, CA: Sage, 1995), 81–98.

Norman, Donald A. Things That Make Us Smart: Defending Human Attributes in the Age of the Machine (London: Perseus Books, 1993), 41.

Paratore, Phillip Carlo. Art and Design (Upper Saddle River, NJ: Prentice Hall, 1985).

Resnick, Elizabeth. Design for Communication: Conceptual Graphic Design Basics (Hoboken, NJ: Wiley, 2003).

Wainer, Howard. "Understanding Graphs and Tables," Educational Researcher 21 (1992).

Ware, Colin. Information Visualization: Perception for Design (San Francisco: Morgan Kaufmann, 2004).

Wurman, Saul. Information Anxiety 2 (Indianapolis: Que, 2001).

Zelanski, Paul, and Mary Pat Fisher. Design Principles and Problems (Fort Worth, Texas: Harcourt Brace College Publishers, 1996).

상향식 처리 Bottom-up visual processing
외부의 자극에 의해 일어나는 시각적 인지작용

인지부하 Cognitive load
어떤 과제를 수행하는 데 있어서 필요한 정신적 노력의 양

인지과학 Cognitive science
마음과 정신에 대한 다학문적인 연구 분야

듀얼코딩 Dual coding
시각과 청각의 정보가 분리된 채널을 통해 처리되는 것에
대해 설명한 이론

중심와 Fovea
눈에서 가장 예민한 부분인 망막의 한 부분으로 시각을
선명하게 보는 기능

장기기억장치 Long-term memory
상대적으로 기억을 영구히 저장하는 기억장치

멘탈 모델 Mental model
세상의 다양한 것들이 어떻게 작동하는지에 대한
광범위한 개념작용을 의미

스키마 Schemas
일반적으로는 내용을 어떤 형식에 따라 과학적으로 정리
또는 체계화시키는 틀을 이르는 말

감각기억 Sensory memory
외부의 자극이 중단된 후에도 유지되는 감각에 의한
즉각적이고 순간적인 정보의 기록

하향식 시각처리 Top-down visual processing
사용자의 기억이나 기대, 의도에 의해 영향을 받는 시각적 인지

작업기억 Working memory
단기기억이라고도 하며, 정보처리를 위한
정신 작용이 일어나는 동안 일시적으로 저장되는 것

SOURCES CITED 인용문헌

INTRODUCTION

1. Michael S. Beauchamp, e-mail message to author, March 19, 2008.

2. Lionel Standing, Jerry Conzeio, and Ralph Norman Haber, "Perception and Memory for Pictures: Single-Trial Learning of 2500 Visual Stimuli," Psychonomic Science 19 (1970): 73–74.

3. Kepes, Gyorgy. Language of Vision (Mineola, NY: Dover, 1995).

4. Dino Karabeg, "Designing Information Design," Information Design Journal 11 (2003): 82–90.

SECTION 1: GETTING GRAPHICS

1. Elizabeth Boling, et al., "Instructional Illustrations: Intended Meanings and Learner Interpretations," Journal of Visual Literacy 24 (2004): 189.

2. Joydeep Bhattacharya and Hellmuth Petsche, "Shadows of Artistry: Cortical Synchrony during Perception and Imagery of Visual Art," Cognitive Brain Research 13 (2002): 170–186.

3. C. F. Noide, P. J. Locher, and E. A. Krupinski, "The Role of Format Art Training on Perception and Aesthetic Judgment of Art Compositions," Leonardo 26 (1993): 219–227.

4. Jorge Frascara, "Graphic Design: Fine Art or Social Science?" in Design Studies: Theory and Research in Graphic Design, ed. Audrey Bennett and Steven Heller (Princeton: Princeton Architectural Press, 2006), 28.

5. Robert Solso, Cognition and the Visual Arts (Cambridge: MIT Press, 1994).

6. Martin Graziano and Mariano Sigman, "The Dynamics of Sensory Buffer: Geometric, Spatial and Experience-Dependent Shaping of Iconic Memory," Journal of Vision 8 (2008): 1–13.

7. Nelson Cowan, "The Magical Number 4 in Short-Term Memory: A Reconsideration of Mental Storage Capacity," Behavioral and Brain Sciences 24 (2000): 87–185.

8. Akira Miyake and Priti Shah, "Models of Working Memory: An Introduction." in Models of Working Memory: Mechanisms of Active Maintenance and Executive Control, ed. Akira Miyake and Priti Shah (Cambridge: Cambridge University Press, 1999), 1–27.

9. Lynn Hasher, Cindy Lustig, and Rose Zacks, "Inhibitory Mechanisms and the Control of Attention," in Variation in Working Memory, ed. Andrew R. A. Conway et al. (New York: Oxford University Press, 2007), 227–249.

10. Milton J. Dehn, Working Memory and Academic Learning: Assessment and Intervention (Hoboken, NJ: Wiley, 2008).

11. John Sweller, "Visualisation and Instructional Design," International Workshop on Dynamic Visualizations and Learning, 2002, www.iwm-kmrc.de/workshops/visualization.

12. Robert A. Bjork and Elizabeth Ligon Bjork, "A New Theory of Disuse and an Old Theory of Stimulus Fluctuation," in From Learning Processes to Cognitive Processes: Essays in Honor of William K. Estes, Volume 2, ed. Alice F. Healy (Mahwah, NJ: Lawrence Erlbaum, 1992), 36.

13. Ibid.

14. Jim Sweller, "Implications of Cognitive Load Theory for Multimedia Learning," in The Cambridge Handbook of Multimedia Learning, ed. Richard E. Mayer (New York: Cambridge University Press, 2005), 19–30.

15. William Winn, "Cognitive Perspectives in Psychology," in Handbook of Research on Educational Communications and Technology, ed. David H. Jonassen and Phillip Harris (Mahwah, NJ: Lawrence Erlbaum, 2003).

16. Joan Peeck, "Increasing Picture Effects in Learning from Illustrated Text," Learning and Instruction 3 (1993): 227–238.

PRINCIPLE 1: ORGANIZE FOR PERCEPTION

1. Anne Treisman, "Preattentive Processing in Vision," Computer Vision, Graphics, and Image Processing 31 (1985): 156.

2. Anne Treisman and Stephen Gormican, "Feature Analysis in Early Vision: Evidence from Search Asymmetries," Psychological Review 95 (1988).

3. Colin Ware, Information Visualization: Perception for Design (San Francisco: Morgan-Kauffman, 2004).

4. William Winn, "Contributions of Perceptual and Cognitive Processes to the Comprehension of Graphics" in Comprehension of Graphics, ed. Wolfgang Schnotz and Raymond W. Kulhavy (Amsterdam: North Holland, 1994), 12.

5. Jeremy M. Wolfe and Todd S. Horowitz, "What Attributes Guide the Deployment of Visual Attention and How Do They Do It?" Nature Reviews Neuroscience 5 (2004): 1–7.

6. Anne Treisman, "Preattentive Processing in Vision," Computer Vision, Graphics, and Image Processing 31 (1985): 156–177.

7. James J. Gibson, The Ecological Approach to Visual Perception (Mahwah, NJ: Lawrence Erlbaum, 1986), 116.

8. Timothy P. McNamara, "Mental Representations of Spatial Relations," Cognitive Psychology 18 (1986): 87–121.

9. Stephen Palmer and Irvin Rock, "Rethinking Perceptual Organization: The Role of Uniform Connectedness," Psychonomic Bulletin & Review 1 (1994): 29–55.

PRINCIPLE 2 : DIRECT THE EYES

1. J. P. Hansen and M. Støvring, "Udfordringer er Blikfang," Hrymfaxe 3 (1988): 28–31 in ed. Arne John Glenstrup and Theo Engell-Nielsen, Eye Controlled Media: Present and Future State, University of Copenhagen Institute of Computer Science, 1995, www.diku.dk/~panic/eyegaze/node17.html.

2. Eric Jamet, Monica Gavota, and Christophe Quaireau, "Attention Guiding in Multimedia Learning," Learning and Instruction 18 (2008): 135–145.

3. Jason Tipples, "Eye Gaze Is Not Unique: Automatic Orienting in Response to Uninformative Arrows," Psychonomic Bulletin & Review 9 (2002): 314–318.

4. Michael J. Posner, "Orienting of Attention," Quarterly Journal of Experimental Psychology 32 (1980): 3–25.

5. Jan Theeuwes, "Irrelevant Singletons Capture Attention," in Neurobiology of Attention, ed. Laurent Itti, Geraint Rees, and John K. Tsotsos (Burlington, MA: Elsevier Academic Press, 2005), 418–427.

6. Eric Jamet, Monica Gavota, and Christophe Quaireau, "Attention Guiding in Multimedia Learning," Learning and Instruction 18 (2008): 135–145.

7. Walter Niekamp, "An Exploratory Investigation into Factors Affecting Visual Balance," Educational Communications and Technology 29 (1981): 37–48.

8. Ibid.

9. Evelyn Goldsmith, Research into Illustration: An Approach and a Review (Cambridge: Cambridge University Press, 1984).

10. Rudolf Arnheim, Art and Visual Perception (Berkeley: University of California Press, 1974).

11. Jeannette A. M. Lortejie et al., "Delayed Response to Animate Implied Motion in Human Motion Processing Areas," Journal of Cognitive Neuroscience 18 (2006): 158–168.

12. Andrea R. Halpern and Michael H. Kelly, "Memory Biases in Left Versus Right Implied Motion," Journal of Experimental Psychology: Learning, Memory, and Cognition 19 (1993): 471–484.

13. Noam Sagive and Shlomo Bentin, "Structural Encoding of Human and Schematic Faces: Holistic and Part-Based Processes," Journal of Cognitive Neuroscience 13 (2001): 937–951.

14. Shlomo Bentin et al., "Electrophysiological Studies of Face Perception in Humans," Journal of Cognitive Neuroscience 8 (1996): 551–565.

15. Jason Tipples, "Eye Gaze Is Not Unique: Automatic Orienting in Response to Uninformative Arrows," Psychonomic Bulletin & Review 9 (2002): 314–318.

16. Stephen Langton and Vicki Bruce, "You Must See the Point: Automatic Processing of Cues to the Direction

of Social Attention," Journal of Experimental Psychology: Human Perception and Performance 26 (2000): 755.

17. Bruce Hood, Douglas Willen, and John Driver, "Adult's Eyes Trigger Shifts of Visual Attention in Human Infants," Psychological Science 9 (1998): 131–134.

18. Patricia D. Mautone and Richard E. Mayer, "Signaling as a Cognitive Guide in Multimedia Learning," Journal of Educational Psychology 93 (2001): 377–389.

19. David E. Irwin, "Fixation Location and Fixation Duration as Indices of Cognitive Processing" in The Interface of Language, Vision, and Action ed. John M. Henderson and Fernanda Ferreira (New York: Psychology Press, 2004), 105–134.

20. Richard J. Lamberski and Francis M. Dwyer, "The Instructional Effect of Coding (Color and Black and White) on Information Acquisition and Retrieval," Educational Communications and Technology Journal 31 (1993): 9–21.

6. Peter Longhurst, Patrick Ledda, and Alan Calmers. "Psychophysically Based Artistic Techniques for Increased Perceived Realism of Virtual Environments," in Proceedings of the 2nd International Conference on Computer Graphics, Virtual Reality, Visualisation and Interaction in Africa, February 2003, http://portal.acm.org/.

7. Yvonne Rogers, "Icons at the Interface: Their Usefulness," Interacting with Computers 1 (1989): 105–117.

8. See Note 3: 867.

9. Stephen Doheny-Farina, Effective Documentation: What We Have Learned from Research, (Cambridge: MIT Press, 1988).

10. Janette Atkinson, Fergus Campbell, and Marcus Francis, "The Magic Number 4 ± 0: A New Look at Visual Numerosity Judgments," Perception 5 (1976): 327–334.

PRINCIPLE 3 : **REDUCE REALISM**

1. Christopher Chabris and Stephen Kosslyn, "Representational Correspondence as a Basic Principle of Diagram Design" in Knowledge and Information Visualization, Searching for Synergies, ed. Sigmar-Olaf Tergan and Tanja Keller (New York: Springer, 2005), 36–57.

2. Joe Savrock, "Visual Aids in Instruction and Their Relationship to Student Achievement" (E-Bridges, Penn State College of Education News), www.ed.psu.edu/.

3. Gary Anglin, Hossein Vaez, and Kathryn Cunningham, "Visual Representations and Learning: the Role of Static and Animated Graphics," in Handbook of Research for Educational Communications and Technology, ed. David H. Jonassen (Mahwah, NJ: Lawrence Erlbaum, 2004).

4. Paul Rademacher et al. "Measuring the Perception of Visual Realism in Images," 2001, http://research.microsoft.com/.

5. Gavriel Solomon, Interaction of Media, Cognition and Learning (Mahwah, NJ: Lawrence Erlbaum, 1994).

PRINCIPLE 4 : **MAKE THE ABSTRACT CONCRETE**

1. Jacques Bertin, Semiology of Graphics (Madison: University of Wisconsin Press, 1984).

2. Barbara Tversky, "Some Ways that Graphics Communicate," in Working with Words and Images, ed. Nancy Allen (New York: Ablex Publishing, 2002).

3. William Winn, "How Readers Search for Information in Diagrams," Contemporary Educational Psychology 18 (1993): 162–185

4. Julie Heiser and Barbara Tversky, "Arrows in Comprehending and Producing Mechanical Diagrams," Cognitive Science 30 (2006): 581–592.

5. William Winn, "Cognitive Perspectives in Psychology," in Handbook of Research on Educational Communications and Technology, ed. David H. Jonassen and Phillip Harris (Mahwah, NJ: Lawrence Erlbaum, 2003).

6. William Winn, "How Readers Search for Information in Diagrams," Contemporary Educational Psychology 18

(1993): 162–185.

7. William S. Cleveland and Robert McGill, "Graphical Perception: The Visual Decoding of Quantitative Information on Graphical Displays of Data," Journal of the Royal Statistical Society 150 (1987): 192–199.

8. John W. Tukey, "Data-Based Graphics: Visual Display in the Decades to Come," Statistical Science 5 (1990): 327–339.

9. Stephen M. Kosslyn, "Understanding Charts and Graphs," Applied Cognitive Psychology 3 (1989): 185–226.

10. Stephen M. Kosslyn, Elements of Graph Design (New York: W. H. Freeman and Company, 1994).

11. Jeff Zacks and Barbara Tversky, "Bars and Lines: A Study of Graphic Communication," Memory and Cognition 27 (1999): 1073–1079.

12. Priti Shah, Richard E. Mayer, and Mary Hegarty, "Graphs as Aids to Knowledge Construction: Signaling Techniques for Guiding the Process of Graph Comprehension," Journal of Educational Psychology 91 (1999): 690–702.

13. Stuart K. Card, Jock D. Mackinlay, and Ben Shneiderman, Readings in Information Visualization: Using Vision to Think (San Francisco: Morgan Kaufmann, 1999), 7.

14. Lynn S. Liben, "Thinking through Maps," in Spatial Schemas and Abstract Thought, Merideth Gattis ed. (Cambridge: Massachusetts Institute of Technology, 2001), 50.

15. Michael P. Verdi and Raymond W. Kulhavey, "Learning with Maps and Texts: An Overview," Educational Psychology Review 14 (2002): 27–46.

16. Lynn S. Liben, "Thinking through Maps," in Spatial Schemas and Abstract Thought, ed. Merideth Gattis (Cambridge: Massachusetts Institute of Technology, 2001) 45–78.

17. William A. Kealy and James M. Webb, "Contextual Influences of Maps and Diagrams on Learning," Contemporary Educational Psychology 20 (1995): 340–358.

PRINCIPLE 5 : CLARIFY COMPLEXITY

1. Larry Nesbit, "Relationship between Eye Movement, Learning, and Picture Complexity," Educational Communications and Technology Journal, 29 (1981): 109–116.

2. Richard Clark, Keith Howard, and Sean Early, "Motivational Challenges Experienced in Highly Complex Learning Environments," in Handling Complexity in Learning Environments, ed. Jan Elen, Richard Clark, and Joost Lowcyck (Oxford: Elsevier, 2006), 27–42.

3. David Strayer and Frank Drews, "Attention," in Handbook of Applied Cognition, ed. Francis Durso (Hoboken, NJ: Wiley & Sons, 2007), 29–54.

4. Jan Elen and Richard E. Clark, "Setting the Scene: Complexity and Learning Environments," in Handling Complexity in Learning Environments: Theory and Research (Oxford: Elsevier, 2006), 2.

5. Eleni Michailidou, "ViCRAM: Visual Complexity Rankings and Accessibility Metrics," Accessibility and Computing 86 (2006).

6. John Sweller, "How the Human Cognitive System Deals with Complexity," in Handling Complexity in Learning Environments: Theory and Research, ed. Jan Elen and Richard E. Clark (Oxford: Elsevier, 2006), 13–25.

7. Ibid.

8. E. Pollick, P. Chandler, and J. Sweller, "Assimilating Complex Information," Learning and Instruction 12 (2002): 61–86.

9. Christopher Kurby and Jeffrey Zacks, "Segmentation in the Perception and Memory of Events," Trends in Cognitive Sciences 12 (2007): 72–79.

10. Woodman et al., "Perceptual Organization Influences Visual Working Memory," Psychonomic Bulletin & Review 10 (2003): 80–87.

11. Eric Jamet, Monica Gavota, and Chrisophe Quaireau, "Attention Guiding in Multimedia Learning," Learning and Instruction 18 (2008): 135–145.

12. Gary Bertoline et al., Technical Graphics Communication (Boston: McGraw-Hill, 1997), 995.

13. Cindy Hmelo-Silver and Merav Pfeffer, "Comparing Expert and Novice Understanding of a Complex System," Cognitive Science 28 (2004): 127–138.

14. Mary Hegarty, "Multimedia Learning about Physical Systems," in Cambridge Handbook of Multimedia Learning, ed. Richard E. Mayer (New York: Cambridge University Press, 2005), 447–466.

15. Takahiro Kawabe and Kayo Miura, "New Motion Illusion Caused by Pictorial Motion Lines," Experimental Psychology 55 (2008): 228–234.

16. William Winn, "Cognitive Perspectives in Psychology," in Handbook of Research on Educational Communications and Technology, ed. David H. Jonassen and Phillip Harris (Mahwah, NJ: Lawrence Erlbaum, 2003).

17. Lawrence W. Barsalou, Cognitive Psychology: An Overview for Cognitive Scientists, (Mahwah, NJ: Lawrence Erlbaum, 1992).

COLOR Research and Application 33 (2008): 406–410.

9. Ibid.

10. Dean Sabatinelli et al., "The Neural Basis of Narrative Imagery: Emotion and Action," Progress in Brain Research 156 (2006): 93–103.

11. Patricia Baggett, "Memory for Explicit and Implicit Information in Picture Stories," Journal of Verbal Learning and Verbal Behavior 14 (1975): 538–548.

12. G. R. Loftus and N. H. Mackworth, "Cognitive Determinants of Fixation Location during Picture Viewing," Journal of Experimental Psychology: Human Perception and Performance 4 (1978): 565–572.

PRINCIPLE 6 : **CHARGE IT UP**

1. Maurizio Codispoti, Vera Ferrari, and Margaret M. Bradley, "Repetition and Event-Related Potentials," Journal of Cognitive Neuroscience 19 (2007): 577–586.

2. Judy Gregory, "Social Issues Infotainment," Information Design Journal 11 (2003): 67–81.

3. Dillard et al., "The Multiple Affective Outcome of AIDS PSAs," Communication Research 23 (1996): 44–72.

4. Margaret Matlin, Cognition (Hoboken, NJ: John Wiley and Sons, 2005).

5. Lewis Donohes, Philip Palmgreen, and Jack Duncan, "An Activation Model of Exposure," Communication Monographs 47 (1980): 295–303.

6. Dillard et al., "The Multiple Affective Outcome of AIDS PSAs," Communication Research 23 (1996): 44–72.

7. Bruce F. Hall, "On Measuring the Power of Communications," Journal of Advertising Research 44 (2004): 181–187.

8. Tom Clarke and Alan Costall, "The Emotional Connotations of Color: A Qualitative Investigation,"

아바시, 마지드 Majid Abbasi
Did Graphics, Inc.
Thran, Iran
didgraphics.com
56, 210, 211쪽

알버트슨, 딕시 Dixie Albertson
바우어스, 제리 Jeri Bowers
Darning Pixels, Inc.
Waterloo, IA USA
darningpixels.com
216 쪽

아베리, 조나단 Jonathan Avery
University of North Carolina
Morganton, NC USA
averyj@email.unc.edu
102쪽

뱅커, 조나스 Jonas Banker
웨셀, 이다 Ida Wessel
웨셀, 뱅커 Banker Wessel
Stockholm, Sweden
bankerwessel.com
82, 93, 106쪽

비어드, 스테판 Stephen J. Beard
Stephen J. Beard Infographics
Fishers, IN USA
stephenjbeard.com
91쪽

베키라, 소린 Sorin Bechira
X3 Studios
Timisoara, Romania
x3studios.com
57, 82쪽

베네트, 그레그 Greg Bennett
Siquis
Baltimore, MD USA
siquis.com
86, 204, 212쪽

버그맨, 엘리어트 Eliot Bergman
Shinjuku-ku, Tokyo Japan
ebergman.com
28, 96, 112, 149쪽

베리, 드류 Drew Berry
The Walter and Eliza Hall Institute of
Medical Research
Parkville, Victoria Australia
wehi.edu.au
51쪽

베버리지, 멜리사 Melisa Beveridge
Natural History Illustration
Brooklyn, NY USA
naturalhistoryillustration.com
99, 191, 192쪽

비셋, 애니 Annie Bisset
Northampton, MA USA
anniebisset.com
25쪽

블로메스틴, 로날드 Rhonald Blommestijn
Amersfoort, Netherlands
blommestijn.com
18, 29, 34쪽

보에디맨, 마크 Mark Boediman
Clif Bar & Company
Berkeley, CA USA
clifbar.com
50쪽

보스티안, 마르크 Marc Bostian
이글스, 카메론 Cameron Eagle
s design, inc.
Oklahoma City, OK USA
sdesigninc.com
218쪽

벅크젝-스미스, 말레나 Marlena Buczek-Smith
Ensign Graphics
Wallington, NJ USA
ensigngraphics.net
163쪽

뷔론, 리 Lee Byron
Pittsburgh, PA USA
lee@megamu.com
leebyron.com
150쪽

카이로, 알베르토 Alberto Cairo
University of North Carolina
Chapel Hill, NC USA
albertocairo.com
168, 179쪽

카리코, 엘리 Eli Carrico
Los Angeles, CA USA
modulate.net
158쪽

카터, 니니안 Ninian Carter
ninian.net
39쪽

카즈니, 사라 Sarah Cazee
Miami, FL USA
iamsarahcazee.com
124쪽

찬, 윙 Wing Chan
Wing Chan Design, Inc.
New York, NY USA
wingchandesign.com
121, 201쪽

쵸우, 비비엔 & 리, 에드문드
리, 팡-핀 Vivien, Fang-Pin Lee
도로비치, 폴라인 Pauline Dolovich
레이치, 토니 Tony Reich
페트리, 스테펜 Stephen Petri Reich + Petch
Toronto, ON Canada
reich-petch.com
197, 198쪽

크리스티에, 브라이언 Bryan Christie
Bryan Christie Design
Maplewood, NJ USA
bryanchristiedesign.com
53, 101, 175, 193쪽

씨에플락, 고돈 Gordon Cieplak
그룹, 슈바르츠 브랜드 Schwartz Brand Group
New York, NY USA
ms-ds.com
32쪽

클루트, 크리스틴 Kristin Clute
University of Washington
Seattle, WA USA
kristinclute@gmail.com
38쪽

디자인, 코그 Cog Design
London, UK
cogdesign.com
80, 115, 205쪽

쿡, 사이몬 Simon Cook
London, UK
made-in-england.org
176쪽

코코란, 헤더 Heather Corcoran
Plum Studio
St. Louis, MO USA
sweetplum.com
201쪽

코코란, 헤더 Heather Corcoran
스쿠버트, 다이아나 Diana Scubert
Plum Studio
St. Louis, MO USA
sweetplum.com
137쪽

코코란, 헤더 Heather Corcoran
코네아도, 콜린 Colleen Conrado
살츠맨, 제니퍼 Jennifer Saltzman
도노반, 안나 Anna Donovan
Plum Studio and Visual Communications
Research Studio
St. Louis, MO USA
sweetplum.com
116쪽

코스텔로에, 마이크 Mike Costelloe
도우드 D.B. Dowd
Visual Communications Research Studio
(VCRS) at Washington University
St. Louis, MO USA
142쪽

크래브트리, 메리클레어 MaryClare M. Crabtree
Illinois Institute of Art
Chicago, IL USA
crabtreemc@gmail.com
188쪽

크로우레이, 드류 Drew Crowley
XPLANE
St.Louis, MO USA
xplane.com
141쪽

쿠아드라, 알베르토 Alberto Cuadra
The Houston Chronicle
Richmond, TX USA
acuadra.com
111, 135, 143쪽

큐버트, 어린 Erin Cubert
Nashville, TN USA
erincubert@gmail.com
208쪽

얀츠, 다비드 Jaana Davidjants
Wiyumi
Berlin, Germany
wiyumi.com
200쪽

데이비에스, 드류 Drew Davies
Oxide Design Co.
Omaha, NE USA
oxidedesign.com
cherubino.com
169쪽

토마시, 로렌조 Lorenzo De Tomasi
Sesto Calende, VA Italy
isotype.org
78, 138, 214쪽

드히어, 수다르샨 Sudarshan Dheer
드호라키아, 아수미 Ashoomi Dholakia
Graphic Communication Concepts
Mumbai, India
gccgrd.com
72쪽

다이어트젠바크, 그레그 Greg Dietzenbach
McCullough Creative
Dubuque, IA USA
shootforthemoon.com
37쪽

더글러스, 신 Sean Douglass
Sammamish, WA USA
colossalhand.com
132쪽

듀비비어, 진 매뉴얼 Jean-Manuel Duvivier
Jean-Manuel Duvivier Illustration
Brussels, Belgium
jmduvivier.com
6, 42, 85, 95, 120쪽

에드워드, 안젤라 Angela Edwards
Indianapolis, IN USA
angelaedwards.com
69, 161쪽

에카테리니, 크로노폴로우 Chronopoulou Ekaterini
La Cambre School of Visual Art
Brussels, Belgium
catcontact@gmail.com
73쪽

에어들레, 프란치스카 Franziska Erdle
Milch Design
Munich, Germany
milch-design.de
134, 160쪽

에스테반, 치퀴 Chiqui Esteban
Público
Madrid, Spain
infografistas.com
174쪽

에스테반, 치퀴 Chiqui Esteban
발리노, 말브로 Álvaro Valiño
Público
Madrid, Spain
infografistas.com
157쪽

펠트론, 니콜라스 Nicholas Felton
Megafone
New York, NY USA
feltron.com
67쪽

피어스타인, 데이비드 David Fierstein
David Fierstein Illustration, Animation
& Design
Felton, CA USA
davidiad.com
47, 185쪽

핀, 브라이언 Brian Finn
Iaepetus Press
Bend, OR USA
iapetuspress.com
165쪽

풀톤, 킴벌리 Kimberly Fulton
University of Washington
Kirkland, WA USA
kjfulton@washington.edu
181쪽

겔피, 아르노 Arno Ghelfi
l'atelier starno
San Francisco, CA USA
starno.com
13, 50, 145쪽

겔피, 아르노 Arno Ghelfi
클레인샤워, 케이티 Katie Kleinsasser
Public Media Center
San Francisco, CA USA
publicmediacenter.org
213쪽

기암피에트로, 자넷 Janet Giampietro
Langton Cherubino Group
New York, NY USA
Langton
113쪽

고메즈, 토나티어 아투로 Tonatiuh Arturo Gómez
AW Nazca Saatchi & Saatchi, Venezuela
Caracas, Miranda Venezuela
221쪽

곰레이, 래리 Larry Gormley
History Shots
Westford, MA USA
historyshots.com
128, 162쪽

그린왈드, 댄 Dan Greenwald
클로티어, 킴벌리 Kimberley Cloutier
라이노, 화이트 White Rhino
Burlington, MA USA
Whiterhino.com
128, 162쪽

존 그림웨이드 John Grimwade
Condé Nast Publications
New York, NY USA
johngrimwade.com
98, 133쪽

그림웨이드, 존 John Grimwade
자모라, 리아나 Liana Zamora
Condé Nast Publications
New York, NY USA
johngrimwade.com
80, 132쪽

그룬디, 피터 Peter Grundy
노스에지, 틸리 Tilly Northedge
Grundini
Middlesex, UK
grundini.com
11, 105, 148, 223쪽

게레로, 프란체스카 Francheska Guerrero
Unfolding Terrain
Hagerstown, MD USA
unfoldingterrain.com
94, 100, 227쪽

구루카르, 수라비 Surabhi Gurukar
Apostrophe Design
Bangalore, Karnataka India
apostrophedesign.in
97쪽

홀, 레인 Lane Hall
Wauwatosa, WI USA
lanehall@uwm.edu
35쪽

헬튼, 제이콥 Jacob Halton
The Illinois Institute of Art
Chicago, IL USA
jacobhalton@gmail.com
jacobhalton.com
187쪽

슬랑, 나타나엘 하몬 Nathanaël Hamon
Slang
Berlin, Germany
slanginternational.org
200쪽

핸콕, 시몬 Simon Hancock
There
Sydney, Australia
there.com.au
119쪽

핸드, 케빈 Kevin Hand
Jersey City, NJ USA
kevinhand.com
20, 40, 194, 195쪽

헤이에스, 콜린 Colin Hayes
Colin Hayes Illustrator, Inc.
Everett, WA USA
colinhayes.com
104, 139, 191, 215, 217쪽

허르 2세, 브루스 Bruce W. Herr II
홀로웨이, 토드 Todd M. Holloway,
보너, 케이티 Katy Borner
Bloomington, IN USA
scimaps.org/maps/wikipedia
16, 17쪽

홈즈, 나이젤 Nigel Holmes
Westport, CT USA
nigelholmes.com
11, 30, 74. 75, 122, 178, 182, 183쪽

호튼, 데이비드 David Horton
코에니그, 이안 Ian Koenig
Philographica, Inc.
Brookline, MA USA
philographica.com
219쪽

호튼, 데이비드 David Horton
레보우, 아미 Amy Lebow
Philographica, Inc.
Brookline, MA USA
philographica.com
68쪽

호웨, 에리카 그레그 Erica Gregg Howe
Philographica, Inc.
philographica.com
Brookline, MA USA
215쪽

호웨, 에리카 그레그 Erica Gregg Howe
레보우, 아미 Amy Lebow
Philographica, Inc.
Brookline, MA USA
philographica.com
125, 223쪽

정보 디자인 연구소 Information Design Studio
Amsterdam, Netherlands
theworldasflatland.net
134쪽

르바노바, 타마라 Tamara Ivanova
Berlin, Germany
itamara.com
121쪽

재니첸, 클라우딘 Claudine Jaenichen
터너, 리차드 Richard Turner
Jaenichen Studio
Pasadena, CA USA
jaenichenstudio.com
99, 199쪽

존스, 루이스 Luis Jones
Fusion Advertising
Dallas, TX USA
fusionista.com
85쪽

조르단, 크리스 Chris Jordan
Seattle, WA USA
chrisjordan.com
131, 146쪽

카시스, 마이클 H. Michael Karshis
HMK Archive
San Antonio, TX USA
sharkthang.com
79쪽

카슈탈린스키, 야로슬라프 Jaroslaw Kaschtalinski
Golden Section Graphics GmbH
Berlin, Germany
golden-section-graphics.com
193쪽

키난, 패트릭 Patrick Keenan
스미스, 알란 Alan Smith
The Movement
themovement.info
89쪽

케네이, 크리스틴 Christine Kenney
IE Design + Communications
Hermosa Beach, CA USA
iedesign.com
78쪽

코헨, 크리스티나 Christina Koehn
Seattle, WA USA
christinakoehn.com
137쪽

콜러, 안드레아스 Andreas Koller
스타인베버, 필립 Phillip Steinweber
Strukt
Vienna, Austria
similardiversity.net
154, 155쪽

라보스, 아드리안 Adrian Labos
X3 Studios
Timisoara, Romania
x3studios.com
41쪽

라다스, 조지 George Ladas
Base24 Design Systems
Roselle, NJ USA
base24.com
86, 188, 225쪽

랜듀치, 니콜라 Nicola Landucci
CCG Metamedia
New York, NY USA
ccgmetamedia.com
187쪽

렌지, 폴 한스 Poul Hans Lange
Poul Lange Design
New York, NY USA
poulhanslange.com
156, 159쪽

라르센, 에릭 Eric Larsen
Eric Larsen Artwork
Portland, OR USA
eric_larsen_art.home.comcast.net
124쪽

로, 알란 Alan Lau
Redmond, WA USA
allenylau.com
173쪽

로손, 라르 Lars Lawson
Timber Design Company, Inc.
Indianapolis, IN USA
timberdesignco.com
207쪽

레보우, 아미 Amy Lebow
라오, 퍼니마 Purnima Rao
Philographica, Inc.
Brookline, MA USA
philographica.com
103쪽

리, 제인 Jane Lee
IE Design + Communications
Hermosa Beach, CA USA
iedesign.com
52, 117, 126쪽

레메르,CG CG LeMere
Campbell Fisher Design
Phoenix, AZ USA
thinkcfd.com
202쪽

긴즈버그, 이라 Ira Ginzburg
Ola Levitsky
B.I.G. Design
Jerusalem, Israel
bigdesign.co.il
92, 127, 143, 194쪽

리타브스키, 다이아나 Diana Litavsky
Illinois Institute of Art
Chicago, IL USA
dianalitavsky@yahoo.com
123쪽

루빅익, 보리스 Boris Ljubicic
Studio International
Zagreb, Croatia
studio-international.com
44, 55, 58, 63, 177쪽

로이드, 알렉산더 Alexander Lloyd
Lloyds Graphic Design Ltd.
Blenheim, New Zealand
224쪽

로파르도, 제니퍼 Jennifer Lopardo
Schwartz Brand Group
New York, NY USA
ms-ds.com
49쪽

럭위츠, 매듀 Matthew Luckwitz
grafPort, Inc.
Denver, CO USA
grafport.com
142, 171쪽

린암, 이안 Ian Lynam
Ian Lynam Creative Direction & Design
Tokyo, Japan
ianlynam.com
61, 70, 87쪽

맥코맥, 더모트 Dermot MacCormack
맥켈로이, 패트리샤 Patricia McElroy
21xdesign
Broomall, PA USA
21xdesign.com
157쪽

마크스, 테일러 Taylor Marks
XPLANE
St. Louis, MO USA
xplane.com
12쪽

마크, 테일러 Taylor Marks
메이어, 스테파니 Stephanie Meier
도우드 D. B. Dowd
파레스, 사라 Sarah Phares
시스터슨, 사라 Sarah Sisterson
로흐르, 엔리퀴 본 Enrique Von Rohr,
울프, 아만다 Amanda Wolff
Visual Communications Research Studio
(VCRS) at Washington University
St. Louis, MO USA
109쪽

마로자, 로드리고 Rodrigo Maroja
지오바니, 카를로 Carlo Giovani
Carlo Giovani Studio
São Paulo, Brazil
carlogiovani.com
166, 167쪽

맥관, 마크 Mark McGowan
굿셀, 데이비드 David Goodsell
Exploratorium
San Francisco, CA USA
exploratorium.edu
76쪽

메드레이, 스튜 Stu Medley
Lightship Visual
Duncraig, Australia
lightshipvisual.com
110쪽

메나, 안토니오 Antonio Mena
Antonio Mena Design
Quito, Ecuador
54, 114, 209쪽

밀러, 윌 Will Miller
Firebelly Design
Chicago, IL USA
firebellydesign.com
158쪽

뮬러, 다니엘 Daniel Müller
뮬러, 조안느 헤더러 Joanne Haderer Müller
Haderer & Müller Biomedical Art, LLC
Melrose, MA USA
haderermuller.com
10, 31, 90, 173, 186쪽

가이엔, 뷰 Vu Nguyen
Biofusion Design
Seattle, WA USA
biofusiondesign.com
180쪽

오켈리, 니올 Niall O'Kelly
Schwartz Brand Group
New York, NY USA
ms-ds.com
213쪽

오스터발더 A. Osterwalder, P.
바르데소노 Bardesono
바그너 S. Wagner
브로머 A. Bromer
드로즈도브스키 M. Drozdowski
i_dbuero.de
Stuttgart, Germany
94쪽

패리, 카렌 Karen Parry
자페, 루이 Louis Jaffe
그래픽스, 블랙 Black Graphics
San Francisco, CA USA
blackgraphics.com
101쪽

포사벡, 스테파니 Stefanie Posavec
London, UK
stefpos@gmail.com
153쪽

라메쉬, 니베디타 Nivedita Ramesh
University of Washington
Seattle, WA USA
nivi@u.washington.edu
176쪽

살로넨, 애미 Emmi Salonen
Emmi
London, UK
emmi.co.uk
120쪽

샘부가로, 아드리아노 Adriano Sambugaro
Carlo Giovani Studio
São Paulo, Brazil
carlogiovani.com
220쪽

슈보코프, 얀 Jan Schwochow,
에어푸쓰, 카타리나 Katharina Erfurth
피이스커, 세바스챤 Sebastian Piesker
람, 카트린 Katrin Lamm
코네케, 쥴리아나 Juliana Köneke
카슈탈린스키, 야로슬라프 Jaroslaw Kaschtalinski
Golden Section Graphics GmbH
Berlin, Germany
golden-section-graphics.com
64, 65, 149, 170, 189쪽

쇼트, 크리스토퍼 Christopher Short
Christopher B. Short, LLC
Stroudsburg, PA USA
chrisshort.com
60, 88쪽

스미스, 제이 Jay Smith
Juicebox Designs
Nashville, TN USA
juiceboxdesigns.com
116, 226쪽

스프라귀, 달레 Dale Sprague
앤더슨, 조스린 Joslynn Anderson
Canyon Creative
Las Vegas, NV USA
canyoncreative.com
90, 205쪽

스탁, 아비아드 Aviad Stark
Graphic Advance
Palisades Park, NJ USA
graphicadvance.com
112, 139, 181쪽

수기사키, 시노스케 Shinnoske Sugisaki
Shinnoske, Inc.
Osaka, Japan
shinn.co.jp
48, 62, 77쪽

테이트, 러셀 Russell Tate
Clovelly, Australia
russelltate.com
118, 159쪽

테넌트, 카라 Kara Tennant
Carnegie Mellon University
Pittsburgh, PA USA
karatennant@gmail.com
karatennant.com
152쪽

토마스, 벤자민 Benjamin Thomas
Bento Graphics
Tokyo, Japan
bentographics.com
105쪽

네이라 토레스, 베로니카 Veronica Neira Torres
Granada, Nicaragua
ariesbeginner.deviantart.com
vero_nt88@hotmail.com
48쪽

에센, 데이비드 반 David Van Essen
앤더슨, 챨스 Charles Anderson
펠레맨, 다니엘 Daniel Felleman
Produced with permission from Science magazine
24쪽

버밀리에, 트레비스 Travis Vermilye
Travis Vermilye Medical & Biological
Illustration
Denver, CO USA
tvermilye.com
190, 222쪽

배스트, 아미 Amy Vest
Applied Biosystems Brand &
Creative Group
Foster City, CA USA
147, 184쪽

비디갈, 줄리아나 Juliana Vidigal
스테펜, 레네타 Reneta Steffen
지오바니, 카를로 Carlo Giovani
Carlo Giovani Studio
São Paulo, Brazil
carlogiovani.com
21, 160, 161, 164쪽

워커, 크리스티네 Christine Walker
stressdesign
Syracuse, NY USA
stressdesign.com
108쪽

윌리스, 데이비드 Dave Willis
코스탄도브, 미스샤 Mischa Kostandov
리스킨, 댄 Dan Riskin
페라이레, 재메 Jaime Peraire
스워츠, 샤론 Sharon Swartz
브르어, 케니 Kenny Breuer
Engineers from Brown University and MIT
Providence, RI USA
fluids.engin.brown.edu
151쪽

위, 낸시 Nancy Wu
리지웰, 킴 Kim Rigewell
나카무라, 리사 Lisa Nakamura
해리슨, 제프 Jeff Harrison
Rethink Communications
Vancouver, British Columbia Canada
rethinkcommunications.com
225쪽

잔드, 마지아르 Maziar Zand
M. Zand Studio
Tehran, Iran
mzand.com
8, 46, 69, 88쪽

고드진스키, 로세 Rose Zgodzinski
Information Graphics
Toronto, Ontario Canada
chartsmapsanddiagrams.com
147쪽